〈테마 한국문화사〉의 심볼인 네 개의 원은 조선시대 능화판에 새겨진 태극무늬와
고려시대 상감청자대접의 연화무늬, 훈민정음의 ㅇ자, 그리고 부귀와 행복을
상징하는 길상무늬입니다. 가는 선으로 이어진 네 개의 원은 우리나라의 국토를
상징하며, 과거와 현재를 이어주는 〈테마 한국문화사〉의 주제를 표상합니다.

테마한국문화사 02

조선 왕실의 의례와 생활, 궁중 문화

신명호 지음

돌베개

테마 한국문화사 02

조선 왕실의 의례와 생활, 궁중 문화

2002년 3월 2일 초판 1쇄 발행
2014년 7월 31일 초판 7쇄 발행

지은이 신명호
펴낸이 한철희
펴낸곳 도서출판 돌베개

기 획 돌베개
편집장 김혜형
책임편집 김수영
편 집 최세정·김윤정
디자인 민진기디자인

등록 1979년 8월 25일 제406-2003-000018호
주소 (413-756) 경기도 파주시 회동길 77-20 (문발동)
전화 (031) 955-5020
팩스 (031) 955-5050
홈페이지 www.dolbegae.com
전자우편 book@dolbegae.co.kr

필름출력 (주)한국커뮤니케이션
인 쇄 백산인쇄
제 본 백산제책

© 신명호, 2002

KDC 600 또는 911.05
ISBN 89-7199-139-9 04600
 89-7199-137-2 04600 (세트)

조선 왕실의 의례와 생활, 궁중 문화

〈테마 한국문화사〉를 펴내며

　　〈테마 한국문화사〉는 전통 문화와 민속·예술 등 한국 문화사의 진수를 테마별로 가려 뽑고, 풍부한 컬러 도판과 깊이 있는 해설, 장인적인 만듦새로 짜임새 있게 정리해 낸 21세기 한국의 새로운 문화 교양 시리즈입니다. 청소년에서 일반인에 이르기까지 아름다운 우리 전통 문화의 참모습을 감상하고, 그 속에 숨겨진 옛사람들의 생활 미학과 지혜를 느낄 수 있도록 기획된 이 시리즈에는, 한국인의 문화적 정체성을 확인시켜 주는 의미 깊은 컨텐츠들이 살아 숨쉬고 있습니다.

　　자연 속에 스며든 조화로운 한국 건축의 미학, 무명의 장인이 빚어낸 도자기의 조형미, 생활 속 세련된 미감이 발현된 공예품, 종교적 신심이 예술로 승화된 불교 조각, 붓끝에서 태어난 시·서·화의 청정한 예술 세계, 민초들의 생활 속에 녹아든 민속놀이와 전통 의례 등등 한국의 마음씨와 몸짓과 표정이 담긴 한권 한권의 양서가 독자의 서가를 채워 나갈 것입니다.

　　각 분야별로 권위 있는 필진들이 집필한 본문과 사진작가들의 질 높은 사진 자료 외에도, 흥미로운 소주제들로 편성된 스페셜 박스와 친절한 용어 해설, 역사적 상상력이 결합된 일러스트와 연표, 박물관에 숨겨져 있던 다양한 유물 자료 등이 시리즈 속에 가득합니다. 미감을 충족시키는 아름다운 북디자인과 장정, 입체적인 텍스트 읽기가 가능하도록 면밀하게 디자인된 레이아웃으로 '色'과 '形'의 조화를 극대화시켜, '읽고 생각하는 즐거움' 못지않게 '눈으로 보고 감상하는 기쁨'을 누릴 수 있습니다.

This is a cultural book series about Korean traditional culture, folk customs and art. It is composed of 100 different themes. With the publication of the series' first volume in March 2002, other volumes about different themes are being introduced every year. Following strict standards, this series selects only the essence of Korean traditional culture, providing detailed explanations together with abundant color illustrations, thus allowing the readers to discover higher quality books on culture.

A volume about the aesthetics of harmonious Korean architecture that blends into nature; the beauty of ceramics created by an unknown porcelain maker; handicrafts where sophisticated sense of beauty is manifested in everyday life; Buddhist sculptures filled with religious faith; the pure world of art created through the tip of a brush; folk games and traditional ceremonies that have filtered into the lives of the people-each volume containing the hearts, gestures and expressions of the Korean people will fill the bookshelves of the readers.

The series is created by writers who specialize in each respective fields, and photographers who provide high-quality visual materials. In addition, the volumes are also filled with special boxes about interesting sub-themes, detailed terminology, historically imaginative illustrations, chronological tables, diverse materials on relics that lay forgotten in museums, and much more.

Together with beautiful design that will satisfy the reader's aesthetic senses, careful layout allows for easier reading, maximizing color and style so that the reader enjoys not only the 'pleasures of reading and thinking' but also 'joys of seeing and enjoying'.

Ceremonies and Life, the Court Culture of Chosun Dynasty

Court culture of Chosun Dynasty centering on its kings and queens, was the pure essence of the ruling culture and art of Confucianism. It was also the core of the 500-year history of the dynasty. Privately the royalties of Chosun Dynasty simply signified a family but officially it symbolized the sovereignty and legitimacy of a country. Therefore, the lives of kings and queens came to be the central pillar of Chosun's history and culture.

The official life of the king itself, represented by internal affairs and diplomatic matters were the ruling culture and history of Chosun. At the time the marriages of the kings and queens, funerals, memorial rituals and so on were the focus of national ceremonies. Furthermore, palaces, royal tombs, royal ancestral shrines were the greatest architectures of Chosun Dynasty, and the cultural capacity of the time were comprehensively synthesized into various rituals, dances and music seen in these buildings. The court culture, however, was not simply a culture for the ruling class, but it was the true essence of the folk culture where the sweat and blood of the countless artisans and intellectuals-the very creators of the culture-have been consolidated.

In this book, the writer takes a comprehensive look at the court culture of Chosun Dynasty, centering on the roles and lives of kings and queens, and court ceremonies and

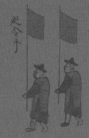

systems surrounding them. Parts 1 and 2 examine the role of the kings who acted as representative figures in a Confucian kingdom, and the role of queens who were the mother of the state and representative woman figure in a Confucian society. Part 3, describes the joys and sorrows the royal families experienced, and the privileges they enjoyed in this dynasty.

The people of Chosun dynasty generally regarded a man's life within the frame of life, death and sublimation into ancestral gods. The place where life unfolded was the home; the grave was the place to go after leaving this world; and the final destination was the family shrine where you were worshipped as the ancestral god. This life process was the same for kings and queens.

In this light, parts through 4 to 7 revolve around the places where kings and queens resided when they were alive, the royal tombs that they were buried in after their deaths, and the royal records where traces of royal lives are found. As a cultural heritage representing Korea, each of these subjects deserves separate and detailed explanations. However, here, this book endeavors to take a comprehensive look at the mutual context and significance of such cultural heritages within the overall frame of Chosun Dynasty's court culture.

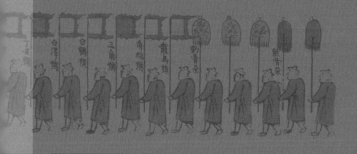
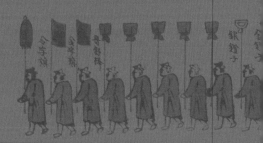

저자의 말

한국사에서 현대사와 조선 왕조와의 단절 과정은 행복하지 못했다. 왕조의 극복 과정이 현대사이지만, 이는 또한 일제의 식민 통치를 극복해야 하는 과정이기도 했다.

험난했던 현대사의 굴곡 속에서 조선 왕실은 이해되고 계승되어야 할 대상보다는 속히 극복하고 망각해야 할 그 무엇으로 치부되었던 것 같다. 이런 상황에서 조선시대 왕실 문화의 정리, 계승이란 기대하기 어려웠다. 그 결과 왕과 왕비의 생활 문화 자체가 많은 부분 왜곡되었으며 왕과 왕비의 삶과 직결된 궁궐, 왕릉, 종묘, 실록, 왕실 의궤 등은 생명을 잃은 문화재로만 남게 되었다.

조선시대 왕실은 사적으로는 왕과 왕비를 중심으로 하는 가정이다. 그러나 공적으로는 조선의 국권과 정통성을 상징한다. 왕과 왕비의 삶의 과정은 조선의 역사가 되고, 살아 생전 머물던 궁궐, 죽어서 묻히는 왕릉, 조상신으로 거듭나는 종묘, 그리고 삶의 흔적이 기록된 실록과 왕실 의궤는 조선을 대표하는 문화가 된다.

필자는 지금이라도 왕실 문화의 연구, 정리가 절실하다고 생각한다. 유구한 역사 속에서 우리 조상들이 창조했던 수많은 문화 중에서도 왕실 문화는 그 정수에 해당한다. 왕실 문화는 왕과 왕비 등 지배자만의 문화가 아니라, 그것을 직접 창조한 수많은 장인들과 지식인들의 피와 땀이 종합된 것이기 때문이다.

조선시대 유교 통치 문화의 정수는 제도나 법규보다는 왕과 왕비의 구체적인 삶 속에서 더욱 극명하게 드러난다. 내치와 외교로 대표되는 왕의 공식적인 삶은 조선시대의 통치 문화였고, 왕과 왕비의 혼인·장례·제사 등은 당시 국가 전례의 핵심이었다. 왕과 왕비를 위한 궁궐·왕릉·종묘는 최고의 건축물이며, 이곳

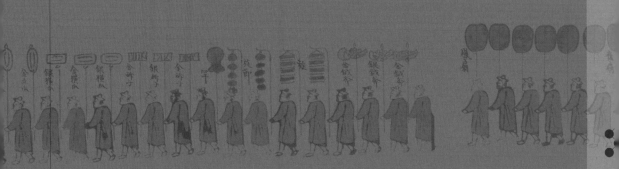

에서 시행되던 각종 의식·무용·음악 등에는 당대의 문화 역량이 종합되었다. 이와 같은 왕실 문화를 필자는 왕과 왕비의 삶의 과정이라는 구조 속에서 종합적으로 살펴보고자 하였다.

돌이켜보면 산이 있어 산에 오르듯이 조상들이 남겨 놓은 왕실 문화가 있어 이에 매달릴 수 있었다. 그 중에서도 조선시대 왕실 문화의 전형이 되는 『세종실록』「오례」와 『국조오례의』는 첫 출발점이 되었다. 어느 길로 가야 할지 방향을 모르고 헤맬 때 실록과 의궤, 왕실 족보는 나침반이 되어 주었다. 특히 인터넷에 공개된 한국정신문화연구원 장서각의 자료는 길가의 샘물처럼 갈증을 풀어 주었다. 헤아릴 수 없는 선행 연구들은 친절한 충고자였다. 전혀 엉뚱하게 방향을 잡았거나 감이 잡히지 않은 부분은 선행 연구에 힘입어 제 길로 찾아갈 수 있었다. 그러나 자료와 선행 연구에 기본했다고 해도 궁중 문화라는 방대한 분야를 오류 없이 서술했다고는 자신할 수 없다. 잘못되었거나 중요한 내용임에도 아예 서술되지 못한 부분들은 훗날을 기약할 수밖에 없다. 아울러 거친 글을 다듬고 편집해 준 돌베개 김혜형 편집장과 김수영 과장, 그리고 편집부 여러분들의 수고가 없었다면 이 책의 출판은 불가능했을 것이다.

어린 아들을 뒤에 달고 큰 걸음으로 강원도의 산비탈 길을 걸으시던 아버지는 지금도 그 길을 다니신다. 이제는 어른이 되었는데도, 아버지의 그 걸음이 지금도 아들을 재촉하는 듯하다. 아버지의 걸음은 아버지의 아버지가 재촉하시는 것은 아닌지 ……. 역사와 문화라는 것이 현재의 삶과 과거의 삶을 묶어 주는 마법이란 생각이 든다.

2002년 2월 신명호

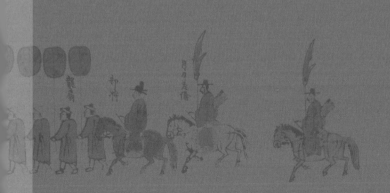
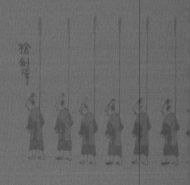

차례

제1부 | 절대 권력의 상징, 왕의 통치 문화

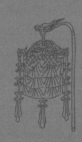

|sb|는 'special box'의 약자로, 이 책의 흥미를 더해 주는 본문 속의 '특별한 공간'입니다.

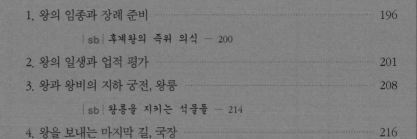

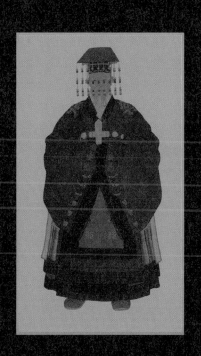

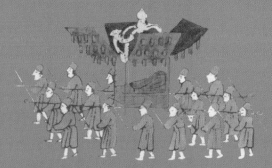

왕의 행차

왕은 군사 훈련, 온천행, 선왕의 무덤 참배, 칙사 영접 등등을 위해 수시로 궐 밖으로 행차하였다. 왕이 참석하는 공식 행사에는 왕의 존재와 권위를 한껏 드높이기 위하여 대규모의 호위 병사와 의장용 깃발, 무기 등을 동원하였다. 특히 왕이 대궐 밖으로 행차할 때는 수많은 백성들이 몰려들기 때문에 더욱 세심한 배려가 필요했다. 화려한 깃발과 무기, 장신구로 둘러싸인 채 늠름한 병사들의 삼엄한 호위를 받으며 행차하는 왕의 모습은 백성들에게 신비감과 경외감을 불러일으켰다.

제 1 부

절대 권력의 상징, 왕의 통치 문화

왕이 옥좌에 앉을 때는 장엄한 음악을 연주하고 그 자리에 있는 모든 사람들이 절할 때마다 네 번 울렸다. 옥좌 왕이 앉는 외전의 옥좌 앞 향로에는 향을을 피워 올리고 그 앞에는 완전 무장한 호위병들이 늘어섰다. 옥좌 아래의 뜰에는 문무 관료들이 정렬하고 이들 주변에는 화려한 기치(旗幟)를 든 의장병들이 둘러섬으로써 왕의 위엄을 한껏 높였다. 왕의 행차가 구궐을 벗어나는 경우에는 더욱 더 많은 호상 장졸들과 나의 장병, 호위 명들의 수행원들이 따름으로써 왕의 권위를 드높였다.

1

왕의 새벽과 하루의 시작

조선의 새벽은 파루(罷漏)와 함께 시작되었다. 파루는 왕이 하늘을 대신해 조선의 백성들에게 새벽을 알리는 소리였다. 새벽 4시경에 33천(天)[1]의 온 세상에 알린다는 의미에서 33번의 파루를 울렸다.

천명을 받은 조선의 왕은 하늘의 뜻을 알기 위해 밤낮으로 하늘을 관찰했는데, 하늘의 운행에 맞추어 정치를 행하는 것이 왕의 역할이었다. 왕이 세상을 다스리기 위해서는 하늘의 시간인 천시(天時)에 맞게 세상의 시간인 인시(人時)를 정해야 했다.

조선시대 궁궐의 천문대와 보루각(報漏閣)은 천시를 헤아리고 인시를 결정하는 과학 시설이었다. 경복궁과 창덕궁에 있던 보루각에서 파루를 울리면 이를 신호로 근정문, 광화문, 종루, 남대문, 동대문에서도 파루를 울렸다. 파루를 신호로 궁궐의 문과 남대문, 동대문, 서대문이 열렸고, 한양의 백성들도 파루와 함께 잠자리에서 일어났다. 밤사이 침전에서 잠들었던 왕도 백성들에게 모범을 보이기 위해 파루에 일어나야 했다.

왕은 일상적으로 침전의 동쪽 온돌방에서 밤을 지냈는데, 조선 전기

1 불교의 도리천(忉利天)을 말하며, 수미산(須彌山) 정상에 있다고 한다. 33천은 중앙의 제석천(帝釋天)과 사방에 각각 존재하는 8천(天)을 합친 수로 온 세상을 의미한다.

보루각의 물시계　중종 31년(1536)에 제작되어 창덕궁의 보루각에서 사용하던 물시계로, 원이름은 자격루(自擊漏)이다. ⓒ 돌베개

에는 경복궁의 강녕전이, 조선 후기에는 창덕궁의 대조전이 대표적인 침전이었다. 왕이 침전을 벗어나 다른 건물에서 밤을 지내는 일도 있었지만, 대부분의 밤은 침전에서 보냈다.

침전 주변에는 왕의 일상 생활에 필요한 사람과 시설들이 있었다. 왕의 침실 밖에서는 지밀상궁(至密尙宮)[2]들이 왕의 밤을 지켰고, 식사와 세숫물, 옷 등을 담당하는 대전차비(大殿差備)[3]들은 침전 근처에 상시 근무하면서 왕의 새벽을 준비했다. 왕이 잠자리에서 일어나면 지밀상궁들은 이부자리를 정리하고, 식사를 담당한 수라간의 요리사들은 음식을 만들고, 세숫물을 대령하는 시녀들은 물을 준비했다. 내시들도 일어나 왕의 명령을 기다렸다.

침전은 왕의 사적인 영역이었다. 절대 권력자인 왕도 잠자리에서는 자연의 인간일 뿐이었다. 그러나 잠자리를 멀리 벗어나면 절대 권력자로 철저하게 상징화되었다.

왕의 새벽은 지존(至尊)으로서 준비하는 시간이다. 자연의 인간으로 돌아가 잠들었던 왕은 자리에서 일어나 아침 수라를 들고, 곤룡포를 입고, 면류관을 쓰고, 시종들의 수행을 받으면서 왕의 위엄과 권위를 갖춰 나갔다.

새벽의 준비가 끝난 왕은 침전을 떠나 외전(外殿)[4]으로 가서 신료들과 함께 국정을 논의하였다. 신료들을 만나는 정전(正殿)이나 편전(便殿)은 왕의 권위를 상징하는 온갖 장식품으로 가득 차 있었고, 이곳에

2 왕을 지척에서 모시는 상궁. 낮에는 왕의 옆에서 시중을 들고 밤에는 왕의 침실을 둘러싸고 있는 사방의 방에서 숙직을 선다.
3 대전은 왕을 의미하며 차비는 특정 업무를 담당하는 사람들로서, 왕의 주변에서 잔일을 한다.
4 정전 또는 편전처럼 왕의 침전 바깥쪽에 있는 건물을 의미한다.

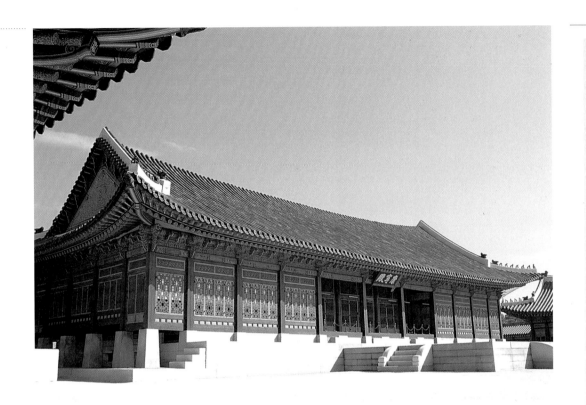

경복궁 강녕전 태조 이성계가 건설한 왕의 침전으로, 임진왜란 때 불탔으나 고종 때 흥선대원군이 재건하였다. 하지만 1917년 창덕궁에 불이 나서 경복궁의 건물을 옮겨다가 다시 지었기 때문에 현재는 새로 복원한 건물이 들어서 있다. ⓒ 돌베개

서 왕은 지존으로서 더욱더 상징화되었다.

왕이 자연인에서 지존으로 변신하는 첫번째 경계점은 침실의 문이었다. 침실 문을 나갈 때 왕은 의관을 정제했으며, 이때 입는 옷과 모자는 왕의 권위를 상징하는 색과 문양으로 장식되었다. 침실문 밖에는 상궁과 내시들이 대기하고 있다가 왕을 수행하였는데, 상징물과 시종 역시 왕의 권위를 드높이는 것이었다.

두번째 경계점은 침전의 정문 바깥, 즉 편전이었다. 편전으로 가기 위해 침전 정문을 벗어나는 순간부터 왕은 붉은색과 푸른색의 가리개로 가려지며, 상궁과 내시들 외에 측근 신료들과 호위병들이 왕을 수행하였다. 수행하는 사람들이 늘어날수록 왕은 누구도 범접할 수 없는 권력자로 상징화되었는데, 편전에서 정전으로 이동하면 더욱더 많은 상징물과 수행원들이 수반되었다.

왕이 앉는 외전의 옥좌 앞 향로에는 향불을 피워 올리고 그 앞에는

조선시대에는 시간을 어떻게 알렸을까?

조선시대 한양에도 통행 금지가 있었다. 밤 10시쯤 통행 금지를 알리는 종인 인경을 28번 치면 한양에 통행 금지가 시작되었다. 인경의 타종은 파루 때와 마찬가지로 궁궐의 보루각에서 시작되어 종루, 남대문, 동대문으로 이어졌고, 도성의 4대문*은 이 소리와 함께 닫혔다. 인경을 28번 쳐서 통행 금지를 알리는 일을 인정(人定)이라 하는데, 이는 하늘을 지키는 28개의 별자리를 상징한 것으로 밤사이에 평화를 지켜 달라는 의미였다. 인정 이후에는 딱딱이를 든 순라군들이 순찰을 돌았다.

파루는 통행 금지의 해제를 알리는 소리로 33번을 쳤다. 본래 인정은 종으로, 파루는 북으로 알리는 것이 원칙이었다. 밤과 낮이 음양으로 다르듯 잠자고 일어나는 시간을 알리는 인정과 파루도 서로 달라야 했다. 쇠로 된 종은 음(陰)으로 밤과 잠을 상징하였고, 나무와 가죽으로 된 북은 양(陽)으로 낮과 활동을 상징하였다. 밤에 편안한 잠을 자기 위해 인정은 종으로 쳐야 했고, 새벽에 잠을 깨우기 위한 파루는 활동적인 북으로 쳐야 했다.

실제로 조선 건국 직후에는 파루에 북을 쳤다. 그러나 가뭄에는 파루에도 종을 쳤는데, 음기가 부족해 가뭄이 발생한다고 여겨 종으로 음기를 북돋으려는 방책이었다. 가뭄이 심한 경우엔 양기를 상징하는 남대문을 닫고 음기를 상징하는 북문을 열기도 하였다. 조선시대에는 가뭄이 반복되었으므로 이러한 방책은 거의 일상화되었고, 이로 인해 점차 인정과 파루를 종과 북으로 구별하는 원칙도 사라졌다.

오고(午鼓)는 궁중에서 정오를 알리는 북소리였다. 조선시대 궁궐에는 수천 명의 상주 인원이 있었으므로 이들에게 시간을 알려주는 일은 매우 중요하였다. 담당 군인이 정오에 궁궐 중앙에 걸린 오고를 치면, 북소리를 신호로 왕을 비롯한 모든 사람들이 오전 근무를 종료하고 점심 먹을 준비를 했다.

● 도성의 동서남북에 있던 큰 대문. 남대문인 숭례문(崇禮門), 동대문인 흥인지문(興仁之門), 서대문인 돈의문(敦義門), 북문인 숙청문(肅淸門)을 말한다. 오행에 따라 남쪽은 예(禮), 동쪽은 인(仁), 서쪽은 의(義)가 되었다. 유독 동대문을 네 자로 한 것은 한양의 지세가 동쪽이 약하여 보충하기 위해 한 자를 덧붙인 것이다.

완전 무장한 호위병들이 늘어섰다. 왕이 옥좌에 앉을 때는 장엄한 음악을 연주하고 자리에 있는 모든 사람들이 절을 네 번 올렸다. 옥좌 아래의 뜰에는 문무 관료들이 정렬하고 이들 주변에는 화려한 기치(旗幟: 깃발)를 든 의장병들이 둘러섬으로써 왕의 위엄을 한껏 높였다. 왕의 행차가 궁궐을 벗어나는 경우에는 더욱더 많은 상징물과 의장병, 호위병 등의 수행원들이 따름으로써 왕의 권위를 드높였다.

2

왕의 하루 일과

왕의 하루 일정은 기본적으로 일과 공부였다. 아침 조회, 국정 현안 보고받기, 회의 주재, 신료 접견 등이 공식적인 업무였으며, 하루에 세 차례씩 유학 공부를 하였다. 원칙상 왕의 일정에는 아침 업무 이전에 조강(朝講)과 상참(常參: 약식 조회) 또는 조참(朝參: 대조회)이 있었지만, 실제로 아침에 공부하고 조회를 보는 일은 매우 드물었다. 아침 공부나 조회는 국정 운영에 필수적이라기보다는 다분히 의례적인 면이 컸으므로 사실상 사문화된 일정이었다.

왕의 공식적인 일정은 아침마다 편전으로 가서 승지들로부터 국정 현안을 보고받는 것으로 시작되었다. 승지는 왕의 비서로서, 중앙과 지방에서 올라오는 모든 공문서와 상소문, 탄원서 등을 접수해 미리 검토하였고, 보고에 적합하지 않다고 판단되는 상소문이나 탄원서는 되돌리기도 하였다. 승지들은 꼭 필요한 현안을 골라 왕에게 보고했는데, 내용이 긴 공문서는 왕이 일목요연하게 알 수 있도록 간단하게 정리하였고, 일상적인 사안에 대해서는 처리 방침까지 보고서 말미에 첨부하였다. 따라서 왕은 보통의 사안은 승지가 제시한 대로 따랐으며, 왕의

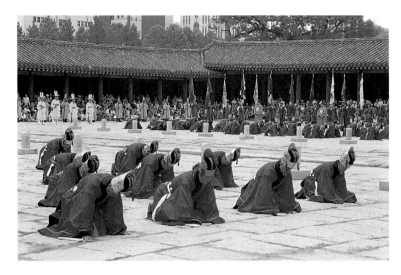

결재 문구는 "그대로 하라"는 의미의 윤(允), 의윤(依允), 지도(知道) 등 한두 자에 불과했다.

또한 승지는 왕이 중앙 부처나 지방 행정 조직에 잘못된 명령을 내렸을 때, 다시 검토할 것을 요청하기도 하였다. 이는 왕에게 올라가는 모든 보고가 승정원을 경유하는 것과 마찬가지로, 왕이 내리는 모든 명령 역시 승정원을 통하기 때문에 가능했다. 승지의 역할이 이처럼 막중하기에 문과에 우수한 성적으로 합격한 인재들만이 승지에 임명되었다.

왕은 수많은 공문서에 일일이 붓으로 결재하기 힘들어 계자인(啓字印)이라는 도장을 찍었는데, 웬만한 공문서에는 검토 즉시 도장을 찍었고, 공문서가 아주 많을 때에는 내시를 시켜 대신 찍게 하였다. 도장 찍힌 공문서는 왕의 결재가 난 것이므로 해당 부서에 내려보내 시행토록 하였다. 왕은 매일 오전 편전에 나가 승지의 보고를 받고 바로바로 공문서를 결재함으로써 국가 조직을 신속하게 움직였다.

공문서 처리는 비교적 간단했으나, 상소문이나 탄원서의 처리는 쉽지 않았다. 비중 있는 인사가 올린 상소문은 왕이 직접 읽어야 했는데, 상소문은 격식을 차리고 글 솜씨를 뽐내느라 아주 길뿐만 아니라 난해했다. 왕은 긴 상소문을 다 읽고 직접 대답을 써주어야 했기 때문에 이런 상소문이 하루에 열 통만 올라와도 다 읽기가 쉽지 않았다. 그러므

로 왕이 상소문에 대한 비답(批答)[5]을 내려 주는 일은 통상적으로 오래 걸렸다. 특히 왕의 심기를 불편하게 하는 상소문은 아예 무시하거나 심지어 상소문을 올린 사람에게 중벌을 내려 필화(筆禍) 사건을 일으키기도 하였다.

공문서 결재 이외에 양반 관료들을 만나 국정을 협의하는 일도 중요하였다. 의정부 대신들을 비롯하여 육조(六曹)의 당상관(堂上官: 정3품 이상의 관료), 삼사(三司)[6] 관료, 그리고 중대 현안에 당면한 부서에서는 수시로 왕에게 면담을 요청했다. 왕은 이들을 면담하여 국정 현안과 여론의 향배를 듣고 최종 결단을 내렸다. 또 긴급한 사항을 협의하기 위해 왕이 대신들을 부르는 일도 많았다.

왕을 면담하는 양반 관료들은 모두 꿇어 엎드린 자세로 말을 하였는데, 왕의 얼굴을 보고 싶을 때는 허락을 받아야 했다. 만약 마음대로 왕을 똑바로 쳐다보면 중벌을 받았다. 연산군 때의 사헌부(司憲府) 장령(掌令) 심순문(沈順門)[7]은 허락 없이 연산군을 마주보고 왕의 옷소매가

계자인(啓字印) 왕이 공문서에 찍는 결재 도장을 계자인이라고 하는데, '계'(啓)는 보고한 내용을 잘 알았다는 뜻이다. 『낙점』(落點)에서 인용.

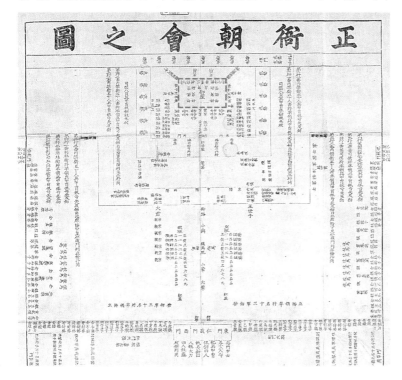

정아조회지도(正衙朝會之圖) (부분) 창덕궁 인정전에서 조회를 행할 때 국왕과 관리를 비롯하여 각종 의장 행렬의 위치를 표시한 배치도이다. 정전의 한가운데 점선으로 표시한 부분이 어좌(御座)이다. 서울대학교 규장각 소장.

5 신하들이 올린 상소문 등에 왕이 하답한 글.
6 홍문관, 사헌부, 사간원의 세 기관을 합쳐서 부르는 말. 삼사는 관료들의 비리를 조사하고 양반 관료들의 여론을 대변하였으므로 그 역할이 막중하였다.
7 심순문(1465~1504)은 조선 초기의 문신으로 본관은 청송(青松)이다. 성품이 강직하고 직언을 잘하였다. 1504년 갑자사화에 연루되어 귀양갔다가 참수되었으며, 중종 때 복관(復官)되었다.

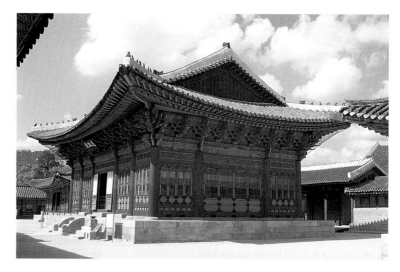

좁다는 말을 했다가 불경죄로 사형을 당하기도 하였다. 면담은 신하들이 왕에게 네 번의 절을 올리면서 시작되었는데, 왕을 정면으로 마주보는 것이 아니라 좌우로 나누어 엎드리기 때문에 마치 맞절을 하는 것처럼 보였다. 절이 끝나면 으레 문안 인사를 하고 이어서 현안을 이야기했다.

왕의 공부는 경연(經筵)이라고 하였다. 왕은 경연을 통해 기본적인 소양을 쌓았다. 경연에는 승지들을 비롯하여 홍문관(弘文館) 관원과 의정부 대신들이 참여하였고, 학덕이 뛰어난 학자가 초빙되기도 하였다. 경연은 매일 아침, 점심, 저녁 세 번을 해야 했지만, 보통은 하루에 한 번만 하거나 아니면 며칠에 한 번씩 하는 경우가 많았다.

경연은 유학 경전이나 중국 또는 우리나라의 역사책을 교재로 이용한 토론이었다. 진행 방식은 일반적인 서당의 공부 방식과 유사했으며 경연에 참여하는 신하들은 물론 엎드린 자세였다. 왕은 이전에 공부한 내용을 복습하여 읽은 후 새로운 진도를 나갔으며, 학습량은 경전 본문의 서너 줄 정도였다. 새로 배울 내용을 경연관이 먼저 읽으면 왕이 따라서 읽었고, 이어서 경연관이 글자의 음과 뜻을 설명하고, 경연에 참석한 사람들이 돌아가면서 교재 내용에 대한 각자 의견을 개진하였다. 이런 토론을 통해 왕은 유학에 대한 식견을 높이고 정치 안목을 키울

수 있었다.

경연관들은 경연에서 공부할 부분을 교재에 미리 표시하여 예습하였다. 그런데 표시를 잘못 하여 낭패를 보는 일도 더러 있었다. 『연려실기술』(燃藜室記述)[8]의 「관직전고」(官職典故)에는 성종대의 홍문관 직제학이었던 민이(閔頤)[9]의 일화가 실려 있다. 공부할 부분을 잘못 표시한 줄 모르고 경연에서 민이가 엉뚱한 곳을 읽자, 성종

경연 좌석 배치도 왕이 앉는 어탑(御榻) 바로 앞에 사관인 한림(翰林)과 주서(注書)가 좌우에 자리하여 기록을 담당하고 이어서 지사(知事), 특진관(特進官), 영사(領事), 대신(大臣) 등 경연관과 정승이 좌우에 자리하였다. 최한기가 쓴 『강관론』(講官論)의 부분, 서울대학교 규장각 소장.

은 "어느 곳을 읽는가? 표 붙인 곳이 아니니 제대로 읽도록 하라"고 하였다. 그러나 공부하기로 예정된 부분은 매우 어려운 내용이라 읽을 수가 없었다. 이에 민이는 "신이 본래 학술이 없고 문리(文理)도 해독하지 못하였는데 요행히 과거에 합격하였습니다. 경연이 있는 날에는 아침 일찍 출근하여 미리 예습을 했기 때문에 예습하지 않은 곳은 알지 못합니다. 서리가 책표를 잘못 붙여 엉뚱한 곳을 예습했습니다. 읽어야 할 곳은 글 뜻이 어려워 읽지 못하겠습니다. 신이 임무를 감당하지 못하니 죽어도 모자라겠습니다. 신의 죄를 다스려 주소서" 하고 자백하였다. 경연관들은 이런 망신을 당하지 않기 위해, 또 경연에서 자신의 실력을 과시하기 위해 열심히 공부하는 수밖에 없었다.

예정된 경연의 진도가 끝나면 왕은 국정 현안을 제기하곤 하였으며 신하들은 각자 자신들의 의견을 개진했다. 이 과정에서 문제점이 부각되면 토론을 거쳐 해결 방안을 제시하였기에, 경연은 명색이 학문 토론장이었지만 실제는 정치 토론장과 같았다. 조선시대의 경연은 학문 탐구와 심성 수양을 훌륭한 정치의 기초로 생각하는 유교 정치 문화의 산물이었다. 왕과 양반 관료들은 국정의 많은 부분을 경연에 할애함으로써 유교적인 이상 국가를 실현하기 위해 노력하였다. 조선시대 문치주의의 특징은 여기에 농축되어 있다.

8 조선 후기의 대표적인 야사(野史)로, 이긍익(李肯翊, 1736~1806)이 저술하였다. 역대 중요한 사건의 항목을 세워 그 전말에 관한 사료를 수록하는 기사본말체(紀事本末體) 방식으로 서술되었다.
9 민이(1455~?)는 조선 초기의 문신으로 본관은 여흥(驪興)이다. 성종 17년(1486)에 과거에 합격하였고, 사헌부 장령, 홍문관 직제학 등을 역임하였다.

조회와 경연으로 본 영조의 하루

날씨: 맑음
장소: 경희궁

영조께서 진시(辰時: 오전 7~9시)에 상참을 하기 위해 경현당(景賢堂)에 납시다. 도승지 이심원 등 5명의 승지, 가주서(假注書: 임시 주서) 정필충·윤홍렬, 사관(史官)홍검·이제 등이 차례로 경현당 안에 들어와 엎드리다. 경현당 뜨락의 좌우에 시립하던 대신 이하 여러 신하들이 네 번의 절을 올리다.

영조: "상참은 소조회(小朝會)이다. 주서(注書: 기록을 담당한 승정원 관리)와 사관은 의례 건물 밖의 동쪽과 서쪽에 서 있다가 명령을 전한 이후에 건물 안으로 들어온다. 지금 그렇게 하지 않았는데 이는 제대로 살피지 않아서이다. 담당 승지를 엄중히 처벌하라."

가주서 정필충과 사관 이제가 건물 밖으로 나가서 서다. 정필충이 뜨락의 여러 신하들에게 명령을 전하다. 영의정 신만, 좌의정 홍봉한, 우의정 윤동도 등의 대신과 병조판서 김성응, 예조판서 신회 등의 중신(重臣), 교리(校理:홍문관의 정5품 관직) 강필복 등 삼사 관원들이 차례로 들어와 엎드리다.

영조: "주서는 나가서 육조의 낭관(郎官: 정랑과 좌랑 등의 실무자)들을 모두 들어오라고 하라."

천신(賤臣)*이 명을 받들고 나가다. 이조좌랑 박대유 등이 입시하다.

영의정 신만: "요사이 오래도록 문안을 드리지 못했습니다. 몸은 어떠하신지요?"
영조: "여전하다."
좌의정 홍봉한: "오늘은 날씨가 좋은데 몸은 어떠하신지요?"
영조: "여전하다."
우의정 윤동도: "밤사이 몸은 어떠하신지요? 탕제를 지금 대령했습니다."
영조: "몸 상태는 여전하다. 탕제를 들겠다."

예조판서 신회가 나가서 탕제를 가지고 들어오다. 영조께서 탕제를 드시다. ……
오시(午時: 오전 11시~오후 1시)에 영조께서 주강(晝講: 낮 공부)을 위하여 경
현당에 납시다. 지사(知事: 정2품의 경연관) 남태제 등 경연관들이 차례로 경현당
에 들어와 엎드리다. …… 영조께서 세자(사도세자) 및 세자시강원(世子侍講
院: 세자의 교육 담당)과 익위사(翊衛司: 세자의 호위 담당) 관리들도 입시하라
명하시다. ……

영조: "익위사는 누구인가?"
참찬관(參贊官: 정3품의 경연관) 이미: "김상구입니다."
영조: "어느 곳에 있느냐?"
참찬관 이미: "정확히는 모르지만 고향에 있는 듯합니다."

영조께서 세자에게 질문을 하시다.

영조: "구경(九經)**을 잘하면 어리석은 사람도 총명해지고 나약한 사
람도 굳세진다고 하는데, 학문에 능하면 그렇게 되느냐?"
세자: "그렇습니다."
영조: "어찌하여 그렇다고 하느냐?"
세자: "학문을 좋아해서 그렇습니다."
영조: "어찌하여 좋아한다고 그러느냐?"
세자: "총명하면서도 굳세지기 때문입니다."

세자의 말을 듣고 영조께서 웃으시다.

『승정원일기』 권1209, 영조 38년 8월 27일

● 신하들이 왕에 대하여 자신을 낮추어 부르는 말. 여기서는 본 기록을 담당한 가주서 윤
홍렬이 자신을 낮추어 부른 말이다.
●● 유교의 아홉 가지 경전. 『주역』(周易), 『시경』(詩經), 『서경』(書經), 『예기』(禮記), 『춘
추』(春秋), 『효경』(孝經), 『논어』(論語), 『맹자』(孟子), 『주례』(周禮)를 말한다.

3

나라의 손님을 맞이하는 예법

조선시대 왕의 외교 활동은 사대교린(事大交隣)이라는 외교 노선에 따라 이루어졌다. 당시 동아시아의 초강대국이었던 중국과는 사대 관계를 맺었고, 일본·여진·유구(琉球: 오끼나와의 옛 이름) 등과는 교린 관계를 맺었는데, 이때 사대는 큰 나라를 섬긴다는 뜻이고 교린은 이웃 나라와 사이좋게 교유한다는 뜻이다. 사대 외교와 교린 외교의 차이는 외교 문서를 접수하고 사절을 접견하는 의전에서 확연하게 드러났다. 명칭만 보더라도 중국의 황제가 보낸 외교 문서는 칙서(勅書), 일본·유구 등 인접국의 왕이 보낸 외교 문서는 국서(國書)라고 하였으며, 칙서를 가지고 온 사절단은 칙사(勅使), 국서를 가지고 온 사절단은 국사(國使)라고 하였다.

왕이 중국의 칙사와 칙서를 맞이할 때는 가례(嘉禮)의 '영칙의'(迎勅儀)[10]라는 거창한 의전을 따른 반면, 일본·유구 등 인접국의 사절을 접견할 때는 빈례(賓禮)의 '수인국서폐의'(受隣國書幣儀)[11]라는 비교적 간소한 의전을 따랐다.

수인국서폐의에 따르면 일본, 유구 등의 사절을 접견하는 의전은 다

10 가례는 조선시대 왕실의 예법 중 혼례·잔치 등에 관한 예법을 말하며, 영칙의는 칙사와 칙서를 맞이하는 의전이란 의미이다. 영칙의는 『세종실록』「오례」(五禮)에서 '가례'에 속한다.

11 빈례는 나라의 손님, 즉 국빈을 맞이하는 예법이다. 조선시대 왕이나 양반들에게 손님을 맞이하는 일은 일상 생활의 중요한 부분이었는데, 빈객(賓客)을 맞이할 때의 예법과 정성에 따라 나라와 가문의 품격이 결정되었다. 수인국서폐의는 인접국의 국서와 폐백을 받는 의전이란 의미로, 『세종실록』「오례」에서 '빈례'에 속한다.

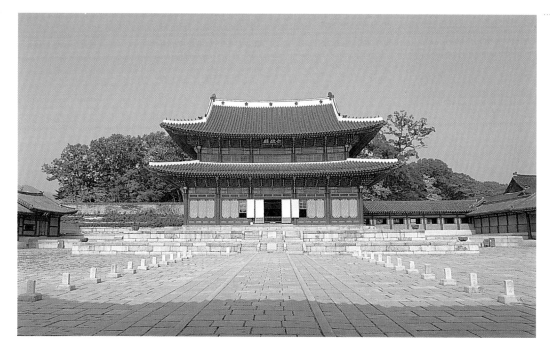

창덕궁 인정전 조선 후기에 외국 사절의 접견이나 조참 등 국가 대례를 거행하던 창덕궁의 정전이다. ⓒ 정의득

음과 같은 절차로 이루어졌다. 먼저 인접국의 국사가 국경에 도착하면 왕은 3품 이하의 선위사(宣慰使)[12]를 보내 영접하였다. 그들이 한양 근처에 도달하면 또다시 선위사를 보내 먼 길의 노고를 위로하고 잔치를 열어 주었다. 일본·유구 등에서 오는 사절의 대표는 정사와 부사였는데, 호위병들을 비롯하여 배 젓는 사공, 물건을 책임진 호송관 등 수행 인원이 꽤 많았다. 이들은 정사와 부사를 따라 한양까지 왔으며 왕에게 국서를 전할 때에도 함께하였다.

왕은 궁궐의 정전에서 국사를 접견하였는데, 경복궁은 근정전, 창덕궁은 인정전이 접견 장소였다. 국사를 접견할 장소에는 나라의 체면과 위엄을 보이기 위해 장엄한 의전 행렬을 마련했다. 정전의 문 안팎에는 건장한 무장 병사들을 정렬시켰고, 뜨락의 좌우에는 문무백관을 참석시켰으며, 음악 연주단도 설치하였다. 만약 인정전에서 접견한다면 인정문 앞에 기치나 창·장검을 든 병사들을 차례로 배치하였으며, 뜨락에도 무장한 병사들을 빙 둘러 세웠다.

왕은 익선관(翼善冠)과 곤룡포(袞龍袍)[13] 차림으로 접견 장소에 나갔

12 일본·유구 등 인접국의 사신을 영접, 위로하던 임시 관직.
13 조선시대 왕이 일상 업무를 볼 때 입던 정복. 익선관은 모자 뒤편에 매미 날개 같은 뿔 두 개가 붙은 모자이며, 곤룡포는 가슴과 등, 양 어깨에 용 문양을 넣은 붉은색 옷이다.

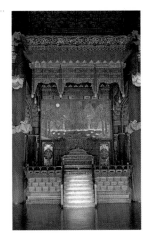

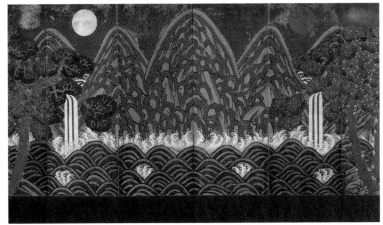

인정전의 옥좌(좌) 임금의 권위를 돋보이게 하기 위해 주변보다 높게 마련된 용상 주위를 화려하게 치장했다. 머리 위에 보개(寶蓋)를 두고 닫집을 설치하였으며, 어좌 뒤로는 일월오악도가 그려진 병풍을 쳤다. © 돌베개

일월오악도병(日月五岳圖屛)(우) 해와 달은 각각 왕과 왕비를 상징하고, 다섯 개의 산봉우리는 이 세상에서 가장 높고 성스럽다는 중국 전설 속의 곤륜산이나 오행(五行)을 상징한다. 궁중유물전시관 소장.

14 대궐의 정전과 편전 주변을 신하들이 정렬하는 뜰보다 높게 올린 부분.

15 왕은 외국 사절을 접견할 때만이 아니라 국내 신료들과도 수시로 술을 마셔야 했다. 분위기를 주도하려면 왕이 술을 잘 마셔야 했지만 주사를 부려서는 안되었다. 실제로 술을 잘 마시는 것은 왕이 갖추어야 할 자격 중 하나였다. 태종이 양녕대군을 세자에서 내쫓았을 때, 둘째 아들 효령대군이 세자가 되지 못한 이유 중 하나는 술을 못 마신다는 것이었다.

다. 왕이 예복을 갖추고 인정전의 어좌(御座)에 자리하면, 정사는 국서를 받들고 정전의 서쪽 편문을 통해 행사장으로 들어왔고, 정사를 따라 부사와 수행원들도 같이 들어왔다. 정사와 부사 옆에는 통역관이 함께 수행하였다. 이들은 정전 뜰의 서쪽에 정렬한 후 왕에게 네 번의 절을 올렸다. 국사 일행이 입장하고, 자리에 정렬하고, 절을 하는 의전 절차마다 연주대에서는 음악을 연주했다.

정사와 부사는 서쪽 계단을 통해 월대(月臺)[14] 위로 올라가 무릎 꿇은 자세로 왕에게 국서를 전달했다. 정사와 부사가 꿇어앉을 때는 뜰에 있는 수행원들도 동시에 꿇어앉았다. 국서는 승지가 받아서 왕 앞에 마련한 책상에 놓았는데, 이때 왕은 그 나라 왕의 안부를 묻고 먼 길의 노고를 위로했다. 국서를 전한 정사와 부사는 다시 서쪽 계단을 통해 내려가 원래의 자리로 돌아갔다. 여기까지가 국서를 전달하는 의식이다.

국서 전달이 끝나면 같은 장소에서 위로 잔치가 벌어졌다. 흥을 돋우기 위해 무용단과 연극패가 동원되었고, 사절 일행의 앞에는 각각 술과 음식을 차렸으며, 왕은 정사·부사와 함께 술을 마시고 음식을 들었다. 술은 다섯 잔을 돌렸는데, 왕이 술잔을 들고 먼저 마신 후 정사와 부사가 이어서 마시고 안주를 들었다.[15] 이때도 음악을 연주하여 흥을 돋우었다. 다섯 순배의 술을 마신 후에는 음식을 들고 연회를 마쳤다. 인접국의 사절들은 위풍당당하게 배치된 의장 행렬을 보고 술과 음식을 맛

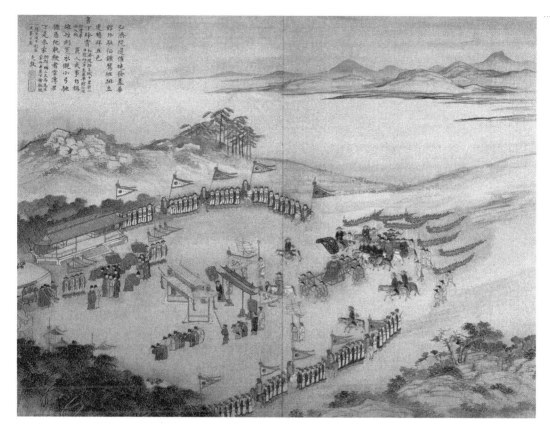

보면서 조선이라는 나라를 감히 깔보지 못하게 된다.

　왕은 인접국의 국사를 접견할 때는 위엄을 차렸지만, 중국의 칙사를 맞이할 때는 황제에 대한 존경과 정성을 표시하는 데 주력하였다. 왜냐하면 제후를 자처한 조선의 왕에게 중국 황제는 이념적으로 주군(主君)이었기 때문이다. 칙사와 국사를 접견하는 의전에서 가장 차이가 나는 것은 왕의 역할이 정반대라는 점이다. 국사를 맞이할 때는 왕이 주인의 역할을 하였으나, 칙사를 접견할 때 왕은 명령을 받는 신하의 역할을 하였다.

　중국의 칙사가 한양의 교외에 도착하면 왕은 최고의 예복인 면류관(冕旒冠)에 구장복(九章服)[16]을 입고 모화관(慕華館)[17]까지 마중을 나갔다. 칙사를 환영하기 위해 남대문과 광화문에 채붕(彩棚)[18]을 치고, 길에는 물을 뿌렸다. 왕이 모화관에서 칙사를 영접한 후에는 대대적인 의

칙사 영접　영조가 모화관에서 청나라의 칙사를 영접하는 그림이다. 왼쪽으로 붉은색 옷을 입고 허리를 굽힌 채 칙사를 맞이하는 사람이 영조이고, 청색 옷을 입고 가마를 탄 사람이 칙사인 아극돈(阿克敦)이다. 아극돈이 직접 그린 《봉사도》(奉使圖)의 부분.

16 면류관은 모자에 아홉 줄의 류(旒)를 드리운 것이며, 구장복은 아홉 가지 문양이 들어간 옷이다.
17 조선시대 왕이 중국 사신을 영접하던 건물로, 지금의 독립문 자리에 있었다. 독립협회 회원들은 자주독립사상을 고취하기 위해 중국에 대한 사대사상을 극복해야 한다고 여겨 이 자리에 독립문을 세웠다.

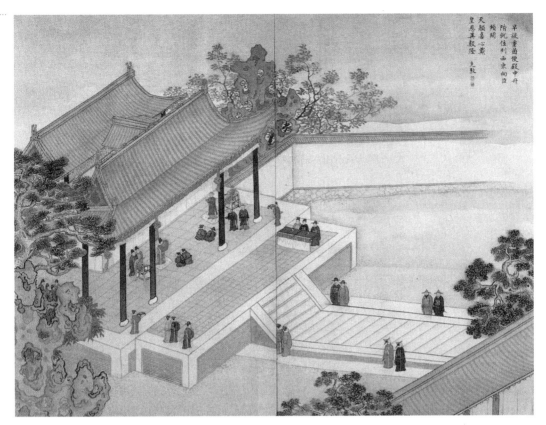

早後重圍慢殿中

階乾位刋西東向立

頻闢

天顔喜心藹

皇恩摹歓隆

克教圖識

칙서 받기 영조가 예를 갖추어 칙서를 받는 모습으로, 배경은 창덕궁 인정전이다. 《봉사도》의 부분.

18 화려한 천을 사용하여 만든 천막 또는 지붕만 있는 포장을 말하는데, 칙사가 잠시 들러 휴식을 취하거나 놀이 등을 감상하였다. 채봉을 친 곳에는 야외 공연 시설로서 거대한 이동 무대인 산대(山臺)를 설치하였다.
19 궐(闕)이라는 글자를 황금색으로 썼기 때문에 궐패라 한다.
20 대궐 안에 왕만 사용할 수 있도록 만든 왕의 전용 도로.

장 행렬을 갖추어 대궐 정전으로 갔다. 정전의 용상(龍床)에는 중국의 황제를 상징하는 신주 모양의 패, 즉 궐패(闕牌)[19]를 놓았다. 궐패가 정전의 용상에 있으므로 조선의 왕은 정전의 건물 안에 들어갈 수 없었다. 따라서 왕은 국사들이 자리했던 곳에 위치하였고 역할도 그들과 같았다. 중국 황제가 있다는 의미에서 왕은 정전에 들어올 때도 정문을 통하지 않고 동쪽 문으로 들어왔으며, 서쪽 문으로는 세자와 신하들이 들어왔다. 정문으로는 중국의 칙사가 칙서를 들고 들어와 어도(御道)[20]를 따라 정전으로 올라갔고, 왕은 뜰의 서쪽에 서 있다가 몸을 굽혀 맞이하였다. 칙사가 용상의 궐패 앞에 칙서를 놓으면 왕과 이하 모든 사람들이 네 번의 절을 올렸다. 중국 황제에게 조선의 왕이 제후로서의 예를 행하는 것이었다.

왕은 서쪽 계단을 통해 월대로 올라가 무릎을 꿇은 자세에서 칙서를

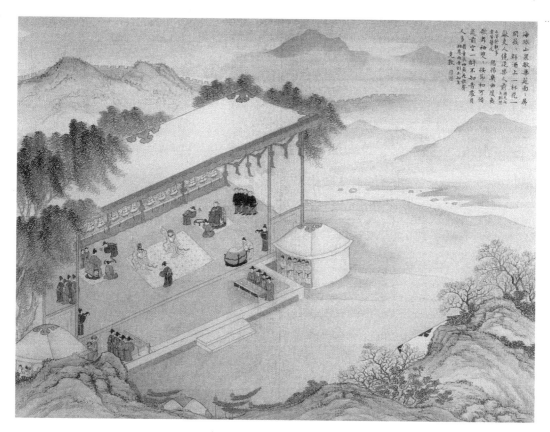

海珠山果敬筵而 屏
關後 斜酒上一杯花一
廠矢 人德波矣人俞
敬馬祖硬 侯兩和可惜
是南宫一群 不知吾感即
人多 招邦是主先欲依
克敬 目涼

칙사 대접 영조가 칙사를 대접하는 모습이다. 영조가 서쪽에, 아극돈이 동쪽에 자리하였다. 《봉사도》의 부분.

받았다. 이후에 왕은 칙사와 함께 정전에서 다례(茶禮)를 행하였는데, 상징적으로 정전의 주인은 중국 황제이므로 칙사가 주인을 대신하여 동쪽에 자리하고, 왕은 손님이 자리하는 서쪽으로 갔다. 왕과 칙사는 서로 마주보고 두 번의 절을 한 후에 차를 마셨다.

칙사를 위한 연회는 태평관(太平館)[21]에서 별도로 거행하였다. 이때의 좌석 배치 역시 칙사가 주인으로서 동쪽에 앉고, 왕은 손님으로서 서쪽에 앉았다. 의전 절차도 인접국의 국사를 위한 잔치보다 훨씬 복잡하였고, 준비된 술과 안주의 종류나 양도 많았다. 태평관의 연회에서는 먼저 차를 마시고 이어서 술을 마셨는데, 왕은 국사들과 마신 것보다 두 잔이 많은 일곱 잔을 마셨다. 차나 술을 마실 때는 왕이 칙사에게 권하여 먼저 마시게 했고, 술과 안주를 들 때마다 음악이 연주되었다.

조선에 온 칙사 중에는 술을 아주 좋아하는 사람도 있었다. 이런 경

21 조선시대에 중국 사신이 머물던 숙소. 지금의 서울 태평로에 자리하였다.

우 술이 약한 왕은 칙사와 대작하는 일이 매우 부담스러울 수밖에 없었다. 술을 즐기는 칙사가 자꾸 권한다면 어쩔 수 없이 마셔야 했기 때문이다. 실제로 선조 때 이와 같은 상황이 발생하였는데 『연려실기술』에는 다음과 같은 일화가 나온다.

선조 때 중국에서 온 한 칙사는 술을 잘한다는 소문이 자자하였다. 선조는 칙사와 술 마실 일이 너무 걱정되어 자신이 마실 술잔에 술 대신 꿀물을 따르도록 하였다. 자신은 취하는데 선조는 전혀 취하는 기색이 없자 의심이 든 칙사는 서로 술잔을 바꾸어 마시자고 제안하였다. 선조는 당황하여 어쩔 줄 몰랐는데, 이때 통역을 담당하던 표헌(表憲)[22]이 선조의 술잔을 받아 칙사에게 전하겠다고 나섰다. 물론 표헌은 선조의 술잔에 꿀물이 든 것을 알고 있었기에 술잔을 건네는 척하다가 일부러 엎어져 잔을 쏟았다. 술판은 그대로 난장판이 되었고, 선조는 표헌이 칙사 앞에서 실례를 하였으므로 감옥에 가두라고 호령호령하였다. 놀란 중국 칙사는 이런 일로 감옥에 가두는 것은 너무 심하다고 극구 말릴 수밖에 없었다. 이렇게 술자리는 흐지부지 끝났고, 칙사가 귀국한 후 선조는 표헌의 임기응변을 가상하게 여겨 특진을 시켜 주었다.

조선시대의 사대교린 외교는 중국 중심의 세계 질서가 유지되던 당시 동아시아 국제 관계의 산물이었다. 조선의 왕은 당시의 외교 관행에 따라 중국의 칙사를 대접하고 인접국의 국사를 접견함으로써, 동아시아 유교 문화권의 일원으로 참여할 수 있었다.

22 조선 중기의 중국어 역관으로 본관은 신창(新昌)이다. 임기응변에 능하였으며, 임진왜란 때 명나라에서 염초(焰硝) 제조법을 배워와 전력 증강에 기여하였다.

4

나라의 동량이 될 인재 선발

최고 지도자가 가져야 할 중요한 덕목 중의 하나는 훌륭한 인재들이 적재적소에서 마음껏 능력을 발휘할 수 있게 하는 일이다. 그러기 위해서는 인재를 기르고 공정하게 선발해야 하며, 아울러 일할 수 있는 여건을 조성해 주어야 한다. 훌륭한 정치와 역사적 업적으로 이름을 남긴 지도자들은 이런 점에서 탁월한 사람들이었다.

조선시대에서도 좋은 인재를 골라 능력을 발휘하게 해준 왕들은 역사에 길이 남을 업적을 남겼다. 세종이나 정조의 경우, 집현전(集賢殿)과 규장각(奎章閣)을 통해 인재들을 양성하고, 그들의 재능을 유감없이 발휘할 수 있도록 해주었다. 이런 바탕 위에서 세종과 정조대의 위대한 업적이 탄생할 수 있었다.

세종과 정조뿐만 아니라 조선시대 왕들은 누구나 인재를 양성하고 선발하는 데 많은 노력을 기울였다. 한양의 성균관을 비롯하여 지방의 향교, 서원 등의 교육 기관에 국가적인 지원을 아끼지 않았으며, 인재를 선발하는 과거 시험의 공정성을 위하여 여러 제도를 마련하였다.

조선시대의 과거는 문과(文科), 무과(武科), 잡과(雜科)를 통해 국가

운영에 참여할 관료들을 선발하는 제도였다. 문과는 문신 관료, 무과는 군사 지휘관들을 뽑는 시험으로, 이를 통과한 사람들이 양반 관료가 되었으며 조선시대 관료제를 주도하였다. 이에 비해 잡과는 통역관, 의사, 법률가 등 주로 행정 실무자나 전문직을 뽑는 시험으로, 보통 중인(中人) 계층의 사람들이 지원하였다. 중인들은 양반들로부터 차별을 받았으며 잡과 역시 문과와 무과에 비해 무시되었다. 이외에 특정한 기예를 밑천으로 관료제에 참여하는 천민(賤民)들도 있었는데, 화가, 음악가, 요리사, 기술자 등이 그들이다. 그러나 이들은 양반과 중인들에게 철저히 무시되었고, 직책도 잡직(雜職)으로 분류되었다. 왕은 잡과나 잡직을 뽑는 데는 참여하지 않았고 양반 관료의 선발에만 적극 개입하였다.

양반 관료를 선발하는 문과와 무과는 대거(對擧)라고 하여 동시에 시행되었다. 모두 3차의 시험을 거쳤는데, 이 중 1차를 초시(初試), 2차를 회시(會試), 최종 3차 시험을 전시(殿試)라 하였다. 전시는 왕의 참석하에 대궐 정전에서 시행하는 시험이란 의미로, 전시를 통해 문과와 무과 합격자들을 최종적으로 뽑는 사람이 바로 왕이었다.

문과의 1차 시험에는 각 지방별로 실시하는 향시(鄉試), 한양에서 시행하는 한성시(漢城試), 성균관의 관시(館試)가 있었다. 합격 인원은 시기에 따라 약간의 변화가 있지만 『경국대전』에는 330명으로 되어 있다. 330명을 한양에 모아 2차 시험인 회시를 치러 33명을 선발하였는데, 33명의 숫자 역시 불교의 33천에서 유래했다.

무과의 1차 시험도 각 지역에서 시행하는 향시와 훈련원(訓練院)[23]에서 시행하는 원시(院試)로 나뉘었다. 무과는 많을 때는 만 명씩 뽑아 만과(萬科)라고도 하였으나, 조선 전기 식년시(式年試: 3년마다 정식으로 치르는 시험)의 무과 1차 합격자는 190명이었다. 이들은 한양에서 시행하는 2차 시험에 응시하였고, 이 중 28명이 선발되었다. 이 숫자는 하늘을 지키는 28개의 별자리에서 유래하였다.

문과와 무과의 2차 시험에 합격한 33명과 28명은 같은 날 3차 시험

인 전시를 치렀다. 문과는 명실상부하게 대궐 정전에서 시험을 치렀으나, 무과는 명색은 '전시'였으나 실제로는 모화관이나 훈련원 등 다른 곳에서 시행되었다.

왕은 문과 전시에 참여한 33명을 대궐에 모아 놓고 자신이 출제한 문제로 시험을 치르게 하였다. 시험 문제는 주로 국정 현안에 대한 대책이거나 시였다. 문과 전시에 참여하기 위해 응시생들은 닭이 회를 치는 새벽부터 대궐문 밖에서 대기하였다. 왕은 아침 8시쯤 문과 전시장에 나타났는데, 왕이 도착하면 대기 중이던 신하들과 응시생들은 왕에게 네 번의 절을 올렸다. 이어서 왕이 직접 출제한 문제를 내주는데, 문제지는 정전 뜰의 좌우에 세운 게시판에 붙였다. 응시생들은 게시판으로 가서 시험 문제를 답안지에 베껴 쓴 후 각자의 위치로 돌아가 앉아 답을 쓰기 시작하였다. 시험 시간은 보통 해가 지기 전까지였다.

왕은 문과 전시의 시험 문제를 출제한 후 곧바로 무과 전시장으로 이동하였다. 무과 전시는 활, 창, 기마 등의 무예 실력을 검증하는 실기 시험이 중심이어서 말을 타고 달리고 활을 쏘기 위한 넓은 장소가 필요했다. 조선시대의 무과 전시는 경복궁 경회루, 창덕궁 서총대 등 궐내에서 치르는 수도 있었으나 주로 모화관에서 시행되었다. 칙사를 맞이하는 영접 의식을 위해 모화관 앞에 넓은 공터를 마련했는데, 이 공터가 무과 전시 장소로 이용되었다. 무과 전시를 위해서는 풀로 만든 허수아비, 활 쏘는 자리, 화살 가리개, 표적 등 준비할 것이 많았다. 표적은 시후(豕侯)라고 하였는데, 돼지 머리를 표적 중앙에 그린 것이었다.

무과 전시의 응시생 28명은 활 솜씨와 기마술을 겨루었고, 활 솜씨는 말을 타지 않았을 때와 탔을 때로 나누어 평가하였다. 말을 타지 않은

문과 시험 답안지 철종 4년(1853)에 왕의 친림하에 시행된 문과 시험의 답안지로, 오른쪽의 '차상'(次上)은 채점자가 쓴 성적 점수이다. 전북대학교 박물관 소장.

문과 급제 홍패(좌) 중종 19년(1524)
에 성균관 생원 장육(張陸)의 문과 급제
를 증명하는 홍패이다. 전북대학교 박
물관 소장.

무과 급제 홍패(우) 세종에서 세조 때
의 무신 조서경(趙瑞卿)의 무과 급제를
증명하는 홍패이다. 개인 소장.

상태에서는 목전(木箭), 편전(片箭), 철전(鐵箭)의 세 가지 활 솜씨를 겨
루었다. 화살촉을 나무로 만든 목전은 태조 이성계가 자주 이용하던 화
살로, 박두전(樸頭箭) 또는 목박두전(木樸頭箭)이라고도 하였다. 삼국
시대부터 사용된 목전은 제작이 쉽고 대량으로 만들 수 있는 장점이 있
었다. 또한 쇠 화살촉에 비해 안전하여 연습용이나 시험용으로 많이 이
용되었다.

목전으로는 무사의 기본 자질인 체력, 즉 팔의 힘을 측정하였다. 목
전은 3발을 쏘아 일정한 거리를 넘으면 합격으로 했는데, 전시에서는
과락제(科落制)를 적용하여 3발 중에 1발 이상이 목표점을 넘어가야 했
다. 만약 3발 모두가 목표에 미달했을 때에는 불합격으로 처리했다.

활쏘기는 2인 1조로 진행되었는데, 목전을 쏠 차례가 된 2명은 왕에
게 절을 하고 남쪽으로 돌아서서 300m 가량 떨어진 과녁을 향해 한 번
씩 번갈아 3발을 쏘았다. 과녁의 좌우에는 핍(乏)이라는 병풍 모양의
화살 가리개를 설치하였는데, 화살을 줍는 사람, 북과 징을 든 사람, 깃
발을 든 사람이 화살을 피하기 위해 필요했다. 동쪽의 화살 가리개 뒤
에는 북과 붉은 깃발을 담당한 사람이, 서쪽에는 징과 흰색 깃발을 담

시후(豕侯) 조선시대 무과 시험에서 이
용하던 과녁. 『세종실록』 「오례」(五禮)에
서 인용.

당한 사람이 자리했다. 응시자가 활을 쏘아 표적에 맞추면 북을 치고 붉은 깃발을 들었고, 맞추지 못하면 반대로 징을 치고 흰색 깃발을 들어 알렸다.

목전 이후에 편전, 철전도 같은 방식으로 시험을 진행하였다. 편전은 원거리에서 적을 조준하여 살상하는 무기로, 가볍고 멀리 날아갈 뿐만 아니라 정확성도 우수하였다. 철전은 근거리에 접근한 적들을 살상하는 데 이용된 전투용 화살이었다. 쇠로 만들었으므로 무거웠지만 살상력은 뛰어났다. 편전과 철전을 다루는 솜씨로 원거리와 근거리의 적을 무찌를 수 있는 전투력이 어느 정도인지를 시험하는 것이었다.

활쏘기 다음에는 마상 무예(馬上武藝)라는 기마술을 시험하였다. 조선 전기 전시의 마상 무예는 활쏘기, 창쓰기, 격구(擊毬) 세 가지였으며, 후기에는 격구 대신에 조총이 추가되었다. 말을 타고 쏘는 활을 기사(騎射)라고 하는데, 말의 기동력과 활의 살상력을 결합한 무술이다. 원거리의 적을 살상하는 데 유용한 기술인 기사에 능하기 위해서는 말 타는 기술과 활 솜씨가 좋아야 했다. 그리고 말을 타고 창을 쓰는 기술도 시험하였다. 창은 접근전에서 사용하는 무기였지만, 말을 타고 달려가면서 쓰면 강력한 파괴력이 있었다. 마지막으로 말을 타고 하는 하키와 유사한 격구를 시험하는데, 격구에 능하기 위해서는 단련된 기마술이 필수였다.

문과와 무과 전시의 결과는 대략 1주일간의 평가 시간을 가진 후 응시생들을 대궐에 모두 모아 놓고 발표하였다. 이때는 왕과 문무 관료들은 물론 합격자들의 친척들도 같이 참여하여 축하하였는데, 이 의식을 문무과 방방의(文武科放榜儀)[24]라고 하였다. 이 날 응시생들은 정전의 문밖에서 대기하고 있다가 호명하는 순서대로 입장하여 정전의 뜰에 정렬하였다. 호명은 문과 합격자 한 명을 먼저 부르고 이어서 무과 합격자 한 명을 부르는 방식이었다. 문과 합격자들은 동쪽에 정렬하고 무과 합격자들은 서쪽에 정렬하였다. 합격증은 문과 합격자에게는 이조정랑이, 무과 합격자에게는 병조정랑이 나누어 주었고, 합격증을 교부

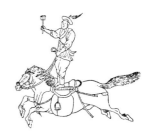

마상재(馬上才) 조선시대에 달리는 말 위에서 삼혈총(三穴銃)을 들고 서는 기술을 보여주는 그림이다. 이덕무, 박제가가 편찬한 『무예도보통지』(武藝圖譜通志)에서 인용.

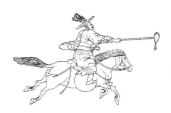

격구도(擊毬圖) 단련된 기마술을 필요로 하는 무예로, 말을 타고 하는 하키와 유사하다. 『무예도보통지』에서 인용.

24 문과와 무과 합격자를 순위대로 호명하여 입장시킨 후 합격 증서인 홍패(紅牌)를 나누어 주는 의식. 홍패는 붉은색의 종이로 되어 있어 붙은 이름이다.

낙남헌방방도(洛南軒放榜圖) 정조가 1795년 혜경궁 홍씨와 화성에 행차했을 때, 화성행궁의 낙남헌에서 과거 시험 합격자를 발표하고 시상하는 장면이다. 문과 5명, 무과 56명의 합격자들이 머리에 어사화를 꽂은 채 늘어서 있고, 섬돌 아래의 탁자에는 합격 증서인 홍패와 어사화, 술과 안주가 놓여 있다. 초과 인원은 홍씨의 회갑을 축하하기 위해 참여한 사람들로, 이들은 과거 합격 60년이 되는 사람들이다. 왕실 행사를 그린 그림에 왕이나 왕세자의 모습을 넣지 않았던 조선시대의 관행대로 정조의 모습은 보이지 않는다. 《화성능행도》(華城陵幸圖)의 부분, 호암미술관 소장.

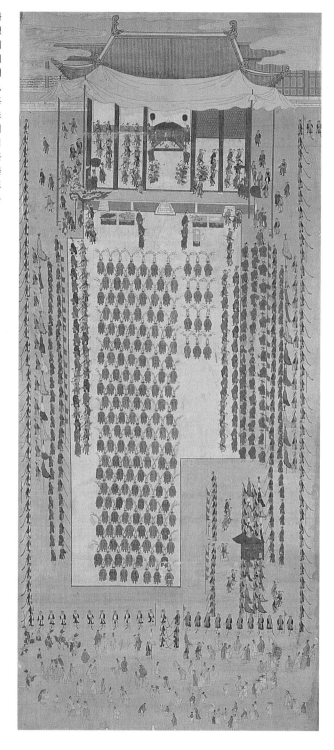

한 후에는 왕이 어사화(御賜花)와 술을 내려 주었다. 문과와 무과의 수석 합격자인 장원 급제자는 특별 대우를 받았다. 장원 급제자는 왕에게 개(蓋: 해 가리개)를 하사받았으며, 이후에 동기생들의 모임과 여론을 주도하였다. 조선시대를 주도한 양반 관료는 이렇게 왕의 특별한 관심과 우대 속에서 선발되었다.

세종이 출제한 문과 전시의 시험 문제

왕은 이렇듯이 말하노라.

정치의 도는 반드시 옛것을 본받는다. 그렇다면 삼대(三代: 중국의 하·은·주 세 나라)의 정치를 지금에도 행할 수 있겠는가? 한(漢)나라와 당(唐)나라 이후에 시행한 것 중에서 본받을 만한 것이 있는가?

태조와 태종께서 천명을 받아 나라를 세우셨다. 나는 이를 이어받아 늘 훌륭한 정치를 성취하고자 노력한다.

옛날에는 왕공(王公: 신분이 높은 사람들)의 자제도 모두 태학(太學)에 입학하였으나 어느 순간부터 이런 제도가 없어져 왕공의 자제들이 교만, 사치하였다. 우리나라는 종학(宗學)을 세워 종친들을 가르치나 열심히 공부하지 않고 선생들도 잘 가르치지 않는다. 스승과 제자가 각각 그 직책을 다하여 성취하게 하려면 어떻게 하여야 하겠는가?

호구(戶口)의 법은 역대의 여러 나라가 자세하게 하였다. 우리나라는 비록 그 법령이 있지만 정밀하지 못하여 누락된 호구와 숨은 인정(人丁)이 열에 여덟아홉은 된다. 빠진 백성들을 모두 찾아내고자 하면 백성들이 괴롭게 생각한다. 호구를 충실하게 하고 백성들의 노고를 공평하게 하려면 어떻게 하여야 되겠는가?

호패(號牌: 신분증)법은 의논이 분분하여 마침내 시행하지 못하였는데, 참으로 시행할 수 없는 것인가?

군사와 농사를 일치시키는 것은 옛날의 좋은 법이다. 예컨대 당나라의 부병(府兵) 제도가 그런 것이다. 그런데 장열(張說)*이 이 제도를 변경하여 군사와 농사를 구분한 후 지금까지 옛 제도를 회복하지 못하고 있다. 우리나라는 백성을 호적(戶籍)하여 군사를 삼으니 예전 제도와

비슷하다. 그러나 위급한 상황에서 갑자기 동원하게 되면 훈련받지 못한 군사일 뿐이며, 온 집안 사람들이 군사로 나가면 농사를 지을 수도 없다. 어떻게 하면 군사와 농사를 다 잘하고 군사들도 훈련시킬 수 있겠는가?

우리나라의 노비는 중국과 다른데, 어느 때부터 시작되었는가? 어떤 사람은 "예의염치(禮義廉恥)의 풍속이 사실상 노비에 의존한다"고 하는데 그 말이 옳은가, 그른가? 동중서(董仲舒)^{**}는 노비의 수를 한정하자고 하였는데, 이 또한 행할 수 없는 것인가?

대개 이 몇 가지는 모두 전대에 행한 것이며, 지금의 급한 일로서 내가 듣기를 원하는 것이다. 그대들은 평상시 잘 공부하였을 것이니, 훌륭한 대책을 세우고 기탄없이 대답하라.

『세종실록』 권68, 세종 17년 4월 무오조

● 장열(667~730)은 중국 당나라 때의 학자 관료이다. 문집에 『장연공집』(張燕公集) 25권이 있으며, 『구당서』(舊唐書)에 전(傳)이 실려 있다.
●● 동중서(179~104)는 유학을 중국의 주류사상으로 확립시키기 위해 많은 노력을 기울인 한나라 때의 학자 관료이다. 『사기』(史記)와 『한서』(漢書)에 전(傳)이 실려 있다.

5

대궐 밖으로의 행차

왕이 참석하는 공식 행사에는 왕의 존재와 권위를 한껏 드높이기 위하여 대규모의 호위 병사와 의장용 깃발, 무기 등을 동원하였다. 특히 왕이 대궐 밖으로 행차할 때는 수많은 백성들이 몰려들기 때문에 더욱 세심한 배려가 필요했다. 왕은 도성 안 행차뿐 아니라 경기도 밖으로 나가 몇 달씩 머무는 일도 있었는데, 이때에도 왕의 신변을 보호하고 행차를 장엄하게 꾸미기 위해 수많은 군사들과 깃발, 각종 의장물이 동원되었다. 화려한 깃발과 무기, 장신구로 둘러싸인 채 늠름한 병사들의 삼엄한 호위를 받으며 행차하는 왕의 모습은 백성들에게 신비감과 경외감을 불러일으켰다.

왕의 행차는 백성들에게 놓칠 수 없는 구경거리인 동시에 억울함을 호소할 수 있는 절호의 기회였다. 행차 길에 왕은 꽹과리를 치면서 억울함을 호소하는 백성들을 직접 만나 민초들의 여론을 들었고, 행차한 지역에서 과거 시험을 시행하거나 쌀을 나누어 주는 등 각종 민원을 해결해 주기도 하였다. 간혹 공식적인 행차가 너무 번거롭다 하여 미복(微服)을 하고 몰래 궐 밖으로 나오는 왕도 있었지만 대부분은 공식적

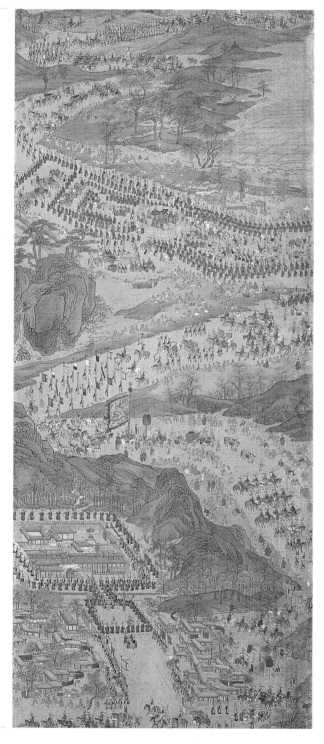

으로 궐 밖 행차를 하였다.

왕은 군사 훈련, 온천행, 선왕의 무덤 참배, 칙사 영접 등등을 위해 수시로 궐 밖으로 행차하였다. 왕의 행차에 딸리는 호위 병사들과 수행원, 그리고 의장물의 규모는 행차 목적에 따라 대가(大駕), 법가(法駕), 소가(小駕) 세 가지로 구별되었다.[25]

대가는 왕이 중국 칙사를 맞이하거나 종묘 사직에 친히 제사드릴 때의 행차로, 가장 성대하였다. 대가 행차 때 왕은 면류관과 구장복을 착용하였다. 중국에서는 대략 2만 명 정도의 인원이 대가에 동원되었지만, 조선에서는 그 절반에 이르는 1만 명 정도가 동원되었다. 대가에 비해 약간 규모가 작은 법가는 왕이 선농단(先農壇)[26], 성균관, 무과 전시 등에 임할 때의 행차였다. 이때 왕의 복장은 원유관과 강사포였다. 소가는 작은 수레라는 말 그대로 가장 작은 행차였다. 주로 능에 참배하거나 평상시의 대궐 밖 행차, 또는 활쏘기를 관람할 때에 이용되었다. 이때 왕의 복장은 군사 훈련과 관련된 전투복 차림이 많았다.

왕의 행차에 동원되는 의장물은 노부(鹵簿)[27]라 하는데, 행차의 종류에 따라 각각 대가노부, 법가노부, 소가노부

라 하였다. 왕이 행차할 때는 반차도(班次圖)[28]를 그려 수많은 사람들과 의장물의 자리와 순서를 미리 정하였다.

행차에 동원되는 인원과 의장물의 규모는 상황에 따라 차이가 나지만 기본 형태는 거의 동일하였다. 행렬의 맨 앞에는 완전 무장한 수백 명의 군사들이 행진하였다. 갑옷과 무기를 갖추고 위풍당당하게 행진하는 군사들은 왕의 행차를 보호할 뿐만 아니라 국왕의 힘을 과시하는 효과를 냈다. 행렬의 두번째는 화려한 깃발과 의장용 창검을 든 의장 행렬이었다. 햇빛에 눈부시게 빛나는 창검과 바람에 휘날리는 깃발은 보는 이들의 경탄과 존경심을 불러일으키기에 충분했다. 또한 왕권을 상징하는 옥새와 중국 천자에게서 받은 고명(誥命)[29]을 의장 행렬에 포함시킴으로써 행차의 권위를 더욱 높였다. 행렬의 세번째에는 수십 명이 메는 수레를 탄 왕이 있었다. 왕의 수레 앞뒤에는 커다란 해 가리개와 부채, 군악대를 배치하였다. 그 뒤로 종친과 문무백관이 왕을 수행하였고, 행렬의 맨 뒤에는 선두와 마찬가지로 군사들이 따랐다.

행렬의 앞뒤에서 행진하는 군사 외에 보이지 않게 숨어서 왕의 행차를 호위하는 병사들도 많았다. 궁궐부터 행차 목적지에 이르기까지 중요한 곳마다 배치된 매복병들은 높은 산 또는 으슥한 길목에 숨어서 만일의 사태에 대비하였다. 연락병들도 일정한 간격으로 배치되어 궁궐과 왕 사이에 수시로 오가는 연락을 담당하였다. 왕은 궐 밖에서도 중요한 국정 사안은 직접 지시하고 결과를 보고받았다. 감찰관들은 매복병과 연락병들이 근무에 충실한지를 수시로 점검하였다.

왕은 목적지에 도착하여 공식 행사를 마친 후 환궁하였다. 대궐로 돌아온 왕은 행차를 준비하느라 고생한 관련자들에게 상을 내리는 한편, 행차 도중에 직접 들은 민원들을 해결했다. 조선시대 왕의 행차는 나라의 절대 권력자와 현장의 백성들이 직접 만나는 축제의 장이었다.

환어행렬도(還御行列圖) 정조와 혜경궁 홍씨의 행렬이 화성행궁을 출발하여 시흥행궁에 다다른 모습이다. 행렬을 잠시 멈추고 정조가 혜경궁에게 미음과 다반을 올리는 장면으로, 장대한 의장 행렬과 이를 구경하는 백성들의 모습이 잘 묘사되어 있다. 《화성능행도》의 부분, 호암미술관 소장.

25 왕이 궐 밖으로 행차할 때 타는 수레를 가(駕)라고 하고 궐내에서 타는 가마를 연(輦), 일명 덩이라 하였다. 가는 말이 끄는 것이고, 연은 사람들이 어깨에 메는 것이나 가를 사람들이 메기도 하였다. 대가, 법가, 소가는 가의 규모에 따라 구별한 것이다.
26 농업의 신인 선농(先農)과 후직(后稷)을 모신 제단.
27 노부의 노(鹵)는 노(櫓)와 통하는데, 중국의 천자가 행차할 때 선두에 동원되는 커다란 방패였다. 부(簿)는 문서 또는 깃발을 뜻했다. 여기에서 노부는 천자의 행차에 동원되는 의장물 전체를 의미한다.
28 왕실 또는 국가적인 행사에 참여하는 사람들이나 동원된 의장물의 배치 순서를 그려 놓은 그림.
29 중국 황제가 조선의 왕, 왕비, 왕세자 등에게 주는 임명 증명서.

영조는 첫번째 왕비인 정성왕후 서씨가 세상을 떠난 후 66세의 나이로 15세의 정순왕후 김씨를 맞아들여 재혼을 하였다. 이 반차도는 1759년에 있었던 영조와 정순왕후의 가례 과정을 정리한 『영조정순후가례도감의궤』의 말미에 그려진 것으로, 서울대학교 규장각에 소장되어 있다.

반차도의 내용은 왕이 별궁에 친히 납시어 책봉 의식을 마친 왕비를 대궐로 모셔 오는 명사봉영(命使奉迎)의 의식, 즉 사가의 친영의(親迎儀) 장면에 해당한다.

여기에 소개되는 그림들은 반차도 중에서 왕의 가마에 앞서 등장하여 행차의 분위기를 장엄하고 화려하게 만들어 주는 의장 행렬이다. 왕의 가마가 나타남을 상징적으로 보여주는 독(纛)과 교룡기(蛟龍旗)를 시작으로 각종 깃발과 의장물을 든 행렬이 물결을 이루고 있다.

원래 어가(御駕) 행렬의 맨 앞에는 완전 무장한 수백 명의 군사들이 행진하였다. 갑옷과 무기를 갖추고 위풍당당하게 행진하는 군사들은 왕의 행차를 보호할 뿐만 아니라 국왕의 힘을 과시하는 효과를 냈다.

행렬의 두번째는 화려한 깃발과 의장용 창검을 든 의장 행렬이었다. 햇빛에 눈부시게 빛나는 창검과 바람에 휘날리는 깃발은 보는 이들의 경탄과 존경심을 불러일으키기에 충분했다. 또한 왕권을 상징하는 옥새와 중국 천자에게서 받은 고명(誥命)을 의장 행렬에 포함시킴으로써 행차의 권위를 드높였다.

행렬의 세번째에는 수십 명이 메는 가마를 탄 왕이 있었고, 왕의 가마 앞뒤에는 커다란 해가리개와 부채, 군악대를 배치하였다. 그 뒤로 종친과 문무백관이 왕을 수행하였고, 행렬의 맨 뒤에는 선두와 마찬가지로 군사들이 따랐다.

이때 왕의 행차에 동원되는 의장물들은 크게 깃발류, 가리개, 무기류 등으로 구분되었다. 깃발류에는 기(旗)·당(幢)·정(旌)·절(節)·독(纛) 등이 있었고, 해나비 또는 먼지를 가리기 위한 가리개에는 산(繖)·선(扇)·개(蓋) 등이 있었다. 무기류는 왕을 호위하고 위엄을 드러내기 위한 것으로, 부(斧)·작자(斫子)·도(刀)·장(杖)·봉(棒)·골타(骨朶)·과(瓜)·등(鐙)·한(罕)·필(畢) 등이 있었다.

이외에도 주전자, 세숫대야 등의 생활 용품이 의장물로 이용되기도 하였다. 각종 의장물의 그림은 『국조오례의』(國朝五禮儀) 「서례」(序例)에서 인용하였다.

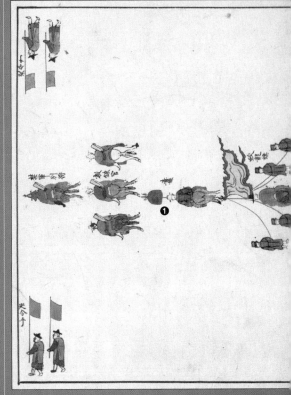

독(纛) 마치 사람의 머리를 매달아 놓은 듯한 삼각형의 깃발이다. 고대 중국의 황제(黃帝)*가 치우(蚩尤)**의 목을 베어 깃대에 매단 모양을 본뜬 것이다. 깃대 위를 소의 꼬리나 꿩의 꽁지로 장식하였다.

홍문대기(紅門大旗) 기에 들어가는 문양에 따라 명칭과 기능이 달라졌다. 왕의 행차에는 청룡기(靑龍旗), 백호기(白虎旗), 현무기(玄武旗), 주작기(朱雀旗), 군왕천세기(君王千歲旗) 등 수많은 기가 동원되었다.

●중국의 시조로 추앙되는 인물.

●●중국의 시조인 황제와 대륙의 패권을 다투다 실패하여 죽은 인물. 전쟁에 능하여 군신(軍神)으로 추앙된다.

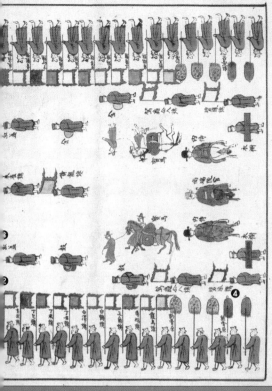

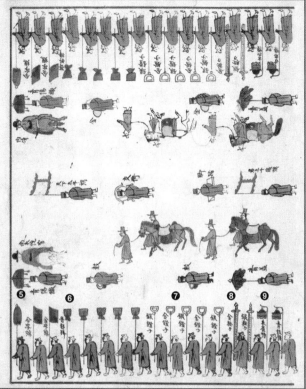

개(蓋) 고대 중국에서 수레의 지붕 덮개를 본떠 만든 것으로, 비나 해를 가렸다. 지루가 굽은 것은 곡개(曲蓋)라고 한다. 왕의 행차에는 청개(靑蓋)와 홍개(紅蓋)가 이용되었다.

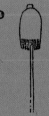

골타(骨朶) 긴 나무 끝에 마늘 모양의 둥근 쇠를 붙인 무기이다. 둥근 쇠붙이를 금·은으로 도금한 금골타자·은골타자와, 표범과 곰의 가죽으로 싼 표골타자·웅골타자가 있다.

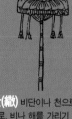

산(繖) 비단이나 천으로 만든 가리개로, 비나 해를 가리기 위해 사용했다. 모양이 둥근 것은 대산(大繖), 네모난 것은 방산(方繖)이라 하였다. 개(蓋)와 비슷하고 규모가 더 컸다.

봉(棒) 기다란 나무로 만든 몽둥이. 왕의 행차에는 몽둥이 위에 동전 22개를 꿴 철사줄을 꽂은 후 자주색 비단으로 묶은 가서봉(哥舒棒)이 이용되었다.

등(鐙) 말을 탈 때 발을 디디는 접시 모양의 기물을 자루 끝에 단 무기이다. 왕의 행차에는 금등(金鐙)이 이용되었다.

도(刀) 손잡이가 달려 있으며, 한쪽 면에만 칼날이 있어 베는 것을 주로 하는 무기이다. 왕의 행차에는 금장도와 은장도가 이용되었다.

당(幢) 수레 지붕을 본뜬 사각형 지붕 아래로 천을 드리운 깃발이다. 지붕에 청룡, 백호, 주작, 현무를 그려 서로 구별하였다.

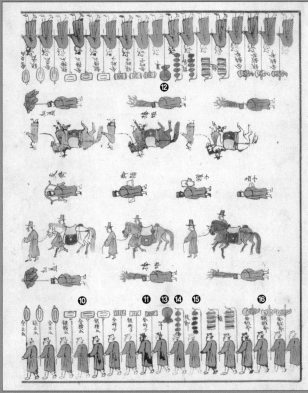

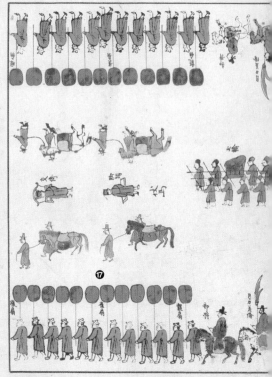

입과(立瓜)·횡과(橫瓜) 자루 끝에 참외 모양의 쇠 또는 나무 뭉치를 달아 놓은 무기이다. 참외 모양의 뭉치를 세운 것은 입과, 옆으로 눕힌 것은 횡과라 하였다.

작자(斫子) 양쪽에 날이 있는 도끼와 유사한 무기이다. 왕의 행차에는 금작자, 은작자, 가금작자, 가은작자 등이 이용되었다.

필(畢) 깃대 위에 네모난 나무판을 붙이고, 그 위를 푸른색 비단으로 감싼 무기이다. 비단천 아래 부분을 끈으로 묶어 늘어뜨렸다. 한과 필은 행렬의 좌우에 세웠다.

한(罕) 깃대 위에 둥그런 나무판을 붙이고 그 위를 푸른색 비단으로 감싼 무기이다. 한은 본래 새를 잡는 그물의 일종이었다.

대련(大輦) 왕과 왕비가 타는 가마이다. 붉은 칠을 한 가마 지붕을 다시 주홍과 황금빛으로 장식했다. 좌우 들채의 양끝에는 용두(龍頭)를 만들어 씌웠다. 반차도의 가마는 만약을 대비해 여분으로 동원한 부련(副輦)이다.

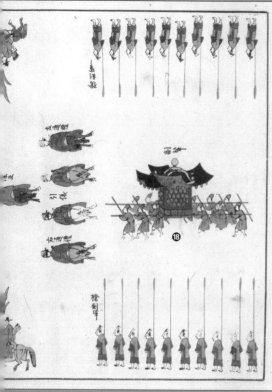

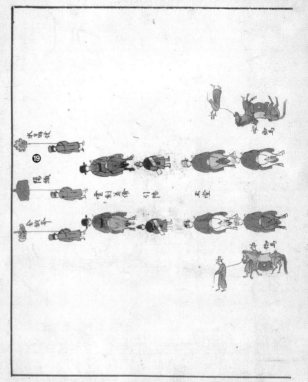

절(節) 소의 꼬리나 새의 깃털을 깃대 끝에 드리워 꾸민 깃발로, 정과 모양은 비슷하나 9층 또는 7층으로 이루어졌다. 중국의 황제는 9층, 조선의 왕은 7층의 절을 사용했다.

정(旌) 오색의 깃털을 깃대 끝에 드리워 꾸민 깃발이다. 병사들의 사기를 고무시키기 위해 사용했다. 오색의 깃털을 한 묶음으로 하여, 5층의 묶음을 만들었다.

부(斧) 도끼. 강력한 힘 또는 악에 대한 응징력을 상징하기 때문에 왕의 권위를 나타낸다. 왕의 행차에는 금월부(金鉞斧), 은월부(銀鉞斧), 가금월부(假金鉞斧), 가은월부(假銀鉞斧) 등이 이용되었다.

선(扇) 꿩의 깃털을 짜서 만든 부채로, 중국의 무왕(武王)●●●이 만들었다고 한다. 해를 가리거나 먼지를 막을 때, 바람을 일으키는 데 사용했다. 용선(龍扇), 봉선(鳳扇), 작선(雀扇) 등이 이용되었다.

수정장(水晶杖) 기다란 나무로 만든 몽둥이를 장이라 하는데, 왕의 행차에는 몽둥이를 은으로 도금하고 끝에 수정 구슬을 단 가수정장(假水晶杖)이 이용되었다.

●●● 은나라의 폭군 주왕(紂王)을 몰아내고 주(周)나라를 세운 인물.

어가 행렬의 깃발들

깃발은 고대로부터 약속의 표시나 통신 수단으로 이용되었다. 서로간의 약속에 따라 깃발의 색깔, 문양, 크기를 달리하여 의사 소통을 하였는데 특히 군대에서 여러 사람을 지휘, 통제해야 할 때 요긴하게 쓰였다. 깃발 하나만으로도 군대 전체를 전진, 후퇴, 대기시킬 수 있었다. 아울러 깃발로 명령하는 사람의 지위와 신분을 표시하기도 하였다. 궁중유물전시관 소장.

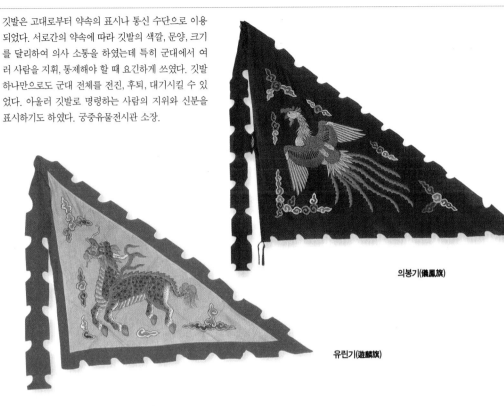

의봉기(儀鳳旗)

유린기(遊麟旗)

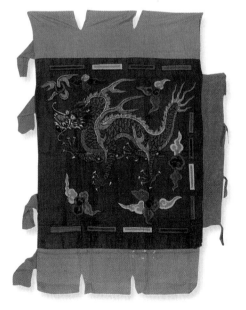

청룡기(靑龍旗)

북두칠성기(北斗七星旗)

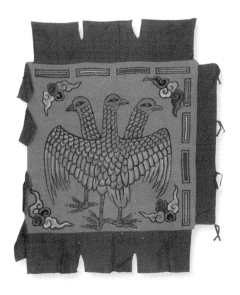

주작기(朱雀旗)

현무기(玄武旗)

홍문대기(紅門大旗)

백호기(白虎旗)

6

왕이 참여하는 군사 훈련

왕은 매년 농한기인 봄과 초겨울에 전국에서 군사들을 동원하여 직접 군사 훈련을 실시하였다. 이 훈련을 대열(大閱)과 강무(講武)라 한다.

대열은 전국에서 징발한 군사들을 대상으로 전투 대형인 진법(陣法) 훈련을 실시하고 이를 국왕이 친림(親臨)하여 사열하는 것이다. 조선시대에는 오행사상(五行思想)[30]에 따라 다섯 가지의 진법 형태를 주로 훈련하였으며, 이는 오위(五衛)[31] 또는 오군영(五軍營)[32]의 군사 제도와 연결되었다.

동양의 진법은 황제(黃帝)라는 중국의 전설적인 인물이 창시했다고 한다. 아득한 옛날, 황제가 중원 대륙의 패권을 놓고 치우와 일대 격전을 벌일 때 구군진(九軍陣)[33]을 사용했는데 이후 중국의 손무(孫武)[34], 제갈량(諸葛亮)[35] 등 한 시대를 뒤흔들던 대병법가들이 수많은 전쟁을 치르면서 이 진법을 발전시켰다. 조선시대에는 중국의 병법을 참조하여 우리나라의 지형에 적합한 진법들을 발전시켰다. 정도전(鄭道傳)[36]의 『오행출진기도』(五行出陣奇圖)와 『진법』(陣法), 문종의 『오위진법』(五衛陣法) 등이 그 결과물이다.

30 세상의 형성과 변화를 물, 불, 나무, 쇠, 흙의 다섯 요소의 상생 및 상극 작용으로 이해하는 사상.
31 조선 전기의 중앙 군사 조직. 중앙의 중위와 전위, 후위, 좌위, 우위의 다섯 위로 구성되었다.
32 조선 후기의 중앙 군사 조직. 훈련도감, 금위영, 어영청, 수어청, 총융청의 다섯 군영.
33 구군은 천자 육군과 제후 삼군을 합한 천하의 대군을 의미한다.
34 중국 춘추시대 제나라 출신의 병법가. 오나라의 왕 합려(闔閭)를 도와 패권을 차지하였다. 『손자병법』의 저자이다.
35 유비를 도와 촉나라를 세운 책사. 조조의 위나라, 손권의 오나라와 중국 패권을 놓고 싸웠다.

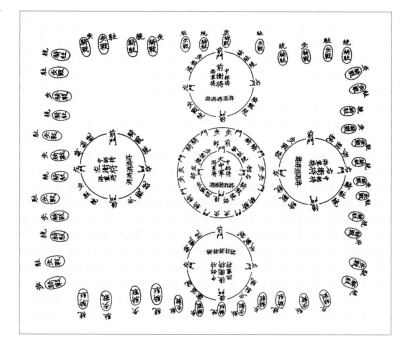

오위의 연합 진법 조선 전기 중앙 군사 조직이었던 오위가 총출동하여 만드는 연합 진법의 모습이 담긴 오위연진도(五衛連陣圖)이다. 전후좌우에 네 부대가 배치되어 중앙의 사령부를 둘러싸는 형태이다. 『만기요람』(萬機要覽)에서 인용.

　오행사상에 입각한 조선시대의 진법은 다섯 부대로 구성되었다. 중앙에 사령부가 위치하고, 전후좌우에 네 부대가 배치되어 중앙을 둘러싸는 형태였다. 왕이 전투에 참여하면 당연히 중앙 사령부가 되었다. 유사시에는 중앙 사령부를 포함한 다섯 부대가 전황에 따라 수시로 대형을 바꾸어야 그 위력이 발휘되었다. 적의 공격이 감당할 수 없을 정도로 급박하면 후퇴하고, 반대로 적이 약점을 보이면 곧바로 돌격해 들어가야 했기에 전 병사들이 일사분란하게 움직여야 승리할 수 있었다.

　따라서 진법 훈련이란 전쟁 상황을 가정하고 중앙 사령부의 명령에 따라 전후좌우의 부대 병사들이 일사분란하게 움직이도록 반복, 연습하는 것이다. 진중에서 명령을 전달할 때는 시청각을 이용하거나 직접 전령을 보냈지만 전투 중이라는 급박한 상황에서 전령이 왕복하려면 시간이 많이 걸렸으므로 진법 훈련에서는 주로 깃발과 북, 징을 이용하여 지휘, 통제하였다. 깃발은 시각을, 북과 징은 청각을 이용한 것이다.

　왕이 직접 참석하는 대열에는 적게는 1만 명에서 많게는 10만 명 내외의 군사들이 동원되었다. 10만 명이 징발되면, 약 3만 명은 직접 대열

36 정도전(1342~1398)의 본관은 봉화(奉化)이다. 조선을 창업한 태조 이성계의 핵심 참모이자 조선 왕조의 설계자라 할 수 있다. 전략, 외교, 법제, 행정에 밝았고 시와 문장에 뛰어났다. 1398년 1차 왕자의 난 때 태종 이방원에게 피살되었다.

에 참여하고 나머지 군사들은 보급, 대기 등을 맡았다. 조선시대의 대열은 1만 명에서 3만 명 정도의 병사들이 국왕 앞에서 진법을 시범 보이는 대규모 행사였기에, 성 밖의 넓은 평지에서 시행되었고, 어느 때는 한양을 벗어나 경기도 이외의 지역에서 대열을 하기도 했다. 반면, 나라에 흉년이 들거나 전염병이 돌면 대열을 중지하기도 했다.

대열은 세종, 문종, 세조대에 자세하게 정비되었고, 특히 병법에 관심이 많았던 문종과 세조대에 진법과 대열에 관한 세부 사항이 정해져 조선시대의 기준이 되었다. 이에 따르면 대열은 다음과 같이 시행되었다.

대열을 하기로 결정되면, 중앙과 지방에서 대대적으로 병사들을 징집하였다. 징발하는 병사의 수, 대열 장소, 날짜는 미리 결정하였고, 대열 장소의 동서남북에는 각각 군문(軍門)을 만들었다. 대열을 시행하는 당일 새벽에 병사들은 완전 무장한 상태로 미리 집합하여 대형을 갖추었다. 대열은 전쟁 상황을 가정하여 아군과 적군의 두 부분으로 나뉘는데, 보통 청군과 백군으로 구별했다.

아군과 적군은 다 같이 오행에 따른 진형을 갖추고 예행 연습을 하였다. 3만 명이 대열에 참가하면, 청군과 백군은 각각 1만 5,000명이 되고, 다시 3,000명의 병력으로 구성된 5개의 부대로 나뉜다. 중앙 사령부에서는 깃발을 이용하여 각 부대를 지휘하였고, 사령부의 직속 부대는 황룡기, 동쪽은 청룡기, 서쪽은 백호기, 남쪽은 주작기, 북쪽은 현무기를 이용하였다. 각각의 부대에게 명령을 내릴 때도 해당 깃발을 움직였다. 예컨대 전방인 남쪽에 위치한 부대를 돌격시키려면 주작기를 앞으로, 반대로 후퇴시킬 때는 뒤로 향하게 했다.

깃발 외에도 북과 징이 명령을 전달하는 도구로 쓰였다. 소 가죽이나 나무로 만든 북은 양(陽)을 상징하므로, 북을 치는 것은 적진을 향해 돌격하라는 의미였다. 돌격 속도를 높일 때는 북을 급하게 치고 속도를 줄일 때는 천천히 쳤다. 반대로 쇠로 만든 징은 음(陰)이므로 정지 또는 후퇴를 뜻했다. 징을 한 번 울리면 공격을 늦추고, 두 번이면 전투를 중지하고, 세 번이면 뒤로 돌아서고, 네 번이면 후퇴해야 했다. 깃발을 움

직이거나 북과 징을 칠 때는 병사들을 주목시키기 위해 먼저 '뿌~우' 하는 소리의 각(角)을 불었다. 예컨대 동쪽의 부대를 전진시키려면, 먼저 각을 불고 이어서 청룡기를 앞으로 향하게 하면서 북을 쳤다.

중앙 사령부는 각과 깃발, 북과 징만을 이용하여 1만 5,000명의 병사들을 질서정연하게 움직였고, 엄격한 군율과 훈련으로 단련된 군사들이라면 수만 명이라도 한 명을 부리듯이 할 수 있었다. 강적을 만나도 명령에 따라 적진을 향해 돌격하도록 병사들을 훈련시키는 것이 바로 조선시대 대열의 목적이었다.

대열은 왕이 궁궐을 출발하여 대열 장소의 북쪽에 도착해 자리를 잡으면서 시작되었다. 중앙 사령부에서 깃발을 눕히면 군사들은 모두 왕을 향해 네 번의 절을 올렸고, 깃발을 들면 보병은 일어나고 기병은 말을 탔다. 진지의 형태를 가동하기 전에 먼저 청군과 백군의 사령관이 휘하 지휘관들을 소집하고 훈시를 하였다.

이동용 북과 징 양(陽)을 상징하는 북은 적진을 향해 돌격하라는 의미이고, 음(陰)을 상징하는 징은 정지 또는 후퇴하라는 의미이다. 『국조오례의』 「서례」에서 인용.

> "지금 대열을 행하여 군사들에게 전쟁하는 방법을 가르치니, 전진과 후퇴를 모두 군법대로 할 것이다. 명령대로 하면 상이 있고 명령을 어기면 벌이 있을 것이다. 그러니 모두 힘쓰도록 하라."

『문종실록』 권8, 문종 1년 6월 병술조

각(角) 병사들을 주목시키기 위해 부는 나팔 형태의 악기. 『국조오례의』 「서례」에서 인용.

이 훈시는 각 부대 병사들에게도 전달되었다. 실제로 대열에서 규율을 위반하는 병사들은 모두 군법으로 처리되었는데, 전진 또는 후퇴 명령을 받고도 이에 따르지 않으면 목을 베도록 하였다. 군율이 해이해지면 전쟁에 임할 수 없기 때문이었다.

훈시 이후에는 곧바로 대열에 들어갔는데, 먼저 기본 훈련이 되어 있는지를 시험하기 위해 깃발과 북, 징을 이용하여 병사들에게 전진과 후퇴를 명령했다. 이어서 청군과 백군으로 나누어 다섯 차례씩 서로 번갈아 공격과 방어를 하게 했다. 칼과 방패를 가진 병사 50명이 나와 공격하는 쪽에서 먼저 돌격을 개시하면, 방어하는 쪽에서 재빨리 진형을 갖

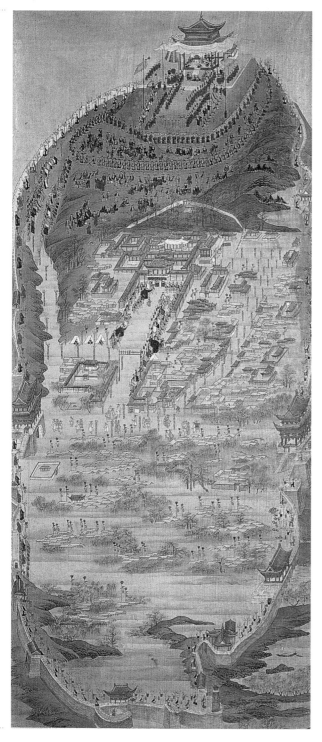

추고 응전했다. 마지막은 청군과 백군 전 부대가 달려가면서 공격과 방어를 했는데, 이는 전면적인 백병전의 상황이었다. 이때 실감나도록 화살촉을 뺀 활을 쏘거나 날을 헝겊으로 묶은 창이나 칼로 서로를 베기도 했다. 수만 명의 기병과 보병이 함성을 지르면서 접전하는 광경은 실제 전쟁을 방불케 했다. 대열이 끝나면 왕은 수고한 대소 신료나 훈련을 잘한 병사들을 선발하여 상을 주었다. 또 병사들의 사기를 드높이기 위해 무과를 시행하기도 하였다.

강무는 사냥을 통한 실전 연습이었다. 대열은 1년에 한 번만 했지만, 강무는 봄과 초겨울에 두 번을 했다. 이 훈련은 직접 활을 쏘면서 사냥을 하기 때문에 대열보다 더 실전에 가까웠으며, 하나의 산 전체를 둘러싸야 하는 강무에 동원되는 병사의 수도 대열에 못지 않게 많았다. 강무 때에는 왕도 직접 말을 타고 대기하였다.

강무가 시작되면 말을 탄 병사들이 함성을 지르면서 짐승을 몰아 왕이 있는 곳으로 가게 하였고, 몰아오는 짐승은 적어도 세 마리 이상이어야 했다. 이렇게 세 차례를 몰면, 세번째에 비로소 왕이 활을 쏘아 사냥을 하였고, 이후

에는 왕자와 공신들, 장수들이 활을 쏘았다. 사냥한 짐승은 관통한 화살의 방향에 따라 상, 중, 하로 나뉘었다. 왼쪽 어깨 또는 넓적다리 앞에서 반대 방향으로 관통한 것이 상, 오른쪽 귀 부근으로 관통한 것이 중, 왼쪽 넓적다리에서 어깨 방향으로 관통한 것이 하였다. 이 중에서 상품은 종묘에 올리고, 중품은 빈객에게 접대했으며, 하품은 주방에 내렸다.

대열과 강무는 조선 후기로 가면서 점차 줄어들었는데, 이는 문치주의의 결과였다. 주로 가뭄 또는 홍수를 명분으로 대열과 강무를 실시하지 않았으나, 실제는 군사 훈련보다 심성 수양을 통해 정치를 잘하는 것이 더 필요하다는 유교적 사고 방식 때문이었다. 그러나 군사 훈련의 필요성 그 자체가 무시된 것은 아니었다.

왕이 참여하는 군사 훈련에는 대열과 강무 외에도 성조(城操)라는 것이 있었다. 성조는 전쟁 때 왕이 도성이나 피난지에서 적을 맞아 싸우는 상황을 가정한 군사 훈련으로, 한성이나 행차한 지역에서 행하였다. 성에서 시행하는 군사 훈련이었으므로 의미상 수군(水軍)이 행하는 수조(水操)에 대비된다.

왕이 성조에 참여할 때는 성의 사령부인 장대(將臺)에서 적의 공격을 가정하여 공격과 수비를 지휘하였다. 장대는 화성(華城)의 서장대(西將臺)나 남한산성의 수어장대(守禦將臺)처럼 성의 사방이 한눈에 보이는 곳에 위치했다. 성조의 지휘 수단도 북, 꽹과리, 깃발 등이었는데, 야간 군사 훈련인 야조(夜操)를 할 때는 횃불을 밝히고 했으므로 장엄한 광경을 연출하였다.

서장대야조도(西將臺夜操圖) 정조가 화성의 서장대에 행차하여 군사 훈련을 실시하는 장면이다. 그림 위쪽에 화성의 지휘부인 서장대가 있고 그 아래로 수많은 군사들이 도열해 있다. 《화성능행도》의 부분, 호암미술관 소장.(옆면)

사금지의(射禽之儀) 강무에서 짐승을 활로 사냥할 때의 표적 위치를 표시한 그림이다. 본(本)은 목, 견(肩)은 어깨, 협(脅)은 옆구리, 비(髀)는 넓적다리 윗부분, 우(髃)는 어깻죽지, 요(腰)는 갈비, 표(臏)는 넓적다리를 뜻한다. 송나라 진상도(陳祥道)가 편찬한 『예서』(禮書)에서 인용.

7

무(武)의 상징, 왕의 활쏘기

활은 고대로부터 우리나라를 대표하는 무기였다. 우리 민족은 칼, 도끼, 창, 철퇴, 봉 등의 무기보다 유독 활을 애용하였다. 고구려의 시조 동명성왕을 비롯하여 고대의 민족 영웅들은 대부분 활의 달인들이었으며, 기사(騎射)를 장기로 삼았다. 왜냐하면 산악 지대가 많은 지형 여건상 근접전보다는 먼 거리에서 활을 쏘는 전쟁 방식이 더 유리했기 때문이다. 임진왜란 이전에는 창과 칼로 무장한 왜구들보다 활로 무장한 조선군의 전투력이 훨씬 뛰어났다.

임진왜란을 계기로 조총이 보급되기 전까지 활은 가장 중요한 전쟁 무기였다. 활쏘기는 조선시대 무사들이 갖춰야 할 기본적인 무술이었으며, 무과의 주요 시험 과목이었다. 문(文)을 숭상한 유학자들도 활쏘기를 권장하였는데, 활쏘기와 말타기는 유교의 권장 항목인 육예(六藝)[37]에 속했다. 이는 덕을 기르고 유교적인 사회 질서를 확립하는 데 유용하다고 여겼기 때문이다. 양반들은 검술, 창술, 봉술, 권법 등의 무술은 천시하였지만 궁술은 기본 교양으로 인식하였다.

조선의 창업 군주인 태조 이성계도 활의 달인으로 유명하였다. 태조

37 선비가 배워야 할 여섯 가지 교양. 예(禮), 악(樂), 사(射), 어(御), 서(書), 수(數)로서 예는 예절, 악은 음악, 사는 활쏘기, 어는 말타기, 서는 붓글씨, 수는 수학이다.

는 아무리 먼 거리에 있는 목표물도 백발백중하여 신궁(神弓)으로 불렸으며, 활 솜씨 덕분에 어려운 전황을 역전시키기도 하였다. 단종을 몰아내고 왕위에 오른 세조도 완력이 세고 활을 잘 쏘아 태조의 환생이라고까지 칭송되었다. 세조는 하루 종일 활을 쏘아도 정확하게 과녁을 맞출 정도로 힘과 기술이 뛰어났다. 『세조실록』에는 활쏘기에 대해 세조가 남긴 시가 전한다.

> 나뭇잎을 명중하여 뚫으니, 신력(神力)이라 하겠는가?
> 조그만 털끝이라 하더라도 그 어이 못 맞힐까?
> 경사(經史)를 논하다 잠시 짬을 내어 활을 쏘니,
> 햇빛이 쏜 화살에 비쳐나네.

이처럼 조선시대 왕들은 태조 이성계로부터 내려오는 전통으로 인해 활쏘기에 정성을 기울였다. 세자의 교육 과정에 활쏘기를 넣어 수련하였으며, 왕이 되어서도 궁궐 또는 근교에서 자주 활을 쏘았다. 왕이 직접 쏘지 못할 때에는 종친과 신료들을 궁중으로 불러 활을 쏘게 하고 구경하였는데, 조선 건국 이후 유교 문화가 확산되면서 왕의 활쏘기는 명분과 예법을 세우기 위한 교육 현장으로 이용되었다. 즉 무술보다는 상하 간의 질서를 확립하는 예악(禮樂) 쪽으로 중심이 옮겨 간 것이다.

공식적인 왕의 활쏘기에는 대사례(大射禮), 연사례(燕射禮) 등이 있었다. 본래 대사례는 활쏘기를 통해 완력과 덕행을 살펴 인재를 선발하기 위해 중국의 천자가 시행했던 것이고, 연사례는 천자가 궁중에서 사사로이 시행하던 활쏘기였다. 조선 전기에는 대사례와 연사례를 합쳐서 하였다가 정조대에 연사례를 따로 시행하기도 하였다.

대사례는 왕이 신료들과 함께하는 최고의 활쏘기 행사였다. 활쏘기는 최고의 군례(軍禮)로 간주되어 『국조오례의』(國朝五禮儀)[38] 「군례」의 맨 앞에 실렸다. 비록 자주 시행되지는 않았지만, 왕의 공식적인 활쏘기를 구체적으로 보여준다는 점에서 대사례는 의미가 있다.

38 조선시대 왕실에서 시행하는 다섯 가지 예법을 정리한 책. 종묘, 사직 등의 제사에 관한 길례(吉禮), 왕과 왕족들의 혼인에 관한 가례(嘉禮), 외국 사신 접대에 관한 빈례(賓禮), 군사 훈련에 관한 군례(軍禮), 상례(喪禮)에 관한 흉례(凶禮)로 이루어졌다.

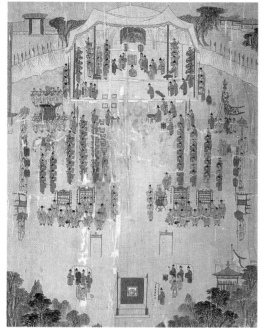

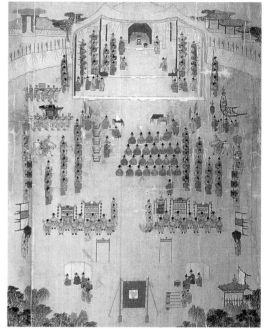

어사도(御射圖)(좌) 왕이 활 쏘는 모습을 그린 그림이다. 왕은 표적과 90보 떨어진 거리에서 4발의 화살을 쏘았다. 《대사례도권》(大射禮圖卷)의 부분, 연세대학교 박물관 소장.

상벌도(賞罰圖)(우) 신하들이 활을 쏜 후 성적에 따라 상벌을 시행하는 그림이다. 《대사례도권》의 부분, 연세대학교 박물관 소장.

39 무소뿔을 사용하여 만든 활. 다른 활에 비해 가볍고 탄력이 뛰어나 쉽게 쏠 수 있었다.

대사례에서 왕은 각궁(角弓)[39]에 붉은 칠을 한 동궁(彤弓)을 사용하였고, 화살은 가볍고 멀리 날아가는 우전(羽箭)을 사용하였다. 왕이 강궁(强弓)을 쏠 수 없으므로 탄력이 좋은 동궁에 가벼운 우전을 이용한 것인데, 대궐 안의 활 제작 전문가인 궁시장(弓矢匠)이 만들었다. 본래 각궁과 우전은 가볍고 빠르게 쏠 수 있다는 장점 때문에 기마병들이 사용하는 활이었다.

대사례에서 왕이 쏘는 표적은 웅후(熊侯)였다. 표적의 중앙에 곰의 머리를 그려서 웅후라고 하였는데, 사방 5m 정도의 크기였다. 웅후를 붉은 베로 감싸고, 중앙에 사방 2m 정도의 정곡(正鵠)을 흰색으로 칠했다. 이에 비해 왕을 모시고 활을 쏘는 신하들의 표적은 푸른색 베로 감싼 미후(麋侯)였다. 이는 곰 대신에 순록의 머리를 그린 것으로, 규모는 웅후와 같았다. 신분 질서를 중시한 유교 예법에서는 활쏘기의 표적도 신분에 따라 서로 달랐다. 주나라의 유교 예법에 따르면 천자의 표적은 호랑이 머리를 그린 호후(虎侯), 제후는 웅후, 경대부(卿大夫) 이하는 미후였다.

대사례에서 왕은 표적과 90보, 즉 110m 정도의 거리에서 4발의 화살을 쏘았고, 그때마다 매번 음악을 연주하였다. 또한 화살이 어디에 맞았는지 과녁 뒤에 있는 사람이 확인하여 알렸다. 왕이 과녁을 맞추면 획(獲), 과녁 위로 넘어가면 양(揚), 과녁에 미치지 못하면 유(留), 왼쪽으로 비껴 가면 좌방(左方), 오른쪽으로 날아가면 우방(右方)이라 하였다. 현재 알려져 있는 왕의 대사례 성적은 양호한 편이다. 중종은 4발을 쏘아 3발을 맞추었고 영조도 3발을 맞추었으며, 정조는 활을 쏘면 거의 백발백중이었다.

왕이 4발의 화살을 다 쏘고 물러나면 수행한 신하들이 짝을 지어 활 쏘는 자리로 올라가 4발의 화살을 쏘았는데, 이때도 음악을 연주하였다. 활을 다 쏜 후에 신하들은 왕을 향해 절을 하고 내려왔다. 신하가 쏜 화살이 과녁을 맞추면 북을 쳤고, 맞추지 못하면 징을 울렸는데, 활쏘기가 끝나면 왕은 성적에 따라 상이나 벌을 주었다. 상하의 신분에 맞게 차례로 활을 쏘고, 또 그때마다 서로간에 예절을 표함으로써 대사례는 유교 질서의 확립에 일조하였다. 아울러 절차마다 음악을 연주하여 유교의 예악 정치 실현에 부응하였다.

왕이 비공식적으로 활을 쏘는 일도 많았다. 대궐 후원이나 정자에 몇몇 신하들을 모아 놓고 가볍게 활을 쏘기도 하였는데, 필요한 시설만 간단히 준비하고 서로의 실력을 겨루었다. 또한, 왕은 선왕의 능이나 온천 등에 행차하기 위해 궐 밖을 벗어나는 수가 많았는데, 행차 도중 또는 도착지에서 신료들과 함께 활을 쏘았다.

정조는 생부 사도세자의 무덤이 있던 화성에 자주 행차하였다. 특히 정조 19년(1795)에는 대대적으로 화성 행차를 하여 여러 차례 활을 쏘았는데, 이때 정조가 사용한 화살은 모두 유엽전(柳葉箭)[40]이었다.

『원행을묘정리의궤』(園幸乙卯整理儀軌)[41]에는 당시 정조와 수행 관료들의 활쏘기 성적이 자세히 기록되어 있다. 정조는 화성에서 네 차례, 시흥에서 한 차례 활쏘기를 하였는데, 정조의 성적은 당대에 당할 사람이 없을 정도로 탁월하였다. 화성의 득중정(得中亭)[42]에서 유엽전

웅후(熊侯) 왕의 활쏘기에 이용되던 과녁으로, 붉은 바탕에 곰의 머리를 그렸다. 『세종실록』「오례」(五禮)에서 인용.

미후(麋侯) 왕을 모시고 활을 쏘던 관료들을 위한 과녁으로, 푸른 바탕에 순록의 머리를 그렸다. 『세종실록』「오례」에서 인용.

40 화살촉이 버들잎처럼 생겼다고 하여 붙여진 명칭으로, 조선 후기에 많이 이용되었다.
41 1795년 정조의 화성 행차 후에 행차와 관련된 일체의 내용들을 종합, 정리하여 간행한 의궤.
42 팔달산에 있던 화성행궁의 부속 건물.

득중정어사도(得中亭御射圖) 정조가
화성행궁의 득중정에서 신하들과 활쏘
기를 한 뒤에, 혜경궁 홍씨를 모시고 매
화포(埋火砲)를 터트려 불꽃놀이를 구경
하는 장면이다. 《화성능행도》의 부분,
호암미술관 소장.

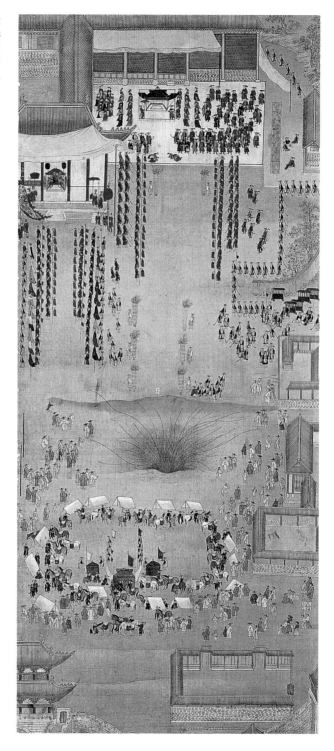

을 5순(巡)[43] 하여 25발을 쏘았는데, 정조는 이 중 24발을 맞추었다. 다섯 차례 중에서 네 차례는 말 그대로 백발백중한 것이다. 이에 비해 정조를 수행한 관료들의 성적은 무색할 지경이었다. 군사 지휘관인 수어사(守禦使) 심이지(沈頤之)는 겨우 5발만 맞추었는데 이는 꼴찌 성적이었다. 당시 61세였던 심이지의 연배와 문신이라는 점을 감안해도 수어청(守禦廳) 대장이라는 직책에 어울리지 않는 일이었다. 그나마 장용영(壯勇營) 외사(外使)[44] 조심태(趙心泰)가 18발을 맞추어 2위를 차지함으로써 군 지휘관으로서의 체면을 세워 주었다. 정조는 학문뿐만 아니라 활쏘기 실력으로도 신료들을 압도했던 것이다.

이처럼 조선시대의 왕은 모든 백성의 스승으로서 문무(文武)에 달통해야 했는데, 그 가운데 무(武)의 상징이 바로 활쏘기였다.

43 활쏘기에서 한 차례를 1순(巡)이라 한다. 1순에서는 보통 5발의 화살을 쏘았다.
44 장용영은 정조가 왕권을 강화하기 위해 설치한 군영이다. 한양의 내영(內營)과 화성의 외영(外營)으로 구분되었으며, 화성의 외영대장이 장용영 외사이다.

8

남성 노동의 상징,
밭갈기와 수확하기

조선은 농업과 길쌈[45]이 경제 활동의 중심이 되는 농업 사회로서, 이를 진흥시키기 위해 국가 차원에서 노력을 기울였다. 그 일환으로 농업과 곡식의 신, 그리고 양잠의 신에게 제사를 올렸는데, 농업과 곡식의 신을 모신 선농단(先農壇)과 누에의 신을 모신 선잠단(先蠶壇)은 종묘와 사직 다음으로 중시되었다.

왕은 새싹이 돋는 늦봄에 농민들과 함께 직접 소를 몰아 밭을 갈고 씨를 뿌리는 의식인 친경례(親耕禮)를 행하였고, 곡식이 여문 늦여름 또는 가을에는 직접 낫을 들고 수확을 하는 의식인 친예례(親刈禮)를 행하였다.

친경례는 왕이 백성들과 고락을 함께한다는 것을 상징한다. 왕은 친경례와 친예례를 위하여 한양과 개경, 두 곳에 직접 경작하고 수확하는 토지인 적전(籍田)을 마련했다. 고려 왕조 때부터 이용되던 개경의 적전을 서적전(西籍田), 조선 개국 이후에 새로 마련한 한양의 적전을 동적전(東籍田)이라 하였다.

왕은 동대문 밖 10리쯤 되는 곳, 지금의 전농동에 있는 동적전에서

45 농업은 식량을 생산하는 일로서 남성 노동을 상징했으며, 의복을 만들어 내는 길쌈은 여성 노동을 상징했다.

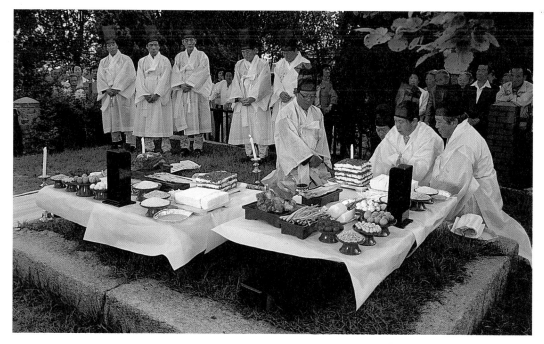

선농제 농업의 신인 선농과 곡식의 신인 후직에게 드리는 제사이므로 신주가 두 개이다. ⓒ 유남해

친경례를 행하였다. 고려시대와 조선 초기에 적전을 관리하던 관청이 전농시(典農寺)였으므로 관청명을 따서 전농동이라 한 것이다. 또한 동 적전에는 선농단을 만들어 농업의 신 선농(先農)과 곡식의 신 후직(后稷)[46]을 모셨다.

왕의 친경은 영조대에 작성된 『친경의궤』(親耕儀軌)[47]라는 책에 자세한 내용이 전한다. 이에 따르면 왕의 친경은 다음과 같이 시행되었다.

왕은 청색 또는 흑색의 옷을 입힌 두 마리의 소가 끄는 쟁기로 밭을 갈았다. 왕이 친경할 때는 왕세자는 물론 양반 관료와 백성들 중에서도 일정한 수를 선발하여 함께 밭을 갈았다. 양반 관료 중에서 20여 명, 한양의 노인 중에서 40명, 경기도의 농민 중에서 50명을 뽑는 것이 관례였는데 이들을 모두 합하면 100명이 넘는 숫자였다. 이때 백성들은 소와 마찬가지로 주로 청색의 옷을 입었다.

왕을 제외한 사람들은 한 마리 또는 두 마리의 소가 끄는 쟁기로 밭을 갈았으므로 왕과 수행원들이 밭을 갈기 위해서는 적어도 100마리 이상의 소와 100부(部: 쟁기를 세는 단위) 이상의 밭갈이 쟁기가 필요했

46 선농은 최초로 농기구를 제작했고, 후직은 최초로 농사를 짓기 시작했다고 하여 각각 농업과 곡식의 신으로 추앙되었다.
47 영조 15년(1739)에 시행된 친경의 의식 절차와 절목(節目) 등을 정리하여 기록한 의궤이다. 서울대학교 규장각과 한국정신문화연구원 장서각에 소장되어 있다.

친경례에 사용했던 도구들　경근거는
쟁기들을 실어 옮기는 수레, 어뢰사는
왕이 사용하는 쟁기, 분은 삼태기, 청상
은 씨앗을 담는 상자를 말한다. 『국조속
오례의』(國朝續五禮儀) 「서례」(序例)에
서 인용.

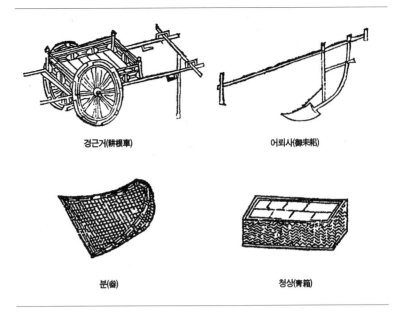

경근거(耕根車)　　　　　　어뢰사(御耒耜)

분(畚)　　　　　　　　청상(靑箱)

다. 한성부와 경기감영에서 소와 쟁기를 책임지고 징발하였으며, 한성
부는 한양의 노인들을 맡고 경기감영은 경기도의 농민들을 책임졌다.
영조대의 친경례에서 경기감사는 50명의 농민, 50마리의 소, 50부의
쟁기를 맞추기 위해 삭녕, 가평, 지평, 적성, 장단, 마전, 파주, 수원, 안
성, 양성, 죽산, 남양 등지에서 각각 소 4마리와 쟁기 4부를 징발하였고
각각 4명의 농민들도 선발하였다.

　친경례에서 사용할 곡식은 대나무를 엮어 만든 청색 상자에 담았다.
청색 상자를 아홉 칸으로 만들어 기장, 피, 차조, 벼, 쌀, 콩, 팥, 보리, 밀
로 이루어진 9곡을 한 가지씩 넣었는데 청색 상자 역시 100개 이상이
필요했다. 친경례에 들어가는 9곡 중 왕과 왕세자의 몫으로 각각 10여
말씩이 필요했는데, 10여 말이면 지금의 80kg들이 한 가마니이다. 9곡
이 각각 한 가마니이므로, 왕과 왕세자의 친경에 들어가는 곡식만도 18
가마니였다. 물론 이렇게 많은 곡식을 왕과 왕세자가 모두 갈아서 심는
것이 아니라 처음에 시범만 보이고 나머지는 농민들이 해결하였다. 이
들 9곡은 각각 흰색 포대에 담아 두었다가 친경할 때 청색 상자에 나누
어 담았다.

겸(鎌)

죽상(竹箱)

친예례에 사용했던 도구들　친경례 때 심은 곡식을 수확하는 의식인 친예례에 사용하는 도구들이다. 『국조속오례의』 「서례」에서 인용.

친경례를 시행하는 날 왕은 동적전에 행차하여 선농단에 제사를 올렸다. 이어서 친경례를 시행하였는데, 이때 여민락(與民樂)[48]이 연주되었다. 이때 왕은 소가 끄는 쟁기를 직접 잡고 다섯 번에 걸쳐 밀었다.

친경례에서 왕은 소를 이용해 밭을 가는 것이 매우 서툴렀고 또 소를 잘못 다루어 다칠 우려도 있었기에, 경험 많은 농민 두 명이 각자 소를 한 마리씩 잡고 왕 앞에서 인도하였다. 아울러 밭도 미리 세 차례에 걸쳐 갈아 놓았다. 다섯 번의 쟁기를 미는 의식을 행한 왕은 관경단(觀耕壇: 밭갈이를 관람하는 곳)으로 물러가서 다른 사람들이 밭 가는 것을 구경하였다.

왕 다음으로는 왕세자가 쟁기를 일곱 번 밀었고, 친경에 참여한 관료들은 각각 아홉 번씩 밀었다. 명분과 예의를 중시했던 유교 사회에서는 이처럼 밭 가는 의식 하나에도 신분상의 차별을 적용하였다. 왕세자와 관료들이 의식을 마치고 물러나면, 경기도에서 선발된 농민들이 각각 한 마리의 소가 끄는 쟁기를 이용하여 구성진 가락을 뽑아내며 밭을 갈았다.

친경례에서 가는 밭은 총 100고랑이었고, 밭을 갈고 나면 곡식을 심고, 거름을 뿌리고, 가마니로 덮어 속히 싹이 날 수 있도록 하였다. 미리 준비한 호미, 쇠스랑, 가래 등은 곡식을 심을 때 사용하였고, 삼태기는 마굿간에서 가져온 말똥거름을 나르는 데 썼다.

백성들은 일이 끝난 후 왕 앞에 모여 네 번의 절을 올렸다. 그러면 왕은 수고한 백성들에게 석 잔의 술과 음식을 내려 주었다. 술은 농주, 즉 막걸리였고 음식은 고기를 뼈째 푹 삶은 선농탕, 이른바 설렁탕이었다.

[48] 세종 때 작곡된 관현악곡으로, 용비어천가의 일부 내용을 가사로 삼았다. 여민락은 백성과 더불어 즐긴다는 뜻으로, 이 음악은 종묘 등에 왕이 행차할 때 자주 연주되었다.

친경례 때 심은 곡식이 여물면 왕은 다시 동적전에 행차하여 수확을 하였는데, 이 의식이 친예례였다. 낫으로 벤다는 것만 빼면 전체 절차는 친경례와 유사했다.

조선 초기에 동적전에서 수확된 양은 17석 정도였는데, 수확한 곡식은 종묘와 사직의 제사용으로 올려졌다. 왕이 직접 밭을 갈고 수확한 곡식을 조상에게 올려 복을 비는 한편, 풍성한 결실을 허락한 조상님의 은혜에 감사의 표시를 하는 것이었다.

9

권위와 덕성을 상징하는 왕의 예복

실용성과 사회적 기능성을 동시에 갖고 있는 의복은 삼국시대 이래로 계급과 사회 신분을 표시하는 기능을 하였다. 조선시대 왕의 의복도 실용성 이상으로 왕의 역할과 존엄성을 표시하는 상징적인 기능이 중요했다. 왕은 역할에 따라 복장을 달리하였는데 특히 복장의 색이나 문양을 구별하여 그 상징성을 극대화하였다.

왕의 복장은 특별한 의식을 행할 때, 평상시 집무할 때, 군사 훈련을 참관할 때, 잠자리에 들 때 등 때와 장소에 따라 달라졌다. 왕의 공식적인 복장은 만나는 대상자 또는 의식의 중요성에 따라 크게 면류관(冕旒冠)과 구장복(九章服), 원유관(遠遊冠)과 강사포(絳紗袍), 익선관(翼善冠)과 곤룡포(袞龍袍)의 세 가지로 나뉘었다.

면류관과 구장복은 하늘과 지상 최고의 신을 영접하기 위한 왕의 최고 예복으로 대례복(大禮服)이라 하였다. 주로 왕이 중국의 칙사를 영접할 때나 종묘와 사직에 제사를 올릴 때, 또는 즉위식, 혼인식 등에서 입었다. 하늘을 대신하는 중국 천자, 조선의 국권을 상징하는 종묘와 사직의 신은 왕이 받들어야 할 최고의 신이었다. 즉위식이나 혼인식 때

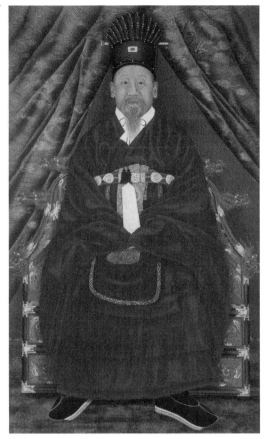
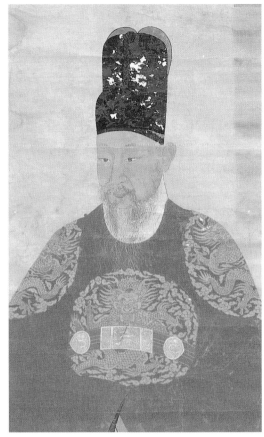

고종 어진(좌) 고종이 원유관과 강사
포를 입은 모습이다. 궁중유물전시관
소장.

영조 어진(우) 영조가 익선관과 곤룡
포를 입은 모습이다. 궁중유물전시관
소장.

49 신분에 따라 수가 다른데 천자
는 12류, 제후는 9류였다. 제후를
자처한 조선의 왕은 9류 면류관을
착용했으나, 고종이 황제에 오른
이후 12류 면류관을 썼다. 류에는
각각 9개의 옥을 꿰었고, 사이사이
에 오색 구슬을 넣었다.

면류관과 구장복을 착용하는 것도 하늘과 종묘 사직의 신에게 국왕의 즉위와 혼인을 승인받는다는 의미가 담겨 있다.

원유관과 강사포는 신하들로부터 조회를 받거나 일본·유구의 사신을 접견할 때 입는 예복으로, 면류관과 구장복보다 품격이 낮았다. 익선관과 곤룡포는 왕이 편전에서 신료들과 함께 국정을 의논할 때 입는 복장이었다. 국사 처리상 낮 시간을 주로 편전에서 보내는 왕이기에 이 옷을 착용하는 시간이 가장 많았다.

왕의 의복 중에서 최고 예복이라 할 수 있는 면류관과 구장복은 왕의 권위와 존엄성을 상징하는 색과 문양으로 이루어졌다. 중국 고대의 모자에서 발달한 면류관은 모자의 기본 틀인 면판(冕版)과 면판 앞뒤에 늘어뜨린 류(旒)[49]를 합쳐서 부르는 말로, 검은색 모자이다.

유학자들은 면판과 류의 모양에 커다란 정치적 의미를 부여했다. 예컨대 앞뒤로 늘어뜨린 류가 면류관을 쓴 왕의 시야를 가렸는데, 유학자들은 왕이 악(惡)을 보지 못하게 하기 위해서라고 해석했다. 또한 나쁜 말을 듣지 말라는 의미에서 면류관의 좌우에 왕의 귀를 막을 수 있는 작은 솜뭉치를 늘어뜨렸다. 이는 최고 권력자인 왕이 간신배들의 감언이설에 눈과 귀가 멀어서는 안된다는 의미를 담고 있다.

면류관과 함께 이용된 것이 구장복이었는데, 왕의 옷에 들어가는 무늬가 아홉 가지이기 때문에 구장복이라 불렸다. 조선의 왕은 제후의 예에 따라 9류 면류관을 쓰고 구장복을 입었다.[50]

면류관과 구장복을 입을 때는 몇 가지 장신구가 첨가되었는데, 가슴에서 무릎까지 드리우는 앞치마 형태의 폐슬(蔽膝)이 대표적이었다. 폐슬은 제사할 때 무릎을 꿇어 옷이 젖는 것을 막기 위한 가리개로, 하의와 마찬가지로 붉은색이었으며 쓰인 문양도 같았다. 다음으로 허리에 수(綬)와 패(佩)를 찼는데, 수는 붉은색의 실로 짜서 허리 뒤쪽의 대대(大帶)에 늘어뜨리는 것이고, 패는 옥으로 길게 만들어 늘어뜨리는 장신구이다. 또한 손에는 옥으로 된 예물인 규(圭)를 들었다. 아울러 하의 색에 맞춰 붉은색 버선과 신발을 신었다.

원유관은 검은색의 모자로 일명 통천관(通天冠)이라고도 하였다. 이 관은 면류관과 달리 면판과 류가 없는 대신 모자 윗부분을 9량(九梁)[51]으로 하고 각각의 량에 구슬을 꿰었으며 모자의 중간에 비녀를 꽂았다. 강사포는 구장복과 동일하지만 문양이 없었고, 색은 원유관과 같은 붉은색이다. 색상이 단일한 원유관과 강사포는 단순한 멋이 있었다. 여기에 부가되는 장신구는 면류관과 구장복과 같았다.

검은색의 익선관은 원유관과 비슷하지만 모자 중간을 꿴 옥비녀가 없는 대신 모자의 윗부분에 두 개의 뿔 모양 장식을 부착하였다. 익선관의 뿔 모양은 매미의 날개를 상징한 것으로, 이슬을 먹고사는 매미의 청렴과 검소를 본뜬 것이다. 곤룡포는 강사포와 색은 같으나 양 어깨, 가슴, 등에 황금색 실로 수놓은 용 무늬를 붙였다. 곤룡포란 용 무늬를

50 중국 천자의 옷에서 상의의 색은 하늘을 뜻하는 검은색이었고, 하의의 색은 땅을 나타내는 황색이었다. 조선의 왕은 상의에 청색, 하의에 붉은색을 사용했다. 또한 중국의 천자는 12가지 문양이 들어간 십이장복을 착용했는데, 구장복의 9가지 문양 외에도 하늘을 상징하는 해와 달, 별 문양이 추가되었다. 이 문양은 검은색이나 황색처럼 천자만이 사용할 수 있었다. 조선의 세자는 왕보다 격을 낮추기 위해 구장복에서 2개의 문양이 빠진 칠장복을 착용했다.
51 9량은 9개의 량(梁)이라는 의미이다. 량은 교량 즉 다리라는 뜻으로서 마치 다리를 세우듯이 주름을 잡아 세운 것이다. 조선시대의 9량 원유관은 대한제국기가 되면서 12량 원유관으로 바뀌었다.

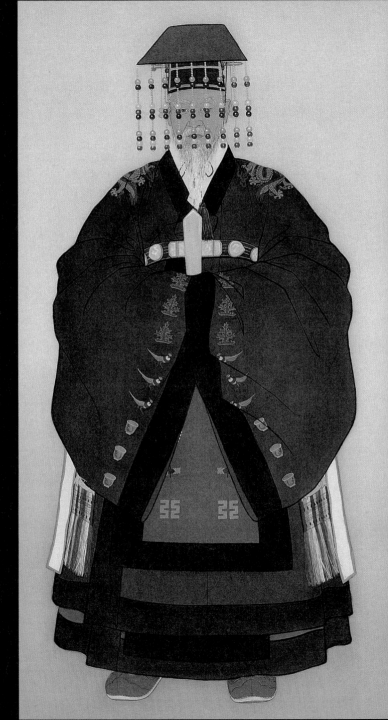

면류관과 구장복 조선의 왕이 중국의 칙사를 영접하거나 종묘와 사직에 제사를 올릴 때, 또는 즉위식과 혼인식 등에 입었던 최고의 예복이다.
© 권오창

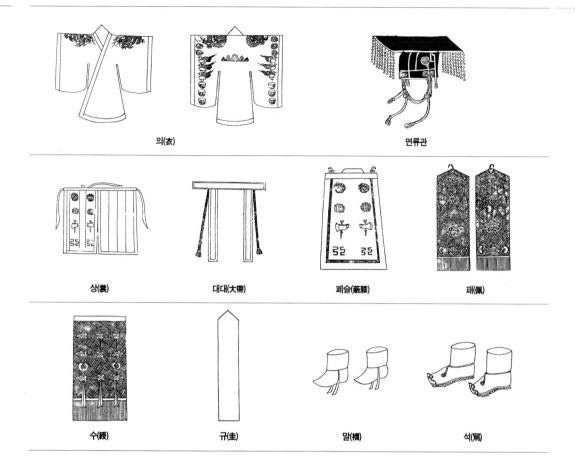

의(衣)　　　　　　　　　　　면류관

상(裳)　　　　대대(大帶)　　　　폐슬(蔽膝)　　　　패(佩)

수(綬)　　　　규(圭)　　　　　말(襪)　　　　석(舄)

수놓은 옷이란 의미였다. 용 무늬의 경우 왕은 발톱이 다섯 개인 오조룡(五爪龍)을, 왕세자는 사조룡(四爪龍)을 사용하였다.

　이처럼 조선시대 왕이 공식 활동에서 착용하는 복장에 쓰인 색과 문양은 그 화려함을 넘어서 궁극적으로 유교의 왕도 정치 이념을 상징하였다. 이는 조선시대 왕과 유학자들이 꿈꾸었던 유교 이상 사회를 구현하려는 하나의 노력이었다고 평가할 수 있다.

면류관과 구장복의 차림새　구장복은 의(상의), 상(하의), 대대(띠), 폐슬(가리개), 패·수(허리에 차는 장신구), 규(손에 드는 예물), 말(버선), 석(신발)으로 구성되었다. 『국조오례의』「서례」에서 인용.

최고의 예복에 수놓인 문양들

왕의 최고 예복인 구장복에는 상의에 다섯 가지, 하의에 네 가지의 아홉 가지 문양이 들어갔다. 아홉 가지 문양은 왕 자체를 상징하거나 왕이 갖추어야 할 덕성을 의미한다. 상의는 양(陽)을 상징하기 때문에 양수인 홀수 문양을, 하의는 음(陰)을 상징하는 짝수 문양을 사용하였다.

상의 문양
용(龍), 산(山), 화(火: 불꽃), 화충(華蟲: 꿩), 종이(宗彝: 호랑이와 원숭이)의 다섯 가지 문양이 들어간다.

전통시대의 용은 상상의 동물로 자유자재로 변화하는 능력을 상징했다. 이처럼 절대 권력을 가진 왕을 온갖 조화를 부릴 수 있는 용에 비유한 것이다. 산은 우러러보는 것을 상징했으며, 불꽃 무늬는 밝은 것을 의미하였고, 꿩은 화려한 무늬를 본뜬 것이다. 또한 호랑이는 용맹을, 원숭이는 지혜를 상징했다.

용

산

화

화충

종이

하의 문양
조(藻: 수초), 분미(粉米: 쌀), 보(黼: 도끼), 불(黻: 弓자가 서로 등을 대고 있는 모양)의 네 가지 문양이 들어간다.

수초는 화려한 문양을 본뜬 것이고, 쌀은 사람을 기르는 속성을 상징했으며, 도끼 무늬는 생사 여탈권을, 불은 백성들이 악을 버리고 선으로 향하도록 인도하는 왕의 역할을 상징했다.

조

분미

보

불

10

왕의 식사, 수라상

온돌방에서 생활하던 우리나라 사람들은 밥과 반찬을 밥상에 차려서 방바닥에 앉아 숟가락과 젓가락을 이용해 먹었다. 밥상에 올라가는 밥은 개인마다 따로 나왔으며, 반찬의 경우 매우 가변적이어서 음식상의 품격은 반찬 수가 얼마냐에 따라 달라졌다.

조선시대 왕의 수라상(水剌床)[52]도 음식 구성이나 식사 방법은 일반인과 마찬가지로 밥과 반찬을 기본으로 하였다. 그러나 수라상에는 당대 최고의 재료로 최고의 맛과 모양을 낸 음식이 최고의 식기류에 담겨 올라갔으며, 왕의 식사에만 따르는 특별한 절차가 있었던 점에서 일반인과 달랐다. 이런 면에서 조선시대 왕의 식사 문화는 우리 민족이 성취한 최고의 음식 문화를 대변한다고 할 수 있다.

왕의 식사는 잔치 때의 대전어상(大殿御床)과 일상 생활에서의 수라상으로 구별되었다. 대전어상은 각종 궁중 연회 때 왕이 받는 음식상이다. 왕은 중국의 칙사를 맞이하거나 대비의 회갑을 축하하기 위해 또는 국혼(國婚)을 할 때 궁중 연회를 베풀었다. 수십 가지의 산해진미를 즐비하게 차린 연회의 잔칫상은 왕의 식사 가운데 가장 화려하고 특별했

52 왕에게 올리는 음식을 지칭하는 궁중 용어.

다. 정조가 자신의 생모 혜경궁 홍씨의 회갑 때 차린 잔칫상의 경우, 각각 1척 5촌(약 45cm)의 높이로 음식을 고배(高排: 높게 쌓아올림)한 그릇의 수가 70개였으며, 또 5촌(약 15cm) 높이로 고배한 음식이 12가지였다. 정조 자신을 위해서는 29개의 그릇에 각종 요리를 고배하였다. 이렇게 고배된 각각의 요리는 모두 궁중 음식의 진수였다. 연회에 차려진 궁중 음식은 잔치에 참가한 종친이나 고관대작을 통해 상류 사회로 퍼져 나갔다. 오늘날 돌잔치나 회갑연의 잔칫상에 음식을 높게 쌓는 풍습도 모두 궁중 연회에서 유래한 것이다.

왕의 일상적인 식사는 아침(조수라), 점심(주수라), 저녁(석수라)의 세 끼 수라 외에 참참이 드는 간식으로 구분되었다. 그외 아침 수라 이전에 가볍게 드는 쌀죽인 죽수라(粥水剌)가 있다. 수라상의 반찬은 왕의 식성이나 기호에 따라 그 종류와 양이 달라질 수 있었다. 그러나 이 또한 수라상을 차리는 기본 법식의 테두리 안에서 가능했다.

수라상은 밥과 밑반찬으로 이루어진 기본 음식에 반찬들을 추가하여 차려지는데, 반찬을 12개의 접시에 담아 차리는 12첩 반상을 기준으로 하였다. 조선시대의 12첩 반상은 오직 왕이나 왕비만이 사용하고 일반 사가에서는 9첩 반상이나 7첩 반상 또는 5첩, 3첩 반상만을 이용할 수 있었다.

수라상에 올라가는 밥은 쌀과 물만 이용해 만드는 백반(白飯: 흰 쌀밥)과 팥물을 이용해 만드는 홍반(紅飯) 두 가지였다. 왕은 자신의 기호에 따라 백반과 홍반 중에서 골라 들 수 있었다. 밥을 짓기 위해 팥물을 쓰는 이유는 분명하지 않지만 영양과 위생 등의 측면과 더불어 붉은 팥이 액운을 쫓는다는 민간 신앙이 작용하였을 것이라 생각된다. 수라상의 밥은 명산지에서 생산된 좋은 쌀을 재료로 하여 숯불을 이용해 곱돌로 된 솥에다 지었다.

수라상의 기본 밑반찬은 탕(湯: 국), 조치(찌개), 침채(沈菜: 김치), 장, 찜 또는 선, 전골 등이다. 탕은 재료에 따라 수십 가지가 있다. 채소류를 넣은 탕으로는 배추국·토란국·냉이국·쑥국 등이 있고, 생선류를

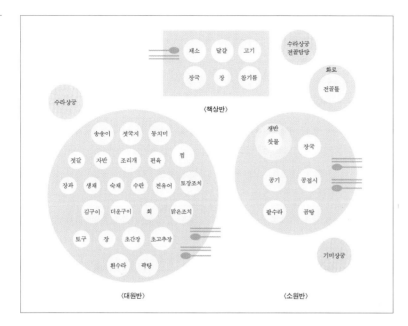

수라상 반배도 12첩 반상의 수라상 차림이다. 밥과 밑반찬의 기본 음식을 제외한 김구이, 더운구이, 회, 장과, 생채, 숙채, 수란, 전유어, 젓갈, 자반, 조리개, 편육의 12가지 반찬이 차려졌다.

이용한 명태국·숭어국·누치국 등이 있으며 육류를 이용해서도 끓였다. 탕은 수라상에 두 가지씩 올려서 왕이 선택해서 들 수 있게 하였다.

조치는 찌개의 궁중 용어로, 된장 또는 고추장으로 간을 한 것을 토장조치, 소금이나 간장·젓국으로 간을 한 것을 맑은조치라 하며, 국과 마찬가지로 채소와 육류·어류 등 여러 재료를 사용해 만들었다.

수라상에 올라가는 침채로는 동치미와 젓국지(배추김치), 송송이(깍두기)가 기본이다. 침채 가운데 고춧가루 등 매운 양념을 뺀 것은 담침채(淡沈菜)라 하였으며 그 재료로는 배추, 무, 미나리, 만청(순무), 오이, 유자, 배 등이 많이 이용되었다.

장은 음식에 따라 간을 맞추는 용도로 이용되었으며 그 종류로는 간장, 고추장, 초장, 게장 등이 있다. 찜 또는 선은 둘 중 하나만 상에 올렸는데, 동물성 재료로 만든 것을 찜, 식물성 재료로 만들 것을 선이라 하였다. 전골은 즉석에서 익혀 먹는 음식으로, 반드시 화로나 풍로를 함께 준비하였다. 이들 탕, 조치, 침채, 장, 찜 또는 선, 전골은 수라상에 밥과 함께 상시 차려지므로 기본 음식이라 하였다.

수라상에 차려지는 12접시의 반찬은 재료와 요리 방법에 따라 구분

되었다. 반찬의 재료는 크게 채소류와 육류, 어류로 나뉘었다. 채소류에는 무·배추·미나리·도라지·죽순·오이 등이 포함되었고, 육류에는 소·돼지·양·꿩 등이, 어류에는 쏘가리·붕어·게·전복 등이 포함되었다. 이들 재료를 이용한 12가지 요리로는 편육, 전유어, 회, 조리개(조림), 산적과 누름적 같은 더운구이, 김이나 더덕 같은 찬구이, 숙채(나물), 생채, 장과(장아찌), 젓갈, 포·튀각·자반 같은 마른찬, 그리고 수란 같은 별찬이 있다.

수라상 음식은 왕의 전속 요리사들이 만들었는데 왕비와 세자에게도 전속 요리사가 있었다. 이들은 궁중 음식을 담당하는 사옹원(司饔院)에 소속된 천민 기능직이라 할 수 있다. 각 전각에 딸린 음식 만드는 곳을 수라간이라 하였는데, 수라간에는 생과방(生果房)과 소주방(燒廚房)이 있다. 찬 요리를 담당한 생과방에서는 조석 식사 외에 음료와 다과류를 만들었으며, 더운 요리를 담당한 소주방은 수라를 장만하던 내소주방과 크고 작은 잔치 때 다과와 떡을 만들던 외소주방으로 나뉘었다.

수라간에서 밥을 짓는 일은 반공(飯工)이 담당하였고, 생선 요리는 자색(炙色), 두부 요리는 포장(泡匠), 고기살 요리는 별사옹(別司饔), 떡은 병공(餠工), 술은 주색(酒色), 차는 차색(茶色) 등이 담당하였으며, 각자의 특장에 따라 책임지는 요리가 달랐다. 이들은 요즘의 주방장이라 할 수 있는 반감(飯監)이 관리하였다.

수라상에 이용되는 식기류는 은기성상(銀器城上)[53]에서 보관하였으며, 대체로 은이나 놋쇠, 도자기로 만들었다. 수라간의 음식이 준비되면 은기성상에서 식기들을 가져다가 수라상을 차렸다. 준비된 수라상은 장자색(莊子色)[54]에 의해 왕이 계시는 곳으로 옮겨졌다. 그러면 왕을 모시던 시녀나 내시가 수라상을 받아서 왕이 드실 수 있게 차렸다.

왕의 수라상은 기본적으로 세 개의 상으로 이루어졌다. 첫번째 상은 왕 앞의 대원반(大圓盤: 커다란 둥근 밥상)이고, 두번째 상은 음식에 독이 들었는지를 검사하는 기미상궁(氣味尙宮) 앞의 소원반(小圓盤: 작고 둥근 밥상)이며, 세번째는 왕의 수라를 시중드는 수라상궁(水剌尙宮) 앞

53 왕과 왕비의 수라간에서 사용하던 은제 식기류를 보관하던 곳이다. 왕의 은기성상에는 6명, 왕비의 은기성상에는 4명의 성상이 배치되었다.
54 수라간에서 준비된 음식상을 들고 왕의 처소로 옮기는 일을 담당하던 사옹원 소속의 천민.

의 책상반(冊床盤: 네모난 밥상)이다. 대원반의 첫번째 줄에는 백반과 탕을 차리고, 그 다음 줄에 장류와 토구(吐具: 뼈나 가시 등을 뱉어 놓는 그릇), 세번째 줄에 구이와 회, 네번째 줄에 채와 장과, 그 다음 줄에 자반과 조리개, 마지막 줄에 침채 등을 차렸다. 대체로 대원반의 첫번째와 두번째 줄 그리고 마지막 줄에 차려지는 음식이 쌀밥과 밑반찬이었다. 소원반에는 팥물로 지은 홍반과 또 다른 탕을 차렸다가 왕이 소원반의 밥과 국을 원하면 이를 대원반의 것과 바꾸어 놓았다. 책상반에는 채소와 달걀 등을 차렸다가 즉석에서 전골을 만들어 왕에게 올렸다.

기미상궁은 왕이 식사를 하기 전에 음식에 독이 들어 있는지의 여부를 확인하기 위해 음식을 먼저 맛보아 검사하였다. 상궁이 무사하면 왕이 음식을 들기 시작하였다. 왕이 사용하는 숟가락과 젓가락도 은으로 제작하여 음식에 독이 있는지를 알 수 있도록 하였다.

왕의 식사법은 먼저 동치미 국물을 한 수저 뜨면서 시작되었다. 그리고 밥을 한 술 입에 넣고 국을 떠서 같이 먹었으며, 이후 밥과 반찬을 들었다. 국에 밥을 조금 말아 다 먹은 후 국그릇과 사용한 수저 한 벌을 내려 놓고 다른 한 벌의 수저로 밥과 반찬을 계속 먹었으며, 마지막으로 숭늉 대접을 국그릇 자리에 올려놓고 밥을 한 술 말아서 먹는 것으로 식사를 마무리지었다.

한 번의 수라상을 차리기 위해서는 많은 사람이 고생을 하였다. 수라상에 올라가는 밥과 반찬에는 농어민들의 피와 땀이 어려 있으며, 요리사들의 수고 또한 적지 않았다. 왕이 최고의 수라상을 받은 이유는 백성들이 편안히 잘살 수 있게 좋은 정치를 하라는 의미였다. 때문에 가뭄이나 홍수가 들어 백성들이 굶주리면 왕은 수라상에서 반찬의 수를 줄이고 허름한 곳으로 거처를 옮겨 백성들과 고락을 함께한다는 뜻을 내비쳤다.

화성 행차 당시 정조의 수라상 식단

아침 수라: 팥물로 지은 흰 쌀밥 한 그릇, 골탕(骨湯) 하나, 생복찜 하나, 연계구이·붕어구이 합하여 하나, 민어어포자반·약포자반·약건치자반·전복포자반·건치포자반·불염민어자반·염포자반·염건치자반 합하여 하나, 새우알젓갈·명태알젓갈·대구알젓갈·작은새우젓갈·왜방어젓갈·연어알젓갈·달걀젓갈 합하여 하나, 무담침채 하나, 간장·수장(水漿) 각 하나.

점심 수라: 팥물로 지은 흰 쌀밥 한 그릇, 대구탕 하나, 붕어찜 하나, 붕어·연계·생복·게각〔蟹脚: 게의 다리〕을 이용한 산적 하나, 육채(肉菜) 하나, 섞박지침채 하나, 미나리담침채 하나, 간장·겨자장·즙장 각 하나.

저녁 수라: 팥물로 지은 흰 쌀밥 한 그릇, 양숙탕(胖熟湯: 숫양의 밥통으로 만든 탕) 하나, 생복초 하나, 꿩구이·쇠꼬리구이·방어구이 합하여 하나, 민어자반·전복포자반·대구자반·약포자반 합하여 하나, 양지머리편육 하나, 섞박지침채 하나, 간장·초장·겨자장 각 하나.

『원행을묘정리의궤』 정조 19년(1795) 윤2월 10일

11

왕의 직업병

조선의 왕은 남성들이 추구하는 모든 것을 갖추고 있었다. 절대 권력, 아름다운 미녀들, 진수성찬, 장엄한 궁궐, 화려한 옷, 최고의 의료 시설 등 이 모든 것이 왕의 소유였다. 혈통도 어느 누구 못지않게 좋았다. 조선을 건국한 태조 이성계는 무예에 탁월한 군인으로 용맹을 떨치던 장군이었고, 그의 조상들 역시 함경도를 누비던 사람들이었다. 태조 이성계를 포함하여 이전의 조선의 왕실 사람들은 육체적으로는 매우 건강했다.

그러나 태조 이후 왕들은 육체적으로나 정신적으로 건강하지 못했다. 맛있는 음식과 좋은 옷, 좋은 집, 최고의 위생 시설을 소유하고, 건강한 혈통임에도 불구하고 육체적인 질병과 정신 질환에서 벗어나지 못했다. 눈병과 종기는 제3대 왕인 태종부터 걸리기 시작하여 유전병처럼 대물림되었다. 태종은 젊은 시절에는 병을 모르던 건강 체질이었는데, 왕이 된 지 1년이 되면서 눈병에 걸리고 2년부터는 종기에 시달리기 시작했다. 왜 이런 현상이 나타났는가?

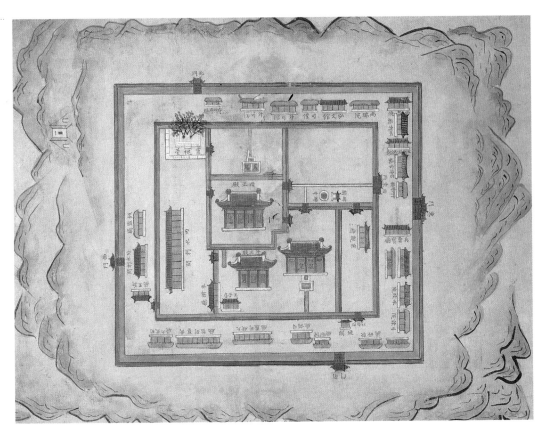

온양별궁전도(溫陽別宮全圖) 조선시대 왕들이 질병을 치료하기 위해 자주 행차했던 온양별궁의 모습이다. 중앙에 행궁의 정전과 온천이 있다. 서울대학교 규장각 소장.

"내가 지금 나이 서른 여섯이다. 이전에는 종기를 앓아본 적이 없다. 그런데 올해는 종기가 열 번이나 났다. 어의 양홍달에게 그 이유를 물으니 '깊은 궁중에만 머물러 있고 외출하지 아니하여 기운이 막혀 그런 것입니다. 이런 증상에는 온천욕이 좋습니다'라고 하였다."

『태종실록』 권4, 태종 2년 9월 기해조

실록의 기록은 왕들에게 대물림되던 종기와 눈병의 이유를 정확하게 보여주고 있다. 손 하나 까딱하지 않고도 잘 먹고 잘살 수 있는 왕이라는 직업, 바로 이것이 왕들이 질병을 갖게 된 근본 원인이었다.

왕의 업무는 철저하게 정신 노동이었다. 왕은 앉은 자세에서 신료들을 접견하거나 공문서를 읽고 결재하였고, 자리를 이동할 때도 가마를 이용하였다. 걷거나 스스로의 몸을 움직이며 운동할 기회란 거의 없었

다. 업무 중 대부분은 공문서와 상소문, 탄원서를 읽는 것이어서 문서를 한정 없이 읽다 보면 눈에 무리가 가는 것은 당연했다. 이런 점들은 국왕이라는 직업의 특성이라 할 수 있다.

과다한 영양 섭취에 비해 운동이 부족한 왕들은 대부분 비만, 당뇨, 고혈압 등의 질병으로 고생했다. 이 질병들은 혈액 순환이 잘 되지 않아 생기는 병으로, 태종대 어의 양홍달의 소견대로 기운이 막혀서 생기는 병이었다. 혈액 순환이 원활하지 않은 상태에서 무리하게 문서를 읽으면 자연히 눈이 나빠졌고, 피부에 부스럼이라도 생기면 좀처럼 치료되지 않았다. 눈병과 종기는 왕에게는 벗어나기 힘든 직업병이었다.

왕에게 눈병이나 종기가 나면 업무 수행에 막대한 지장이 초래되었다. 눈병이 생기면 우선 문서를 읽을 수 없기 때문에 모든 업무가 적체되었고 경연 등 글과 관련된 일도 거의 할 수 없었다. 만약 종기가 얼굴에 나면 사람을 만나는 게 여간 민망한 일이 아니었다. 또 이를 해결하기 위해 다른 사람에게 일을 맡기면 부정부패가 발생하기 쉬웠다. 연산군이나 광해군은 눈병과 종기로 장기간 고생하여 업무를 제대로 보지 못했는데, 이것이 인심을 잃고 왕위에서 쫓겨난 원인 가운데 하나였다.

왕들은 눈병이나 종기를 치료하기 위해 대체로 혈액 순환과 피부 질환에 좋은 온천욕을 이용하였다. 몸을 함부로 움직일 수 없는 왕의 직업상 점잖게 앉아서 할 수 있는 치료법으로 온천욕만한 것이 없었다.

그러나 왕의 질병이 모두 부정적으로만 작용한 것은 아니었다. 혹독한 병을 앓고 난 왕이 인생을 되돌아보고 좋은 정치를 하기도 했다. 조선시대의 잔혹한 형벌인 주리틀기, 압슬형, 단근질[55]이 폐지된 것이 영조 때인데, 단근질을 폐지한 계기가 바로 영조의 질병과 관련이 있다.

영조 9년(1733) 8월, 병으로 고생하던 영조는 뜸을 뜨게 되었다. 그러나 뜸뜬 자리에도 종기가 번져 병이 쉽게 낫지 않아 100대나 뜨게 되었다. 뜸뜰 때의 심한 고통과 뜸뜬 후의 종기는 영조에게 자연히 단근질을 연상시켰다. 100대를 뜨고 난 영조는 갑자기 뜸을 그만 뜨게 하고 이런 말을 하였다.

55 주리틀기는 다리 사이에 나무를 넣고 트는 고문이다. 압슬형은 무릎 위에 무거운 돌을 올려놓은 형벌이다. 주리틀기나 압슬형을 당하면 다리의 살은 물론 뼈가 상하여 다리 병신이 되는 수가 많았다. 단근질은 불에 시뻘겋게 달군 인두로 지지는 고문이다.

"뜸뜬 자리의 종기가 점차 견디기 어렵다. 이에 나도 모르게 지난 무신년 역적[56]들을 국문할 때 일이 생각난다. …… 이 뒤로는 단근질을 영구히 제거하도록 하라."

『영조실록』 권35, 영조 9년 8월 경오조

그나마 겉으로 드러나는 왕의 육체적인 질병은 여러 사람이 알 수 있었지만 정신 질환은 그렇지 않았다. 게다가 왕의 정신 질환은 대부분 자식이나 비빈들을 향해서 갑자기 폭발하는 것이었으므로 상세히 기록하기가 어려웠다.

왕의 생활은 공식적인 활동과 사적인 삶으로 철저하게 구분되었다. 공식적인 활동 중 왕의 언행은 아주 사소한 것까지 춘추관의 사관과 승정원의 주서에 의해 기록되었다. 외국 사신을 접견하고 신료들을 만나는 왕의 모습은 동작 하나 말 한 마디도 동방예의지국 조선의 왕답게 품위와 예의로 가득 차 있었다. 반면, 분노하고 미워하고 좌충우돌하는 왕의 진솔한 모습은 침전 주변에서 볼 수 있었다. 사적인 삶이 영위되는 침전 주변은 왕이 부담 없이 대할 수 있는 궁녀와 내시, 액정서(掖庭署)[57]의 천인들로 가득 차 있었다. 사관과 주서도 없는 이곳에서는 왕의 언행이 공식적으로 기록되지 않았다.

그러나 왕의 사생활을 보여주는 자료들이 다행스럽게도 남아 있다. 『계축일기』, 『인현왕후전』, 『한중록』 등의 궁중 소설이나 궁중 일기들이 그것인데, 주로 왕이나 왕비를 모시던 시녀 또는 왕세자의 부인이 썼다. 여기에 등장하는 광해군, 숙종, 영조, 사도세자는 모두 공적인 활동과 사적인 생활이 판이하게 다른 경우가 많았다. 예컨대 철인 군주로 정평이 난 영조가 사도세자에게 이야기를 시키고 말이 끝나면 귀를 물로 씻는 행위나 아버지를 만나기 싫어 옷을 입지 않는 사도세자의 행동 등은 분명히 비정상적이었다. 조선시대 왕들이 정신 질환에 시달렸다고 생각할 수 있는 단서가 여기에 있다.

56 영조 4년(1728) 이인좌 등의 소론(小論)이 경종의 복수를 기치로 내걸고 일으킨 군사 반란의 주모자들.
57 조선시대 왕의 침전 주변인 궁중의 액정(掖庭)을 관리하기 위하여 특별히 설치한 관청. 액정에는 왕비, 왕족, 궁녀, 내시, 천민 기술자들이 거주하였다.

정조의 의문사를 부른 종기

조선의 왕 중에는 그 죽음이 시원하게 해명되지 않은, 즉 의문사한 경우가 꽤 있었다. 예종·인종·선조·경종·소현세자·효종·정조·효명세자·고종 등은 죽음 이후 암살이나 독살의 의혹이 돌았다. 이 중에서 효종과 정조의 의문사는 종기가 그 주범이었다.

정조의 죽음은 중앙 정치 세력의 격변을 가져왔다. 따라서 죽음에 대한 의혹도 컸다. 정조의 뒤를 이어 11살의 어린 순조가 왕이 되었을 때, 사도세자를 죽게 했다는 의혹을 받던 정순왕후 김씨(영조의 두번째 왕비)가 수렴청정을 하게 되었다. 정순왕후는 노론벽파(老論辟派)*를 등용하고 남인(南人)**계열의 사람들을 대거 숙청했다. 이 과정에서 남인 계열 사람들은 노론벽파가 정조를 암살했다는 의혹을 제기했다.

정조 24년 여름이 되면서 정조의 이마와 등에 종기가 생겼다. 더위가 기승을 부리던 6월 14일부터 종기는 더욱 악화되었다. 큼직한 벼루만한 종기가 등 전체로 퍼져 서너 되의 피고름이 나올 때도 있었다. 정조는 집요한 성격이라 무슨 일을 하든지 치밀하게 계획하여 끝을 보고 말았다. 당시 정조는 생부 사도세자의 명예 회복을 위해 노론들을 숙청하려 골몰하던 상태였다.

한여름의 더위와 집착증으로 가슴속 울화가 종기를 더욱 악화시켰다. 열이 올라 견딜 수 없자 정조는 찬 음식을 먹었고, 이는 식욕을 떨구어 원기를 약화시켰다. 머리와 등의 종기에서 올라오는 열과 허약한 원기로 총명하던 정조는 헛것이 보이고 잠을 제대로 잘 수 없을 정도로 약해졌다. 6월 말이 되자 정조는 혼수 상태에 빠져 들었고 6월 28일, 의식을 놓고 말았다. 조선시대 최고의 지식인으로서 냉혹한 결단자의 모습을 보이던 정조, 그의 죽음은 이렇게 종기와 함께 찾아왔다.

『정조실록』 권54, 정조 24년 6월 을축─경진조

● 사도세자가 잘못을 하였기에 영조가 그를 뒤주에 가두어 죽게 했다고 주장하던 사람들.
●● 퇴계의 제자이며 경상도 출신의 사람들을 중심으로 구성되었던 당파. 경기·충청도 출신이 많았던 노론과 대립하였다.

백자 태항아리

왕비가 출산을 한 후 3일 또는 7일째에는 태를 정결한 물로 씻는 세태(洗胎)라는 의식을 거행하였다. 출산 때 받아 두었던 태는 백자 항아리에 넣어 보관하는데, 세태는 산실의 뒤란에서 태를 물로 백 번에 걸쳐 씻은 다음 또다시 향기로운 술로 한 번 더 씻는 의식이다. 씻은 태는 다시 동전 하나를 넣은 백자 항아리에 담았다. 이것이 이른바 태항아리이다.

조선의 국모, 왕비의 역할과 생활

왕비의 역할 중에서 가장 중요한 것은 역시 어머니로서의 역할이었다. 유교 사회에서 여성의 첫째 임무는 대를 이을 자식을 낳는 일이었다. 조선시대 사람들의 사고 방식과 생활 문화에 절대적인 영향을 끼친 『예기』(禮記)나 『주자가례』에서도 남녀간의 혼인 목적을, 위로는 종묘를 받들고 아래로는 대를 잇기 위한 것이라 가르치고 있다. 왕비는 훌륭한 아들을 생육하기 위해 좋은, 날을 가려 합방하고, 임신 후에는 태교를 행하며, 출산 후에는 심성이 좋은 유모를 골라 자식을 키웠다. 왕비가 아들을 낳지 못할 때에는 후궁이 생산한 아들을 데려다가 친자식처럼 길렀다.

1

조선의 국모가 되기까지

조선시대 왕비는 유교국가의 국모였으므로 그에 합당한 절차를 거쳐야
했다. 우선 정식으로 가례(嘉禮)[1]를 치러 왕의 정실부인이 되어야 했고,
둘째로 중국 황제의 고명(誥命: 임명장)을 받아야 했다.

왕비로 결정되면 왕비를 맞이하는 의식인 납비의(納妃儀)에 따라 가
례 절차가 진행되었다. 조선시대 왕비의 가례 의식은 양반 가문과 마찬
가지로 유교 예법에 따라 치러졌다. 유교식 혼례는 의혼(議婚), 납채(納
采), 납폐(納幣), 친영(親迎), 부현구고(婦見舅姑), 묘현(廟見)의 여섯 가
지 절차로 이루어지는데, 이를 육례(六禮)라 하였다. 이 여섯 가지 절차
를 모두 채우는 것을 정식 혼인이라 하였고, 육례 없이 남녀가 합하는
것을 야합(野合)이라 하였다.

의혼은 중매를 넣어 혼인을 의논하는 절차인데, 개인의 자유연애가
금지되었던 조선시대에는 필수적이었다. 납채는 신랑집에서 신부집에
혼인 약정서를 보내는 절차로 지금의 약혼식에 해당하며, 납폐는 혼인
이 약정된 후 신랑집에서 신부집에 폐백을 보내는 것인데 현재의 함이
다. 친영은 신랑이 신부를 맞이해 오는 절차이고, 부현구고는 첫날밤을

1 일반 사가에서 말하는 혼례를
왕실에서는 가례'라 하였다.

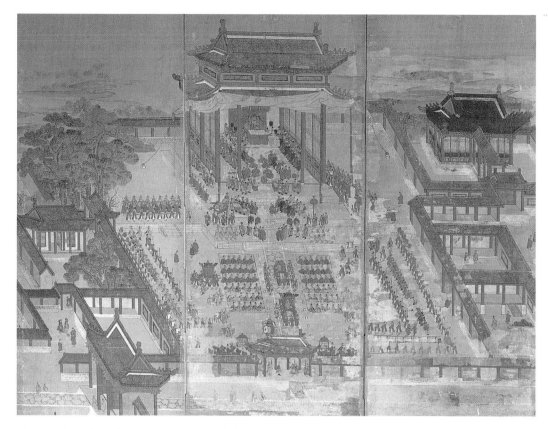

치른 신부가 아침에 시부모를 뵙고 음식상을 올리는 의식이다. 묘현은 시집온 신부가 사흘 만에 시부모의 사당에 인사를 드리는 것으로, 조상에게 인사를 드리는 절차까지 마쳐야 완전한 며느리로서 인정되었다.

왕비의 가례 절차도 양반 가문과 기본적으로는 같았지만 몇 가지는 전혀 달랐다. 우선 납비의에 의혼이 없는 대신 왕비 간택이란 절차가 있었다. 국가에서는 왕비를 간택하기 위해 10세 전후 처녀들의 혼인을 금하는 금혼령(禁婚令)을 내렸다. 이것이 발동되면, 해당 연배의 처녀를 둔 전국 사대부 가문에서는 처녀의 사주단자와 함께 부·조·증조·외조의 이력을 기록한 신고서를 나라에 올려야 했는데, 이 신고서를 처녀단자(處女單子)라 했다. 다만, 왕실과 일정 범위의 친인척 중에서 다음 조건에 해당하는 사람들은 금혼령에서 제외되었다.

헌종가례도병(憲宗嘉禮圖屏)(부분) 헌종과 효정왕후 홍씨의 가례 행사를 그린 병풍이다. 문무백관이 모여 있고 왕권을 상징하는 의장물이 총동원된 진하(陳賀) 장면이 장대한 궁궐과 조화를 이루며 위엄 있고 화려한 분위기를 연출한다. 가운데 높이 솟은 건물이 창덕궁 인정전이고, 오른쪽으로 푸른 기와를 얹은 건물이 선정전이다. 동아대학교 박물관 소장.

一. 모든 이씨 성을 가진 자

一. 이씨가 아닌 자는 다음의 경우에만 제외

　　대왕대비의 동성(同姓) 5촌 이내의 친족

　　왕대비의 동성 7촌 이내와 이성(異姓) 6촌 이내의 친족

　　전하의 이성 8촌 이내의 친족

一. 부모가 모두 생존하지 않거나 한 명만 생존한 자

『헌종효현후가례도감의궤』

그런데 사대부 가문에서는 오히려 처녀단자를 잘 올리려 하지 않았다. 금혼령이 내렸다 해도 대부분 내정된 상태였고, 또 왕비로 간택되어도 앞날이 불안했기 때문이다. 국구(國舅: 임금의 장인)가 된다는 것은 가문의 영광이었지만, 질시와 경계의 표적이 될 수도 있었다. 따라서 국가에서는 각 집안 처녀의 사주를 잘 알고 있는 점쟁이나 중매쟁이들을 닦달하는 등 처녀단자를 받기 위해 갖가지 방법을 동원했다.

처녀단자는 예조에서 모아 왕에게 올렸고, 왕비의 간택은 대체로 왕실의 어른인 대비가 주관하였다. 대비는 처녀단자를 보고 그 중에서 가문과 사주가 좋은 처녀를 골랐다. 정치적 배려에 의해 내정되었다고 해도 사주가 나쁘면 간택되지 못하였다. 처녀단자를 받아들인 후에는 곧바로 금혼령을 해제하였다.

간택은 모두 세 차례에 걸쳐 이루어졌다. 첫번째를 초간택(初揀擇), 두번째를 재간택(再揀擇), 최종 간택을 삼간택(三揀擇)이라 하였다. 보통 초간택에서 선발된 대여섯 명의 처녀들 중에서 두세 명을 재간택하며, 이어 최종적으로 마지막 한 명을 뽑았다.

왕비감이 결정된 후에는 가례를 주관하는 임시 관청인 가례도감(嘉禮都監)을 설치하고 순차적으로 납비의를 행하였다. 『국조오례의』에 의하면 왕비를 맞이하는 의식은 택일, 납채, 납징(納徵), 고기(告期), 책비(冊妃), 명사봉영(命使奉迎), 동뢰(同牢), 왕비수백관하(王妃受百官賀), 전하회백관(殿下會百官), 왕비수내외명부조회(王妃受內外命婦朝

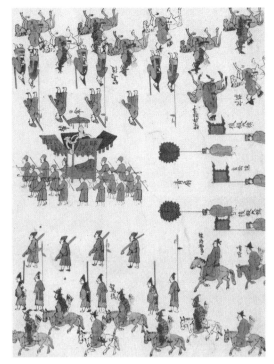

會)로 구분되었다.

　택일은 좋은 날을 골라 종묘와 사직에 가서 왕비를 들이게 되었음을 고하는 의식이고, 납채는 장차 국구가 될 가문에 왕비로 결정된 사실을 알리는 절차였다. 왕은 대궐 정전에 나가 정사와 부사에게 교명문(教命文)과 기러기를 주어 장차 국구가 될 가문에 전하게 했다. 교명문은 왕비로 결정된 것을 알리는 명령문이고, 기러기는 이 가례가 평생 변치 않을 것이라는 의미로 보내는 예물이었다. 일반 사가의 혼례에서는 친영 때 신랑이 신부집에 기러기를 주었지만, 가례에서는 왕비를 모시고 올 때는 물론 납채 때에도 보냈다. 정사와 부사는 교명문과 기러기를 받들고 정전을 나와 장차 국구가 될 사람의 집으로 가서 주인에게 전했다. 교명문을 보낼 때는 화려한 의장과 악대를 딸려 보내 권위를 부여했다. 교명문과 기러기를 받은 주인은 정사와 부사를 대접했으며, 교명문대로 하겠다는 답장을 보내고 이 사실을 사당에 고했다. 정사와 부사가 답장을 받아 와서 왕에게 보고함으로써 납채의 예는 끝이 났다.

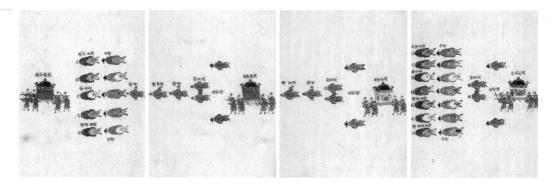

교명문, 책문, 보수, 명복을 실은 가마
왕이 왕비 책봉 의식을 위해 보냈던 교명문, 책문, 보수, 명복을 각각의 가마에 싣고(왼쪽부터 순서대로) 대궐로 돌아오는 장면이다. 왕비 책봉 의식을 신성하게 여겨 관련된 물품들을 모두 가마에 실었다. 『영조정순후가례도감의궤』 반차도의 부분, 서울대학교 규장각 소장.

납징은 교명문과 함께 비단 예물을 보내는 의식으로 전체적인 절차는 납채와 같았다. 이 비단을 속백(束帛)이라 하였는데, 검은색 비단 6필과 붉은색 비단 4필이었다. 고기는 왕이 혼인 날짜를 알리는 예인데, 방법이나 절차 역시 납채·납징과 동일하였다. 일반 사가의 혼인 날짜는 신부의 생리 상황이나 혼례 준비를 고려하여 신부집에서 잡았지만, 왕실에서는 점을 쳐서 좋은 날을 정했다.

책비는 왕비를 책봉하는 의식으로 특별히 가례를 위해 국구의 집 근처에 마련한 별궁에서 행하였으며, 궁궐에서 파견한 상궁들이 주관하였다. 왕은 왕비 책봉을 위해 교명문, 책문(册文), 보수(寶綬), 명복(命服)[2]을 보냈고, 왕비는 별궁에서 최고의 예복인 적의(翟衣: 꿩 무늬를 수놓은 예복)를 입고 무릎을 꿇은 상태에서 왕의 책봉문을 받았다. 책비 이후에는 상궁과 궁녀들이 왕비에게 대궐 안주인에 대한 예를 차려 네 번의 절을 올렸다. 이때부터 왕비로 인정되어 대궐의 상궁과 내시들이 모셨으며 행차를 할 때는 가리개인 산(繖)과 선(扇)으로 그 위엄을 보였다. 책비는 오직 왕비의 가례에만 있는 절차였다.

명사봉영[3]은 왕이 사신을 보내 별궁에서 대궐로 왕비를 맞이해 오는 절차로, 사가의 친영에 해당하였다. 이 날 왕은 최고의 예복인 면류관에 구장복을 입었다. 10세 안팎의 어린 왕비에게는 언제 다시 친정에 돌아올 수 있을지 기약할 수 없는 날이었다. 사도세자와 혼인한 혜경궁 홍씨는 왕세자빈이 되어 대궐로 들어가던 날, 슬프고 무서운 마음에 종일 울었다고 회상하였는데, 이는 과장이 아니었을 것이다.

2 책문은 왕비를 책봉하는 문서를 말하고, 보수는 왕비의 도장인 금보(金寶)와 도장끈인 수(綬)를 말한다. 명복은 왕비가 입을 옷이다. 왕비가 사용할 도장에는 '왕비지보'(王妃之寶)라는 글자를 새겼다.
3 명사봉영은 원래 사신이 왕비를 맞이해 오는 의식인데, 조선 후기에는 왕이 직접 행차하여 맞이해 오는 경우가 많았다.

어린 딸을 대궐로 보내면서 부모는 왕비로서의 처신에 대해 신신당부하였다. 유교 예법에서는 이 날 부모가 딸에게 당부하는 말을 정해 놓았다. 왕비의 아버지는 "조심하고 공경하여 이른 아침부터 밤늦게까지 명령을 어기지 마소서" 하였고, 왕비의 어머니는 "힘쓰고 공경하여 이른 아침부터 밤늦게까지 명령을 어기지 마소서"라고 경계하였다.

왕비를 모시기 위해 사신은 교명문과 기러기를 가지고 갔고, 종친과 문무백관도 함께 별궁으로 갔다. 이날 왕비의 복장은 적의였고, 대궐로 가는 왕비의 행차에는 상궁과 내시들은 물론 사신, 종친, 문무백관이 뒤따랐다.

동뢰는 대궐로 들어온 왕비가 그 날 저녁에 왕과 함께 술과 음식을 먹고 침전에서 첫날밤을 치르는 절차였다. 왕은 대궐의 침전문 밖까지 나와 왕비를 맞이한 다음 침전의 중앙 계단을 통해 음식상이 차려진 방으로 갔다. 동뢰에서 왕과 왕비는 하나의 박을 쪼개어 만든 잔으로 석 잔의 술을 마신 후 왕의 침전에서 첫날밤을 보냈다. 이를 위해 미리 준비해 둔 방에는 깔개를 겹으로 깔고 그 위에 왕과 왕비의 잠자리를 따로 마련하였다. 그리고 머리맡에는 도끼무늬가 그려진 병풍을 놓았다.

여기까지 진행되면 왕비의 가례 절차는 사실상 다 끝난 것이나 마찬가지다. 이후에는 대비나 왕대비 등 왕실 어른을 뵙고 인사한 뒤에 조정 백관과 내외명부(內外命婦)[4]의 여성들로부터 인사를 받는 절차만 남아 있을 뿐이다.

왕비가 정해진 후에 왕은 중국 황제에게 왕비 책봉을 요청하였다. 조선의 왕비는 황제가 보내 준 고명을 받음으로써 국내외적으로 지위가 공인되었다.

4 내명부와 외명부를 합한 말로, 내명부는 후궁들이고 외명부는 양반 관료의 부인들이다.

2

왕비의 임신과 출산

조선시대 왕비는 대부분 처음부터 왕비로 책봉된 것이 아니었다. 먼저 왕세자빈으로 대궐에 들어갔다가 후에 왕세자가 선왕을 계승하여 왕위에 오른 다음 왕비로 책봉되는 경우가 많았다.

왕세자와 세자빈의 초혼 연령은 대체로 10살 전후의 어린 나이였다. 세자와 빈이 미성년이므로 가례만 치렀고, 몇 년을 더 기다려 성년이 된 이후에야 합방을 하였다. 조선시대의 헌법이었던 『경국대전』에는 남자의 혼인 연령이 15살로, 조선시대 사람들의 생활 문화에 절대적인 영향을 끼친 『주자가례』(朱子家禮)[5]에는 16살로 되어 있다. 따라서 세자와 빈이 실제로 첫날밤을 치르는 나이 역시 15살 또는 16살이었다. 10살에 사도세자와 가례를 치른 혜경궁 홍씨가 첫날밤을 치른 나이도 15살이었다.

첫날밤을 치르기 전에 왕세자나 세자빈은 어느 정도 성교육을 받았는데, 세자의 성교육은 궁녀들이 담당했다. 예컨대 조선의 마지막 왕인 순종은 어려서부터 성 불능이라는 소문이 돌았는데, 명성황후 민씨는 아들의 성 기능을 확인하기 위해 궁녀를 들여보냈다. 세자빈의 성교육

5 주자가 지은 관혼상제의 생활 의례에 관한 예법서.

은 친정에서 데리고 온 유모나 비슷한 또래의 몸종이 했을 것으로 생각된다. 엄중한 궁중에 사는 세자빈에게 친정에서 함께 온 유모와 또래의 몸종은 격의 없이 속마음을 터놓을 수 있는 유일한 사람들이었다.

조선시대의 왕비도 좋은 후손을 맞이하기 위해 뱃속의 아이에게 태교를 하였다. 고대 중국에서 시작되어 우리나라에 도입된 태교는 태임(太任)과 태사(太姒)라는 중국 여성이 모델이었다. 유학자들이 성인으로 추앙하는 문왕과 무왕의 어머니인 태임과 태사는 임신하는 순간부터 정결한 생각만 하고 부정한 것은 보지도 듣지도 말하지도 않았다고 한다. 물론 불결한 음식은 입에 대지도 않았고 음란한 장소도 멀리하였다. 이렇듯 태교를 실천한 결과로 문왕과 무왕 같은 훌륭한 아들이 태어났다는 것이다.

왕비의 임신이 확인되면 출산 예정 두세 달 전에 내의원(內醫院)에 산실청(産室廳)[6]을 설치하였다. 명성황후 민씨가 순종을 임신하였을 때는 출산 예정달이 2월이었으므로, 1월 초3일 정오에 산실청을 설치하였다. 산실청에는 남녀 의사인 어의와 의녀, 조정 대신, 산(産)자리를 거둘 권초관(捲草官) 등이 배속되었다. 특히 의녀는 왕비 옆에서 주야로 대기하면서 왕비의 몸 상태를 진찰하였고, 이상이 발견되면 즉시 산실청의 어의에게 보고하여 조치하였다.

한국정신문화연구원의 장서각에는 『대군공주어탄생의 제』(大君公主御誕生의 制)[7], 『호산청일기』(護産廳日記) 등 왕비는 물론 후궁들의 출산에 관한 구체적인 내용들이 실린 기록이 소장되어 있다. 이 기록들에 따르면 궁중에서 왕비의 출산은 다음과 같은 과정을 거쳤다.

출산 예정 한 달 전쯤에 왕비의 처소에 미리 산실(産室)을 마련하고 준비물들을 설치했다. 산실의 24방위에는 붉은색으로 쓴 방위도(方位圖: 간지로 방향을 표시하는 글)를 붙이고, 길한 방향을 골라 차지부(借地符)[8]를 붙여 순산을 기원했다. 태를 받아 놓을 옷은 방에서 좋은 방향을 골라 두었으며, 북쪽의 벽에는 순산을 기원하는 부적인 최생부(催生符)를 붙여 놓았다.

6 왕비의 출산을 위한 기관. 후궁의 경우 격을 낮추어 호산청(護産廳)이라 하였다. 산실청은 다음과 같이 구성되었다. 내의원 도제조 1명(대군), 내의원 제조 1명(정2품), 내의원 부제조 1명(도승지), 권초관 1명(정2품), 별입직 어의(別入直御醫: 비상 대기하는 어의) 5명, 침의(鍼醫: 침술 전문 어의) 1명, 의약동참(議藥同參: 약 조제 전문) 2명, 의녀 2명, 별장무관(別掌務官: 사무 담당) 1명, 대령서원(待令書員: 문서 담당) 4명, 장태시 안태사(藏胎時安胎使: 태를 옮겨 묻는 사신) 1명, 배태사(陪胎使: 안태사 수행 사신) 1명, 전향주 시관(傳香奏時官: 시간 알림 담당) 1명, 범철관(泛鐵官: 산실의 쇠못 담당) 1명, 택일관(擇日官) 1명.

7 일제시대에 이왕직(李王職)에서 작성한 국한문 혼용의 책이다. 제목을 풀이하면 '대군공주탄생의 제도'이다.

8 천지 신들에게 산실과 산모를 지켜 달라고 기원하는 주문으로, 붉은색 글씨로 썼다.

최생부 왕비의 순산을 기원하는 부적. 진통이 오기 전에 벽에 붙였던 최생부를 떼어내 촛불에 태운 다음 물에 타서 마셨다. 『대군공주어탄생의 제』(大君公主御誕生의 制)에서 인용.

아이를 낳을 장소에는 산자리를 깔았는데, 맨 아래에 볏짚을 깔고 그 위에 빈 가마니를 얹었다. 가마니 위에 풀로 엮은 돗자리를 깔고 다시 그 위에 양털 방석과 기름종이를 차례로 놓았다. 또 백마 가죽을 기름종이 위에 깔고 마지막으로 고운 볏짚을 깔았다. 백마 가죽의 머리 아래쪽에는 비단을, 머리 위쪽에는 날다람쥐 가죽을 두었는데, 날다람쥐는 아들을 많이 낳게 해달라는 의미였다. 산자리를 다 깔고 나면 어의가 차지부의 주문을 세 번 읽었다. 『대군공주어탄생의 제』에 나오는 차지부의 주문 내용을 보면 다음과 같다.

"동쪽 10보, 서쪽 10보, 남쪽 10보, 북쪽 10보, 위쪽 10보, 아래쪽 10보의 방안 40여 보를 출산을 위해 빌립니다. 산실에 혹시 더러운 귀신이 있을까 두렵습니다. 동해신왕, 서해신왕, 남해신왕, 북해신왕, 일유장군(日遊將軍), 백호부인(白虎夫人)이 계시다면 사방으로 10장(丈)까지 가시고, 헌원초요(軒轅招搖)는 높이높이 10장까지 오르시고, 천부지축(天符地軸)은 지하로 10장까지 들어가셔서, 이 안의 임산부 모씨(某氏)가 방해받지도 않고 두려움도 없도록 여러 신께서 호위해 주시고, 모든 악한 귀신을 속히 몰아내 주소서."

주문이 끝난 뒤에는 산모가 힘을 줄 때 잡기 위해 말고삐를 매달았다. 천장에 방울도 매달았는데, 급한 일이 있을 때 산모가 이 방울을 울려 사람을 불렀다. 마지막으로 출산 후에 산자리를 걷어서 걸어 놓기 위해 산실문 밖에 세 치 길이의 큰 못 세 개를 박아 놓았다. 산자리는 달이 바뀔 때마다 길한 방향으로 바꾸어 놓았다.

왕비는 해산하기 위해 산자리에 올라앉은 후, 벽에 붙였던 최생부를 떼어서 촛불에 태운 다음 따뜻한 물에 타서 마셨다. 진통이 오기 시작하면 손에 해마(海馬)와 석연(石燕)이라는 해산 촉진제를 쥐었다. 해산 후에는 얼른 해마와 석연을 놓는데, 조금이라도 늦으면 좋지 않다는 속설이 있었다. 해산할 때 산모 옆에서 출산을 도와 아이를 받아 내고

댓줄을 자르는 일은 의녀[9]가 담당하였다.

왕비의 출산 이후에 의녀는 산모와 아이의 몸 상태를 확인하여 하루에 서너 차례씩 산실청에 보고하였고, 산실청에서는 이를 왕에게 알렸다. 의녀의 보고 내용은 주로 잠을 잘 잤는지, 음식을 잘 먹는지, 용변을 잘 보는지에 관한 것이었다.

왕비가 원자를 출산하면 왕은 "오늘 몇 시에 원자가 탄생하였으니 각 담당 부서에서는 제반 사항을 전례에 의거해 거행하라"는 명령을 내린다. 이어서 종묘에 원자의 탄생을 고하는 절차를 행하며 백관들 또한 원자의 탄생을 축하하였다. 대군일 때에는 "오늘 몇 시에 대군이 탄생하였으니 내의원은 잘 알도록 하라", 공주는 "오늘 몇 시에 공주가 탄생하였으니 내의원은 잘 알도록 하라"고 하였다. 대군이나 공주의 탄생에는 종묘에 고하거나 백관이 축하하는 절차가 없었다.

출산 후 3일째 되는 날 산모와 아이는 목욕을 하였다. 산모의 목욕물은 묵은 쑥을 넣어 끓인 쑥탕이었다. 아이의 목욕물에는 복숭아뿌리, 매화뿌리, 오얏뿌리와 호두를 넣고 끓인 후에 돼지쓸개를 넣었다.

산자리는 출산 당일에 걷어서 붉은색 줄로 묶어 산실문 밖의 위쪽에 매달아 놓았다. 문 위에 매달려 있는 산자리는 민간의 금줄을 대신하는 것으로 순산을 알리는 역할을 하였다. 7일째가 되면 산자리를 걷는 의식인 권초례(捲草禮)를 거행했다. 왕비가 출산할 때 권초례를 행하는 관리는 자식이 많고 무병하며 관직 생활에서도 풍파를 겪지 않은 다복한 사람 중에서 선발했다. 하지만 후궁은 호산청의 관리가 그대로 권초례를 행하였다.

권초례 전에 산실문 밖에서 커다란 상에 쌀, 비단, 은, 실을 올려놓고 신생아의 만복을 비는 권초제(捲草祭)를 지냈다. 10개의 자루에 각각 10말의 쌀을 담아 상 위에 일렬로 늘어놓는다. 그 앞의 오른쪽에 황색 비단실 10근, 왼쪽에 흰색 비단 10필(疋)을 놓고 중간에 은 100냥을 차례로 올려놓았다. 이때 사용하는 쌀을 명미(命米), 실을 명사(命絲), 비단을 명주(命紬), 은을 명은(命銀)이라고 하였는데, 운명과 관련된다고

9 조선시대 의녀는 궐내 여성들을 치료하고 여성 범죄자들을 체포, 수사하는 역할을 하였다. 또 각종 연회에서 춤추고 노래하는 등 궁중에서 없어서는 안될 존재였다.

하여 '명'(命) 자를 붙였다.

권초관은 제상 앞에서 두 번의 절을 올린 후에 산실문 위에 걸려 있는 산자리를 걷어서 함에 넣었다. 이 함을 상 위에 올려놓고 다시 두 번의 절을 올렸다. 권초제가 끝나면 산자리를 저포(苧布: 모시) 자루에 넣은 후 붉은 보자기로 쌌고 겉에 권초관의 관직 성명을 기록하였다. 이 보자기는 의장을 갖추어 권초각(捲草閣)으로 옮겨 보관하였다.

3일 또는 7일째에는 태를 정결한 물로 씻는 세태(洗胎)라는 의식을 거행하였다. 출산 때 받아 두었던 태는 백자 항아리에 넣어 보관하는데, 세태는 산실의 뒤란에서 태를 물로 백 번에 걸쳐 씻은 다음 또다시 향기로운 술로 한 번 더 씻는 의식이다. 씻은 태는 다시 동전 하나를 넣은 백자 항아리에 담았다. 이것이 이른바 태항아리이다. 태를 넣고 나면 입구를 밀봉하고 세태한 날짜와 책임자, 태 주인공의 이름을 종이에 적어서 붙여 두었다.

백자 태항아리 출산할 때 받아 두었던 태를 넣어 보관하는 항아리이다. 뚜껑이 열리지 않도록 끈으로 묶을 수 있는 고리가 있다. 궁중유물전시관 소장.

7일이 지나면 길일을 골라 안태사(安胎使)가 태항아리를 옮겨 태실(胎室)에 안장을 한다. 태를 넣은 이중의 항아리를 둥그런 돌상자에 넣고, 태의 주인공과 안태한 날짜를 쓴 지석을 석실(石室)에 같이 넣어 안장하였다. 석실 위에는 부도처럼 생긴 석물(石物)을 설치하였고, 이 석물을 보호하기 위해 석실 주위에 난간을 두르고 앞에는 비석을 세웠다. 만약 태가 왕의 것이라면, 석물과 난간을 더욱 웅장하게 만들어 다른 것과 구별되도록 하였고, 태실 주변에는 사찰과 수호군들을 두었다.[10]

조선시대에 전국에 걸쳐 있던 대부분의 왕실 원당(願堂: 명복을 비는 절)은 태실과 관련이 있다. 왕실에서는 사람의 일생이 태와 관련이 있다고 생각하여 명당을 골라 안장하였다. 명당으로는 충청도는 물론 멀리 경상도 지역까지 조선 팔도의 명산이 선정되었다.

세종대왕 왕자들의 태실 세종이 둔 18명의 왕자 중에서 적장자인 문종을 제외한 17명의 태를 집단 안장한 태실이다. 앞줄의 것은 서자인 군의 태실이고, 뒷줄의 것은 적자인 대군의 태실이다. 경상북도 성주군 소재. © 김성철

해산한 지 7일이 지나면 산모와 신생아의 목욕, 세태, 권초 등의 중요한 행사가 모두 끝난다. 산후 7일간 산모와 신생아에게 큰 탈이 없으면 일단 안심할 수 있었으므로, 7일 이후에는 산실청을 해체하였다.

조선 전기에는 왕비가 아들을 출산했을 때 사흘 동안 소격전(昭格殿)[11]에서 복을 기원하는 절차가 있었다. 국가가 공인한 도사라고 할 수 있는 이곳 관리들이 왕의 아들을 위해 태상노군(太上老君: 노자)의 상 앞에서 백 번의 절을 올렸다. 왕도 직접 소격전에 가서 태상노군에게 절을 하며 아들의 복을 빌었다. 자식의 앞날을 위해서 왕의 지체나 유교 국가라는 현실도 잠시 접어둔 것이다.

10 태실은 대부분 일제시대에 서삼릉(西三陵)에 집단 이장되었다. 당시 왕실 업무를 담당하던 이왕직(李王職)에서 전국에 걸쳐 있던 왕실의 태실을 조사하여 한 곳으로 모은 것이다. 집단 이장의 표면적인 이유는 관리상의 문제였다.

11 도교에서 숭상하는 하늘의 여러 별들에게 제사를 지내는 관청.

3

왕비의 역할과 생활 공간

이념적으로 왕비는 백성들의 국모였지만 남녀 유별로 대표되는 유교 윤리에 따라 그 역할이 철저하게 제한되었다. 왕비뿐만 아니라 왕도 유교 윤리로부터 자유롭지 못하여, 유교 국가의 대표자로서 남녀 유별을 솔선해야 했다.

남녀 유별은 성에 따라 사회적 역할을 구별하는 유교적인 사고 방식이었다. 유교는 남성과 여성을 천지의 음양과 같이 서로 보완하며 대립하는 이질적인 존재로 생각했다. 남자는 양(陽)으로서 사회적 역할을 담당하고, 여성은 음(陰)으로서 사회적 책무를 완수할 때 국가·사회·가정이 안정된다고 여겼다. 남성은 바깥쪽, 활동, 앞, 밝음, 강함 등 양의 속성을 가진 반면 여성은 안쪽, 정지, 뒤, 어둠, 약함 등 음의 속성을 가졌다고 보았다.

왕비는 유교 국가의 여성 대표로서, 밖으로는 사회 전체의 음덕(陰德)을 진흥시키고 안으로는 궐내 내명부를 통솔하였다. 왕비가 진흥시키는 음덕은 여성이 여성으로서의 역할을 충실히 수행하도록 하는 것이었다.

왕비가 행하는 대표적인 의식은 여성 노동의 상징인 뽕따기와 길쌈하기였다. 왕비는 여성들의 뽕따기와 길쌈을 솔선하기 위해 친잠례(親蠶禮: 왕비가 친히 뽕을 따서 누에를 치는 의식)를 행하였다. 친잠례를 행할 때 왕비는 내외명부 여성들을 거느리고 뽕밭에 가서 솔선하여 뽕을 땄다. 아울러 대궐 내에 직조기를 들여 몸소 길쌈을 하기도 하였다.

또한 왕비는 왕이 양반 관료를 포함한 전 남성들의 군사(君師)로서 이념화되었던 것과 마찬가지로, 여성들 사이의 유교 예법을 가르치는 스승의 역할도 하였다. 왕비는 내연(內宴)이라는 여성들만의 잔치를 통하여 여성들 간의 예법을 가르쳤다. 대비가 되어 수렴청정(垂簾聽政)을 할 때에도 으레 발을 쳤는데, 이는 남녀 유별을 실천하기 위한 행동이었다.

왕비는 대궐 안에서 유교 윤리의 가르침대로 부인, 며느리, 어머니로서의 역할에 충실하였다. 후궁에게도 질투하지 않는 모범을 보여야 했고 대비, 왕대비 또는 대왕대비 등의 웃어른께 아침저녁으로 문안을 드렸다. 특히 갓 가례를 치르고 입궐한 왕비에게 아침저녁으로 드리는 문안 인사는 매우 중요한 일이었다. 혜경궁 홍씨 역시 왕세자빈으로 입궐해서 가장 힘들었던 일이 새벽 문안이었다고 회상하였는데, 이는 며느리로서의 법도를 중히 여긴 유교 문화가 궁중의 엄한 기풍으로 자리잡은 것이라 할 수 있다.

왕비의 역할 중에서 가장 중요한 것은 역시 어머니로서의 역할이었다. 유교 사회에서 여성의 첫째 임무는 대를 이을 자식을 낳는 일이었다. 조선시대 사람들의 사고 방식과 생활 문화에 절대적인 영향을 끼친 『예기』(禮記)나 『주자가례』에서도 남녀간의 혼인 목적을, 위로는 종묘를 받들고 아래로는 대를 잇기 위한 것이라 가르치고 있다. 왕비는 훌륭한 아들을 생육하기 위해 좋은 날을 가려 합방하고, 임신 후에는 태교를 행하며, 출산 후에는 심성이 좋은 유모를 골라 자식을 키웠다. 왕비가 아들을 낳지 못할 때에는 후궁이 생산한 아들을 데려다가 친자식처럼 길렀다.

경복궁 교태전 왕비가 거처하던 내전으로, 세종 때 처음 건립하였고 임란 때 불타 버린 것을 고종 때 흥선대원군이 재건하였다. 하지만 1917년 창덕궁 대조전에 불이 나서 교태전을 옮겨다가 다시 지었기 때문에 현재는 새로 복원한 건물이 들어서 있다. ⓒ 돌베개

왕비는 궁궐의 안주인으로서 내명부를 비롯한 궁중 여성들을 통솔하였다. 후궁과 궁녀들은 정식으로 임명장을 받은 궁중 여성들이었다. 후궁은 왕비와 함께 국왕을 모셨으며 궁녀는 음식 준비, 방안 청소, 명령 전달 등의 노동과 시중을 담당하였다. 이외에도 궁궐에는 수많은 잡일을 담당하는 여자 종들이 있었다. 왕비는 이들의 기강을 유지하기 위해 잘못을 하면 회초리로 벌을 주기도 하고, 잘하면 상을 주기도 하는 등 상벌권을 행사하였다. 궁궐 내의 기강은 왕비의 정치력에 따라 얼마든지 달라질 수 있었다.

한편 왕비의 생활 공간은 궁궐 안쪽에 제한되었다. 조선시대에는 궁궐을 비롯하여 양반의 가옥 구조도 남녀 유별에 따라 구분되어 안채에는 여성들이 살고 남성들은 바깥 사랑채에 기거하였다. 조선시대 여성들은 안채에 산다고 안사람이라 불렸는데 왕비도 궁궐의 안쪽 공간, 즉 내전(內殿)[12]에 살았다. 왕비가 거처하는 내전은 궁중 여성들이 생활하는 공간의 중심이었기 때문에 중전(中殿)이라고도 불렸다. 조선시대 왕비는 내전의 중심에 자리하여 궁중의 기강을 잡았다.

그런데 유교의 예법에서는 천자와 제후가 생활하는 침전의 규모에 차별을 두어 천자는 6침, 제후는 3침으로 하였으며, 황후는 6궁, 제후

12 내전은 상대적인 개념으로, 바깥 건물에 비해 안쪽이라는 의미이다. 왕의 침전은 정전이나 편전에 비해 내전이고, 왕비의 내전은 왕의 침전에 비해 내전이다.

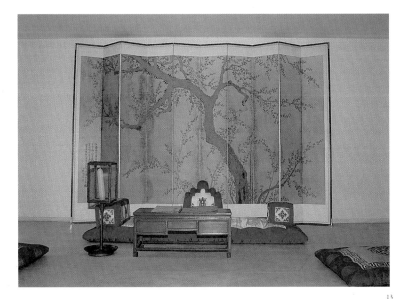

덕수궁 함녕전의 서온돌 조선시대 왕비가 거처하던 침전의 내부 모습을 재현한 것이다. 명성황후 시해 이후 고종이 왕비를 맞이하지 않아 함녕전의 서온돌은 주인이 없었다. ⓒ 돌베개

부인은 3궁으로 하였다. 경복궁을 보면, 왕의 침전인 강녕전(康寧殿)[13] 좌우에 연생전(延生殿)과 경성전(慶成殿)을 두어 제후 3침의 제도에 맞추었으며, 왕비의 내전 역시 3궁이었다.

경복궁에서 왕비가 거처하는 내전은 강녕전 안쪽에 있던 교태전(交泰殿)으로, 그 좌우에 인지당(麟趾堂)과 함원전(咸元殿)이 위치하여 3궁을 이루었다. 건설 당시엔 왕비를 위한 3궁을 따로 세우지 않고 강녕전의 서쪽 온돌방에 왕비가 거처했는데, 세종이 왕비를 위해 교태전을 지음으로써 남녀 유별과 제후 3침, 부인 3궁이라는 유교식 침전 제도가 정비되었다.

왕비의 침전을 3궁으로 한 이유는 계절에 따라 세 개의 궁을 번갈아 사용하기 위해서였는데 여름에는 중앙 건물에, 봄과 여름에는 동쪽 건물에, 가을과 겨울에는 서쪽 건물에서 살도록 하였다. 오행사상에 따르면 동쪽은 봄이고 서쪽은 가을이므로, 계절에 따라 사는 방향을 바꾸어 자연의 운행에 순응하려 했던 것이다. 그러나 이것은 어디까지나 상징적인 의미이고 실제로 계절마다 옮겨 기거했던 것은 아니다. 다만, 병이 나거나 흉한 일이 있을 때 길한 방향을 골라 거처를 옮기는 풍습은 있었다.

13 왕 또는 왕비가 거처하는 내전에는 용마루(지붕 중앙의 주된 마루)를 두지 않았다. 이는 왕과 왕비가 동침하여 자녀를 생산하는 내전을 용마루가 누르지 않도록 하기 위해서였다. 경복궁의 강녕전과 교태전, 창덕궁의 대조전에도 용마루가 없다.

경복궁이 임진왜란으로 불탄 이후에 정궁으로 이용되었던 창덕궁의 내전은 대조전(大造殿)이었다. 대조전은 왕과 왕비가 함께 사용한 침전으로 왕은 동쪽 온돌방을, 왕비는 반대쪽에 있던 서쪽 온돌방을 이용하였다. 창덕궁은 본래 경복궁의 별궁으로 지어졌기 때문에 제후 3침과 부인 3궁의 법식에 구애되지 않았다.

후궁과 궁녀들의 생활 공간은 내전 주변에 위치하였다. 후궁은 별도의 독립 건물에서 거처하였지만, 궁녀들은 내전을 둘러싼 행랑(行廊)의 방에서 살았다. 궁녀들은 왕비뿐만 아니라 후궁과 대비 등 독립 건물에 사는 사람들에게도 배속되었는데, 이들 역시 독립 건물 주위의 행랑에서 살았다.

4

덕과 노동을 상징하는 왕비의 예복

조선시대 왕비는 가례, 제사, 연회, 친잠례 등 국가적인 행사를 할 때 예복을 차려입었다. 예복에는 옷뿐 아니라 머리 장식까지 수반되었다. 조선에서는 왕비가 입는 예복과 머리 장식의 색깔과 문양 하나하나에도 깊은 의미가 담겨 있었다.

왕비가 착용하는 최고의 예복은 적의(翟衣)였다. 제후를 자처한 조선은 왕비를 책봉한 후에 중국 황제에게 왕비의 고명(誥命)과 옷을 요청하였다. 중국은 조선의 왕비를 제후 부인의 등급으로 계산하여 그 신분에 해당하는 명복(命服)[14]인 적의를 보냈다.

궁중에서 이용하는 적의에는 청색뿐 아니라 홍색·흑색·자색 등이 두루 쓰였다. 예를 들면, 가례를 행할 때 왕비는 붉은색 적의를 입었으며, 대비는 왕비와 구별하기 위해 좀더 고상한 색인 자주색 적의를 착용하였고, 세자빈은 검은색 적의를 입었다. 이는 조선시대 적의가 명나라의 예법뿐 아니라 『주례』(周禮)[15]의 황후 복식을 참조하였기 때문이다.

『주례』에 따르면 황후가 입는 예복은 여섯 가지였다. 이를 황후 6복이라 하는데 위의(褘衣), 유적(揄翟), 궐적(闕翟), 국의(鞠衣), 전의(展

14 중국으로부터 신분에 따라 받는 옷. 신분을 표시하는 문장(紋章)이 표시되어 있어 장복(章服)이라고도 불렸다.

15 중국 역사상 가장 이상적인 국가로 간주되는 주나라의 국가 제도가 실려 있는 책. 조선시대 국가 제도와 예법 등에 지대한 영향을 미쳤다.

영왕비의 적의 대한 제국의 마지막 황태자 비인 영왕비가 최고의 예복인 적의를 착용한 모습을 모사한 것이다. 남색 비단 바탕에 9층의 꿩 무늬를 수놓았다. 머리 장식 또한 화려하다. ⓒ 권오창

衣), 단의(褖衣)가 그것이다. 이 중에서 위의, 유적, 궐적에는 꿩 무늬를 수놓았는데 적의라는 말은 여기에서 유래했다. 이 세 가지 적의는 무늬만 동일할 뿐 색은 서로 달랐는데 위의는 검은색, 유적은 푸른색, 궐적은 붉은색이었다.

황후의 적의는 위아래 구분 없이 같은 색이었지만, 황제가 입는 십이장복은 상의와 하의를 달리하였는데 각각 천지를 상징하는 검은색과 황색으로 하였다. 유학자들은 황후의 부덕(婦德)은 순일(純一)해야 하므로 적의에 한 가지 색을 사용한다고 해석하였다.

한편 적의에 들어가는 꿩도 유교의 덕목을 상징하였다. 꿩은 청·백·홍·흑·황의 5색을 두루 갖춘 화려한 새로서, 인·의·예·지·신을 의미한다는 것이다. 오행사상에서 동서남북과 중앙의 오방색은 각각 유교의 5덕을 상징하였다. 따라서 황후의 적의에 5색과 5덕을 두루 갖춘 꿩을 넣는 이유는 후덕한 여성이 되라는 의미였다. 신에게 제사할 때 입는 중국 황후의 적의는 제사의 등급에 따라 골라 입기 위해 색의 구별이 있었다. 검은색의 위의는 선왕에게 제사할 때, 푸른색의 유적은 먼 조상을 제사할 때, 붉은색의 궐적은 기타 소소한 제사를 올릴 때 입는 예복이었다.

조선시대 왕비의 적의는 고려 말 공민왕 때 명나라에서 보내 준 것이 원형이었다. 이 적의에는 꿩이 9층으로 수놓아져 있었고, 일곱 마리의 꿩과 두 마리의 봉황이 새겨진 화관(花冠)이 함께 딸려 있었다.[16] 조선시대 왕비들은 기본적으로 공민왕 때처럼 9층의 꿩 무늬가 있는 적의를 입었다. 그러다가 고종이 황제에 오른 후에야 비로소 대한제국 황후의 적의에도 12층의 꿩 무늬를 넣었다. 적의에 들어가는 꿩 무늬의 테두리는 금가루로 그렸다. 푸른색, 붉은색 또는 검은색 바탕에 황금색 테두리로 꿩 모양을 그린 후, 청·백·홍·흑·황의 오색실로 꿩 모양의 수를 놓았다. 또한 적의의 앞뒤에는 황금색 용 무늬의 보(補)를 붙였는데, 왕비의 적의에는 왕과 마찬가지로 발톱이 다섯 개인 오조룡보(五爪龍補)를 붙였고, 세자빈의 적의에는 사조룡보를 붙였다.

16 명나라 황후는 제후국 왕비의 적의와 구별하기 위해 12층의 꿩 무늬가 있는 적의를 입고, 아홉 마리의 용과 네 마리의 봉황이 새겨진 화관을 머리에 썼다.

백옥립봉잠(白玉立鳳簪)은 백옥으로 봉황을 조각하고 금 장식을
한 비녀로, 가체의 앞쪽 좌우에 꽂았다. 떨잠은 가체의 앞 중심과
양옆에 꽂는 꾸미개로, 형태에 따라 각형 떨잠, 원형 떨잠, 나비형
떨잠 등이 있다. 금사(金絲)로 만든 용수철 장식이 움직일 때마다
떨려서 떨잠이라 한다. 도금니사(鍍金泥絲) 앞꽂이는 봉황 머리
와 몸체를 도금한 니사로 촘촘히 엮어 만들고 날개와 꼬리를 청
색 파란(법랑)으로 장식한 비녀로, 앞머리 가리마 위에 꽂았다. 마
리삭 금댕기는 11개의 떨잠이 달린, 가체를 장식하는 머리띠이다.
가란잠(加蘭簪)은 난초 꽃을 중심으로 꽃잎과 잎맥을 조각한 비
녀이다. 백옥초롱영락잠(白玉草籠瓔珞簪)은 백옥의 비녀머리를
풀이 얽혀 있는 초롱 모양으로 조각하고, 진주 영락과 꽃 무늬로
장식한 비녀이다. 매죽잠(梅竹簪)은 매화와 댓잎을 조각한 비녀
로, 여자의 정절을 상징한다. 도금진주계(鍍金眞珠笄)는 도금한
비녀머리의 둘레와 정수리에 진주를 장식한 비녀로, 가체 전면의
이맛머리에 꽂았다. 궁중유물전시관 소장.

국화문 앞꽂이와 원형·나비형 떨잠

도금니사(鍍金泥絲) 앞꽂이

백옥립봉잠(白玉立鳳簪)　　　**마리삭 금댕기**(부분)

백옥초롱영락잠(白玉草籠瓔珞簪)

가란잠(加蘭簪)과 원형 떨잠

매죽잠(梅竹簪)과 도금산호매죽잠

도금진주계(鍍金眞珠笄)

백옥립봉잠

왕비는 종묘 제사와 혼례, 대연회 등 최고의 의식을 치를 때 적의를 입었다. 중국의 예법대로라면 모자인 화관도 써야 했지만 조선의 왕비는 화관 대신 머리 장식을 하였다. 중국에서 적의와 함께 화관을 보내 주면 이를 어떻게 쓰는지 몰라 애를 먹기도 하였다.

왕비의 머리 장식은 가체(加髢)[17]라는 덧머리와 비녀가 주를 이루었다. 가체는 신분에 따라 크기와 장식하는 보석이 달랐는데, 왕비의 가체에는 금 장식을 하였고 뒷부분에는 온갖 보석으로 장식한 여덟 줄의 끈을 드리웠다. 또한 옥, 비취, 진주 등으로 만들어진 비녀를 이용해 가체를 고정시켰다. 이 비녀에는 봉황새, 원앙새, 연꽃, 나비 등의 장식을 조각하였는데, 조선시대 왕비의 가체나 비녀는 중국 황후들이 사용했던 화관이나 용비녀보다 더욱 화려한 멋을 냈다.

왕비의 머리 장식으로 이용된 가체와 비녀는 양반 상류층은 물론 평민층의 여성들에게까지 유행되었는데, 여성들이 혼례 때 가체를 하면서 이를 장식하기 위해 비싼 보석을 사용하여 사치 풍조를 조장하기도 했다. 심지어 조선 후기에는 가체 장식에 너무 많은 돈이 들어 가난한 처녀나 총각들이 혼인하는 데 어려움이 많았다. 이와 같은 사회 풍조를 바로잡기 위해 정조는 일반인들의 가체를 금지하였고, 이때부터 가체 대신 족두리가 여성들의 머리 장식으로 유행되었다.

적의를 입고 머리 장식을 한 왕비는 무릎 부분에 폐슬을 착용하였다. 꿩 무늬를 수놓은 폐슬의 색은 적의와 같았다. 이외에 신발, 버선 등의 색도 적의와 같게 함으로써 단일한 멋을 냈다.

왕비의 예복에는 적의 이외에도 황색 옷인 국의(鞠衣)[18]가 있었다. 왕비가 친히 뽕을 따는 의식인 친잠례 때 국의를 입었는데, 조선 초기에는 황제의 색을 사용하는 것이 명분에 어긋난다고 여겨 국의를 청색으로 할 때도 있었다.

그러나 황색의 의미가 봄에 싹트는 뽕잎의 색을 본뜬 것이라는 점이 강조되면서 후기에 들어 황색을 사용하였다. 국의를 착용할 때도 가체로 머리 장식을 하였으나 이런 차림으로는 사실 뽕을 딸 수가 없었으므

17 채색 비단 또는 사람의 머리털로 만든 가발. 『주례』에는 가체의 종류가 부(副), 편(編), 차(次)로 나뉘는데 부는 황후, 편과 차는 그 이하의 부인들이 사용하였다. 부에는 옥 장식을 하고, 편과 차에는 금 장식을 하여 구별하였다. 조선의 왕비는 편에 해당하는 가체를 이용하였다.
18 한자의 의미는 다르지만 국화처럼 황색을 띠고 있어 국의라고 하였다. 봄에 싹트는 뽕잎의 색을 본뜬 옷이다.

로, 왕비의 친잠례 때는 궁궐에서 뽕밭으로 이동할 때만 국의를 입었고 뽕밭에 도착하면 편한 복장으로 갈아입었다.

조선시대 왕비의 예복인 적의와 국의는 각각 덕과 노동을 상징하였으며, 예복이 화려한 만큼 그 상징적인 의미 또한 컸다.

소립봉잠(부분)

5

여성 노동의 상징,
뽕따기와 누에치기

조선시대의 왕비는 국모로서 여성이 갖추어야 할 덕을 상징하였는데, 왕비가 행하는 친잠례(親蠶禮)는 특히 여성 노동을 상징하였다. 남성들이 밭에 나가 땅을 갈고 먹을 것을 생산하는 동안, 여성들은 집에서 길쌈을 하여 입을 것을 생산하였다. 견우와 직녀의 전설도 농업 사회 남성과 여성의 노동을 상징하는 것이었다.

길쌈을 하기 위해서는 먼저 누에를 쳐야 했다. 봄에 부지런히 누에를 쳐서 실을 뽑아야 그 실로 가을에 좋은 비단 옷을 만들 수 있었다. 조선시대 왕비가 내외명부 여성들을 거느리고 잠실(蠶室)에 행차하여 함께 뽕을 따고 누에를 치는 의식이 바로 친잠례였다. 이 의식은 만물이 자라기 시작하는 3월에 친경례와 함께 시행되었다.

조선 전기에는 잠업을 진흥시키기 위하여 전국에 잠실을 두었는데, 한양에도 동잠실과 서잠실 등을 두어 뽕나무를 심고 누에를 쳤다. 궁궐 안의 넓은 후원에도 뽕나무를 많이 심었다. 경복궁과 창덕궁의 후원에 설치한 잠실을 내잠실(內蠶室)이라고 하였는데, 왕비는 주로 이곳에서 친잠례를 행하였다.

19 중국의 사마천이 지은 역사책으로, 중국 정사의 고전으로 존중된다. 본기(本紀)와 열전(列傳)이 중심이어서 기전체(紀傳體) 역사서라 한다.

20 조선시대의 국가 제사는 중요성에 따라 대사(大祀), 중사(中祀), 소사(小祀)의 세 종류로 나뉘었다. 대사는 종묘·영녕전·사직에 지내는 제사이며, 중사는 선농단과 선잠단 등에, 소사는 명산대천 등에 지내는 제사이다.

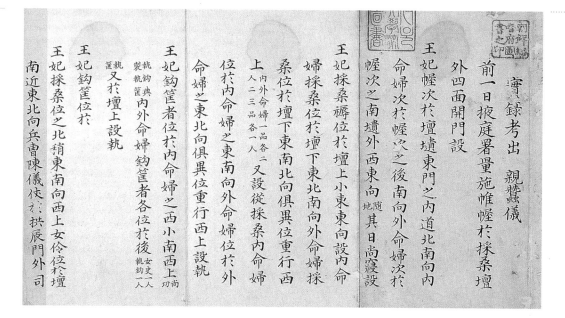

친잠례를 행할 때 왕비는 황색 국의를 입고, 같은 색으로 된 상자에 뽕잎을 따서 넣었다. 친잠례를 행하기 전에 누에의 신인 선잠(先蠶)에 게 제사를 올렸는데, 선잠은 중국의 전설적인 인물인 황제(黃帝)의 부 인 서릉(西陵)이었다. 『사기』(史記)[19]에 따르면, 서릉이 처음으로 양잠 을 하였으므로 누에의 신이 되었다고 한다. 선잠을 모신 곳이 선잠단 (先蠶壇)인데, 조선 초기에 동소문(東小門: 혜화문) 밖에 있다가 후에 선 농단이 있는 곳으로 옮겼다. 선잠단에 올리는 제사는 종묘와 사직 다음 으로 중요한 중사(中祀)[20] 규모였다. 누에를 쳐 길쌈을 하는 일이 국가 의 정통성 다음으로 중요했던 것이다.

선잠단에 제사를 올리는 방법은 두 가지였다. 다른 사람을 선잠단으 로 보내 대신 행하게 하는 것과 왕비가 친잠하는 장소에 별도로 선잠단 을 쌓고 직접 제사를 행하는 방법이 있었다. 조선시대 친잠례에 관해서 는 영조대에 편찬된 『친잠의궤』(親蠶儀軌)에 자세한 내용이 실려 있다. 이 의궤는 영조의 왕비 정성왕후 서씨가 경복궁 후원 터에서 행한 친잠 례를 정리한 것인데, 이에 따르면 친잠례는 다음과 같이 진행되었다.

왕비가 뽕을 딸 장소에는 채상단(採桑壇)이라는 단을 쌓았다. 흙으로

실록고출 친잠의(實錄考出親蠶儀) (상) 실록 중에서 왕비의 친잠에 관한 기록 을 뽑아 만든 책이다. 서울대학교 규장 각 소장.

친잠의궤 (하) 영조 43년(1767) 3월 정 성왕후 서씨가 혜경궁 홍씨, 세자빈, 내 외명부의 부인들을 거느리고 경복궁 터 에서 시행한 친잠례에 관한 의궤이다. 서울대학교 규장각 소장.

채상단을 쌓은 후 잔디를 심고 주변에 휘장을 쳐서 다른 곳과 구분하였
으며, 왕비와 수행 여성들이 머무를 천막을 쳤다. 정성왕후가 경복궁
후원 터에 행차하여 친잠할 때 채상단을 마련하기 위해 150명의 군졸
이 1개월간 사역(使役)을 하였다는 기록을 보면 이 일이 적지 않은 공
사였음을 알 수 있다.

왕비와 수행 여성들이 뽕을 따고 누에를 치기 위해서는 광주리, 갈고
리, 시렁, 잠박(蠶箔), 누에 등이 필요했다. 왕비 등이 딴 뽕을 담기 위한
도구인 광주리는 대나무를 쪼개서 엮어 만들었는데, 손잡이가 달린 항
아리 모양이며 색깔은 왕비의 국의와 같은 황색이었다. 지팡이 모양의
갈고리는 기다란 뽕나무 가지를 당기기 위한 도구로, 손으로 잡는 자루
와 나뭇가지를 걸기 위한 갈고리로 구성되었다. 왕비가 사용하는 갈고
리는 주석으로 만들었고 붉게 칠한 가래나무로 자루를 만들었다. 이에
비해 수행 여성들이 쓰는 갈고리는 숙동(熟銅: 열처리한 구리)으로 만들
었는데, 자루는 가시나무였으며 색을 칠하지 않음으로써 왕비의 갈고
리와 구별하였다.

시렁은 잠판(蠶板)을 얹어 놓기 위한 구조물로, 둘 다 소나무로 만들
었다. 누에를 키우는 깔자리는 잠박이라고 하는데, 대나무를 쪼개 발과
같은 모양으로 엮어서 만들었다. 시렁 위에 잠판을 놓은 다음 그 위에
다시 잠박을 둔 후 누에를 놓아 길렀다. 그리고 때에 맞춰 뽕잎을 따서

친잠례에 사용하는 도구들 왕비와 수
행 여성들이 뽕을 따고 누에를 치기 위
해서는 광주리, 갈고리, 시렁, 잠판 등이
필요했다. 『친잠의궤』에서 인용.

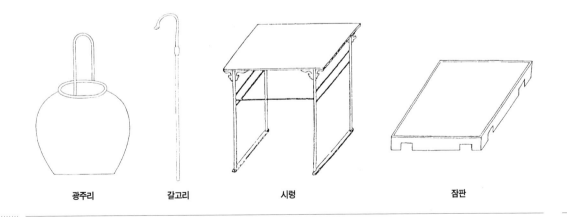

광주리 갈고리 시렁 잠판

누에에게 주었다. 친잠에 사용할 누에는 한성부에서 상등품을 거두어 준비한 것으로 채상단 옆에 친 천막에 두었다.

친잠례 때 왕비를 수행하는 사람들은 왕세자빈을 비롯해 내외명부의 여성들이었다. 내명부는 1품 이상, 외명부는 당상관(堂上官) 이상의 부인들이 선발되었다. 수행 여성들은 아청색 옷을 입어 국의를 착용한 왕비와 구별되었다.

친잠례 당일 왕비는 내전을 떠나 친잠할 장소로 행차하였다. 이때 친잠에 사용할 광주리, 갈고리 등의 도구도 같이 가지고 갔다. 왕비가 출궁할 때는 왕과 마찬가지로 왕비의 도장과 의장물과 악대가 딸렸다. 친잠할 장소에 도착한 왕비는 우선 선잠단에서 제사를 올린 후 채상단 옆의 천막으로 이동하여 일상복으로 갈아입었다.

왕비는 채상단의 남쪽 계단을 이용해 단으로 올라가 다섯 가지의 뽕나무에서 잎을 딴 후 황색 광주리에 넣었다. 이후에는 수행 여성들이 채상단 주위에서 뽕잎을 따기 시작했다. 왕비는 이 모습을 채상단의 남쪽에서 관람하였다. 왕비를 수행한 여성들이 따는 뽕나무 가지의 수는 품계에 따라 차등 적용되었는데 1품 이상은 일곱 가지, 그 이하는 아홉 가지였다.

왕비와 수행 여성들이 딴 뽕잎을 누에가 있는 곳으로 가져가는데, 이때는 왕비 대신 왕세자빈이 수행 여성들을 거느리고 갔다. 누에를 지키고 있던 잠모(蠶母: 누에 치는 여성)는 이 뽕잎을 받아서 잘게 썰어 누에에게 뿌려 주었다. 누에가 뽕잎을 다 먹으면 왕세자빈이 다시 수행 여

성들을 대동하고 왕비에게로 돌아왔다. 직접적인 친잠 행사는 여기까지였고, 이후에는 왕비가 왕세자빈 이하 모든 여성들의 수고를 위로하기 위해 연회를 베풀었다.

연회를 위해 왕비와 수행 여성들은 다시 평상복에서 예복으로 갈아입었다. 예복을 차려입은 왕비가 채상단에 오르면 수행 여성들은 왕비에게 절을 네 번 올렸고, 연회가 끝나면 왕비는 다시 의장물을 갖추어 내전으로 환궁하였다.

궁중에서는 왕이 왕비를 위해 잔치를 열어 주었다. 그리고 대소 신료들은 친잠을 위해 고생한 왕비에게 글을 올려 축하와 감사를 표하였다. 친잠례는 조선시대 왕비가 담당했던 역할과 상징을 극명하게 보여주는 행사였다.

6

대비와 수렴청정

조선시대 왕비는 왕이 세상을 떠난 후에 중전을 비워 줘야 했다. 후계 왕이 등극함에 따라 새 왕비가 중전의 주인이 되었고, 홀로 된 왕비는 대비가 되어 중전 뒤편의 한적한 곳으로 옮겨갔다. 왕비는 한창 젊은 때에 홀로 되는 경우가 많았다. 심지어 20대의 꽃 같은 나이에 대비가 된 왕비들도 있었다.

수양대군의 큰며느리로서 한 시대를 풍미했던 소혜왕후 한씨가 남편을 여의었을 때, 그녀의 나이는 겨우 21세였다. 또 선조의 두번째 왕비 인목왕후는 25세에 대비가 되었다. 수렴청정으로 당대를 뒤흔들었던 대비들, 예컨대 정희왕후(세조의 왕비), 문정왕후(중종의 왕비), 순원왕후(순조의 왕비)는 40대에 중전에서 물러나야 했다.

조선시대 왕비들이 이처럼 젊은 나이에 대비가 되는 이유는 무엇일까? 첫째는 단명한 왕이 많았기 때문이다. 조선시대에 왕으로 군림하였던 27명 중에서 연산군과 광해군을 제외한 25명의 평균 수명은 46세 정도였다. 그 중에는 17세의 단종, 20세의 예종, 23세의 헌종처럼 30세 이전에 세상을 버린 왕도 있었다. 또 30대에 세상을 떠난 왕도 8명이나

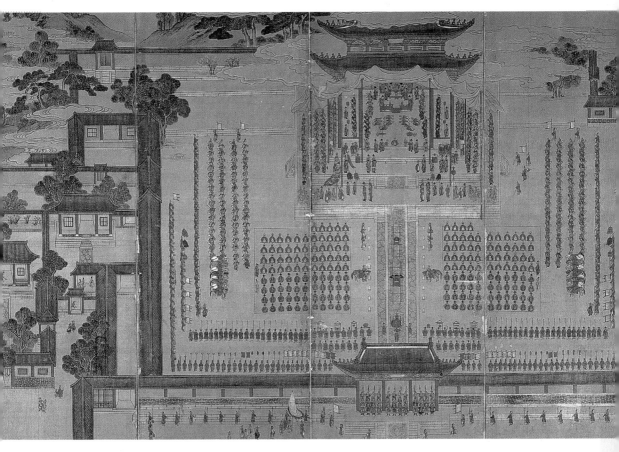

21 조선시대 왕 중에서 가장 장수한 영조가 83세로 승하했을 때 정순왕후 김씨의 나이는 겨우 32세였다. 60세의 숙종이 승하했을 때 인원왕후 김씨의 나이도 34세에 불과했다.

되었다. 25명의 왕 중에서 환갑을 넘긴 왕은 겨우 5명에 불과했다. 30대 또는 40대의 왕들이 세상을 떠났을 때 왕비는 그보다 젊거나 아니면 비슷한 나이로 대비가 되었다. 왕이 장수했을 때는 오히려 대비가 되는 왕비의 나이가 훨씬 더 젊었다.[21] 이는 왕이 오래 살면서 두 번, 세 번씩 왕비를 맞이했기 때문에 빚어진 결과였다.

남편을 여읜 여성은 아들을 따라야 한다는 유교 법도에 따라 왕비는 대비가 되는 순간부터 조용히 여생을 보내야 했다. 중전에서 물러나 대비전으로 거처를 옮긴 대비는 아침저녁으로 왕과 왕비의 문안 인사를 받았고, 왕실의 경조사나 명절 때에는 왕실의 어른으로 참석하였다. 그리고 왕대비, 대왕대비 등의 웃어른들이 있을 때는 성심을 다해 모시는 것이 대비의 역할이었다. 그러나 이런 경우라도 대비는 왕의 어머니로

서 또 왕실의 어른으로서 최고의 권위를 갖고 있었다.

그런데 미성년자인 왕이 즉위하는 상황이 많았던 조선의 현실 때문에 많은 대비들이 여생을 조용히 보내지 못했다. 어린 왕을 대신해 대비가 왕실의 어른으로서 수렴청정을 실시했던 것이다. 조선시대 대비의 수렴청정은 성종 때부터 시작되었다.

유교 정치 문화에서는 왕비나 대비의 정치 참여를 암탉이 우는 것으로 간주하여 금기시하였으며 이는 외척도 마찬가지였다. 이런 분위기에서 대비의 수렴청정이 가능했던 것은 조선 초기의 경험이 크게 작용하였다. 상식적으로 생각할 때, 어린 왕은 유능한 종친 또는 관료가 보좌하는 것이 가장 합리적이다. 유교 사회에서 정치는 남성들의 영역이었으므로 어린 왕을 보좌하는 역할도 당연히 남자가 하는 것이 자연스러웠다. 그러나 이것은 역사적인 경험으로 인해 정반대로 나타났다.

조선 건국 이후 미성년자로 왕위에 오른 첫번째 왕은 단종이었다. 불과 12세로 왕위에 오른 단종이 국가의 주요 대사를 정상적으로 판단, 결정한다는 것은 불가능한 일이었다. 이를 우려한 단종의 아버지 문종은 황보인, 김종서 등의 원로대신과 자신의 동생인 수양대군에게 어린 왕을 잘 부탁한다는 유언을 남겼다. 그러나 너무나 유능했던 김종서와 수양대군은 오히려 자신들끼리 피비린내 나는 권력 투쟁을 벌였다. 그 와중에 단종은 왕위에서 쫓겨났다. 유능한 관료나 종친이 어린 왕을 도운 것이 아니라 반대로 왕위 자체를 빼앗은 결과가 되어 버렸다.

이와 같은 위험을 피하려면 왕이 될 수 없는 여성이 어린 왕을 도와야만 했다. 그것도 어린 왕을 진정으로 보호하고 도와주는 사람이어야 했다. 그 역할에는 대비보다 더 적합한 여성이 없었다. 대비는 왕의 어머니 또는 할머니라는 혈연적인 정이 있고, 또 오랜 궁궐 생활에서 체득한 정치 경험이 적지 않기 때문이다. 다만, 여성은 정치에 참여할 수 없다는 유교의 가르침에 따라 발을 쳐서 남녀간의 분별을 지켰다.

1469년 세조의 손자인 성종이 13세에 왕위에 올랐을 때, 대비가 세 명이나 있었다. 세조의 왕비 윤씨, 성종의 생모인 한씨, 그리고 예종의

경복궁 자경전 고종 때 당시 대왕대비였던 신정왕후가 거처하던 경복궁의 대비전이다. 신정왕후는 철종이 후손 없이 승하하자 고종을 양자로 들여 즉위시킨 뒤 수렴청정을 하였다. ⓒ 김성철

왕비 한씨였다. 이 중에서 최고 어른인 정희대비 윤씨가 수렴청정을 하게 되었는데, 당시의 정황을 실록은 다음과 같이 전한다.

신숙주 등이 정희대비에게 같이 정사를 청단(聽斷: 결재)하기를 청하였다. 이에 대비가 전교(傳敎)하기를, "내가 복이 적어 자식을 잃었으므로 별궁에 나아가 요양이나 하려 한다. 더구나 나는 문자를 알지 못하니 정사를 청단하기가 어렵다. 사군(嗣君: 성종)의 어머니 수빈(粹嬪: 성종의 생모 한씨)은 글과 사리를 알고 있으니, 이를 감당할 만하다" 하였다. 신숙주 등이 아뢰기를, "온 나라 신민의 소망이 이와 같습니다. 힘써 따르시기를 원합니다" 하였다. 대비가 두세 번이나 거듭 사양하였다. 신숙주 등이 굳이 청하고 또 글을 올리기를, "신 등이 가만히 생각하건대, 국가가 하늘의 노함을 만나서 근심이 계속되고 있습니다. 세조대왕께서 일찍 승

하하셨고 지금 또 대행대왕(大行大王: 예종)께서 갑자기 승하하셨습니다. 사왕(嗣王: 성종)은 나이가 어리니 온 나라 신민은 허둥지둥하면서 어찌 할 바를 모르고 있습니다. 엎드려 바라건대, 대비 전하께서는 슬픔을 억제하시고 종묘 사직의 소중함을 깊이 생각하시어 위로는 옛날의 전례를 생각하시고 아래로는 여러 사람의 심정을 따라서 모든 군국의 기무(機務: 긴급한 업무)를 함께 들어 재단하여 사군이 능히 스스로 정사를 총람하기를 기다려 환정(還政: 정권을 되돌림)하시면 매우 다행하겠습니다" 하였다. 이에 대비가 허락하였다.

『성종실록』 권1, 성종 즉위년 11월 무신조

자경전의 꽃담 건물의 사방에 각종 무늬와 그림이 베풀어진 꽃담이 둘러져 있어, 왕실의 최고 어른인 대비가 살던 곳을 정성스럽게 치장한 흔적을 엿볼 수 있다. ⓒ 김성철

정희대비는 성종이 20살이 되는 해까지 7년간 수렴청정을 하였다. 이후로 조선시대에는 10세 전후의 어린 왕이 즉위하는 경우 으레 대비가 수렴청정을 하였는데, 그 기간은 대체로 왕이 20세가 될 때까지였

다. 이때가 되면 대비가 자청하여 수렴청정을 거두는 경우가 많았다. 왕이 성년이 되었는데도 대비의 수렴청정이 끝나지 않으면 신료들이 상소하여 거두게 하였다.

성종 이후에도 명종 12세, 선조 16세, 숙종 14세, 순조 11세, 헌종 7세, 고종 11세 등 6명의 왕이 어린 나이로 즉위하였다. 물론 이들의 경우에도 대비가 수렴청정을 하였다. 다만, 고종 때에는 수렴청정을 하던 신정왕후의 위임을 받아 왕의 친아버지인 흥선대원군이 섭정(攝政: 대신 정치를 함)을 하였다.

대비가 수렴청정을 하는 장소는 편전이었다. 편전의 중앙에 어린 왕이 앉고 그 뒤에는 발을 쳤다. 대비는 신료들이 직접 볼 수 없도록 발의 안쪽에 앉았는데, 자리는 왕보다 동쪽이었다. 수렴청정을 시작하는 날, 대비는 적의를 입고 편전의 발 안쪽에 앉았다. 조정 신료들은 국왕에게 행하는 예법대로 대비에게 먼저 절을 네 번 한 이후에 왕이 있는 쪽으로 옮겨서 또 절을 네 번 하였다. 수렴청정을 하는 동안은 계속 이렇게 인사를 하였다. 첫날 이후로 대비는 평상복을 입었고, 편전에 모인 신하들이 주요 국정 현안을 보고하거나 건의하면 발 안쪽에서 듣고 결정을 내렸다.

그런데 문제는 수렴청정을 하는 대부분의 대비가 한문으로 된 공문서, 상소문 등을 읽을 수 없었다는 점이다. 이는 조선시대 여성들이 한문 교육을 거의 받지 못했기 때문이다. 따라서 승정원의 승지들이 한문 보고서를 한글로 번역해 대비에게 보고하였고, 반대로 대비가 한글로 된 명령서를 내리면 승지들이 한문으로 번역해 배포하였다.

대비의 수렴청정이 자주 시행되면서 국정 처리 방식도 크게 바뀌었다. 정희대비가 수렴청정을 하기 전까지는 승지들이 직접 공문서를 가지고 가서 왕에게 보고하였고, 왕이 정전이나 편전이 아닌 침전에 있을 때도 승지들이 찾아갈 수 있었다. 그러나 대비에게는 그럴 수가 없었다. 편전에 나올 때도 발을 치는 분위기에서, 대비가 침전이나 다른 건물에 있을 때는 남성인 승지가 마음대로 드나들 수 없었다. 이 때문에

대비에게 보고할 문서가 있으면 내시들이 승지에게 받아서 전하였고, 대비의 명령을 전할 때도 내시가 대비에게 받아서 승지에게 전하였다.[22] 결과적으로 대비의 수렴청정은 외척의 발호를 가져왔다. 대비가 최고 실권을 갖게 되면서 친정 식구들이 중요한 관직을 차지했던 것이다. 결국 군주가 제 역할을 정상적으로 할 수 있어야 나라가 안정될 수 있다는 평범한 진리를 보여주는 일이었다.

22 수렴청정의 편의를 위해 내시들이 대비의 명을 전하는 것이 조선시대의 관행이 되어, 왕의 명령도 내시들이 출납하였다. 양반 관료들은 내시들의 농단을 우려하여 이를 시정할 것을 수차례 요구하였지만, 이 관행은 조선시대 내내 바뀌지 않았다.

7

폐비와 이혼

조선시대에 태조부터 순종까지 실제로 왕위에 올랐던 왕은 27명이었다. 따라서 27명의 왕들과 가례를 치른 여성들이 명실상부한 왕비였다.[23] 그런데 왕비들 중에는 이혼, 폐비(廢妃) 그리고 다시 복위(復位)를 겪는 등 기구한 인생을 산 여성들이 적지 않았다. 남편을 잘못 만나 파란만장한 인생을 산 왕비들은 대부분 쫓겨난 왕의 왕비로서 강제로 폐비되었거나 아니면 남편인 왕에게 버림받고 이혼당한 경우였다. 강제 폐비되거나 이혼당한 왕비는 사약을 받거나 친정으로 쫓겨나 평민으로 일생을 살아가야 했다.

조선시대 왕위에 있다가 쫓겨난 왕은 단종, 연산군, 광해군 이렇게 세 명이었다. 이 세 왕의 왕비들은 남편 이상으로 불행한 인생을 살았다. 단종의 왕비 정순왕후 송씨는 14세에 단종과 가례를 올렸다. 가례를 올린 지 1년 만에 단종은 수양대군에게 쫓겨나 상왕으로 물러났다가 다시 영월로 귀양 가서 세상을 떠났다. 이에 따라 정순왕후도 왕비가 된 지 3년 만에 폐비되고 17세에 청상과부가 되고 말았다. 정순왕후는 청상과부가 된 후에도 어려운 세월을 견디며 82세까지 살았다. 폐비

23 조선시대 27명의 왕과 정식으로 가례를 치른 왕비는 모두 40명에 이른다.

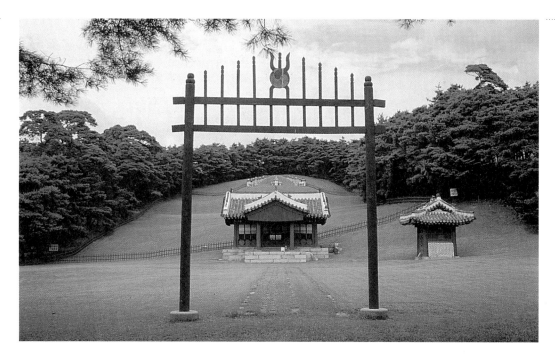

되었던 정순왕후가 다시 왕비에 복위된 것은 240여 년이 흐른 숙종대에 이르러서였다. 그나마 정순왕후는 사후에라도 다시 왕비에 복위되었으니 운이 좋은 편이라 할 수 있다.

정순왕후의 묘 단종의 왕비 정순왕후는 수양대군의 압력으로 삼년상 중이던 단종과 혼인하였다가 단종이 왕위에서 쫓겨나자 폐비가 되었다. 240여 년이 지난 숙종대에 단종과 함께 복위되었다. 능호는 사릉(思陵)이다. 경기도 남양주시 진건읍 소재. ⓒ 유남해

연산군의 왕비였던 신씨와 광해군의 왕비였던 유씨는 그야말로 남편을 잘못 만나 비참한 인생을 살아야 했으며, 세상을 떠난 후에도 명예를 회복하지 못했다. 신씨는 연산군이 중종반정으로 왕위에서 쫓겨난 후 폐비가 되어 정청궁(貞淸宮)에서 홀로 살다가 33세의 젊은 나이에 쓸쓸히 세상을 떠났다. 광해군이 인조반정으로 쫓겨난 후 광해군의 왕비 유씨도 남편을 따라 폐비가 되었다. 광해군이 강화를 거쳐 제주도에 유배되었다가 세상을 떠나기까지 유씨는 남편과 떨어져 쓸쓸한 인생을 살았고 51세 되던 해에 세상을 떠났다. 위의 세 왕비는 자신들의 잘못도 없이 남편을 잘못 만난 죄로 억울한 삶을 살아야 했다.

연산군과 광해군은 자신들이 왕위에서 쫓겨남으로써 왕비뿐만 아니라 자신의 생모들까지도 또다시 큰 화를 입었다. 연산군의 생모는 성종에게 이혼당한 폐비 윤씨였다. 연산군은 왕위에 오른 후 자신의 생모가

폐비된 것은 억울한 누명을 썼기 때문이라는 명분을 내세워 윤씨를 다시 왕비로 복위하였다. 폐비 윤씨는 아들에 의해 연산군 10년(1504) 3월에 제헌(齊獻)왕후로 복위되었고 무덤도 회릉(懷陵)이라 하였다. 그러나 제헌왕후는 중종반정으로 연산군이 쫓겨나자 다시 폐비되고 말았다. 살아서 왕비에 올랐다가 남편 성종에게 폐비되고, 세상을 떠난 후 아들에 의해 다시 왕비에 복위되었다가 아들의 정적에 의해 폐비되는 기막힌 운명의 주인공이 된 것이다. 광해군의 생모 김씨도 이 못지않은 곡절을 겪었다. 광해군의 생모는 선조의 후궁으로서 공빈(恭嬪)이라 하였다. 따라서 광해군은 선조의 서자로서 왕위에 올랐는데, 이로 인해 서자 출신의 왕이라는 약점을 갖고 있었다. 광해군은 왕위에 오르자 자신의 생모를 왕후로 추숭하여 출신상의 약점을 만회하려 하였다. 결국은 광해군 2년(1610) 3월에 공빈을 추숭하여 공성(恭聖)왕후라 하고 무덤은 성릉(成陵)이라 하였다. 그러나 공성왕후도 인조반정 후에 폐비되었다.

　남편 또는 아들이 왕위에서 쫓겨남에 따라 덩달아 폐비된 왕비 이외에 남편에게 이혼을 당하여 폐비된 왕비들도 있었다. 성종에게 폐비된 윤씨, 중종에게 폐비된 신씨, 숙종에게 폐비된 장씨, 폐비되었다가 다시 복위된 인현왕후 민씨가 그 주인공이다. 이들 중 윤씨와 장씨는 남편인 왕에게 미움을 받아 이혼당했을 뿐 아니라 폐비되면서 사약을 받았다.[24]

　이에 비해 중종에게 이혼당한 신씨는 중종의 의지와 상관없는 강제 이혼이었다. 중종은 연산군을 몰아낸 반정 세력들이 옹립한 왕으로, 부인 신씨와 유달리 정이 깊었다. 처음에 중종이 왕위에 오르자 부인 신씨도 당연히 왕비가 되었다. 신씨는 연산군의 처남이었던 신수근의 딸이었다. 반정을 일으킨 사람들은 반정 당일에 신수근을 베었는데, 신씨를 왕비로 둔다면 훗날을 장담할 수 없다며, 박원종, 유순정, 성희안 등 반정 주체들이 중종과 신씨를 강제 이혼시켰다.

　반정공신들에게 강제 이혼당한 신씨는 왕비가 된 지 7일 만에 궁궐에서 쫓겨났다. 신씨는 홀로 살다가 71세에 세상을 떠났다. 신씨는 그

24 성종의 폐비 윤씨는 아들 연산군과 관련하여, 숙종의 폐비 장씨는 후궁으로 들어간 후 인현왕후의 왕비 자리를 빼앗았다가 다시 밀려나 사약을 받는 극적인 면에서 궁중 문학사의 빼놓을 수 없는 소재가 되었다.

억울한 사정이 참작되어 중종 당시부터 복위시켜야 한다는 논의가 있었으나 사후 180여 년이 지난 영조 15년(1739)에야 단경왕후로 복위되었다. 위의 왕비들 이외에도 태조의 두번째 왕비 신덕왕후 강씨는 태종에게 미움을 받아 오랫동안 왕비로 인정받지 못하다가 현종대에 복위되었으며, 문종의 왕비 현덕왕후 권씨도 세조에 의해 폐비되었다가 중종대에야 다시 복위되었다. 이들 또한 기구한 운명의 주인공이라 할 수 있다.

성종은 왜 윤씨와 이혼했을까?

내치를 먼저 해야 모든 일을 바르게 할 수 있다. 하(夏)나라는 도산〔塗山: 건국 시조인 우(禹)임금의 부인〕의 부덕(婦德)으로 부흥했고, 주(周)나라는 포사(褒姒)* 때문에 멸망했다. 왕비의 어질고 어질지 못함에 국가의 성쇠가 달려 있으니 중하지 아니한가?

왕비 윤씨는 후궁에서 중전이 되었으나, 음조(陰助: 내조)의 공은 없고, 투기하는 마음만 가지고 있다. 지난 정유년(성종 8년)에 몰래 독약을 품고서 궁녀를 해치려는 음모가 분명히 드러났으므로 내가 폐하고자 하였다. 그러나 조정 대신들이 모두 개과천선하기를 청하였고, 나도 폐비는 큰 일이고 허물은 또한 고칠 수 있으리라 여겨 감히 결단하지 못하고 오늘에 이르렀다. 그런데 뉘우쳐 고칠 마음은 갖지 아니하고, 실덕(失德)함이 더욱 심하여 일일이 열거하기가 어렵다. 그러니 결단코 위로는 종묘를 받들고 아래로는 국가에 모범이 될 수 없으므로, 이에 성화(成化) 15년(1479) 6월 2일에 윤씨를 폐하여 서인(庶人)으로 삼는다. 아아! 법에 칠거지악이 있는데, 어찌 감히 조금이라도 사사로움이 있겠는가? 이 일은 먼 훗날을 위해 여러 번 생각하고 내린 결정이다.

『성종실록』 권105, 성종 10년 6월 정해조

● 주나라 유왕(幽王)의 총희(寵姬). 포사는 잘 웃지 않았는데, 불에 달군 쇠기둥에 사람을 올려놓자 웃었다고 한다. 유왕은 포사의 웃음을 보기 위해 사람을 많이 죽이다가 전국적인 반란을 당하였다.

왕세자의 공부

왕의 후계자로 세자는 아침에 일어나면 의관을 정제하고 왕과 왕비 또는 대비에게 문안 인사를 가는데, 웃어른에게 밤새 안녕하셨는지를 여쭙는 것이 공식 일과의 시작이었다. 문안 인사를 다녀온 후에는 하루 종일 유교 공부에 전념하였고, 그밖에 말타기, 활쏘기, 붓글씨 등 이른바 육예(六藝)를 연마하였다. 아침 공부는 조강(朝講)이라 하는데, 세자시강원(世子侍講院)의 관료들이 지도하였다. 조강 이후에는 간단히 점심을 먹고 낮 공부인 주강(晝講)과 저녁 공부인 석강(夕講)을 이어서 하였다. 석강 이후 저녁 식사를 하고 잠자리에 들기 전에 다시 웃어른에게 인사를 하였다. 이것이 세자의 일과였다.

제3부

왕족의 삶

왕족에게는 불이익보다는 특권이 많았고, 그런 배경을 등에 업고 조선의 왕족인 전주 이씨가 번성하였다. 전주 이씨는 생원, 진사 등의 과거 시험에서도 다른 가문에 비해 월등히 많은 합격자를 배출하였고 유명한 인물도 많았다. 반면에 모반대역에 연루되어 추락한 왕족의 후손들은 최소한의 품위도 유지하기 어려울 정도로 몰락하였다. 또한 특정 왕의 현손 이내 왕족 중에는 장래의 희망을 잃고 무위도식하다가 오대 이후 급격히 쇠락하는 경우도 많았다. 왕족들이 특권에 안주하여 노력하지 않다가 몰락의 길로 들어서는 일이 적지 않았던 것이다. 조선시대 왕족을 보호하기 위해 만든 특권이 오히려 독약처럼 이들을 파멸시키기도 하였다.

1

떠오르기 전의 태양, 왕세자

조선시대 왕위 계승의 원칙에는 두 가지가 있었다. 첫번째는 왕비가 낳은 첫째 아들이 다음 왕이 된다는 것이다. 적장자(嫡長子: 본부인이 낳은 큰아들) 계승의 원칙은 조선시대의 일반적인 상속 원칙이었다. 두번째는 덕이 있는 사람이 왕이 된다는 원칙으로, 태종의 셋째 아들인 세종이 왕위에 오를 수 있었던 것도 바로 이 원칙이 적용되었기 때문이다.

　조선시대 사람들은 대나무의 마디처럼 사람도 대(代)를 이어 살아가기 때문에 적장자 계승이 자연의 섭리와 일치한다고 생각하였다. 대나무의 본줄기를 이루는 마디마디는 인간의 적장자와 같고 대나무의 곁가지는 둘째 이하의 여러 자식들이라고 생각하였다. 대나무가 튼튼한 생명력을 유지하려면 본줄기를 이루는 각각의 마디가 굳건하고 곁가지가 가늘어야 한다. 마찬가지로 인간도 적장자가 대를 잇고 그외 자식들은 적장자를 돕는 것이 자연의 섭리라고 여겼다.

　적장자에게 왕위를 계승시키는 방법은 군주 제도에서 큰 장점이었다. 무엇보다 후계자가 선천적으로 결정되기 때문에 왕자들이 서로 암암리에 다툴 가능성이 거의 없었다. 게다가 큰아들이 태어나자마자 미

리 후계자 교육을 시킴으로써 충실한 준비를 할 수 있다는 장점도 있었다. 그러나 적장자가 무능력하거나, 적장자보다 둘째나 셋째 아들이 유능한 경우, 정국은 늘 쿠데타의 가능성으로 불안했다.

왕비가 아들을 낳지 못하는 상황도 적장자 상속이 갖는 치명적인 약점이었다. 본래 적장자 계승의 원칙은 본부인이 아들을 낳는다는 전제에서 가능한 것인데, 조선시대에는 한 명의 자녀도 생산하지 못한 왕비가 적지 않았다. 이런 경우 왕의 임종 직전까지도 후계자를 결정하지 못하다가 왕의 사후에 대비가 다음 왕을 지명하기도 했다. 제대로 준비도 못한 사람이 갑자기 왕위에 오르는 결과를 낳았던 셈이다. 또한 적장자가 없는 상태에서 후궁들만 여러 아들을 생산한 경우도 정치 불안을 가중시켰다. 후궁의 아들 중에서 누가 세자가 될지 명확하지 않기 때문에 이들 사이에 치열한 암투가 벌어지곤 하였다.

조선 왕조 500년 동안 적장자 원칙에 따라 왕위에 오른 사람은 총 27명의 왕 중에서 겨우 7명에 불과했다. 문종, 단종, 연산군, 인종, 현종, 숙종, 순종이 그 주인공이다. 이외에 적장자로서 세자에 책봉되었지만 왕위에 즉위하지 못한 비운의 왕세자도 7명이나 있었다. 세조의 큰아들 덕종, 명종의 큰아들 순회세자, 인조의 큰아들 소현세자, 순조의 큰아들 문조는 부왕(父王)보다 먼저 세상을 떠났고 양녕대군과 연산군·광해군의 세자는 폐세자가 되어 즉위하지 못했다. 이는 적장자 계승의 원칙이 조선시대의 왕위 계승에서 매우 취약했음을 여실히 보여준다.

반면, 적장자가 아니면서 왕이 된 사람은 태조를 제외하고 19명이나 되었다. 이와 같은 상황은 덕이 있다는 명분이 있거나 왕비가 아들이 없어 대신 후궁의 아들이 왕위에 오른 경우로 나누어졌다. 덕이 있는 사람이 왕이 되려면 반정 아니면 반정에 버금가는 대혼란을 거친 후에야 가능했다. 조선의 개국 시조는 물론 중종반정이나 인조반정도 자칭 타칭 유덕한 왕자가 부덕한 왕을 축출한 사건이었다. 세종이 왕위에 오르기 위해서는 당시의 세자였던 양녕이 폐세자가 되어야 했고, 선조의 둘째 아들 광해군이 세자가 된 것도 임진왜란이라는 비상 사태가 있었

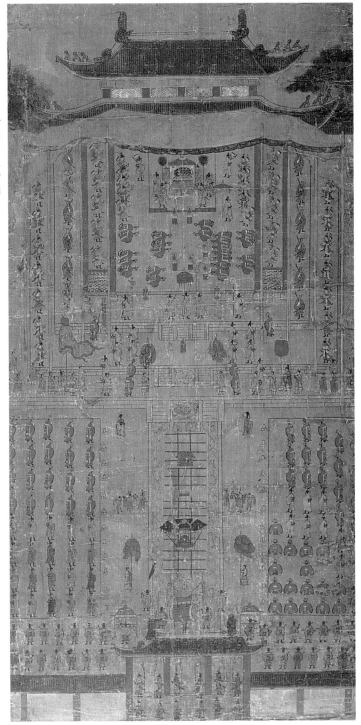

왕세자책봉도(부분) 정조
와 후궁 의빈 성씨 사이에서
태어난 문효세자의 왕세자
책봉 의식을 그린 그림이다.
의식이 거행된 곳은 창덕궁
인정전이고, 건물 안에 왕세
자에게 수여할 죽책문, 교명
문, 세자인이 준비되어 있다.
문효세자는 비록 적자는 아
니지만 장자로서 왕세자에
책봉되었는데, 5살의 어린
나이로 일찍 세상을 떠났다.
《문효세자책례계병》(文孝世
子冊禮契屛)의 부분, 서울대
학교 박물관 소장.

기에 가능했다. 세조, 효종, 영조도 커다란 정치적 격변을 겪고서야 왕이 될 수 있었다. 이외에 후궁의 아들로서 세자에 오른 사람들도 대부분 격렬한 궁중 암투를 겪었다. 특히 대비가 후계자로 지명한 선조나 철종은 아무 준비도 없이 갑자기 왕이 되었기에 당시 많은 문제가 발생하였다.

조선시대에 왕의 후계자는 공식적으로 세자책봉례(世子冊封禮)[1]를 거침으로써 후계자로 인정되었다. 세자책봉례란 세자로 책봉한다는 임명서를 수여하는 의식이고, 이때의 임명서를 죽책문(竹冊文)[2]이라 하였다. 세자책봉례는 대궐의 정전에서 거행되었다. 문무백관과 종친들은 자신들의 지위에 따라 문신은 동쪽, 무신은 서쪽에 쭉 늘어섰다. 만조백관이 보는 앞에서 왕은 세자에게 죽책문, 교명문(敎命文), 세자인(世子印)을 전해 주었다. 죽책문은 임명장, 교명문은 세자에게 당부하는 훈계문, 세자인은 세자를 상징하는 도장이다. 세자에 책봉된 이후에는 중국 황제의 고명을 받았다. 그리고 성균관에 행차하여 제자로서 공자에게 인사를 드렸다.

영조 옥인 영조가 왕세제로 책봉되었을 때 제작한 것으로, '왕세제인'(王世弟印)이라 새겨져 있다. 궁중유물전시관 소장.

왕의 후계자로 예정된 세자의 역할은 매우 단순한데, 열심히 공부하고 아침저녁으로 부모에게 문안 인사하는 것이 고작이었다. 만약 이 역할에 충실하지 않거나 자신의 주제를 넘어서면 바로 폐세자의 위기에 직면했다. 세자는 아침에 일어나면 의관을 정제하고 왕과 왕비 또는 대비에게 문안 인사를 가는데, 웃어른에게 밤새 안녕하셨는지를 여쭙는 것이 공식 일과의 시작이었다. 문안 인사를 다녀온 후에는 하루 종일 유교 공부에 전념하였고, 그밖에 말타기, 활쏘기, 붓글씨 등 이른바 육예(六藝)를 연마하였다. 아침 공부는 조강(朝講)이라 하는데, 세자시강원(世子侍講院)의 관료들이 지도하였다. 조강 이후에는 간단히 점심을 먹고 낮 공부인 주강(晝講)과 저녁 공부인 석강(夕講)을 이어서 하였다. 석강 이후 저녁 식사를 하고 잠자리에 들기 전에 다시 웃어른에게 인사를 하였다. 이것이 세자의 일과였다.

1 조선시대에는 부자 상속이 원칙이었으므로 왕의 아들이 후계자가 되어야 했다. 이때 아들로서 후계자가 된 사람이 바로 세자였다. 그런데 부자 상속이 아닌 경우도 꽤 있었는데, 특히 형제간일 때는 후계자를 세제(世弟)라고 하였다. 경종의 이복동생인 영조가 그런 경우로, 영조는 세제책봉례를 치른 후에 왕이 되었다.

2 대나무로 만든 책에다 임명 사실을 기록한 문서. 종이가 발명되기 전에는 대나무를 종이 대용으로 사용하였는데 그 유풍이다.

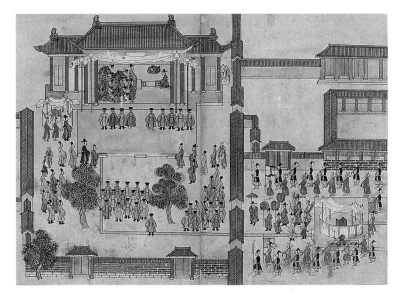

조선시대 적장자로서 세자에 책봉되는 나이는 대략 8세 전후였다. 아직 성인이 되기 전이었지만, 세자에 책봉되면 바로 관례(冠禮)를 행하고 배우자를 골라 혼례를 치르는 것이 관행이었다. 『주자가례』에 따르면 유교의 성인식인 관례는 15~20세 사이에 치르는 것이 원칙이었으나 세자는 이를 무시하고 10세 전후의 나이에 관례를 행하였다. 이는 세자에 책봉된다는 사실 자체가 성인으로서의 책무를 감당할 수 있다는 의미로 해석되었기 때문이다. 관례는 어른의 표시로 모자인 관(冠)과 성인 복장을 착용하게 하고 자(字)를 지어 주는 의식이었다. 본래 관례는 자신의 집에서 치르는 것이지만, 세자의 관례는 나이 많은 종친의 집을 빌려 거행하였다. 대궐 정전에서 관례를 치를 수는 없었기 때문이다. 관례 의식을 행하는 주례는 보통 세자시강원의 관료가 맡았다.

관례 이후에 세자는 세자빈을 맞이하는 혼례를 치렀다. 세자빈은 장차 왕비가 될 사람이므로 왕비의 간택처럼 삼간택을 하였고, 선발된 후에는 세자와 마찬가지로 임명장을 받았다. 세자는 세자빈 이외에 공식적으로 후궁을 둘 수 있었다. 세자의 후궁에는 양제(良娣: 종2품)·양원(良媛: 종3품)·승휘(承徽: 종4품)·소훈(昭訓: 종5품)의 네 종류가 있었다. 세자, 세자빈, 세자의 후궁은 동궁(東宮)이라는 궐내의 독립 구역에

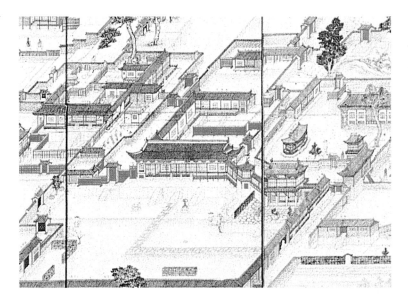

거주하였다. 세자는 마치 떠오르기 전의 태양과 같은 존재이므로 궁궐 동쪽에 거처하고 그 명칭도 동궁이라고 하였다. 동궁에도 요리사, 내시, 궁녀, 하인 등이 배속되었다.

왕의 후계자로 예정된 세자는 자신이 왕위에 오르는 날까지 열심히 공부하면서 제왕학을 수련했다. 혹시 부왕이 중병이 들거나 전쟁 등의 비상 사태가 발생하면 부왕을 대신하여 대리청정(代理聽政)을 하기도 했으나, 기본적으로는 대를 이어갈 후계자로서의 수련이 세자의 본 임무였다.

그런데 조선시대에는 세자가 부왕을 대신하여 국사를 처리하는 대리청정이 몇 차례 있었다. 세종의 경우, 말년에 격무를 덜기 위해 세자(후의 문종)에게 약 5년간 대리청정을 시켰다. 임진왜란 때의 광해군, 영조 때의 사도세자, 순조 때의 효명세자도 국난 또는 부왕의 중병으로 대리청정을 하였다. 그런데 문종을 제외하면 대리청정을 했던 세자의 처지는 매우 불행하였다. 양분할 수 없는 권력을 부자간에 공유하기가 그만큼 어려웠기 때문이다. 광해군은 위임 통치를 계기로 부왕 선조와 극단적인 불화를 겪었으며, 효명세자는 약 3년간의 대리청정을 통해 외척 안동 김씨를 막다가 의문사를 당하였다. 그러나 누구보다도 비극적인

사람은 부왕에게 죽음을 당한 사도세자였다. 영조는 사도세자가 15세 되던 해에 자신의 병을 이유로 세자에게 대리청정을 명령하였다. 이후 14년간 사도세자는 부왕을 대신하여 국정을 처리하였는데, 이 과정에서 사도세자와 영조의 관계는 극도로 악화되었다. 그 결과는 조선 왕실의 최대 비극이라 할 수 있는 뒤주 사건으로 막을 내렸다.

왕의 부모가 된 후궁과 왕자들, 칠궁과 대원군

적장자 상속제에서 왕의 후계자는 원칙적으로 왕·왕비의 소생이어야 하지만, 조선시대 왕 중에는 왕·왕비의 소생이 아니면서 왕이 된 사람들이 많았다. 이 경우 왕은 자신의 생부와 생모를 위해 별도의 예우 조치를 취했다. 그 결과로 생겨난 것이 칠궁(七宮)과 대원군(大院君) 제도였다.

칠궁은 왕을 생산한 후궁 일곱 명의 신주를 모시는 사당이다. 왕비의 신주는 종묘에 들어가지만, 후궁의 신주는 비록 왕을 생산했더라도 종묘에 들어가지 못했기 때문에 이들을 위해 각각 사당을 만들고 제사를 모셨다. 바로 원종의 생모 저경궁, 경종의 생모 대빈궁(장희빈), 영조의 생모 육상궁, 진종의 생모 연우궁, 장조(사도세자)의 생모 선희궁, 순조의 생모 경우궁, 영왕 이은의 생모 덕안궁이 그들이다. 칠궁은 순종 연간에 영조의 생모를 모신 육상궁의 사당에 통합되었다.

대원군은 왕의 생부를 위한 제도로서, 조선시대에는 네 명의 대원군이 있었다. 선조의 생부 덕흥대원군, 인조의 생부 정원대원군, 철종의 생부 전계대원군, 고종의 생부 흥선대원군이 그들이다. 이 중에서 정원대원군은 원종으로 추숭되었으므로, 현재까지 대원군으로 불리는 사람은 세 명뿐이다.

2

왕의 아들과 딸, 사위와 며느리

태조 이성계의 아들과 사위들은 조선 건국 과정에서 지대한 공헌을 세워 건국 이후에 대부분 개국공신으로 책봉되었다. 중앙 정계와 군사력을 장악한 이들은 건국 직후 치열한 권력 투쟁을 벌였고 그 과정에서 1, 2차 왕자의 난[3]이 일어났다. 골육상잔(骨肉相殘)의 정변을 거치면서 태조의 아들과 사위들은 대부분 실권을 상실하였고, 정변의 최후 승자인 태종은 개국 직후의 혼란을 극복하고 왕권을 안정시키기 위해 왕의 아들과 사위들을 현실적으로 무력화시키는 일을 본격적으로 추진하였다. 세종 역시 아버지의 정책을 적극 계승하였으며, 성종대에 『경국대전』이 반포됨으로써 제도적으로 정비되기에 이른다.

태종은 왕권을 안정시키고 골육상잔의 비극을 막는 길은 왕자와 부마(駙馬: 임금의 사위)들로부터 실권을 뺏는 것이라 생각하였다. 그 대신 이들에게 최고의 명예직과 경제적 부를 약속해 주었다. 정치 권력 대신에 명예와 부를 반대 급부로 주는 것은 고려 이래의 관행이기도 했다. 태종은 고려시대의 방법을 참조하여 조선에 적합한 제도를 마련하였다.

3 태조 7년(1398)에 일어난 1차 왕자의 난은 방원이 군사를 일으켜 세자 방석을 비롯하여 정도전, 남은 등을 살해한 사건을 말한다. 2차 왕자의 난은 정종 2년(1400)에 당시 왕자였던 방간과 방원 사이의 유혈 정변을 말하는데, 그 결과로 방원은 왕위를 차지하였다.

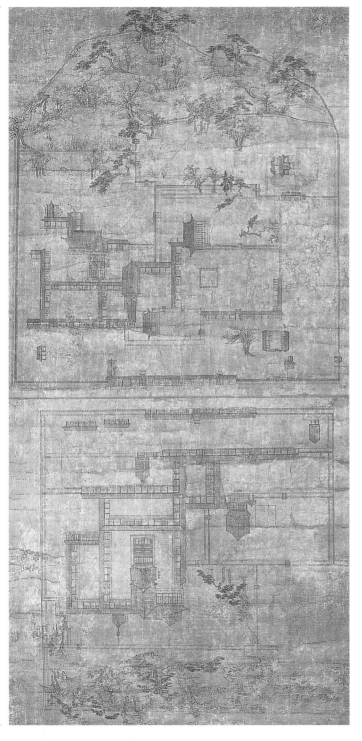

신라시대에는 왕자와 부마들이 중앙의 정치 조직은 물론 군사 조직과 지방 행정 조직의 상층부를 모두 장악하였다. 이것이 이른바 골품 제도(骨品制度)였다. 골품 제도를 타도하고 건국된 고려에서는 왕자와 부마들의 정치 참여를 금지하는 대신 이들에게 최고의 작위를 주었다. 고려 왕의 적장자는 태자가 되었으며, 그외 왕자들은 적서의 구별 없이 모두 후(侯)라는 봉작을 받았다. 또한 공주와 옹주의 차이도 없었으므로 부마들은 모두 백(伯)에 봉작되었다. 왕자와 부마의 봉작은 당대에 한정되고 상속되지는 않았다. 고려 왕실의 족내혼(族內婚: 같은 친족간에 이루어지는 혼인)이라는 특성상 후와 백의 후손이 다시 왕실과의 혼인을 통해 봉작을 받기 때문에 상속할 필요가 없었다.

왕자와 부마에게 최고의 작위를 주는 방법은 조선시대에도 그대로 이용되었다. 그러나 태종 당시의 조선 왕실은 고려 왕실과 몇 가지 차이가 있었다.

무엇보다 조선 왕실은 철저한 이성혼(異姓婚)을 행하였다. 고려 왕실의 부마들은 모두 다 왕씨 성을 가진 친족이었다. 왕자와 부마를 후와 백으로 구별하였지만 사실상 같은 혈통이었던 것이다. 또한 조선 왕실은 적자(嫡子: 본부인이 낳은 아들)와 서자(庶子: 첩이 낳은 아들) 제도에 따라 왕의 아들, 딸이라 하더라도 전혀 다른 대우를 받았다. 이와 달리 고려 왕실에서는 태자를 제외한 왕의 모든 아들이 같은 왕자였고, 또 딸들도 차별 없이 공주였다.

조선시대의 적서 제도는 태종대에 정착되었다. 태종이 1차 왕자의 난을 일으켜 자신의 이복동생 방석을 축출할 때 내세운 명분이 바로 방석이 서자라는 것이었다. 즉 방석의 어머니이자 태조의 둘째 부인인 신덕왕후 강씨가 첩이라고 주장한 것이다. 적서와 처첩 문제를 명분으로 왕위에 오른 태종은 왕위 계승권을 적장자, 적자, 서자의 순으로 확정함으로써 조선 초기 왕위 계승의 분란을 최소화하려 하였다. 태종은 적자와 서자에 기반하여 왕비와 후궁의 자녀를 차별하였다. 왕비가 낳은 대군과 공주는 정실의 자식으로서 적자였으며, 이들 중에서 큰아들이 왕의 후계자인 세자가 되었다. 이에 비해 후궁이 낳은 아들과 딸은 군과 옹주에 봉해졌는데, 이들은 이른바 서자였다.

고려 왕의 아들과 사위가 받았던 후작과 백작은 원래 중국의 황제가 내릴 수 있는 봉작이었다. 따라서 제후를 자처한 태종은 고려의 왕자들이 가졌던 후라는 봉작명 대신 대군(大君)과 군(君)을 사용하였다. 대군은 큰 군이란 의미로, 적자를 높이 평가해 주는 말이다. 공주와 옹주로 구분한 것도 마찬가지였다.

대군은 특별한 규정 없이 적당한 시기에 봉해졌지만 서자인 군은 일곱 살이 되어야만 가능했다. 이들은 무품계(無品階)[4]로서 정1품보다 위였는데, 이는 왕의 아들이 명분상 신료보다 상위의 존재라는 점을 강조하기 위해서였다. 대군과 군은 대우에 있어서도 차별을 받았다. 대군이나 군에 봉해지면 녹봉(祿俸)을 받았는데, 『경국대전』에 따르면 대군은 쌀 110석에 포 21필이었지만 군은 쌀 107석에 포 21필이었다. 과전법

4 양반 관료들의 계급을 표시하는 품계는 1품부터 9품까지 있었는데, 무품계는 품계를 넘어선다는 의미이다. 각 품은 다시 정(正), 종(從)으로 구별되어 총 18품계로 이루어졌다.

(科田法)[5]에 따라 지급하는 토지의 양도 대군은 225결(結)[6]이었고 군은 180결이었다. 집 짓는 터의 넓이도 달랐는데 대군은 30부(負)[7], 군은 25부였다.

신분을 표시하는 복장의 장식도 대군과 군이 서로 달랐다. 옷의 가슴 부위에 부착하는 흉배(胸背)의 경우 대군은 기린(麒麟: 말 모습의 전설적인 동물), 군은 백택(白澤: 사자 모습의 전설적인 동물) 문양이었다. 대군과 군을 경호하기 위해 나라에서 공식적으로 파견하는 호위병의 수도 대군은 15명인 데 비해 군은 12명이었다. 대군과 군의 배우자는 왕의 며느리로서 같은 외명부 정1품의 작위를 받았지만 명칭에서 서로 달랐다. 대군의 처는 부부인(府夫人), 군의 처는 군부인(郡夫人)에 봉작되었다. 부(府)나 군(郡)은 고려, 조선시대의 행정 구역명으로 부가 군보다 상위 단위였다.

대군, 군, 부부인, 군부인이라는 봉작명 앞에는 읍호(邑號)라고 하여 군현의 명칭을 붙였다. 봉작제란 것이 원래 중국의 분봉제(分封制)에서 유래하였으므로, 분봉된 지역의 군현명을 상징하여 붙인 것이다. 군현의 명칭은 두 자였다. 예컨대 임영대군은 임영이라는 군현명과 대군이라는 봉작명이 합쳐진 것이다. 임영은 강릉의 옛 지명이고 대군은 왕의 적자를 나타내는 명칭이다. 연산군, 광해군의 연산이나 광해도 군현명이고 군은 왕의 서자에게 붙던 봉작명이다. 세조의 장모인 인천 이씨는 흥녕부부인(興寧府夫人)에 봉해졌는데, 흥녕은 군현명이고 부부인이 봉작명이다. 대군이나 군의 처도 같은 방법으로 봉작명을 붙였다.

공주와 옹주의 봉작 또한 대군과 마찬가지로 적당한 시기에 정해졌다. 이들의 적서 차별은 남편, 즉 왕의 사위에게서 분명하게 나타났다. 조선시대 왕의 사위들도 간택을 통해 선발하였는데, 왕의 사위가 되면 정치에 간여할 수 없으므로 일부러 너무 훌륭한 인재를 선발하지 않는

5 조선시대에 왕족과 양반 관료들에게 계급에 따라 토지를 지급하던 제도이다. 과전법은 조선 전기에만 시행되었지만, 왕족들은 후기에도 과전법에 의한 궁방전(宮房田)을 계속 받았다.
6 토지 면적의 단위. 1결은 등에 지는 짐으로 기준할 때 약 백 짐의 소출이 나오는 면적이다.
7 토지 면적의 단위. 1부는 등에 지는 짐으로 기준할 때 약 한 짐의 소출이 나오는 면적이다.

경우도 있었다. 왕의 사위가 되면 위(尉)라는 봉작명을 받았다. 고려와 조선 초기에는 황제의 사위를 뜻하는 부마라는 명칭을 사용하였지만 세종대부터 왕의 사위를 위라고 하였다. 그러나 이 두 명칭은 서로 통용되었다.

공주와 혼인한 왕의 사위는 종1품의 위를 받았지만, 옹주의 남편은 종2품의 위를 받았다. 이때 종1품의 위는 88석의 곡식과 20필의 포를 받았으나, 종2품의 위는 76석의 곡식과 19필의 포를 받았다. 또한 공주가 건축할 수 있는 저택의 넓이는 30부, 옹주는 25부로서 여기에서도 차별되었다.

위에게도 봉작명 앞에 읍호를 붙였고 읍호의 사용 방법은 대군, 군, 부부인, 군부인의 경우와 같았다. 예를 들어 철종의 넷째 딸에게 장가 든 박영효는 금릉위(錦陵尉)가 되었는데, 금릉은 군현명이고 위는 작위였다. 그러나 공주, 옹주의 봉작명은 조금 달랐다. 공주나 옹주도 앞에 두 글자를 붙인다는 점은 같았지만, 이것은 여성이 지켜야 할 유교적 덕목들을 표현하는 글자가 많았다. 고종의 딸인 덕혜옹주에서 덕혜(德惠)가 그런 예이다.

조선시대 왕의 아들, 딸, 사위, 며느리에 관한 제도가 이처럼 복잡하게 된 것은 적서 제도의 결과였다. 같은 아들과 딸이라도 적자와 서자에 따라 명칭과 대우에서 서로 판이하게 달랐다. 조선시대 왕의 아들과 사위들은 능력에 관계 없이 주어진 명예와 경제적 부에 만족하면서 한 명의 절대 군주 왕을 위해 일생을 조용히 살아야 했다.

3

왕의 친인척으로 살아가기

조선시대 왕의 친인척은 국가 차원에서 관리되었다. 왕의 친척과 인척 중에서 일정한 범위까지 국가에서 파악하여 예우하거나 규제하였다. 왕의 친척은 혈연으로, 인척은 혼인으로 연결된 친족 집단이다. 왕을 중심으로 형성된 친인척 집단은 혈연과 혼인 관계에 따라 확대될 수 있었다. 따라서 국가에서 왕의 친인척 집단을 무한정 파악해 관리한다는 것은 사실상 불가능하였으며, 또 무의미한 일이었다.

왕의 친인척 집단 중에서 특별 관리된 범위는, 친척인 왕친(王親)과 인척인 외척이었다. 이들은 왕의 가까운 친인척으로서 당시 최고의 권력 집단이었으며, 왕의 가장 믿음직한 후원 세력이자 잠재적인 경쟁 상대이기도 했다. 이와 같이 왕친과 외척이라는 일정한 범위가 국가의 관리 대상이 되기까지는 조선 건국 이후의 역사적인 경험이 결정적으로 작용하였다. 조선 건국 과정에서 큰 공을 세운 태조 이성계의 아들과 사위 및 외척은 실권을 장악하고 골육상잔의 권력 투쟁을 벌였는데, 두 차례의 왕자의 난을 거치면서 조선 왕실은 왕의 친인척을 특별 관리해야 할 필요성을 확실히 깨닫게 된 것이다.

종친부사연도(宗親府賜宴圖) 1744년에 영조가 기로소(耆老所: 늙은 왕과 신하들의 모임)에 들어간 것을 축하하는 진연례(進宴禮)를 마친 뒤 종친부에 연회를 베풀었는데, 이를 기념하기 위해 종친부에서 만든 그림이다. 그림 위쪽의 제목 아래에 종친을 돈독히 하는 것이 우선이라는 왕의 전교를 기록하였다. 서울대학교 박물관 소장.(옆면)

조선 건국 이후 왕의 친인척을 정치·군사적인 면에서 도태시키려 한 것은 제2대 왕 정종대부터였다. 정종은 왕이 된 후에도 자신의 친인척들이 사병(私兵)을 보유한 상태라 제대로 운신할 수가 없었다. 정종은 우선 자신의 4촌 이내의 친척을 대상으로 사병을 빼앗고 정치활동을 금지시키려 하였다. 당시 정종의 4촌 이내 친척에는 친동생인 방간, 방원을 포함하여 삼촌인 이원계, 이화 등 당대 실력자들이 모두 포함되어 있었다. 나아가 정종은 외척과 사위들도 금고(禁錮: 정치·사회 활동의 금지)시키고자 하였다. 그러나 정종은 2년 만에 왕위에서 물러남으로써 친인척 문제를 마무리지을 수 없었다.

태종은 친인척으로부터 실권을 빼앗으려는 정종의 정책을 적극 계승하였다. 주도면밀한 태종은 친인척을 일방적으로 숙청하지 않고 그들의 불만을 무마시키기 위해 수많은 반대 급부를 제시하였다. 그것은 바로 최고의 명예와 풍부한 경제적 보상이었다. 태종은 사병을 혁파함으로써 친인척들이 갖고 있던 군사력을 박탈하였다. 아울러

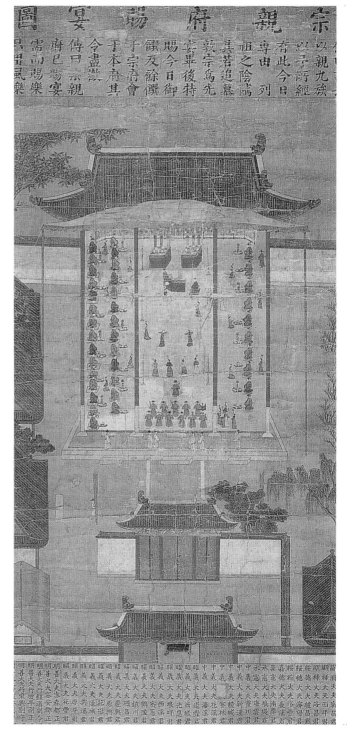

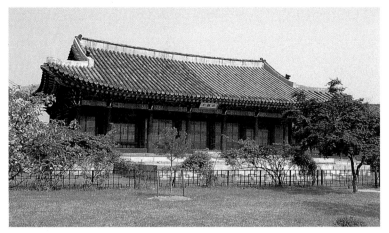

종친부등록(宗親府謄錄)(좌) 종친부의 업무에 관한 내용을 기록한 책으로, 왕실의 근황과 의례, 역대 왕의 어보와 어진 봉안, 종친부의 관제 개편 등에 관한 내용이 수록되어 있다. ⓒ 유남해

종친부(우) 왕의 현손(玄孫) 이내의 남자 후손들, 즉 종친들이 소속되었던 관서이다. 서울시 종로구 화동 소재. ⓒ 유남해

왕의 손주와 장인, 사위의 정치 참여를 금지하는 대신에 최고의 봉작을 주었다. 태종은 정종의 정책을 계승하여 왕의 친인척 중에서 4촌 이내의 친척과 장인, 사위를 금고 대상으로 하였다.

왕의 친척 중에서 국가적인 예우와 규제 대상의 범위는 세종대에 결정되었다. 세종은 강제력이 아니라 친친(親親)이라는 유교의 논리를 가지고 친인척을 규제하고 예우하였다. 친친이란 친족을 친하게 한다는 유교의 논리였다. 유교는 친족간의 단합과 협동을 매우 중시하였는데, 가까운 친족은 밀접한 의리가 있으나 4대를 넘어가면 친족으로서의 의리가 없어진다는 것이 유교의 입장이었다. 즉 동고조(同高祖) 8촌[8] 이내의 친족 집단은 서로 보호하고 도와야 할 친친의 의리가 있다는 것이다. 세종은 바로 이 동고조 8촌의 친족 윤리를 동원하여 친척들을 금고하였다. 왕의 8촌 이내의 친척들이 혹시 직무에 종사하다가 잘못했을 경우 처벌해야 하는데, 이는 친족의 의리를 상하는 일이므로 나라 일 자체를 맡겨서는 안된다는 논리였다. 이를 근거로 세종은 왕의 4대 현손(玄孫)까지 모든 정치 활동을 금하였다. 대신에 이들에게는 종친부(宗親府)의 최고 관작[9]을 수여하였다. 친친의 논리에 따라 왕의 친척이므로 최고 예우를 받아야 한다는 것이다.

왕의 4대 후손과 달리 5대 이하의 후손들은 더 이상 금고의 대상이 되지 않았다. 오히려 왕의 친척으로서의 특권을 인정받아 수많은 특혜

8 고고할아버지를 함께하는 친족 집단. 이들은 최대 8촌까지 형제간이 된다.
9 왕의 적자에게 주는 대군을 필두로 해서 군, 도정(都正), 정(正), 부정(副正), 수(守)까지가 종친에게 주는 작위였다.

를 누렸다. 특혜의 범위는 왕의 9대손까지 미쳤는데, 9대 이내 후손들의 인적 사항을 조사하여 특별 관리하였다. 이들에게는 군역, 신분 및 형사상의 특혜 등이 부여되었다. 특정 왕의 9대손 이내가 바로 왕친이었다. 이들 중에서도 5대부터 9대 사이의 친척은 금고 없이 특혜만 받았다. 조선시대에 전주 이씨로서 현달한 사람들은 대체로 특정 왕의 5대부터 9대 사이에 있는 경우가 많았다.

왕의 인척인 사위와 외척은 친척에 비해 그 규제가 약했다. 왕의 사위는 정종대부터 실권을 빼앗기기 시작하여 태종대부터는 아예 정치활동 자체가 금지되었다. 이것은 조선시대 내내 유지되던 정책이었다. 그러나 금고를 당하는 사람은 왕의 사위 한 사람에 그쳤고 그 후손들은 자유로웠다. 사위의 후손들, 즉 외손들은 그런 점에서 매우 유리하였다. 국가의 관리 대상이었던 6대 안에 드는 외손은 국가로부터 군역, 신분, 형사상의 특혜를 받았다. 조선시대에 왕의 외손으로서 출세한 사람들이 많이 등장하는데, 그 중요한 근거가 여기에 있다.

외척은 대비, 왕비, 세자빈의 가문을 의미한다. 왕과 혼인 관계로 직접 연결된 조선시대의 외척은 제도적으로 규제보다는 특혜를 받는 면이 많았다. 외척의 경우 장인을 제외하고는 명시적인 규제가 없었고, 다만 외척이 정치에 간여하면 안된다는 유교 윤리가 팽배하였을 뿐이다. 외척은 사위 가문보다 2대가 더 많은 8대까지가 국가의 관리 대상이었다. 따라서 왕의 외손보다 외척 가문에서 현달한 사람을 배출하기가 더 쉬웠다.

이렇게 조선시대 왕의 친인척 중에서 일정 집단은 국가적으로 견제와 예우를 동시에 받았다. 그런데 왕의 친척 중에서는 경쟁 상대가 될 수 있는 아들부터 왕의 현손까지 정치적인 금고를 당하였으나, 인척 중에서는 사위와 장인만이 금고를 당하였다. 이런 점이 왕의 종친보다 외손과 외척이 번성할 수 있었던 하나의 요인이 되었다.

4

왕족의 특권

신분제 사회였던 조선에서 왕족은 최고의 신분이었으므로 수많은 특권을 누렸다. 왕족은 형사, 신분, 군역, 의례 등 여러 측면에서 특권을 보장받았다. 이 중에서 가장 특이한 것은 형사상의 특권이었다. 범죄를 저지른 왕족은 체포 또는 연행 과정이나 형량이 결정되기 전까지 감옥에서 특별 대우를 받았고, 조사 과정에서의 우대와 실제적인 감형, 자신 이외의 사람에게 감형의 특권을 물려줄 수 있는 권한 등이 있었다.

왕족이 법을 어겼을 경우에 체포, 연행, 조사 과정에서 받은 특별 대우는 다음과 같았다. 조선시대에는 범죄인을 조사할 수 있는 권한을 가진 중앙의 사법 기관으로 형조(刑曹), 의금부(義禁府), 사헌부(司憲府)[10] 등이 있었다. 이 세 기관은 피의자가 왕족이라는 사실을 왕에게 보고한 후 왕의 허락이 떨어져야 조사에 착수할 수 있었다. 왕족에게는 체포와 연행을 당하고 감옥에 수감되더라도 항쇄(項鎖)[11]를 채우지 않았다.

조선시대의 고문은 주리틀기, 인두질, 압슬형 등 잔인하기 이를 데 없었는데, 이런 고문을 당한 사람은 대부분 병신이 되거나 옥중에서 사망하게 마련이었다. 그러나 왕족을 조사할 때는 원천적으로 고문을 할

10 형조는 일반 범죄인의 조사·처벌을 담당한 관서이고, 의금부는 반역 사건 등 국사범들을 담당한 관서이다. 사헌부는 양반 관료들의 비리를 규찰한 관서이다.
11 현장에서 범인을 체포하여 연행할 때 목에 거는 쇠사슬.

수 없었다. 단, 왕족이라 하더라도 모반대역(謀反大逆)에 연루되었을 때는 고문을 하였다. 대역죄인으로 몰린 왕족은 친족의 의리가 끊어진 것으로 간주되어 형사상의 특권을 하나도 누릴 수 없었다.

왕족의 형사상 특권은 감형되는 것에서 확연하게 드러났다. 왕족은 자신의 범죄에 해당하는 처벌보다 한 등급씩 내려서 형을 받았다. 조선 시대의 형벌 제도는 태형(笞刑), 장형(杖刑), 도형(徒刑), 유형(流刑), 사형(死刑)의 다섯 가지로, 이를 5형이라고 하였다. 태형과 장형은 곤장으로 볼기를 치는 것으로, 비교적 가벼운 범죄자에게 부과하는 형벌이었다. 도형은 강제 노동이고, 유형은 무거운 죄를 지은 사람들을 변방으로 쫓아버리는 형벌이다. 사형은 최고의 중범죄인들이 받는 극형이다. 5형은 죄질에 따라 다시 몇 가지로 구분되었다. 예컨대 장형에는 60대, 70대, 80대, 90대, 100대의 다섯 가지 등급이 있었는데, 각각 한 등급으로 계산되었다. 따라서 장 70대를 한 등급 내린다면 장 60대로 되는 것이다.

그런데 예외적으로 사형과 유형은 특별히 한 등급으로 계산되었다. 사형에 해당하는 사람이 한 등급 감형되면 유형이 되고, 유형에 해당하는 사람은 도형을 받았다. 왕족은 무조건 한 등급 감형되었으므로 최고 형벌이 유형이었다. 모반대역을 제외하고 왕족은 아무리 흉악한 범죄를 저질러도 사형시키지 않는다는 의미였다.

왕족을 상대로 일반인이 죄를 지으면 가중 처벌되었다. 왕족이 일반인에게 매를 맞거나 모욕을 당할 경우, 구타하거나 욕을 한 사람은 3등급을 가중하여 처벌하였다. 이런 규정은 일반 백성으로부터 왕족을 보호하기 위한 특별법이라 할 수 있다. 그러나 조선시대 왕족들은 이처럼 형사상 커다란 특권을 누렸음에도 불구하고 모반대역으로 목숨을 잃은 사람들이 많았다. 정치 투쟁에 연루되어 자칭 타칭 역적의 수괴가 되는 수가 많았기 때문이다. 왕족이라 하더라도 모반에 연루되면 형사상의 모든 특권을 상실하는 것은 물론 자신과 3대가 같이 처형되었다.

왕족은 신분상으로도 대단한 특권을 누렸는데, 무엇보다 천인(賤人)

이 되지 않았다. 조선시대에는 부모 중 한 사람만 천인이면 그 후손은 무조건 천인이었다. 이른바 일천즉천(一賤卽賤)이라는 원칙이 조선시대 내내 유지되었던 것이다. 왕족의 경우에도 모계 쪽으로 따지면 천인이 되어야 하는 사람들이 많았다. 그것은 왕을 비롯하여 왕자들도 기생 등 수많은 천인 여성들과 관계하기 때문이다. 일반적이라면 천인 여성의 자식은 당연히 천인이었지만 왕의 피가 흐른다는 점에서 이들을 면천시켰다. 그렇다고 왕족을 무제한으로 면천시키지는 않았고, 왕의 후손으로서 9대 이내에 해당하는 사람들만이 그 대상이었다.

왕족은 군역에서도 면제되는 특권을 누렸다. 조선시대는 원칙적으로 16세 이상 60세 이하의 천인이 아닌 전 남성들에게 군역의 의무를 부과하였다. 다만, 양반 관료들은 군역 대신 관직으로써 국가에 봉사한다는 이유로 군역을 면제받았다. 특정 왕의 4대 이내 왕족은 종친부의 관직을 받음으로써 군역에서 면제되었다. 또 5대 이후의 왕족이라도 과거에 합격해 양반 관료가 됨으로써 군역에서 벗어날 수 있었다.[12] 이외에도 왕족은 일반인들보다 무덤이나 집을 더 크게 만들 수도 있었다.

조선시대 왕족은 특권과 함께 많은 불이익도 당하였다. 무엇보다 과거 시험을 치르지 못하였으므로 벼슬길에 나갈 수가 없었다. 양반 관료제로 불리는 조선시대에 관료 임용 시험 자체를 봉쇄당한 것은 정치·사회적 금고와 마찬가지였다. 이와 함께 거주지도 한양으로 제한되었는데, 왕족의 신분을 이용하여 지방을 돌아다니면서 횡포를 부리거나 모반대역을 꾸미지 못하게 하기 위해서였다. 왕족이 한양을 떠나려면 출발 날짜, 도착지, 돌아올 날짜 등을 상세히 기록하여 왕에게 보고하고 허락을 받아야 했다. 왕의 허락을 받고 지방에 머물고 있는 경우라도 그 지역의 수령이 1년에 두 차례씩 동정을 살펴 왕에게 보고하도록 하였다. 만약 이를 무시하고 몰래 지방을 다녀오면 중벌을 내렸으며, 그 지방 수령도 연대 책임을 물어 파직시켰다.

하지만 왕족에게는 불이익보다는 특권이 많았고, 그런 배경을 등에 업고 조선의 왕족인 전주 이씨가 번성하였다. 전주 이씨는 생원, 진사

12 만약 왕족이 무능하더라도 군역의 걱정이 없었다. 왕족을 위해 특수군을 마련하여 이들에게 벼슬길을 열어 주었던 것이다. 다만, 특수군도 무제한으로 허락한 것이 아니라 왕의 후손으로서 9대 이내에 해당하는 사람을 대상으로 하였다.

등의 과거 시험에서도 다른 가문에 비해 월등히 많은 합격자를 배출하였고, 유명한 인물도 많았다. 반면에 모반대역에 연루되어 추락한 왕족의 후손들은 최소한의 품위 유지도 어려울 정도로 몰락하였다. 또한 특정 왕의 현손 이내 왕족 중에는 장래의 희망을 잃고 무위도식하다가 5대 이후 급격히 쇠락하는 경우도 많았다. 왕족들이 특권에 안주하여 노력하지 않다가 몰락의 길로 들어서는 일이 적지 않았던 것이다. 조선시대 왕족을 보호하기 위해 만든 특권이 오히려 독약처럼 이들을 파멸시키기도 하였다.

궁궐의 꽃담

경복궁의 대비전인 자경전은 아름다운 꽃담으로 꾸며져 있다. 왕실의 최고 여자 어른인 대비가 거처하던 곳이므로 정성스레 치장한 흔적을 엿볼 수 있다. 주황색 벽돌로 쌓은 꽃담의 내벽에는 만수(萬壽) 문자와 격자문, 육각문, 오얏꽃 등을 정교하게 장식하였다. 외벽에는 매화, 천도, 모란, 국화, 대나무, 나비, 연꽃 등을 색깔이 든 벽돌로 구워서 배치하여 조선시대 궁궐 꽃담의 아름다운 조형미를 보여준다. 이 집에 사는 분이 고귀함과 장수, 즐거움과 정정함을 오래 누리시라는 축원이 담긴 아름다운 꽃담이 마치 화조 병풍을 친 듯 펼쳐져 있다. ⓒ 김성철

제4부

삶의 현장, 궁궐

조선시대 궁궐에는 왕과 왕비를 중심으로 한 왕족 이외에도 수많은 사람들이 살고 있었다. 내명부의 후궁과 궁녀가 오백 명 내외였고, 궁궐을 경비하는 상시 수비 병력도 이천 명이 넘었다. 게다가 승정원, 홍문관(弘文館) 등 국왕의 통치 활동을 보좌하기 위한 관료들과 궁궐 청소, 음식 마련 등의 각종 노역에 종사하는 천민 노동자와 기술자들도 수백 명이나 드나들었다. 이들을 모두 합치면 적어도 삼천 명이 넘었다. 조선시대의 궁궐은 왕과 왕비의 거주지이자 동시에 수많은 사람들의 일터였다.

1

창업 군주가 세운 궁궐, 경복궁

조선 왕조를 대표하는 궁궐, 경복궁(景福宮)은 조선을 창업한 태조 이성계가 한양을 수도로 결정한 후 직접 세웠기에 그 상징성이 남다르다. 그러나 경복궁이 궁궐로서 실제적인 기능을 한 기간은 그렇게 길지 않았다. 개국 직후 수많은 정변을 거치면서 태조와 정종, 태종 등 초기 왕들은 경복궁에 거주하기를 꺼렸으며, 1592년 임진왜란 때 불탄 이후 1866년 흥선대원군이 중건하기까지 약 280년간 빈터로 남아 있었기 때문이다.[1] 따라서 왕이 거주하는 궁궐의 기능을 한 시기는 개국 이후부터 임진왜란 이전까지의 약 200년간과 고종 때뿐이었다.

경복궁은 태조 4년(1395)에 완성된 뒤 수차에 걸쳐 중건되었다. 처음 완성되었을 당시에는 태조가 상주하며 국사를 처리할 공간만이 마련되었다. 태조의 상주 공간은 내전(內殿)이라 하였는데, 이곳에는 밤에 잠을 자고 낮에 휴식을 취하는 건물인 연침(燕寢)과 동소침(東小寢), 서소침(西小寢), 그리고 일상적인 집무실인 보평청(報平廳)이 있었다.

태조가 사신들을 접대하고 신료들에게 조회를 받는 공간을 외전(外殿)이라 하였는데, 이곳에 경복궁의 으뜸 건물인 정전(正殿)이 세워졌

1 빈터로 있던 공백기 동안은 공궐위(空闕衛)라는 관청에서 경복궁을 관리했다.

다. 연침, 보평청, 정전의 좌향(坐向)은 모두 남향으로서 좌우 대칭의 질서 정연한 공간 구조를 이루었다. 이후 내전과 외전 영역 주변에는 태조의 국정 수행에 필요한 관청[2]이 배치되었다.

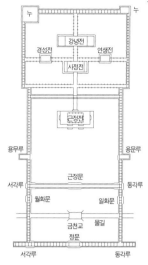

경복궁 창건 배치 추정도

태조 4년에 지어진 침전은 중앙에 중심 건물을 세우고 전면 좌우에 하나씩 건물을 더해 3침(寢)으로 이루어졌다. 중앙의 건물은 연침이라 하고, 연침을 중심으로 왼쪽은 동소침, 오른쪽은 서소침이라 하였다. 이처럼 침전을 3침으로 한 것은, 천자의 침전은 6침이고 제후의 침전은 3침이라는 유교 예법에 따랐기 때문이다.

천자의 6침은 전면 중앙에 중심 건물 하나를 두고 그 뒤쪽으로 동서 남북과 중앙의 5방에 따라 다섯 채의 건물을 세우는 방식인데, 천자는 춘하추동에 따라 각각의 처소에서 생활하였다. 전면 중앙의 건물에서는 신료들을 접견하고, 그외의 다섯 곳 중에서 봄에는 동쪽, 여름에는 남쪽, 가을에는 서쪽, 겨울에는 북쪽, 그리고 입춘·입하·입추·입동 전의 18일 동안은 중앙 건물에서 거주하였다. 이는 계절의 변화에 맞춰 천자의 거처도 같이 바뀐다는 의미였다.

이에 비해 제후의 침전은 격을 낮추어 3침이었는데, 중앙의 연침에서는 신료들을 접견하고, 동소침에서는 봄과 여름에, 서소침에서는 가을과 겨울에 각각 거처하는 것으로 되어 있었다. 그러나 이것은 어디까지나 상징적인 의미였고 주로 중앙의 연침에 거처하였다. 연침 앞부분에는 편전인 보평청을 둠으로써 업무 수행의 편의를 도모하였다. 연침, 동소침, 서소침, 보평청은 사면이 행랑(行廊)[3]으로 둘러싸여 전체적으로 하나의 구역을 형성하였다. 『태조실록』에 따르면 처음 세워진 내전의 각 건물 구조는 다음과 같았다고 한다.

연침은 정면 7칸으로 동서 양쪽에 이방(耳房)을 2칸씩 두었다. 연침 북쪽 행랑에는 7칸의 천랑(穿廊)[4]이 연결되었다. 연침 남쪽에도 5칸의 남천랑이 있었으며, 5칸째 천랑에서 동서로 7칸씩의 천랑이 동소침과 서소침으로 연결되었다. 동소침과 서소침은 정면 3칸씩의 건물로, 동소침은 동행랑 쪽으로 서소침은 서행랑 쪽으로 5칸씩의 천랑이 연결되었

2 궁중에 설치되는 관청을 궐내각사(闕內各司)라 한다.
3 건물 주변에 둘러 지은 집으로, 월랑 또는 행각이라고도 한다.
4 건물에 잇대어진 행랑식 복도로, 나뭇가지처럼 튀어나와 천랑이라 한다.

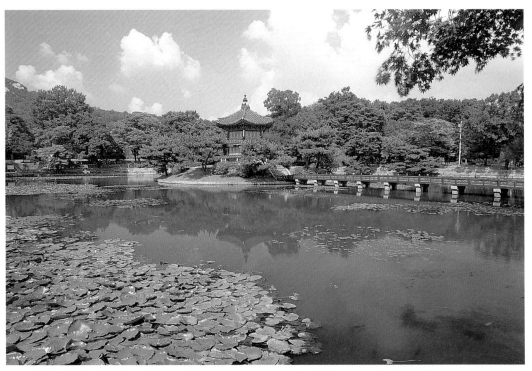

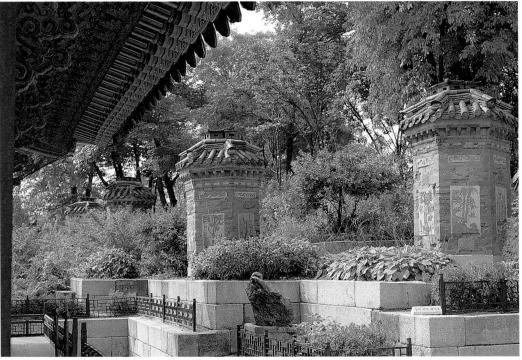

다. 연침 북쪽에는 후원(後園)이 있어 왕실 휴식 공간으로 이용되었다.

연침 남쪽에 있는 보평청은 정면 5칸 건물로, 동쪽과 서쪽에 이방을 1칸씩 두었다. 남쪽으로는 남천랑이 7칸 나 있으며 5칸째에서 동서 행랑 쪽으로 15칸씩의 천랑이 이어져 있다.

내전을 둘러싼 행랑을 보면, 북행랑은 25칸, 동행랑은 23칸, 서행랑은 20칸으로 이루어져 있으며, 북행랑의 경우 동쪽 모퉁이에 3칸짜리 연배(連排), 서쪽 모퉁이에 5칸짜리 연배루(連排樓)가 세워져 있었다.

내전 앞 외전 영역에는 정면 5칸의 경복궁의 정전이 위치했다. 왕의 장엄함과 권위를 돋보이게 하기 위해 정전은 내전의 다른 건물들과 달리 특별히 월대를 2단으로 높이 올리고 그 위에 건물을 세웠으며 기와 또한 청기와로 하였다. 기와에 이용된 청색은 동쪽을 상징하는데, 이는 조선이 중국의 동쪽에 위치하기 때문이다.

정전의 앞쪽 좌우에는 정면 3칸 측면 1칸씩의 2층 건물인 동루(東樓)와 서루(西樓)를 세웠다. 동루 북쪽으로는 19칸의 행랑이 정전의 북행랑과 연결되고 남쪽으로 9칸의 행랑이 동각루(東角樓)로 이어져서 정전의 동행랑을 이루었다. 서루도 이와 마찬가지여서 북쪽으로 19칸의 행랑이 북행랑으로 연결되고 남쪽의 9칸은 서각루(西角樓)로 이어져 정전의 서행랑을 이루었다. 정면 2칸으로 된 동각루와 서각루는 정전의 정문과 행랑으로 연결되었는데, 그 좌우 칸수가 각각 11칸이다.

외전 영역 앞에는 경복궁의 정문을 세우고 좌우에는 17칸의 행랑을 두었다. 그리고 내전과 외전 주변에 음식을 담당하는 주방, 의복을 담

향원지와 향원정(옆면 상) 고종 때 경복궁을 중건하면서 옛 후원인 서현정 일대를 크게 확장하여 새롭게 조성한 왕실 전용의 휴식 공간이다. 연못 한가운데 인공 섬을 만들고 그 위에 육각형의 정자를 지어, 향기가 멀리 퍼져 나간다는 뜻의 향원정(香遠亭)이라 이름 붙였다. ⓒ 김성철

교태전의 후원, 아미산(옆면 하) 경회루 연못에서 파낸 흙으로 만든 계단식 인공 동산이다. 흰 돌과 나무와 굴뚝과 꽃의 배색으로 사철의 변화에 따른 조화를 잘 이루었다. 특히 소나무, 대나무, 매화, 모란 등 상서로운 화초들이 새겨진 육각형의 굴뚝이 운치를 더한다. ⓒ 김성철

자경전 굴뚝의 십장생 문양 자경전 뒤뜰 담장을 연결하여 만든 굴뚝의 벽면에는 불로장생을 상징하는 십장생 무늬가 한 폭의 그림처럼 펼쳐져 있다. 그을음으로 보기 흉해질 수 있는 굴뚝에 아름다운 문양을 베풀어 매우 세련된 조형미를 보여준다. ⓒ 유남해

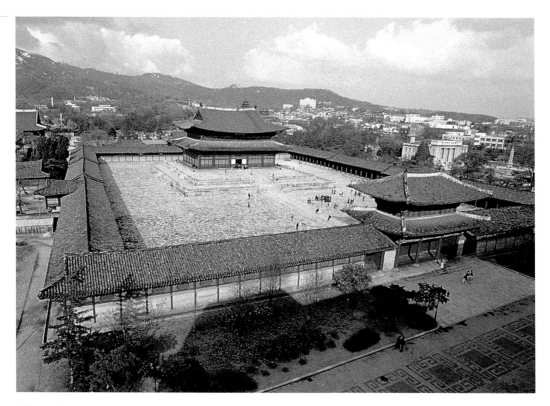

경복궁 근정전 전경 넓고 높은 이중 기단 위에 세워진 정전 주위를 행랑이 둘러싸고 있으며, 남쪽으로 2층의 근정 문이 있다. 공간의 깊이를 강조하여 정 전으로서의 위엄과 권위가 돋보인다. ⓒ 유남해

당하는 상의원(尙衣院), 비서실인 승지방(承旨房), 궁중 호위를 담당하 는 삼군부(三軍府) 등 국정 수행에 필요한 각종 관청을 배치했다.

태조 4년 9월 29일에 완성된 궁궐 이름과 건물 명칭은 약 한 달 후인 10월 27일에 정도전이 지어 올렸다. 정도전은 궁궐 이름을 경복궁이라 하고, 연침은 강녕전(康寧殿), 동소침은 연생전(延生殿), 서소침은 경성 전(慶成殿), 보평청은 사정전(思政殿), 정전은 근정전(勤政殿), 정전의 문은 근정문(勤政門), 대궐의 정문은 오문(午門)이라 하였다. 또한 근정 전의 동루와 서루를 각각 융문루(隆文樓)와 융무루(隆武樓)라 하였다.

경복궁은 건물을 먼저 세우고 궁성을 나중에 쌓았는데, 태조 이후에 도 여러 대에 걸쳐서 주요 건물들을 세웠다. 태종은 궁궐에 명당수(明 堂水)가 있어야 한다는 이유를 들어 물길을 내고, 경회루를 지었다. 강 녕전 서쪽에 위치한 경회루는 경치가 좋아 외국 사신을 접대하는 연회 장소로 이용되었다. 세종 때에는 강녕전 뒤쪽에 중전의 침전인 교태전

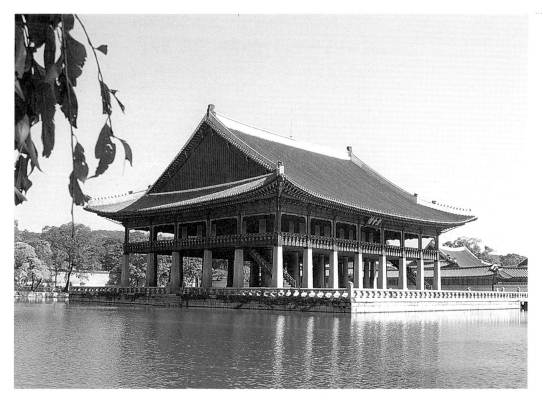

경회루 주변 경치가 좋아 외국 사신들을 위한 연회 장소로 자주 이용되던 경회루는 원래 내전인 강녕전과 교태전을 통해서만 들어갈 수 있는 왕실 전용의 공간이었다. 현재의 건물은 고종 때 중건한 것이다. ⓒ 정의득

(交泰殿)을 지었고, 유교 예법에 따라 그 좌우에 인지당(麟趾堂)과 함원전(咸元殿)을 세워 강녕전의 3침과 짝을 이루었다.

아울러 세종은 경회루 남쪽에 보루각(報漏閣)과 집현전(集賢殿)을 세웠으며, 사정전 좌우에는 만춘전(萬春殿)과 천추전(千秋殿)을 세워 교태전, 강녕전, 사정전 각 건물이 모두 3개씩 짝을 이루도록 하였다. 또한 근정전 동쪽에는 왕세자의 거처인 자선당(資善堂)을 세웠다.

한편 고종 때 흥선대원군이 경복궁을 복원하면서 당시 필요한 건물들을 더 세우기도 하였다. 예컨대 당시 헌종의 어머니인 신정왕후를 위해 교태전 뒤쪽에 자경전(慈慶殿)을 지었으며, 집현전이 있던 자리에는 고종이 휴식을 취하거나 신료들을 접견할 수 있도록 수정전(修政殿)을 세웠다. 경복궁의 각 건물 이름은 흥선대원군 때 옛 이름을 그대로 사용하거나 새로 지어 현재에 이르고 있다.

경복궁 주요 건물의 명칭 유래

경복궁(景福宮): 『시경』(詩經) 「주아」(周雅)의 "이미 술에 취하고 덕에 배가 불러서 군자의 만년 경복(景福)을 빈다"는 문장에서 따왔다. 덕으로써 영원한 복을 누리라는 의미인데, 정도전은 태조 이성계와 조신의 만년 경복을 송축하면서 덕을 강조하였다.

근정전(勤政殿): 경복궁의 정전으로 왕이 부지런히 정치에 솔선하는 모습을 보여야 한다는 의미를 담고 있다.

사정전(思政殿): 왕의 공식 집무실로서, 매사를 생각에 생각을 거듭하여 실수하지 말라는 뜻을 담고 있다.

강녕전(康寧殿): 『서경』(書經) 「홍범구주」(洪範九疇)에서 온 말이다. 홍범구주의 오복(五福) 중에서 세번째 복이 강녕이었다. 정도전은 왕이 마음을 바로 하고 덕을 닦아 황극(皇極)을 세우면 오복을 누릴 수 있다고 하면서, 강녕으로써 오복을 두루 누리기를 송축하였다.

연생전(延生殿): 강녕전의 동쪽 건물로 오행(五行)에서 봄을 상징한다. 봄에 인(仁)으로써 만물을 생육한다는 의미이다.

경성전(慶成殿): 강녕전의 서쪽 건물로 오행에서 가을을 상징한다. 가을에 의(義)로써 성취한다는 뜻이다.

융문루(隆文樓)와 융무루(隆武樓): 문무를 드높인다는 의미로서, 국가를 경영하는 데 문(文)과 무(武)가 필수적임을 뜻한다.

교태전(交泰殿): 『주역』(周易)의 64괘 중에서 태(泰) 괘의 '천지교태'(天地交泰)라는 말에서 따왔다. 천지가 교통하여 조화하듯이, 왕과 왕비가 화목하여야 자손이 번성하고 나라가 평안하다는 의미이다.

함원전(咸元殿): 교태전의 서쪽 건물로 오행에서 가을을 상징한다. 왕비의 부덕(婦德)을 기르는 곳이라는 의미이다.

인지당(麟趾堂): 교태전의 동쪽 건물로 오행에서 봄을 상징한다. 훌륭한 자손을 많이 둔다는 뜻이다.

오문(午門): 태양이 가장 성한 정오의 광명정대함같이 정의로운 정령(政令)만이 나가도록 하라는 뜻에서 이름 붙였다. 세종대에 광화문(光化門)으로 명칭이 바뀐 후 지금에 이르고 있다.

2

조선 왕조사의 주요 무대, 창덕궁

조선 왕조와 더불어 풍상을 함께 겪은 궁궐이 바로 창덕궁이다. 창덕궁은 태종대에 건설되어 왕이 거주하기 시작한 이후 조선의 마지막 왕 순종에 이르기까지 조선시대 대부분의 왕들이 이용한 궁궐이다.

창덕궁은 건설 과정부터 심상치 않은 내력을 지녔는데, 태종이 창덕궁을 세운 직접적인 계기는 개경에서 한양으로의 재천도(再遷都)에 있다. 태조 이성계가 한양에 도읍을 정했다가 정종대에 개경으로 도읍을 옮기고, 다시 태종대에 한양으로 재천도하게 된 이면에는 개국 직후의 복잡한 정치 사정이 얽혀 있었다.

1, 2차 왕자의 난을 거쳐 왕위에 오른 태종은 개경에서 한양으로 도읍을 옮기는 재천도 과정에서 경복궁으로 돌아가지 않고 창덕궁을 건설하여 이곳에 거처하였다. 그 이유는 경복궁이 1차 왕자의 난이 일어난 피의 현장이라는 점이 작용했을 것이다.

창덕궁은 태종 5년(1405) 10월 19일에 완성되었다. 법궁(法宮)인 경복궁의 이궁(離宮)으로 지어진 창덕궁은 경복궁과 여러 면에서 대비되었다. 경복궁은 정문, 정전, 편전, 침전 등 주요 건물이 남향으로서 좌우

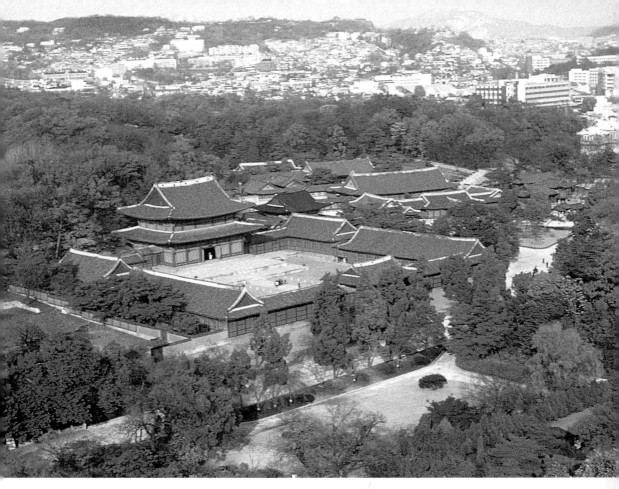

태종 5년에 경복궁의 이궁(離宮)으로 건설되었고, 광해군 때부터 고종이 경복궁을 중건할 때까지 조선의 법궁으로 이용되었다. 주로 일직선상에 건물을 배치한 경복궁과 달리 흘러내리는 산자락에 맞추어 자연스럽게 건물들을 배치하였다. ⓒ 유남해

대칭의 일직선상에 놓여 있으나, 창덕궁은 주요 건물은 남향이지만 건물마다 좌우 대칭을 이루지 못하고, 동북 방향에서 흘러온 능선을 따라 자연스럽게 자리잡았다. 또한 건물의 규모도 경복궁에 비해 작았다. 그러나 창덕궁의 공간 구조는 기본적으로 경복궁과 동일하였다.

창덕궁도 내전과 외전으로 구분되었다. 내전은 침전을 중심으로 한 구역으로, 태종 5년 당시에 내전의 중심 건물은 태종과 원경왕후 민씨가 기거한 침전이었다. 창덕궁의 침전은 중앙에 대청 3칸과 동쪽과 서쪽에 온돌방 각 2칸씩을 둔 정면 7칸 건물로, 경복궁 강녕전과 동일하였다. 정침의 동쪽 온돌방에는 태종이 거처하고, 서쪽 온돌방에는 원경왕후 민씨가 생활하였다.

정침의 사방은 경복궁의 내전과 마찬가지로 행랑으로 둘러싸여 있었

대조전 태종 5년에 왕비의 침전으로 지어졌지만 여러 차례의 화재로 원래의 모습을 잃어버렸다. 현재의 대조전은 1920년에 경복궁 교태전의 부재를 옮겨다가 다시 지은 것이다. ⓒ 돌베개

고, 남쪽, 동쪽, 서쪽에는 각각 천랑을 두어 행랑과 연결시켰다. 침전 주변에는 수라간, 세수간 등 태종과 왕후의 의식주를 담당할 각종 건물 118칸이 마련되었다.

창덕궁의 외전은 편전(便殿), 보평청(報平廳), 정전(正殿)의 세 건물이 중심이었는데, 편전과 보평청은 왕의 일상적인 집무실이며, 정전은 왕이 사신들을 접대하고 신료들로부터 조회를 받는 곳이었다. 편전과 보평청은 각각 3칸으로서 경복궁의 편전인 사정전이 5칸인 것에 비해 작은 규모였다. 초기 창덕궁의 정전은 3칸으로, 5칸이었던 경복궁 근정전에 비해 작았다. 정문은 3칸으로 경복궁의 광화문과 같은 크기였다. 외전 주변에는 경복궁과 마찬가지로 수많은 궐내각사가 배치되었다.

창덕궁의 명칭은 궁궐이 완성되면서 곧바로 정해졌지만, 궁궐 안의 건물 이름은 오랜 세월에 걸쳐 붙여졌다. 정전과 정문이 인정전(仁政殿)과 돈화문(敦化門)으로 된 것은 태종대이지만, 편전과 보평청, 침전의 이름은 세조대에 이르러서야 선정전(宣政殿), 숭문당(崇文堂)[5], 대조전(大造殿)으로 결정되었다. 숭문당은 연산군 2년(1496)에 희정당(熙政堂)으로 바뀌었는데, 이 명칭이 현재까지 이어지고 있다. 그외 창덕궁의 각 문은 서거정(徐居正)의 추천을 받아 성종이 확정하였는데, 정문

5 이때의 숭문당은 그 이전부터 있던 수문당(修文堂)을 가리키는 것으로 보인다. 창경궁의 정전인 명정전(明政殿) 서쪽에도 숭문당이라는 건물이 있다.

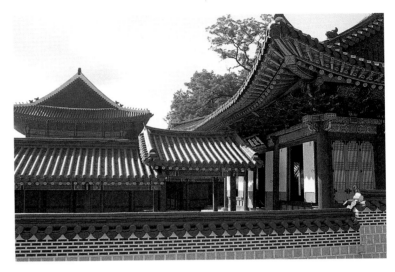
인 돈화문 옆 동쪽으로 담을 끼고 있는 단봉문(丹鳳門), 서쪽의 금호문(金虎門) 등이 이때에 정해진 이름이다.

태종은 창덕궁을 건설하고 주로 이곳에서 생활하였고, 생부 이성계를 위하여 창덕궁 옆에 덕수궁(德壽宮)을 지었다. 덕수궁의 위치는 창경궁(昌慶宮)의 옛 시민당(時敏堂)[6] 자리로서, 창경궁의 정전인 명정전(明政殿)의 남쪽이었다. 태종은 창덕궁에 머물면서 수시로 덕수궁에 들러 문안을 드리곤 하였다.

태종은 1418년에 양녕대군을 세자에서 내쫓고 세종을 후계자로 결정하였다. 양녕대군 대신 세종을 후계자로 결정하던 날로부터 두 달 후, 태종은 스스로 상왕으로 물러나고 세종에게 왕위를 물려주었다. 자발적으로 상왕이 된 태종은 경복궁과 창덕궁을 세종에게 물려주고 자신은 왕이 되기 전에 거처하던 동부 연화방(蓮花坊: 현 종로구 연건동)으로 물러갔다. 태종과 함께 부인 원경왕후 민씨도 이곳으로 거처를 옮겼다. 세종은 부왕을 위해 궁궐을 세우고 수강궁(壽康宮)이라 하였는데, 그 위치는 지금의 창경궁 명정전 자리이다.

태종은 상왕으로 물러난 뒤에도 병권은 내놓지 않았으므로 그 시기의 실세는 사실상 태종이었다. 세종은 국가의 중요 대사를 모두 태종에게 보고한 후 허락을 받아 시행했으므로 세종 초반의 국가 대사는 모두

6 창경궁의 동궁이었던 저승전(儲承殿) 남쪽에 있던 건물로, 동궁의 서연(書筵) 장소로 이용되었다.

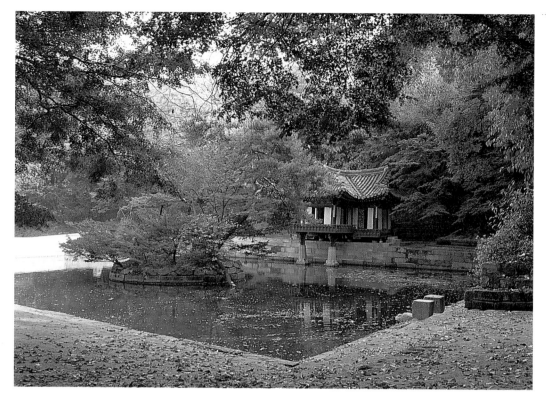

창덕궁 후원의 부용지와 부용정 창덕궁의 뒤쪽에는 조선시대 자연주의적인 전통 정원의 아름다움을 간직한 후원이 펼쳐져 있다. 그중 장방형의 연못인 부용지(芙蓉池)에는 북쪽에 주합루(宙合樓), 동쪽에 영화당(暎花堂), 남쪽에 부용정(芙蓉亭)이 있어 자연과 누각의 조화로움이 극치를 이룬다. ⓒ 정의득

수강궁에서 결정되었다. 이에 따라 세종은 수강궁과 가까운 창덕궁에 머물며 수시로 수강궁을 찾았다. 창덕궁은 조선이 창업된 이후 국가의 기틀을 잡아가던 태종부터 세종 초반까지 역사의 중심 무대였다.

　그밖에도 조선시대의 역사적 격변은 주로 창덕궁을 무대로 일어났다. 창덕궁에서 단종, 연산군, 광해군이 왕위에서 쫓겨났으며, 임란왜란 때 선조가 피난을 떠나기 직전에 머물던 궁궐도 창덕궁이었다. 임진왜란 이후 한양의 모든 궁궐이 불탄 상황에서 다시 궁궐을 건설하게 되었을 때 광해군은 경복궁은 중건하지 않고 창덕궁을 재건하였다. 이후 창덕궁은 경복궁을 대신하여 조선의 법궁이 되었다. 고종 때 경복궁이 중건되기까지 조선 후기 내내 당대를 뒤흔들던 대사건의 주요 무대는 거의가 창덕궁이었으며, 조선의 마지막 왕 순종과 함께 왕조의 최후를 맞이한 궁궐도 창덕궁이었다.

임진왜란 이후에는 어떤 궁궐이 이용되었나?

임진왜란으로 경복궁을 비롯한 한양의 모든 궁궐이 소실되어 신의주까지 피난을 갔던 선조가 환도하였을 때는 거처할 곳이 하나도 없었다. 이에 선조는 정릉동에 있던 월산대군(月山大君: 성종의 친형)의 집을 임시 궁궐로 이용하며, 이 집을 정릉동 행궁(行宮)이라고 하였다. 선조는 세상을 떠날 때까지 궁궐을 짓지 못하고 이곳에서 승하하였다.

광해군은 즉위하자마자 경복궁을 제외한 창덕궁, 창경궁, 경덕궁(慶德宮), 인경궁(仁慶宮) 등을 영건(營建)하였고, 정릉동 행궁도 경운궁(慶運宮)이라 하여 중건하였다. 광해군은 새로 지은 창덕궁으로 옮겨가며 인목대비를 서궁(西宮)이라 강등시켜 칭한 후 경운궁에 머물게 했는데, 이를 '서궁유폐'(西宮幽閉)라고 한다. 이 무렵 경운궁의 이름 또한 서궁이라 불렸다.

경운궁에는 아관파천 이후 환궁한 고종이 거처하였는데, 이는 경운궁이 러시아 공사관과 가까웠으므로 만약의 사태에 대비한 것이다. '덕수'(德壽)라는 휘호를 받은 고종이 황제에서 밀려난 후 경운궁은 덕수궁(德壽宮)으로 이름이 바뀌어 현재에 이르고 있다.

창경궁은 성종이 세조의 비인 정희왕후와 예종의 비인 안순왕후, 성종의 생모인 소혜왕후를 위해 수강궁터에 지은 궁으로, 광해군이 창덕궁을 중건한 후 곧바로 다시 세웠다. 서로 이어져 있는 창덕궁과 창경궁은 통칭해서 동궐이라 하였다.

경덕궁은 인왕산 아래 위치한 정원군(定遠君: 인조의 아버지로 후에 元宗으로 추존됨)의 집터에 지은 궁궐이다. 이곳에 왕기(王氣)가 있다는 말을 듣고 광해군이 지은 것인데, 경복궁의 서쪽에 있다고 하여 서궐이라고도 하였다. 경덕궁은 영조대에 경희궁(慶熙宮)으로 이름이 바뀌었는데, 경덕(慶德)의 '덕'(德) 자가 원종(元宗)의 시호(諡號: 죽은 사람의 일생을 평가한 호칭)인 '경덕'(敬德)과 겹치므로 '덕'(德)을 '희'(熙)로 바꾼 것이다. 인왕산 아래에 영건되었던 인경궁은 인조 즉위 후 곧바로 철거되었다.

3

왕실을 모시는 사람들과 궐내각사

조선시대 궁궐에는 왕과 왕비를 중심으로 한 왕족 이외에도 수많은 사람들이 살고 있었다. 내명부의 후궁과 궁녀가 500명 내외였고, 궁궐을 경비하는 상시 수비 병력도 2,000명이 넘었다. 게다가 승정원, 홍문관(弘文館) 등 국왕의 통치 활동을 보좌하기 위한 관료들과 궁궐 청소, 음식 마련 등의 각종 노역에 종사하는 천민 노동자와 기술자들도 수백 명이나 드나들었다. 이들을 모두 합치면 적어도 3,000명이 넘었다. 조선시대의 궁궐은 왕과 왕비의 거주지이자 동시에 수많은 사람들의 일터였다.

이처럼 많은 인원이 상주하거나 드나들며 일을 하기 위해서는 각각의 업무와 역할에 따라 궁중 영역을 구분해야 했다. 궁중의 영역은 왕과 왕비를 비롯한 왕족들의 생활 영역, 왕족들의 생활을 시중드는 궁녀와 내시, 천민 기능직들의 영역, 왕의 통치 업무를 보좌하는 관료들의 영역, 궁궐 전체를 경비하기 위한 수비 영역으로 나누어졌다.

왕과 왕비는 궁중의 중심부인 내전에서 생활하였는데, 이곳은 구중궁궐의 핵심 공간이었다. 왕과 왕비를 제외하고도 궁중에 거주하는 왕

족은 대비와 후궁, 왕세자와 결혼 이전의 왕의 자녀들이었다. 왕, 왕비, 대비, 왕의 자녀는 모두 합해서 대략 10명 내외였다. 후궁은 왕의 첩으로서 왕비가 거처하는 내전 주변의 독립 건물에서 살았다. 조선시대의 후궁 제도는 태종이 원경왕후 민씨와 사이가 좋지 않아 공식적으로 후궁을 들이면서부터 시작되었다. 후궁은 내명부의 직첩을 받았는데, 종4품의 숙원(淑媛)부터 차례로 소원(昭媛: 정4품)·숙용(淑容: 종3품)·소용(昭容: 정3품)·숙의(淑儀: 종2품)·소의(昭儀: 정2품)·귀인(貴人: 종1품)·빈(嬪: 정1품)이 있었다. 후궁도 일반 관료들과 마찬가지로 종4품의 숙원부터 차차로 승진하여 빈까지 오를 수 있었다. 후궁의 수는 왕에 따라 천차만별이었으므로 일률적으로 단정하기 어렵지만, 대체로 왕은 서너 명의 후궁을 거느렸다. 따라서 궁중에는 왕을 중심으로 하는 왕족이 대략 20명 내외가 상주하였을 것으로 보인다.

궁중의 왕세자는 동궁(東宮)이라는 독립 영역에서 거주하였는데, 동궁은 보통 정전이나 내전의 동쪽에 위치하였다. 왕세자에게는 왕세자빈과 내시, 궁녀들이 딸려 있었다.

왕과 왕비, 왕족의 생활 영역 주변에는 이들을 시중드는 궁녀와 내시, 천민 기술자들이 있었다. 이 중에서 궁녀는 궁중에 상주하였고, 내시와 천민 기술자들은 출퇴근을 하였다. 후궁, 내시, 천민 기술자들의 생활 공간은 액정(掖庭)이라 하였는데, 액정에는 여성들이 많았으므로 내시와 액정서 소속의 천민 별감(別監)들이 호위하였다.

궁녀는 왕, 왕비, 세자, 대비, 후궁들의 시중을 들며 음식과 옷을 마련했으며, 왕비 또는 대비가 베푸는 연회나 특별 행사도 진행하였다. 궁녀는 정5품의 상궁을 최고로 하여 종9품의 주변궁(奏變宮)에 이르기까지 근무 연수와 역할에 따라 다양하게 구분되었다. 일반 양인 여성 중에서 선발한 궁녀는 대부분 서너 살의 어린 나이에 입궁한 후, 연수가 차면 내명부의 직첩을 받았다. 만약 왕의 눈에 들어 승은(承恩)을 입으면 특별 상궁이 되었으며, 혹 아이를 낳으면 후궁이 되기도 하였다.

평생을 궁중에서 살았던 궁녀 중에는 80살이나 90살까지 장수하는

이들도 있었는데, 나이 많은 상궁은 그 자체가 궁중의 산 역사였다. 10세 안팎의 어린 나이로 궁중에 들어오는 왕세자빈 등에게 궁중 법도나 관행 등을 상궁이 교육할 수 있었던 것도 오랜 경험이 있어서 가능하였다. 궁녀는 왕의 승은을 입지 못하면 숫처녀로 늙어 죽어야 했는데, 나라에 가뭄이 들거나 홍수가 나면 이 여인들의 한을 풀어 주기 위해 필요한 수를 제외한 궁녀들을 출궁시켜 혼인하게 하였다.

내시는 궁중의 여성들이 운집한 액정 안팎의 소식을 연결하며 궁궐 청소, 궐문 수비, 음식물 감독 등 남성들의 노동이 필요한 부분을 담당하였다. 예컨대 왕비의 명을 관료들에게 전하거나, 반대로 관료들의 말을 왕비에게 전하는 등의 역할을 하였다. 조선시대 내시의 정원은 대략 140명이었고 이들은 남성의 성기능이 불가능한 사람들로 충원되었다. 중국에서는 형을 집행하여 일부러 고자를 만들었는데, 조선시대의 내시는 선천적인 고자 또는 어려서 개에게 성기를 물려 불구가 된 사람들이었다. 내시부는 궐 밖에 있었지만 왕, 왕비, 세자, 대비, 후궁 등에게 소속된 내시들은 궁궐 안에서 근무하였고, 궐내 내시들의 출근 장소는 액정 가까이에 위치한 내반원(內班院)이었다.

왕, 왕비, 후궁, 세자, 대비의 생활 영역 주변에는 이들의 음식과 의복 등을 만들어 공급하는 천민 노동자들이 있었고, 왕, 왕비, 세자, 대비에게는 각각 수라간의 전속 요리사들이 배속되었다. 이외에도 물 긷기,

〈동궐도〉의 궐내각사 내전과 외전 근처에 설치된 궁궐 관청의 모습이다. 왼쪽 그림에는 승정원과 사옹원 등이, 오른쪽 그림에는 홍문관과 내의원 등이 있다. 동아대학교 박물관 소장.

빨래, 심부름, 청소, 촛불을 담당하는 사람 등 수많은 노동자가 있었고, 활·목기·철기 등의 각종 기물을 제작하는 장인들도 많았다. 『세종실록』에 따르면 궁중에서 근무하는 천민 노동자의 수는 500명이 넘었다. 이들이 순번을 정해 궁궐에 드나들었으므로 평상시에도 200~300명 정도는 궁중에 머물렀을 것이다.

　왕의 업무를 돕고 대궐의 운영을 담당하기 위한 각종 관청도 궁궐 내 배치되어 있었는데, 경복궁·창덕궁·경희궁에는 궐내각사의 종류가 30여 곳에 달하였고 여기에 근무하는 양반 관료의 수도 적지 않았다. 궐내각사의 배치 순서는 업무의 긴급성에 따라 정해졌다. 〈동궐도〉(東闕圖)에 따르면, 왕의 침전에 가장 가까이 배치된 관청은 선전관청(宣傳官廳)이며 승정원과 내병조(內兵曹), 내의원(內醫院) 순으로 배치되었다. 선전관청에 근무하는 선전관은 왕이 긴급하게 군사 지휘관을 소집하거나 군 병력을 징발할 때 연락을 담당하였고, 승정원은 왕의 비서실로서 수시로 왕에게 보고하고 명령을 받기 위해 왕의 정전이나 편전 가까이에 위치했다. 내병조는 대궐 내 경비 병력의 근무지와 근무 시간 등을 결정·감독하는 곳이며, 내의원에는 왕과 왕족의 건강을 책임지는

어의들이 근무하였다.

　대궐의 의식주와 관련해서는 상의원(尙衣院), 사옹원(司饔院), 전설사(典設司), 전연사(典涓司) 등이 있었다. 상의원은 옷, 사옹원은 음식, 전설사는 천막 등의 시설, 전연사는 궐내 청소를 담당하였다. 또 왕의 옥새 등을 담당하는 상서원(尙瑞院)과 왕의 자문에 응하기 위한 홍문관도 궐내에 있었다. 대궐 내의 경비를 담당하는 관서로는 도총부(都摠府), 내금위(內禁衛), 겸사복(兼司僕), 우림위(羽林衛) 등이 있었으며, 관료들의 궐내 출장소라 할 수 있는 빈청(賓廳), 대청(臺廳), 정청(政廳)[7] 등 수많은 관청이 궁중에 있었다. 궁성과 궁궐문에는 이곳의 경비를 맡은 수문장청(守門將廳)이 있었다.

　조선시대의 궁궐은 왕과 왕족을 비롯하여 양반 관료, 중인 실무자, 경비 병력, 이름 없는 천민 기술자에 이르기까지 수천 명이 먹고, 자고, 일하던 삶의 현장으로서, 조선시대의 통치 문화와 신분제 문화가 응축되어 있는 공간이었다.

7 빈청은 영의정·좌의정·우의정 등 정승들의 궐내 출장소였으며, 대청은 사헌부·사간원 등 삼사 관료들이 모이는 곳이었다. 정청은 이조와 병조의 관리들이 인사 행정을 위해 모이는 출장소였다.

4

궁중의 독특한 풍습과 놀이

조선은 농업 사회로 계절의 변화에 따르는 농사력과 관련된 풍습이 많았다. 특히 궁중에는 왕이라는 절대 권력자가 있었기 때문에 독특한 풍습과 놀이 문화가 존재하였고, 일반 사회와 마찬가지로 한 해를 보내고 새해를 맞이하는 연말연시의 풍습이 있었다.

연말에 행하는 대표적인 궁중 풍습으로는 섣달 그믐인 제석(除夕) 때의 풍습을 들 수 있다. 이 날 낮에 왕과 왕비, 종친, 궁중 관료, 외국인 등이 참석한 가운데 나례(儺禮), 처용놀이, 잡희(雜戲)를 하였고 밤에는 대규모 불꽃놀이를 벌였다. 불꽃놀이는 1년간 쌓인 잡귀를 모두 몰아내고 새해에는 만복을 맞이하겠다는 주술적 의미와 여진이나 일본 등의 주변 민족에게 무력을 과시하려는 목적이 있었다. 불꽃놀이가 끝난 후에는 종정도(從政圖)·작성도(作聖圖) 등의 주사위놀이나 격구를 하며 밤을 새웠는데, 왕은 주사위놀이를 하면서 돈을 내걸어 분위기를 돋우기도 하였다.[8]

나례란 궁중과 한양 각처에 귀신을 잡아먹는 사자들을 보내 축귀(逐鬼)하는 가면놀이였다. 나례의 주인공은 방상씨(方相氏)라는 귀신 잡는

8 종정도는 조선 초에 하륜(河崙, 1347~1416)이 만든 주사위놀이로서, 나무로 만든 육면의 주사위를 던져 1품에 먼저 도착하는 사람이 이기는 것이다. 벼슬살이와 마찬가지로 파면, 승진 등 여러 규칙이 있었다. 작성도는 조선 초기 권우(權遇, 1363~1419)가 만든 주사위놀이로, 육면의 주사위를 던져 누가 먼저 성인(聖人)의 단계에 올라가는지를 내기하였다. 고려시대의 성불도(成佛圖)놀이와 유사한데, 성불도의 최고 단계는 부처이지만 작성도에서는 유교의 성인인 점이 달랐다.

방상씨 궁중 나례의 주인공으로 귀신 잡는 귀신이다. 김장생의 『가례집람도설』(家禮輯覽圖說)에서 인용.

귀신이었다. 이 놀이는 중국에서 건너왔는데, 중국에서는 일 년에 세 번씩 방상씨를 이용하여 귀신을 쫓는 나례를 행하였다. 섣달 그믐날의 궁중 나례는 보통 편전의 뜰에서 공연되었고 이것을 연기하는 배우들은 한양과 경기도 지역에서 징발된 자들이었다. 성현(成俔)의 『용재총화』(慵齋叢話)[9]에는 궁중 나례가 다음과 같이 묘사되었다.

방상씨로 분장한 네 사람은 황금빛 네 눈의 가면을 쓴다. 머리에는 곰 가죽을 쓰고 손에는 창을 들었는데 딱딱이를 친다. 지군(指軍) 5명은 붉은 옷을 입고 탈을 쓴다. 머리에는 그림이 그려진 전립을 쓴다. 판관(判官) 5명은 푸른 옷에 탈을 쓴다. 머리에는 그림이 그려진 전립을 쓴다. 조왕신(부엌귀신) 4명은 푸른 도포에 복두(幞頭: 모자)를 쓴다. 손에는 나무로 만든 홀을 들고 머리에는 탈을 쓴다. 소매(小梅) 두어 명은 여자의 저고리를 입고 탈을 쓴다. 치마는 붉은색과 푸른색이다. 손에는 길다란 장대를 잡는다. 십이신(十二神)은 각각 자기의 탈을 쓴다. 예컨대 자신(子神)은 쥐, 축신(丑神)은 소 형상의 탈을 쓴다. 또 악공 10여 명이 복숭아나무 가지로 만든 빗자루[10]를 잡고 뒤따른다. (한양에서 선발하여 궁중에 올린) 아동 수십 명에게 붉은 옷을 입히고 탈을 쓰게 하여 진자(侲子: 역귀를 쫓는 어린아이)가 되게 한다.

선창자가 다음과 같이 큰소리로 외친다. "갑작(甲作)은 흉(凶)을 잡아먹고, 불위(佛胃)는 호(虎)를 잡아먹고, 웅백(雄伯)은 매(魅)를 잡아먹고, 등간(騰簡)은 불상(不祥)을 잡아먹고, 남제(攬諸)는 고백(姑伯)을 잡아먹고, 기(奇)는 몽강양조(夢强梁祖)를 잡아먹고, 명공(明共)은 목사기생(木死寄生)을 잡아먹고, 위함(委陷)은 친(襯)을 잡아먹고, 착단(錯斷)은 거궁기등(拒窮奇騰)을 잡아먹고, 근공(根共)은 고(蠱)를 잡아먹으라. 바라건대 너희들 십이신은 급히 가고 머물지 말라. 만일 머뭇거리고 가지 않는다면 너의 마디마디를 자르고, 너의 살을 해부하고, 너의 간장을 끌어낼 것이니 후회하지 말라."

진자들은 "예" 하고 대답하고 머리를 조아리며 잘하겠다고 맹세한

9 조선 초기의 대표적인 학자 관료인 성현(1439~1504)이 저술한 책. 이 책에는 당시의 야사와 풍습, 인심, 풍류 등 생활 문화와 관련된 내용이 풍부하게 기록되어 있다.
10 예로부터 복숭아는 귀신을 쫓는 과일로 여겨졌다. 나례에서도 귀신들을 쓸어 버리기 위해 복숭아나무의 가지를 이용해 빗자루를 만들었다.

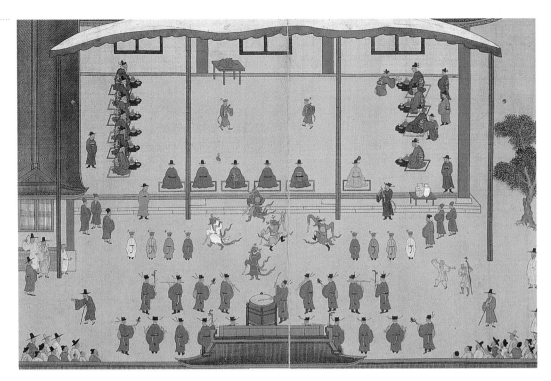

처용무 공연 원로대신들이 모인 가운데 악대와 처용 가면을 쓴 다섯 명의 무용수들이 마당에서 공연을 펼치고 있다. 숙종 45년(1719)에 기로소(耆老所)의 원로대신들과 왕이 함께한 계회(契會)를 기념하여 그린 것이다. 〈기사계첩〉(耆社契帖) 중 〈기사사연도〉(耆社私宴圖), 개인 소장.

다. 여러 사람이 크게 소리치고 북과 징을 울리면서 진자들을 대궐문 밖으로 몰아낸다.

나례 후에는 처용놀이 또는 잡희라는 가면놀이를 공연하였다. 처용놀이는 처용의 탈을 쓰고 귀신을 쫓는 놀이였다. 잡희는 일종의 마당극으로 사설과 노래, 연기를 함께 하였으며, 편전의 월대 위에서 공연하였다. 배우들은 시세를 풍자하는 가면과 복장을 하고, 춤과 함께 사설을 늘어놓았다. 사설은 대부분 양반 관료의 비리와 부패를 풍자하는 내용으로, 관람자들은 잡희를 보면서 재미를 느낄 뿐 아니라 백성들의 여론 또한 알 수 있었다.

섣달 그믐의 하이라이트는 대궐 후원에서 시행하는 불꽃놀이였다. 불꽃놀이를 하기 위해서는 폭죽을 만들고 이를 쏘아 올리는 포대도 설치해야 했다. 당시로서는 화약과 포대 모두가 첨단 무기에 해당하였으므로 이 날의 불꽃놀이는 병조와 군기시(軍器寺: 무기 제작 담당)의 전문

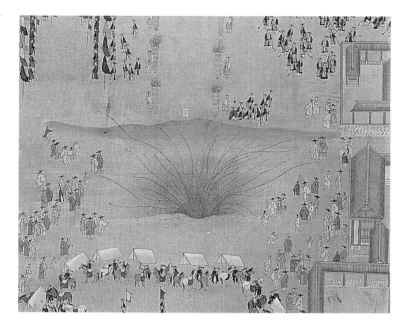

가들이 준비하였다. 『용재총화』에는 궁중의 불꽃놀이를 다음과 같이 묘사하고 있다.

　　미리 대궐의 후원에 불꽃놀이를 위한 준비물을 설치한다. 불꽃놀이에 사용되는 폭죽에는 대, 중, 소의 세 가지가 있다. 두꺼운 종이로 통속을 겹겹으로 채운 후 그 안에 석유황, 염초, 반묘(班猫: 곤충의 일종), 유회(柳灰: 버드나무로 만든 숯) 등을 촘촘하게 다져 넣고 입구를 막는다. 폭죽 통의 끝에 불을 붙이면 잠깐 사이에 연기가 나고 불길이 일어나 통을 다 깨뜨리는데, 천지가 진동하는 소리를 낸다.

　　처음에 불화살을 후원의 동쪽 먼 방향의 산에 묻어 두었다가 화살에 불을 붙이면 불화살이 수없이 하늘로 날아오른다. 불화살이 깨지는 데따라 소리가 나고 형상이 유성과 같아서 온 하늘에 번쩍번쩍 빛이 난다. 또 긴 장대 수십 개를 후원에 세워 놓고 장대 끝에 작은 꾸러미를 달아 둔다. 왕이 앉은자리 앞에 채색 상자를 놓고 그 밑에 긴 새끼줄을 매어서 여러 장대와 연결하는데 가로 세로 서로 이어지게 한다. 새끼줄 끝에는 불화살을 장치한다. 군기시의 관리가 불을 받들어 왕에게 올리

면 왕이 그것을 받아서 채색 상자 안에 넣는다. 잠깐 사이에 상자에서 불이 일어나 불꽃이 새끼줄에 떨어진다. 불화살이 새끼줄을 따라 달려가서 장대에 붙는다. 장대에는 작은 꾸러미가 있다. 꾸러미에 불이 붙으면서 장대를 따라 빙빙 돌며 내려오는데, 마치 수레바퀴가 도는 형상이 된다. 불화살이 또 새끼줄을 따라 달려가면서 다른 장대에 닿는다. 이렇게 하여 서로 이어서 끊이질 않는다.

또 엎드려 있는 거북 형상을 만들고, 거북의 입에서 불이 나와 연기와 불꽃을 어지럽게 내쏟게 한다. 그 모양은 불물이 흘러내리는 것과 같다. 거북 위에 만수비(萬壽碑)를 세우고 불로 비석 속을 밝히면 그 표면의 글자가 뚜렷하게 보인다.

장대 위에는 그림 족자를 말아서 새끼줄로 묶어 놓는다. 불이 새끼줄을 따라 올라가서 새끼줄이 끊어지게 되면 그림 족자가 아래로 펼쳐지는데, 족자 속의 글자를 또렷이 알아볼 수 있게 된다. 또한 긴 숲을 만들고 꽃잎과 포도의 형상을 새겨 놓는다. 불이 숲 한구석에서 일어나면 잠깐 사이에 숲나무들을 태운다. 불이 꺼지고 연기가 사라지면 붉은 꽃봉오리와 푸른 잎들이 마치 포도송이처럼 주렁주렁 늘어져서 진짜인지

가짜인지 구별할 수 없다.

또 탈을 쓴 광대가 꾸러미를 단 나무판자를 등에 진다. 불이 붙은 꾸러미가 끊어져 다 타도록 광대는 노래하고 춤을 추며 조금도 겁내지 않는다.

조선시대의 정월 대보름은 설날, 추석과 더불어 3대 명절로 쳤다. 민간에서는 대보름날에 부럼을 깨고 더위를 팔았고, 보름달이 떠오르면, 달을 보면서 소원을 빌고 쥐불놀이를 하였다. 이 날 궁궐 후원에서는 승정원이 주관하는 내농작(內農作: 궐내에서 행하는 농사놀이) 행사를 하였다. 이 행사는 한 해의 풍요를 기원하며, 농사의 전 과정을 풀과 볏짚 또는 나무를 이용하여 조각, 형상화해야 하므로 수많은 기술자가 동원되었다.

내농작은 보통 『시경』의 「빈풍칠월」(豳風七月) 편을 대본으로 하여 그 내용을 형상화하였다. 「빈풍칠월」에는 새와 짐승, 밭갈이하는 지아비, 들밥을 나르는 지어미, 누에 치는 여자, 베 짜는 할멈 등이 등장한다. 내농작에서는 좌우로 편을 나누어 어느 쪽이 더 정교하게 이들의 모양을 제작했는지 경쟁한 후 이기는 쪽에 왕이 상을 내렸다. 내농작은 왕과 궁중 관료들에게 일 년 농사의 어려움을 보여주는 행사였다.

농업에 관련된 또 다른 궐내 풍습으로는 기우제가 있다. 조선시대에는 수년씩 계속되는 가뭄 피해 때문에 비를 기원하는 각종 기우제를 지냈다. 궐내 기우제는 경복궁의 경회루, 또는 창덕궁의 후원 등에서 행했다. 도롱뇽을 단지에 담아 놓고 아이들로 하여금 나무로 두드리면서 비를 내리면 풀어 주겠다는 합창을 하게 하였다. 이를 석척기우제(蜥蜴祈雨祭)라 하는데, 도롱뇽을 비바람을 일으키는 용의 일종으로 여기고 이렇게 하는 것이었다. 농업 사회를 살아가는 사람들의 절박한 현실이 궁중의 도롱뇽 기우제로 표현되었다.

5

화재 예방과 진압을 위한 대책

궁궐은 대부분 기와로 된 지붕을 제외한 기둥, 벽면, 문틀, 천장이 나무로 지어졌다. 건물 내부의 시설물인 의자, 책상, 병풍, 돗자리, 방석, 책등도 모두 나무이거나 종이, 천이었다. 당연히 이것들은 화재에 매우취약하였다. 게다가 궁궐은 행랑으로 서로 연결되어 있어 한 건물에 화재가 발생하면 궁궐 전체로 불길이 번져 가곤 하였다.

조선시대 도성의 민가들도 대부분 풀로 지붕을 엮은 초가인 데다 촘촘하게 붙어 있어 화재에 취약하기는 마찬가지였다. 만약 어느 한 집에불이 나면, 이 불은 순식간에 동네와 한양 전체로 퍼져 나갈 수 있었다.예컨대 세종 8년(1426) 한성부 남쪽에서 발생한 화재는 그 지역은 물론중부, 동부로까지 번져 2,170호가 연소되고 32명이 사망하는 대형 참사가 되었다.

따라서 조선시대에는 금화령(禁火令)이라는 화재 예방과 진압에 관한특별 대책이 있었다. 금화령은 태종, 세종대에 기본적인 골격이 갖추어져 조선시대 내내 이용되었다. 조선 개국 직후 수도 한양에 궁궐이 조성되고 시가지가 건설되면서 방화범들이 일부러 민가나 궁궐에 불을 지르

는 경우가 많았다. 방화범들은 대체로 조선 개국에 불만을 품은 불평분자들 또는 약탈이나 절도를 노리는 사람들이었다.

화재 예방을 위한 첫번째 대책은 불을 내는 사람들을 엄히 처벌하는 것이었다. 특히 왕이 사는 궁궐과 선대의 신주를 모신 종묘를 가장 중히 여겨, 이곳에 불을 내는 사람은 사형에 처했다. 궁궐의 화재를 예방하기 위한 조치로는 다음과 같은 것들이 있었다.

먼저 민가의 화재가 궁궐로 번지는 것을 막기 위해 궁궐 담장 30m 이내에는 집을 짓지 못하게 하였다. 민가가 늘어나서 점차 궁성에 접근하게 되면 대대적으로 민가를 철거하곤 하였다. 또 궁궐 곳곳에 사다리, 드므[11], 쇠스랑, 도끼, 저수 시설 등의 소방 기구를 마련하였다. 사다리는 건물 지붕으로 올라가기 위해 궁궐 곳곳에 비치하였는데, 소방차나 호스 등의 시설이 없던 당시에 건물에서 치솟는 불길을 진압하는 방법은 지붕에 올라가 물을 뿌리는 것뿐이었다. 경복궁의 근정전·경회루·사정전, 창덕궁의 인정전 등에는 많은 사람들이 불을 끄기 위해 한꺼번에 지붕 위로 올라갈 때 붙들 수 있도록 처마 아래에 쇠고리를 쭉 박아 놓았고, 지붕 위에도 사람들의 안전을 위하여 쇠고리를 설치해 두었다.

이와 같은 조치는 세종대에 취해졌다. 『세종실록』에 따르면 세종 13

11 드므는 물을 담아 놓는 커다란 솥 모양의 물동이다. 드므에 물을 담아 놓는 이유 중에는 불귀신이 물에 비친 자신의 얼굴을 보고 놀라 도망가게 하려는 주술적인 측면이 있었다.

년(1431) 1월에 세종이 승정원에 명하기를, "근정전이 높아서 만일 화재가 난다면 갑자기 오르기가 어려울 것이다. 쇠고리를 연결하여 처마 아래로 늘여 놓았다가 화재가 나면 이를 잡고 오르내리게 하는 것이 어떠한가? 또 옥상이 위험하여 불을 끄려던 자가 미끄러질 경우 잡을 만한 물건이 없으니, 역시 긴 쇠고리를 만들어서 옥상에 가로로 쳐놓는 것이 어떠한가?"라고 하였다.

또한 궁궐의 주요 건물마다 물을 가득 담은 드므를 비치해 두었다가 화재가 발생하면 일차적으로 사용할 수 있도록 하였다. 궁궐 곳곳에 저수지를 파놓았는데, 특히 궐내각사 주변에 저수지를 파서 화재를 진압할 때 이용하였다. 그러나 아무리 화재 예방을 위해 방화범들을 엄벌하고 야간 순찰을 돌고 소방 기구를 비치하더라도 화재의 가능성은 항상 존재했다. 그러므로 가장 중요한 것은 화재가 발생했을 때 얼마나 신속하고 효과적으로 이를 진압하느냐였다.

조선시대 궁궐의 화재 사건은 중요한 정치적 의미를 지녔다. 우연일 수도 있지만, 모반 대역을 꿈꾸는 자들의 고의 방화일 수도 있었던 것이다. 왕조시대의 궁중 쿠데타는 거의 야간 방화로 시작되므로, 궁궐에 불이 나면 쿠데타의 가능성에도 대비할 필요가 있었다. 일단 화재가 발생하면 궁궐 정문에 설치한 큰 종과 종각의 종을 연이어 쳐서 비상 경계를 발하였다. 이것을 첩종(疊鐘)이라 하는데, 궁궐 내의 수비 병력은 물론 한양의 예비 병력과 문무백관 모두를 비상 소집하는 계엄령이었

다. 첩종은 궁궐의 화재가 완전 진압될 때까지 계속 울렸는데, 첩종이 발동되면 각 대궐문을 지키는 군사들은 즉각 사람들의 출입을 통제하였다. 그외 병력은 궁중 쿠데타의 가능성에 대비해 완전 무장 상태로 대궐 정전으로 달려가 왕의 명령을 기다렸다. 이 병력을 제외한 나머지 사람들은 화재 현장으로 달려가 불을 껐다.

궁궐 밖의 병력들도 첩종이 발동되는 즉시 대궐 정문 앞으로 달려가 집합했다. 이들은 각자가 속한 부대별로 정렬하여 해당 지휘관의 통제를 받았다. 궁중 주변에 거주하는 백성들은 물 긷는 통을 들고 대궐 정문 앞에 모였으며, 도성의 사대문을 지키는 병사들은 사람들의 출입을 통제하였다.

왕은 궁중에 난 불이 단순 화재라고 판단되면 정전에 모인 병사들에게 화재 진압을 명령하였다. 그리고 대궐 정문 밖에 대기하는 예비 병력과 백성들에게도 궐내로 들어와 화재를 진압하도록 하였다. 왕의 명령을 받은 환관이 표신(標信: 증명서)을 받아 정문 밖에서 대기 중이던 지휘관에게 전하면, 이들이 일시에 화재 현장으로 달려가 불을 껐다. 화재 진압 후에는 참여한 사람들을 점검해 불참자들은 처벌하고 공을 세운 사람에게는 상을 주었다.

조선시대 궁궐은 철저한 금화령에도 불구하고 크고 작은 화재를 여러 차례 겪었다. 인조반정 당시 창덕궁이 불에 탈 때에는 금화령이 전혀 위력을 발휘하지 못했다. 조선시대의 최고의 화재 예방책은 금화령이 아니라 전쟁을 방지하고 쿠데타를 예방하는 훌륭한 정치라는 점을 역설적으로 보여주는 사례라 할 수 있다.

인조반정 때 일어난 창덕궁의 화재

반정군이 돈화문(敦化門)을 도끼로 찍어 열고 들어가서 쌓아 둔 장작더미에 불을 질렀다. 이 불이 궁궐에 옮겨 붙어 불빛이 성안을 밝게 하여 작은 물건이라도 알아볼 정도가 되었다. 이는 반정에 가담한 사람들이 그의 집안 사람들에게 미리 말하기를 "궁중에 불이 일어나지 않거든 모두 자살하라" 하였기 때문에 불을 놓아 알린 것이다. …… 이때 광해군이 불빛을 보고 내시에게 이르기를 "역성 혁명이라면 분명히 종묘에 불을 지를 것이고 폐립(廢立)이라면 종묘는 무사할 것이다. 네가 한번 높은 곳에 올라가 보고 오너라" 하였다. 내시가 돌아와 말하기를 "종묘에 불이 붙었습니다" 하였다. 광해군이 크게 탄식하기를 "이씨의 종묘가 내게 이르러 망하였구나" 하고는 내시와 함께 북문으로 도망갔다. 이는 반정군이 함춘원(咸春苑)˙에 섶나무를 쌓아 놓고 불 지른 것을 내시가 잘못 알고 종묘에 불이 났다고 말한 것이었다. …… 여러 군사가 서로 다투어 눈을 부릅뜨고 기둥을 칼로 치면서 소리 질러 말하기를 "백성의 피를 짜내어 사치를 숭상한 것이 이에 이르렀는데, 우리들이 오늘에야 보복한다"고 하며 침전에 달려들어 횃불을 켜서 수색하였다. 이 불이 주렴에 옮겨 붙어서 (인정전을 제외한) 모든 건물이 타 버렸다.

『연려실기술』 인조조 고사본말, 계해정사(癸亥靖社)

● 사도세자의 사당인 경모궁(景慕宮)이 세워지기 전에 있던 후원으로, 현재는 서울대학병원이 들어서 있다.

6

궁중 비상 사태

조선시대의 왕은 궁중 비상 사태에 대처하기 위하여 군사들과 백성들을 비상 소집하였다. 비상 소집 방법은 사태의 경중에 따라 달랐는데, 사태가 심각할수록 소집 범위가 넓었고 그 방법도 복잡했다.

궁중의 병사들만으로 수습될 만큼 비상 사태가 미미한 경우에는 이들만 비상 소집하였다. 궐내의 비상 소집을 위하여 대궐문과 누각에는 북을 설치하였다. 경복궁에는 경회루의 남문·월화문·근정문·영추문·광화문 등에 북을 달았는데, 이 중 광화문과 영추문에는 제일 큰 북을 달았다. 궁궐 내에 비상 사태가 발생하면 왕은 선전관에게 표신을 주어 궁중에 설치된 북을 연달아 쳐서 궐내의 병력을 정전 앞으로 모이게 하였는데, 이를 첩고(疊鼓)라 하였다. 첩고란 '연이어 치는 북'이란 뜻이다. 첩고가 발동되면, 대궐문을 지키는 수문병을 제외하고는 궐내의 모든 군사들이 완전 무장을 하고 정전 앞으로 모여 왕의 지휘를 받았다.

사태가 심각하여 궐내 병력만으로 해결될 것 같지 않으면, 왕은 큰 종을 연이어 쳐서 한양에 머무르는 예비 병력과 문무백관 모두를 비상 소집하였다. 큰 종을 연이어 치는 것을 첩종(疊鐘)이라 하였는데, 큰 종

을 칠 만한 비상 사태의 예로는 궐내에 큰 화재가 발생했을 때를 들 수 있다.

첩종이 발동하면, 궁궐 수비 병력은 첩고 때와 마찬가지로 완전 무장한 채 정전으로 달려갔다. 만약 경복궁에서 첩종이 울렸다면, 경복궁 안의 모든 군사는 근정전으로 집합해야 했다. 궐내 관청에서 근무 중이던 문무백관은 모두 근무지에서 비상 대기하였고, 한양에 머물고 있던 예비 병력들은 첩종을 듣는 즉시 광화문 앞으로 달려와서 각자가 속한 부대에 따라 정렬하여 지휘관의 통제를 받았다. 궁궐 밖에 소재한 관청에서 업무를 보던 문무백관들도 각 관청에 한 명만 남겨 두고 모두 대궐 밖의 대기 장소로 달려갔다. 사대문과 궁성문에서는 사람들의 출입을 통제하였다.

『예종실록』을 보면, 예종 1년(1469)에 경복궁에서 첩종으로 동원되는 인원 수가 대략 어느 정도였는지 파악할 수 있다. 당시의 첩종 결과 비상 소집된 인원은, 근정전으로 달려온 병력과 궁궐문을 지키는 군사 총 2,163명, 광화문 앞에 집합한 군사가 예비 병력까지 합하여 총 9,876명, 궐내각사에서 비상 대기 중인 관리 68명, 대궐 밖에 모인 문무 관료 446명으로, 병력 수는 총 1만 2,039명이었고 문무백관은 514명이었다. 이들을 합하면 1만 2,553명이라는 대규모 인원이었다. 그런데 예종은 비상 소집된 인원 수를 보고받고 너무 적다고 질책하였다. 이를 보면, 조선시대 첩종은 적어도 2만 명 가까운 인원이 동원되는 비상 소집령이었던 것을 알 수 있다. 조선 전기 한양의 인구가 대략 10만 명이었음을 감안한다면 대단한 규모의 동원이었다.[12]

그런데 조선시대에는 첩종보다 더 많은 인원을 동원하는 비상 소집령이 있었다. 왕이 국가 비상 사태에 각(角)을 불어서 발하는 취각령(吹角令)이 그것인데, 한양에 거주하는 70세 이하 모든 남자를 대상으로 하였으므로 총동원령이나 마찬가지였다. 왕이 궁궐 안에 대기 중인 선전관에게 취각령을 발할 것을 명령하면 선전관은 취라치(나팔수)에게 궐내 높은 누각에 올라가 각을 불게 하였다. 이 소리에 병조에서도 즉

12 임진왜란 이전 한양에는 10만 명 내외의 사람들이 살았는데, 영·정조대에 이르러 인구가 급증해 20만 명을 넘어섰다.

시 각을 불어 응답하였으며, 이어서 성문, 누각 등에 취라치를 보내 일시에 각을 불게 함으로써 한양의 모든 백성이 들을 수 있도록 하였다.

취각령이 발동되면 궐내에서 숙직하던 병조의 당상관이 즉시 왕으로부터 선자기(宣字旗)를 받아 대궐문 밖에 세웠다. 취각령을 들은 병사들을 포함하여 한양의 백성들은 완전 무장한 채 모두 궁궐 정문의 선자기 앞으로 달려갔다. 병사들은 각자 소속된 부대를 찾아 해당 지휘관의 통제를 받고, 일반 백성들은 거주지별로 정렬하여 관료들의 지휘를 받았다. 궐 밖에 있던 문무 관료들도 무장한 상태로 하인들을 거느리고 궐문 밖의 대기 장소에 모였다. 궁성문과 도성문은 출입을 통제하였으며, 궐내에 있던 병력들은 완전 무장한 채 자신들의 근무지를 경계하였다. 이렇게 비상 소집된 인원이 수만 명에 달하였다. 취각령은 왕조가 전복될 위기 상황에서 발동되는 총동원령이었다.

취각령과 첩고, 첩종은 대체로 조선 건국 직후에 많이 발동되었다. 1, 2차 왕자의 난을 거치는 등 정국이 몹시 불안하였기 때문이다. 어느 정도 시간이 흘러 왕조가 안정되어 가면서 비상 소집령은 잘 발동되지 않았으나, 국가의 비상 사태에 대비하기 위한 훈련 차원에서 소집령을 내리는 일은 종종 있었다. 취각령을 발동해 한양의 전 주민을 일시에 대궐문 앞에 모이게 하려면 무엇보다 자세한 규칙이 필요하였다. 취각령이 완전하지 못하면 자칫 한양 전체가 대혼란에 빠질 수도 있기 때문이었다. 그러므로 정국이 안정됨에 따라 취각령도 더 자세하게 정비되어 갔다.

7

궁궐 수비 제도

궁궐 수비 병력은 일차적으로 왕권을 보호하는 임무를 맡았다. 또한 궁궐은 외국 사신들이 드나들고 백성들이 우러러보는 곳이므로 수비 병력은 무력을 과시하는 의장병으로서의 성격도 겸하였다. 대궐문을 지키는 수문병을 비롯하여 정전 주변에 근무하는 병력들은 무술 실력이 뛰어날 뿐만 아니라 출신 성분과 신체 조건도 우수하였다.

궁궐 수비를 담당한 사람들은 비정규병과 정규병으로 구분되었다. 비정규병은 왕, 왕비, 후궁, 세자, 대비 등이 거처하는 생활 영역을 호위하는 사람들로, 100명 내외의 내시와 액정서 소속의 별감들이었다. 이외의 지역은 정규 병력이 구역을 나누어 수비하였다. 정규 병력은 궁궐 수비를 전담하는 금군(禁軍)과 그외의 일반병으로 나뉘었으며, 모두 합하여 약 2,000명 정도의 병력이 입직(入直: 궐내 근무)하여 각각의 구역을 경비하였다. 금군은 궁궐 수비를 전담하는 정예군으로 대궐 정문 안쪽에서 정전까지 궁궐의 외전 지역을 담당하였다. 그래서 무예가 탁월하고 신체 조건이 우수한 사람들만이 선발되었고, 대우가 좋아 양반 출신의 금군도 많았다.

조선 초기의 금군은 내금위(內禁衛), 겸사복(兼司僕), 우림위(羽林衛)의 세 부대로 구성되었다. 각각의 부대는 종2품의 내금위장, 겸사복장, 우림위장이 통솔하였으며 대궐 정전의 행랑에 지휘부를 두었다. 금군은 영조 31년(1755)에 용호영(龍虎營)으로 개칭되었는데 그 수는 시기별로 변동이 많았다. 조선 초기에는 총인원이 300명 정도였는데 후기에는 1,000명이 넘을 때도 있었다. 이들이 서로 번(番: 차례)을 나누어 100여 명씩 궁궐에 들어가 경비를 섰다.

금군과 함께 궁궐을 수비하는 일반 병력으로는 중앙군의 핵심 전력인 조선 초기의 오위(五衛)와 조선 후기의 오군영(五軍營)이 있었다. 일반 병력은 궐내 곳곳에 위치한 경비 초소와 대궐문에 나누어 궁궐을 수비했다. 일반 병력이 담당하는 궁궐 안의 경비 초소 중에서 중요한 곳은 대궐의 4문 부근에 위치한 사소(四所)[13]였다. 사소는 대궐 정문 앞의 외소(外所)와 함께 오소가 되었고, 오소에는 오위 또는 오군영에서 파견된 병력들이 배치되어 경비를 담당하였다. 조선시대 중앙군의 조직이 오위나 오군영으로 된 것은 대궐을 다섯 방향에서 수비하는 제도와 관련이 있었는데, 이런 대형은 유사시에 즉시 오위 진법으로 변형될 수 있었기 때문이다. 궐내의 사소에는 도총부(都摠府: 오위의 지휘부)의 위장(衛將: 종2품의 무반직)과 부장(部將: 종6품의 무반직)이 지휘관으로 근무하면서 일반병들을 감독하였다. 특히 사소의 부장은 궁궐 곳곳에 위치한 초소를 주야간에 수시로 순찰하면서 경비 상황을 점검하였다.

대궐문을 지키는 수문장과 수문병들도 궁궐 수비의 중요한 병력이었다. 특히 궐문을 지키는 수문병들은 대궐을 출입하는 수많은 사람을 상대해야 하므로 신체 조건이 좋은 병사들이 담당하였다. 수문병의 수는 대궐문의 규모에 따라 약간씩 차이가 났다. 대궐의 동서남북에 위치한 4대문은 3문으로 구성되었는데, 가운데 문에 30명, 좌우 협문에 20명씩, 총 70명 정도의 수문병이 각각 배치되었으며, 이들은 수문장이 지휘하였다. 또한 중문에는 20명, 소문에는 10명의 병력이 배치되었다. 이렇게 조선시대 대궐에는 궐문을 지키는 수문병만도 수백 명이 넘었

13 4대문의 방향에 따라 각각 동소, 서소, 남소, 북소를 두었다.

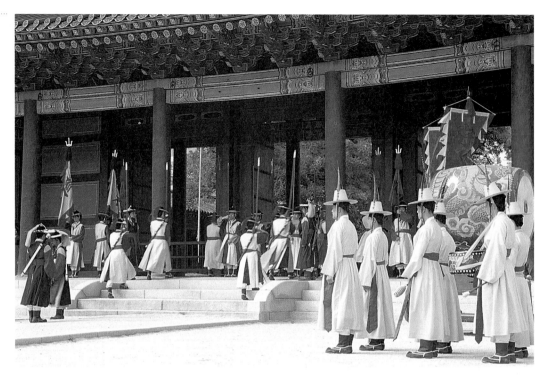

수문장 교대 의식 덕수궁에서 조선시대 수문장의 교대 의식을 재현하는 모습이다. ⓒ 정의득

다. 이외에 궐내각사에도 수비병들이 배치되었다.

궁궐의 수비 병력을 지휘하기 위해 대궐 안에 도총부와 내병조를 설치했다. 창덕궁의 경우 내병조는 정전인 인정전 남쪽에, 도총부는 침전인 대조전 북서쪽에 위치했다. 도총부에는 오위 도총부의 당상관 2명이 입직하여 궐문과 궐내 사소의 경비 병력들을 통솔하였고, 내병조에는 병조의 당상관 1명이 근무하면서 금군을 지휘했다. 왕은 도총부와 내병조를 각각 분할, 통솔함으로써 궐내의 군사 반란에 대비하였다.

왕과 왕비의 침전이 있는 내전 주변에는 선전관과 취라치가 주야로 항상 대기하였다. 선전관은 도총부와 내병조의 지휘관들을 소집하거나 도성 내의 병력들을 비상 동원할 때, 연락을 담당하였고 취라치는 비상 소집이 있으면 나팔을 불었다. 도총부와 내병조의 당상관을 비롯하여 내금위장, 겸사복장, 우림위장, 궐내 사소의 위장과 부장, 수문장 등은 날마다 병조에서 성명을 기록하여 왕의 결재를 받았다.[14] 왕이 궐내 군사 지휘관의 인적 상황과 근무 위치, 근무 시간을 파악할 수 있도록 한

14 병조에서 궐내에 숙직하는 지휘관의 성명, 근무지, 근무 시간 등을 적어서 왕에게 보고하는 문서를 성기(省記)라고 한다.

것이다. 이와 함께 병조에서는 매일 군호(軍號: 군사 암호)를 왕에게 보고하여 결재를 받았다. 궁궐의 야간 수비를 위해 대궐문은 초저녁에 닫았다가 해뜰 때 다시 열었다. 대궐문의 열쇠는 승정원에서 관리하였는데, 도총부의 당하관이 액정서의 관리와 함께 승정원에 와서 열쇠를 받아 가 일을 완수한 후 다시 와서 반납하도록 하였다.

왕은 늘 궁궐 안에만 머물러 있는 것이 아니고 군사 훈련, 왕릉 참배, 온천욕 등을 위해 수시로 한양을 떠났다. 이때 궁궐 수비를 위해 도성 안팎에는 비상 계엄이 발령되었다. 왕의 행차시 궁궐 수비는 유도대신(留都大臣), 수궁대장(守宮大將), 유도대장(留都大將)이 책임졌다. 유도대신은 왕이 수도를 비웠을 때 수도 한양의 행정적 총책을 맡았고, 수궁대장은 궁궐 안의 수비를, 유도대장은 궁성 밖과 한양의 경비를 담당하였다. 유도대신과 유도대장은 궁궐 밖에서 비상 숙직을 하고 수궁대장은 궁궐 안에서 비상 근무를 하였다. 만약 왕이 궁궐을 비운 사이에 궁중에서 쿠데타가 발발한다면, 일차적인 진압의 책임은 이들 세 명에게 있었다. 이들은 궐 안과 밖으로 나뉘어 서로를 감시, 견제하였다.

유도대신, 수궁대장, 유도대장은 보통 국왕과 대신의 협의에 의하여 선정되었다. 특히 궁중 안에서 숙직하는 수궁대장은 보통 왕의 장인인 국구(國舅)가 담당하였다. 유도대신과 유도대장은 각각 병력들을 동원하여 궁궐 정문 앞에 좌우로 나누어 진을 쳤다. 궐 밖에서 쿠데타군이 공격해 올 경우, 이들을 진압할 책임이 유도대신과 유도대장에게 있었다. 수궁대장은 궁궐 안에서 비상 근무하면서 궐내의 상황을 감독하였다. 한양 밖의 왕에게는 유도대신, 수궁대장, 유도대장이 각자 따로 매일의 근무 상황을 보고하였다. 이외에도 왕은 궁궐과 한양의 상황을 확인하기 위하여 수시로 감찰관을 보냈다.

조선 500년간 왕이 한양을 비우는 일은 꽤 많았지만, 그 기간에 일어난 쿠데타는 한 번도 없었다. 이는 조선시대 궁궐 수비 제도가 얼마나 완벽했는지를 증명해 준다.

칠성판도

시신을 넣기 전에 먼저 벽의 내부를 붉은 비단으로 바르고, 나무가 겹쳐지는 사각 부분에는 녹색 비단을 붙였다.
바닥에 쌀을 태운 재를 뿌리고 그 위에 칠성판(七星板)을 놓은 후, 다시 그 위에 붉은색의 비단 요와 돗자리를 깔고 왕의 시신을 모셨다.

왕과 왕비를 위한 죽음의 문화

왕의 업적을 평가하는 항목은 공(功)과 덕(德), 두 가지였다. 공은 이 땅의 무질서와 혼돈을 바로잡는 대 업을 이룬 경우이고, 덕은 선대의 왕업이 확립한 훌륭한 정치 이념을 계승하여 태평성대를 계속 이어 가는 것이었다. 왕의 공을 표시하는 글자는 조(祖)이고, 왕의 덕을 표시하는 글자는 종(宗)이었다. (묘호 에 조자가 들어간 왕은, 혼란기에 국가를 창업하거나 중흥시키는 대업을 완수한 왕으로 평가되었고, 종 자가 들어간 왕은, 선대의 정치 노선을 평화적으로 계승하여 통치한 왕으로 평가를 받은 것이었다.

1

왕의 임종과 장례 준비

유교 사회에서 살아 있다는 것은 혼이 몸속에 함께 있는 상태를 말하며, 몸에서 혼(魂)이 떠나는 것을 '죽음'이라 하였다. 죽음을 막기 위한 각종 의식과 죽은 자의 혼과 몸을 조상신으로 승화시켜 가는 의식은 죽음을 단절에서 영속으로 이어가려는 인간의 본능이기도 하였다.

『국조오례의』에는 왕의 임종이 다가오면 법궁인 경복궁의 사정전으로 모신다고 하였다. 이것은 왕이 후궁의 처소에서 임종을 맞을 경우, 왕의 유언이 날조될 가능성을 막고자 하는 의도였다. 하지만 실제로 사정전에서 임종을 맞은 왕은 한 명도 없었다. 조선의 왕 27명 중에 경복궁에서 임종을 맞은 왕은 문종, 예종, 인종, 명종 4명에 불과했다. 문종은 천추전(千秋殿)에서, 예종은 자미당(紫薇堂)에서, 인종은 청연루(淸讌樓)에서, 명종은 양심당(養心堂)에서 임종을 맞았다. 그외는 창덕궁에서 7명, 창경궁에서 6명, 경희궁에서 3명, 덕수궁에서 2명, 인덕궁(仁德宮)[1]에서 1명의 왕이 죽음을 맞이하였다. 세종은 아들인 영응대군의 집에서 임종을 맞았다. 또 왕위에서 쫓겨난 단종은 강원도 영월에서, 연산군은 강화도 교동에서, 광해군은 제주도에서 죽음을 맞이하였다.

1 정종이 상왕으로 있던 때 머물던 궁궐. 서대문 부근에 있었다.

왕의 임종 장소에는 휘장을 치고 붉은 도끼 무늬가 수놓인 병풍을 놓았다. 임종 직전에 왕은 왕세자와 대신들을 불러 놓고 왕세자에게 왕위를 넘겨준다는 마지막 유언을 하였다. 숨이 멎으려 하면 머리를 동쪽으로 향하게 했는데, 이는 동쪽에서 생명의 근원인 태양이 뜨기 때문이다. 몸에서 혼이 떠나려 할 때는 심한 요동이 나타났는데, 이때 잘못하면 사지와 몸이 뒤틀리므로 내시 4명이 왕의 팔과 발을 잡았다. 마지막 요동이 멈추면 왕의 입과 코 사이에 고운 햇솜을 얹어 놓고 솜이 움직이는지를 보았다. 이 절차를 촉광례(觸纊禮)라고 했으며, 어느 순간 솜이 전혀 움직이지 않으면 왕의 몸에서 혼이 완전히 떠난 것으로 생각하였다. 이 순간부터 왕의 임종을 지키던 사람들은 곡(哭)을 시작하였다.

의(扆) 도끼 무늬를 수놓은 붉은색 병풍으로, 왕의 임종 장소에 놓았다. 『국조오례의』 「서례」에서 인용.

그리고 왕의 혼이 죽은 자의 혼들이 모여 있는 북쪽으로 더 멀리 가기 전에 다시 불러오는 초혼(招魂) 의식, 즉 복(復)을 행하였다. 왕의 죽음이 확인되면 내시 한 명은 평상시 왕이 입던 웃옷을 메고 지붕 위로 올라갔다. 지붕 한가운데에서 내시는 북쪽을 향하여 왼손으로는 옷의 깃을, 오른손으로는 옷의 허리를 잡고 "상위 복"(上位復) 하고 세 번을 외쳤다. "상위 복"은 "임금님의 혼이여 돌아오소서"라는 뜻으로, 이 의식은 왕의 혼으로 하여금 자신의 체취가 밴 옷을 보고 다시 돌아오라는 의미를 담고 있다. 왕비의 경우는 "중궁 복"(中宮復)이라고 소리쳤다.

왕의 혼이 자신의 옷을 알아보고 되돌아왔다가 다시 떠나가기 전에 몸속으로 들어가도록 하기 위해 지붕에 있던 내시는 왕의 옷을 얼른 지붕 아래로 던졌고, 밑에서 대기하던 내시가 이를 받아 급히 건물 안으로 들어갔다. 그리고 왕의 몸 위에 옷을 덮고 혼이 다시 들어가기를 기원했다. 왕의 혼이 돌아오길 기다리는 기간은 5일[2]이었고, 이 동안은 왕이 계속 살아 있는 것으로 간주하여 세자가 즉위하지 않았다. 5일이 지나도 왕이 되살아나지 않으면 입관을 하고 세자의 즉위식을 치렀다.

혼이 돌아오기를 기다리는 5일은 한편으로 장례를 준비하는 기간이기도 하였다. 왕이 세상을 떠나면 왕의 시신을 안치하는 빈전의 제사와 호위를 담당하는 빈전도감(殯殿都監)과 왕의 장례에 관련된 업무를 담

2 입관하기 이전에 5일을 기다리는 것은 유교의 예법이었다. 유교 예법으로 천자는 입관하기까지 7일, 제후는 5일, 일반인은 3일을 기다렸다.

당하는 국장도감(國葬都監), 그리고 왕릉 축조를 담당하는 산릉도감(山陵都監)이 설치되었으며, 각 책임자로는 조정 대신이 임명되었다.

장례 준비는 육신과 육신을 떠난 혼을 위한 절차로 나뉘어졌다. 육신을 떠난 혼을 위해서는 혼이 의지할 수 있도록 흰색 비단을 묶어 혼백(魂帛)[3]을 만들어 관 앞에 두었다.

육신을 위한 장례 절차는 매우 복잡하였다. 왕이 임종한 날에 시신을 목욕시켰는데, 머리와 상체는 기장 뜨물과 쌀뜨물을, 하체는 단향(檀香: 향내 나는 나무)을 달인 물을 사용하였다. 목욕 후에는 새 옷 9벌을 입히는 습(襲)을 행하였고,[4] 그뒤에는 시신의 입에 쌀과 진주를 넣는 반함(飯含)을 하였다. 입 오른쪽에 쌀을 채우고 진주를 함께 넣은 후 왼쪽과 가운데 부분도 그와 같이 하였다. 반함 이후에는 왕의 시신을 평상에 모셨는데, 여름이라면 평상 아래에 얼음을 채워 시원하게 했다. 그 앞에는 붉은 비단에 '대행왕재궁'(大行王梓宮)이라고 쓴 명정(銘旌: 죽은 자의 관직명을 쓴 깃발)을 설치했다.

사흘째는 왕의 시신을 천지 자연의 마지막 수를 상징하는 19벌의 옷으로 감싸는 소렴(小殮)을 하였다.[5] 소렴에서는 다시 살아나기를 기다린다는 의미로 끈으로 묶지도 얼굴을 덮지도 않았다.

닷새째에는 입관 준비를 하였다. 입관 전에 다시 한 번 왕의 시신을 옷으로 싸맨 다음 관에 넣었다. 이를 대렴(大殮)이라 하며 90벌의 옷을 사용하였다. 여러 벌의 옷으로 감싼 왕의 시신을 끈으로 꼭 묶어 움직이지 않게 하였고, 남은 옷은 관 속에 빽빽하게 채워 넣었다. 평상시 빠진 이와 머리털, 깎은 손톱과 발톱도 주머니에 넣어 관의 네 귀퉁이에 놓았다. 왕의 시신이 들어가는 관을 재궁(梓宮)이라 하는데, 재궁은 안의 '벽'〔椑〕[6]과 바깥의 '대관'(大棺)으로 이루어진 이중 관이었다. 특히 왕의 시신과 직접 닿는 '벽'은 제작과 관리에 매우 정성을 들였다.

조선시대 왕들은 즉위하는 해에 소나무로 '벽'과 '대관'을 만든 후, 해마다 '벽'에 옻칠을 하고 붉은 팥을 넣어 두었다. 이렇게 몇 년이 흐르면 덧칠한 옻칠이 쌓여 벽돌처럼 단단해졌다. 시신을 넣기 전에 먼저

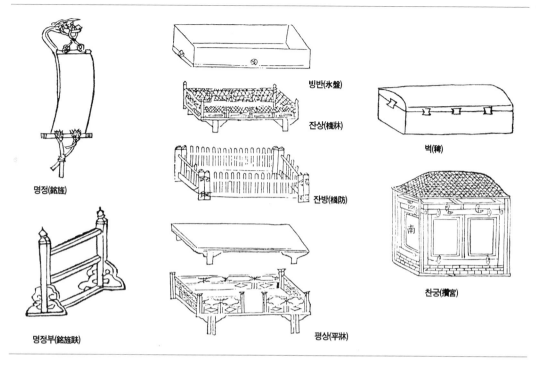

명정(銘旌)

빙반(氷盤)

잔상(棧牀)

벽(椑)

잔방(棧防)

명정부(銘旌趺)

평상(平牀)

찬궁(欑宮)

벽의 내부를 붉은 비단으로 바르고, 나무가 겹쳐지는 사각 부분에는 녹색 비단을 붙였다. 바닥에 쌀을 태운 재를 뿌리고 그 위에 칠성판(七星板)을 놓은 후, 다시 그 위에 붉은색의 비단 요와 돗자리를 깔고 왕의 시신을 모셨다.

입관 후 왕은 유교 예법에 따라 5개월 만에 국장(國葬)을 치렀는데, 이 기간 동안 시신을 모시는 곳을 빈전(殯殿)이라 하였다. 빈전은 왕이 임종한 곳에서 편리에 따라 적당한 건물에 설치했다. 빈(殯)이란 집안 내에 시신을 가매장한 장소를 뜻하며, 손님이란 의미의 빈(賓)과도 통하였다. 자식의 입장에서 돌아가신 부모를 빈에 모실 때는 손님처럼 모신다는 뜻으로서, 죽은 자와 생전에 맺었던 혈연의 정을 점차 정리하라는 의미였다. 이 기간 동안 후계왕은 빈전 옆의 여막에 거처하면서 수시로 찾아와 곡을 함으로써 어버이를 잃은 자식의 슬픔을 다하였다.

장례 절차에 사용하는 도구들 명정은 죽은 자의 관직과 성명을 쓴 깃발이고, 명정부는 명정을 올려놓는 받침대이다. 빙반은 얼음을 넣는 통이고, 잔상은 평상의 사방을 난간으로 둘러싼 것이며, 잔방은 잔상을 둘러싸는 울타리이다. 평상은 관을 올려놓는 상이고, 벽은 시신을 넣는 관, 찬궁은 관을 넣어 두는 집이다. 『국조오례의』 「서례」에서 인용.

칠성판도 북두칠성의 모양을 뚫어 놓은 판으로 관 안에 넣었다. 김장생의 『가례집람도설』에서 인용.

후계왕의 즉위 의식

一. 왕세자*가 머물 천막을 빈전**의 문밖 동쪽에 남향하여 설치한다. 용상을 천막 안에 남향하여 설치한다.

一. 도승지가 유언장을 넣은 함을 빈전의 찬궁 남쪽에 설치한다. 옥새는 그 남쪽에 설치한다.

一. 예조판서가 천막에 가서 면복(冕服)을 갖추기를 청하면 사왕(嗣王: 후계왕)이 상복(喪服)을 벗고 면복으로 갈아입는다. 사왕은 천막에서 나와 동문을 통해 빈전의 뜨락으로 간다.

一. 영의정과 좌의정이 빈전의 찬궁 앞에 나아가 부복(俯伏: 고개를 숙이고 엎드림)하고 꿇어앉는다. 영의정은 함에서 유언장을 받들고, 좌의정은 옥새를 받들고 일어나 조금 뒤로 물러난다. 사왕이 빈전의 동쪽 계단을 통해 올라가서 찬궁 앞에 꿇어앉는다.

一. 영의정이 유언장을 사왕에게 주면 사왕이 받아서 보고, 이를 근시(近侍: 가까이에 있는 신료)에게 준다.

一. 좌의정이 옥새를 사왕에게 주면, 사왕이 받아서 근시에게 준다.

一. 사왕은 다시 동쪽 계단을 통해 나와 천막으로 돌아간다.

一. 용상을 근정문의 한복판에 남향하여 설치한다.

一. 사왕이 천막에서 나와 여(輿)를 타고 가는데, 산(繖)과 선(扇)으로 시위한다. 사왕이 옥좌에 오르면 향로를 피운다.

一. 구령자가 "산호"(山呼)***라고 외치면, 종친과 백관들이 두 손을 마주잡아 이마에 얹으면서 "천세"(千歲)****라 부르고, 또 "산호" 하면 "천세"라고 부른다. 이어서 "재산호"(在山呼)라고 외치면, "천천세"(千千歲)라고 부른다.

『세종실록』권134, 「오례」흉례 의식 사위(嗣位)

- 면복을 입기 전까지는 계속 왕세자이며, 면복을 입는 순간부터 사왕이라 불린다.
- ● 『세종실록』과 『국조오례의』에는 빈전을 근정전에 설치한다고 하였다.
- ● ● 산호는 중국의 한무제(漢武帝)가 숭산(嵩山)에 올랐을 때 병사와 관리들이 환호하며 황제의 만수를 기원했다는 고사에서 유래한다. 산호를 숭호(嵩號)라고도 한다.
- ● ● ● 왕의 천년 장수를 빈다는 의미이다. 중국의 황제를 위해서는 만세를 불렀는데, 제후국을 자처한 조선의 왕에게는 천세를 외쳤다.

2

왕의 일생과 업적 평가

유교에서는 사람이 죽은 후에 살아 생전의 모든 업이 이름으로 남는다고 가르친다. 죽어서 남기는 이름은 시호(諡號)라고 하는데, 죽은 이의 일생이 함축되어 있다. 시호는 유교 문화의 산물로서, 천국과 지옥이 따로 없는 유교에서는 최후의 심판과도 같았다. 조선시대 왕과 왕비의 시호는 국상이 나고 5일이 지난 후, 즉 빈전에 재궁을 모신 후에 논의하여 결정했다. 왕과 왕비의 시호를 결정하는 시한은 빈전에 모신 후에 한다는 분명한 원칙은 있었으나 언제까지라는 한정은 없었다.

시호를 결정하기 위해서 먼저 왕의 삶을 철저하게 조사, 기록한 행장(行狀)[7]을 만들었다. 왕과 왕비의 행장은 당대 최고의 문장가인 대제학이 짓고 최종적으로 의정부의 정승들이 검토하여 결정했다. 이때 대제학은 승정원의 주서가 『승정원일기』에서 왕과 왕비의 일생을 요약, 조사해 올린 자료를 참고하였다. 이외에 후계왕이나 대비 등이 세상에 알려지지 않은 왕의 언행을 기록해서 주기도 했다.

왕의 행장이 완성되면 중국의 황제에게 청시사(請諡使)를 보내 시호를 결정해 줄 것을 요청하였다. 왜냐하면 왕의 일생을 심판하는 역할은

7 태어나서 세상을 떠날 때까지 행한 모든 언행을 모아서 기록한 글.

당연히 황제에게 있다고 생각했기 때문이다. 중국의 북경에 도착한 청 시사는 조선에 국상이 난 사실을 알리고, 시호를 정해 줄 것을 청하였다. 이때 행장을 첨부 자료로 함께 올렸다.

천자는 행장을 읽어 보고 그에 합당한 시호 두 글자를 결정하여 보내 주었다. 예컨대 조선 태조의 강헌(康憲), 세종의 장헌(莊憲) 등은 모두 중국 황제가 보내준 시호였다. 이에 비해 왕비의 시호는 조선 자체에서 의논하여 정했다. 아울러 왕의 시호도 나라에서 추가로 정하여 올렸다. 조선의 국부와 국모로 군림했던 왕과 왕비였기에 백성한테도 삶을 평가받아야 한다는 의미였다.

세상을 떠난 왕과 왕비의 삶을 심판하는 최종 결정권은 종묘의 조상신들에게 있었지만, 실제로 시호를 의논하여 결정하는 사람은 2품 이상의 재상들과 후계왕이었다. 시호를 관장하는 기구는 봉상시(奉常寺)로, 이곳에서 시호에 사용되는 글자를 모아 예조에 올려 검토한 다음 다시 의정부에 보고하였다. 의정부에는 2품 이상의 관료들이 모여 시호를 의논하였는데, 5품 이상의 관료들이 모두 참여할 때도 있었다.

시호의 글자 수는 왕의 경우 4자, 6자, 8자로 하였는데 8자의 시호가 가장 많았다. 특별한 공적이 있는 왕에게는 4자를 더하여 12자를 올리기도 하였다. 이에 비해 왕비의 시호는 2자였다.

결정된 시호를 의정부에서 왕에게 보고하면 왕이 이를 검토하고 별 이견이 없다면 허락하였다. 만약 시호가 마음에 들지 않으면 의정부에 다시 의논하여 올리라고 명하였다. 『예종실록』을 보면 세조의 시호를 정할 때 의정부에서 '열문 영무 신성 인효'(烈文英武神聖仁孝)의 8자를 정하여 올리자 예종이 이렇게 질책했다.

> "승천 체도(承天體道) 4자는 본래 존호(尊號)[8]인데, 지난번에는 이 4자를 시호에 넣겠다고 하였다가 지금은 없앴다. 이는 나를 속인 것이다. 지난번에 한계희에게 글자 수에 구애되지 말라고까지 하였는데 왜 8자로 하였는가? 내가 어리다고 그런 것인가?"

8 국왕 또는 왕비가 살아 있을 때 큰 공덕을 이룬 것을 찬양하기 위해 올린 칭호이며, 사후에 올리는 경우도 있었다.

이에 의정부의 정승들은 부랴부랴 다시 시호를 의논하여 '승천 체도 지덕 융공 열문 영무 성신 명예 인효'(承天體道至德隆功烈文英武聖神明睿仁孝)의 18자를 올렸다. 8자에서 배 이상이 늘어난 수였다. 예종은 이것도 적다면서 인효(仁孝) 위에 의숙(毅肅) 두 자를 더하여 20자로 할 것을 요구했다. 결국 세조의 시호는 '승천 체도 열문 영무 지덕 융공 성신 명예 의숙 인효'(承天體道烈文英武至德隆功聖神明睿毅肅仁孝)의 20자로 결정되었다. 이 중에서 '승천 체도 열문 영무'(承天體道烈文英武)의 8자는 세조가 생존해 있을 때 김종서 등을 몰아내고 종묘 사직을 안정시킨 공로를 찬양하기 위해 신료들이 올린 존호였다. 그러므로 세조가 사후에 받은 시호는 12자였다.

시호가 결정되면, 이를 옥에 새긴 뒤 탁본(拓本)하여 책으로 만들고 도장으로도 새겼다. 여러 편의 옥에 시호를 새겨 책으로 만든 것을 시책(諡冊)이라고 하였다. 여기에는 시호와 시호에 담긴 왕이나 왕비의 공덕을 찬양하는 내용이 기록되었다. 시책을 만들 때는 남양(南陽)[9]의 청옥(靑玉)을 이용하였는데, 길이 29.1cm, 너비 3.6cm, 두께 1.8cm 정도의 옥판을 만들어 시호를 새겼다. 이때 옥판의 수는 시호와 공덕 찬양문의 길이에 따라 달라졌다. 시보(諡寶)는 시호를 도장에 새긴 것으로, 주석으로 만든 후 황금으로 도금하였고 높이는 4.5cm 정도였다.

왕의 결재를 받은 시호를 시책과 시보로 만들어 종묘에 고하고 허락을 요청하였다. 이것을 '청시종묘의'(請諡宗廟儀)라고 하는데, 종묘에 시호를 요청하는 의식이란 뜻이다. 시호는 '청시종묘의'를 거침으로써 완전히 결정되어 빈전에 함께 모셨다. 시책과 시보를 빈전에 올리는 의식은 '상시책보의'(上諡冊寶儀)라 하였다. 이 의식을 통하여 올려진 시책과 시보는 장례 이전까지 빈전의 영좌(靈座: 혼백을 모셔 놓는 자리) 앞에 있던 책상에 모셔 두었다.

또한 왕의 재궁을 빈전에 모신 후 시호를 정하기 위해 모인 재상들은 그 자리에서 묘호(廟號), 전호(殿號), 능호(陵號)[10]도 함께 결정했다.

시호가 죽은 자의 일생을 평가하고 생전의 업을 심판하는 역할을 했

시책(諡冊) 태조의 시호가 담긴 시책의 내용을 그대로 전재(轉載)한 『태조시호도감의궤』의 부분이다. 서울대학교 규장각 소장. ⓒ 유남해

9 경기도 화성에 소재하는 마을 이름이다.
10 묘호는 종묘에서 부르는 호칭이고, 전호는 국장 이후 삼년상 동안 신주를 모시는 혼전(魂殿)의 이름이며, 능호는 왕릉의 이름이다.

영조묘호도감의궤(상) 고종 26년 (1889) 12월부터 이듬해 3월까지 영조 의 묘호를 고쳐 올리고, 영조와 영조비 정성왕후·정순왕후의 존호를 추가로 올리는 과정을 기록한 의궤이다. 서울 대학교 규장각 소장.

영조의 시호, 묘호, 시책을 실은 가마 (우) 영조의 묘호를 '영종'(英宗)에서 '영조'(英祖)로 바꾸고, 시호는 '정문 선 무 희경 현효'(正文宣武熙敬顯孝)로 올 렸다. 『영조묘호도감의궤』 반차도의 부 분, 서울대학교 규장각 소장.

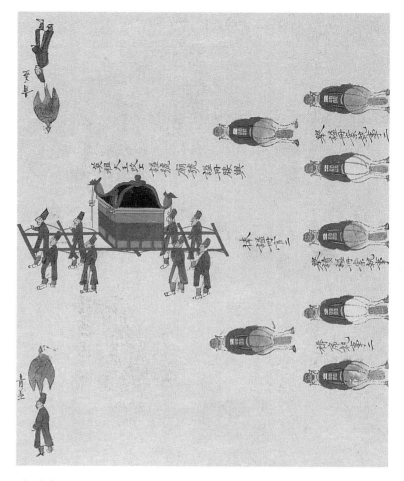

던 것처럼 묘호도 살아 생전의 업적을 평가하여 그에 맞는 이름을 붙인 다는 점에서 본질적으로는 시호와 같았다. 다만 시호는 인간으로서 왕 이나 왕비가 어떤 인생을 살았는지를 종합적으로 보여주는 데 반해, 묘 호는 왕으로서의 역할을 얼마나 훌륭하게 수행하였는지에 초점을 맞추 었다. 그런 점에서 묘호는 오직 왕만이 소유하였으며, 왕을 대표하는 이름이 되었다. 왕비는 시호를 대표 이름으로 하였는데, 이를테면 문정 왕후(文定王后: 중종의 계비)라고 할 때의 문정은 시호였다.

묘호는 두 글자만으로 이루어졌는데, 앞의 글자는 각각 다르지만 뒤 의 한 글자는 '조'(祖)나 '종'(宗)이었다. 묘호는 철저하게 왕의 업적을 기준으로 후계왕과 신료들에 의해 결정되었다. 또한 시호는 종묘에 고

성종 금보(金寶) '성종'(成宗)이라는 묘호와 '문성 무열 성인 장효 대왕'(文成武烈聖仁莊孝大王)이라는 시호가 새겨져 있다. 궁중유물전시관 소장.

하여 조상신의 심판을 받는다는 상징적 행위가 있었지만, 묘호는 그런 절차가 없었다. 단지 신료들이 의논하고 이것을 후계왕이 결재하는 것이 절차의 전부였다.

왕의 업적을 평가하는 항목은 공(功)과 덕(德), 두 가지였다. 공은 이 땅의 무질서와 혼돈을 바로잡는 대업을 이룬 경우이고, 덕은 선대의 왕들이 확립한 훌륭한 정치 이념을 계승하여 태평성대를 계속 이어가는 것이었다. 왕의 공을 표시하는 글자는 '조'이고, 왕의 덕을 표시하는 글자는 '종'이었다. 묘호에 '조'자가 들어간 왕은 혼란기에 국가를 창업하거나 중흥시키는 대업을 완수한 왕으로 평가되었고, '종'자가 들어간 왕은 선대의 정치 노선을 평화적으로 계승하여 통치한 왕으로 평가를 받은 것이었다.

왕의 업적을 공과 덕, 두 글자로만 평가하면 구체성이 상실될 수 있었기에, 조나 종 앞에는 공과 덕의 구체적인 내용을 알려주는 글자 하나를 더 붙였다.

묘호는 국왕의 업적에 대한 평가서와 같았으므로, 신료들의 의견이 서로 다르고 또 신료들이 올린 의견에 왕이 동의하지 않을 수도 있었다. 이처럼 평가 의견이 서로 다를 수 있으므로 2품 이상의 재상들은 왕에게 세 가지의 묘호를 추천해 보고했다. 대부분의 왕은 이 세 가지 묘호 중에서 첫번째 것을 선정했다.

그러나 몇몇 예외의 경우도 있었다. 세조는 세종의 둘째 아들로서 조선시대의 관행으로 본다면 왕이 될 수 없었으나 조카인 단종을 쫓아내고 왕이 되었다.[11] 이 경우 세조가 단종을 몰아낸 행위를 어떻게 평가할지는 매우 민감한 사안이었으므로 신료들이나 후계왕의 평가 의견이 대립할 수밖에 없었다.

세조는 재위 13년 만인 1468년 9월 8일에 세상을 떠났다. 세조를 계승한 예종은 국상이 난 지 16일 만인 9월 24일에 신료들에게 명하여 묘호를 의논해 올리게 하였다. 이에 의정부 정승들이 신료들의 의견을 모아 신종(神宗), 예종(睿宗), 성종(聖宗)이라는 세 가지의 묘호를 올렸다. 이 중에는 '조' 자가 들어간 것이 하나도 없었는데, 이것은 당시 신료들이 세조의 왕위 찬탈을 대업으로 평가하는 데 주저했음을 보여준다. 이 보고를 받은 예종은 심기가 몹시 상하였다. 세조의 둘째 아들인 그는 세조의 왕위 등극이 대업으로 평가받기를 원했다. 『예종실록』을 보면 당시 예종의 심경을 알 수 있다.

예종은 "대행대왕께서 국가를 다시 일으켜 세운 공을 일국의 신민으로서 누가 알지 못하는가? 묘호를 세조(世祖)로 할 수 없는가?"라고 하였는데, 이는 세조가 단종을 몰아낸 것이 조선을 새롭게 중흥시킨 공이라는 점을 분명히 하고자 했던 것이다. 예종의 질책을 받은 정인지는 "세조는 우리나라에 세종이 있기 때문에 감히 의논하지 못했습니다"라고 대답하였다. 그러자 예종은 "한(漢)나라 때에도 세조와 세종이 있었다. 그러니 지금 대행왕을 세조로 한다고 해서 무슨 거리낌이 있겠는가?" 하고 재차 질책하였다. 결국 신하들은 다시 세조로 묘호를 의논해 올렸다. 만약 예종이 문제를 제기하지 않았다면 세조의 묘호는 신종(神宗)이 되었을 것이다.

후대에 왕의 묘호가 바뀐 경우도 적지 않다. 선조, 영조, 정조, 순조는 모두 후대에 묘호가 바뀐 것으로, 이들의 최초 묘호는 각각 선종(宣宗), 영종(英宗), 정종(正宗), 순종(純宗)이었다. 이들은 모두 '조'(祖)를 받을 만한 큰 공덕이 있다는 문제 제기에 따라 묘호가 바뀌었다. 예컨대

11 단종은 세조 3년(1457)에 노산군으로 강등되었다가, 240여 년이 지난 숙종 24년(1698)에 당시 여론에 힘입어 단종으로 복위되었다. 복위 당시 신료들이 올린 단종의 묘호는 희종(僖宗)이었다. 희종의 '희'는 소심하고 공손하며 신중하다는 의미였다. 그러나 숙종이 이를 고쳐 단종(端宗)이라 하였는데, '단'은 예를 지키고 의를 잡는다는 뜻이다. 단종 복위와 함께 송씨도 정순(定順)왕후로 복위되었다.

선조는 임진왜란의 국난을 극복한 공덕이 인정되었고, 영조는 유학을 진흥시킨 공덕이, 정조와 순조는 사학(邪學: 천주교)으로부터 유학을 지킨 공덕이 인정되었다.

위의 사례를 보면, 조선시대에는 공과 덕 중에서 주로 공을 높이 평가하는 경향이 있었다. 실제로 묘호를 변경하는 거의 모든 사례가 종을 조로 바꾸는 것이었다. 중종의 경우에는 연산군을 몰아낸 공을 인정하여 중종의 아들인 인종이 중종의 묘호를 중조(中祖)로 삼으려 했으나 신료들의 반대로 무산되었다. 반대로 인조(仁祖)는 사후에 종으로 묘호를 받고 싶어했지만, 신료들이 조를 올렸다. 인조는 광해군을 몰아낸 공과 함께 병자호란에서 삼전도의 굴욕을 당한 일 등 여러 가지가 겹쳐 스스로 무안해서 종을 원했던 것이다.

3

왕과 왕비의 지하 궁전, 왕릉

조선시대 사람들은 삶과 죽음을 초월하여 왕이나 왕비가 머무는 장소를 모두 궁(宮) 또는 전(殿)으로 생각했다. 살아 있는 왕과 왕비가 항상 거주하는 곳은 정궁 또는 법궁이라 불렸으며, 임시로 머무는 곳으로는 행궁(行宮)·별궁(別宮)·이궁(離宮) 등이 있었다. 유명을 달리한 왕과 왕비가 계시는 곳도 이와 같았다. 왕과 왕비의 시신을 모신 관을 재궁이라 하고, 재궁을 임시로 안치한 곳을 빈전이라 하였다. 또 빈전에 모신 지 5개월이 지나 재궁을 왕릉으로 옮겨 갈 때 잠시 머무는 천막을 영장전(靈帳殿)이나 영악전(靈幄殿)이라고 하였다.

왕릉은 왕과 왕비의 시신을 영원히 모시는 곳이었다. 왕릉에서 재궁을 모시는 지하 석실을 현궁(玄宮)이라 하는데, 이는 지하에 건설된 궁이라 할 수 있다. 왕릉의 기본 구조는 살아 생전 거주하던 궁궐과 같았다. 궁궐을 짓기 위해 명당을 고르고, 궁궐을 보호하기 위해 궁성을 쌓고, 궁궐을 일과 휴식 공간으로 나누고, 왕의 권위를 상징하기 위해 장엄하게 건물을 조성하듯이 왕릉도 같은 과정을 거쳤다. 다만, 지상의 궁궐은 산 자를 위한 양택(陽宅)이었고, 지하의 왕릉은 죽은 자를 위한

음택(陰宅)이라는 점이 달랐다.

왕릉 공사는 5,000명이 넘는 인원이 동원되는 대규모 공사로, 모든 과정을 산릉도감에서 담당하였다. 왕릉 건설의 첫 단계는 관상감(觀象監)의 지관과 조선 최고의 풍수가들을 동원해 좋은 터, 즉 명당을 찾는 일이었다. 왕릉은 일반인들이 접근할 수 없는 신성 지역으로 금표(禁表)를 세워 사람들의 출입을 막았다. 왕릉의 영역 안에서는 나무를 베거나 짐승을 잡을 수도 없었다. 그 영역은 매우 넓어 능지기 외에도 수호군(守護軍)이 몇 백 명이나 배치되었다. 금표로 둘러싸인 왕릉의 둘레는 대략 30~40리쯤 되었는데, 현재의 수원 화성만한 길이었다.

왕릉은 살아 생전 남면(南面)[12]하던 왕의 지위에 맞게 원칙적으로 남향으로 축조되었다. 왕릉으로 진입하는 첫 입구에는 능을 관리하는 관료들의 근무 처소를 설치했다. 이곳에서 종5품의 능령(陵令)과 종9품의 능참봉(陵參奉)이 능지기들을 거느리고 근무했는데, 궁궐의 정문과 동일한 역할을 하였다.

왕릉 주위에는 해자(垓字)를 파놓아 불이 번지는 것을 막는 한편, 물이 잘 빠지도록 하였다. 이 물이 합쳐서 흐르는 능실의 앞 도랑에는 다리도 만들었다. 이 다리를 금천교(禁川橋)라 하였는데, 마치 궁성 안을 흐르는 명당수에 설치한 다리를 금천교라 했던 것과 같았다. 해자 밖에는 산불을 막기 위해 풀과 나무를 불살라 버렸는데 이곳을 화소(火巢)라 하였다. 금천교를 지나 능실로 들어서는 입구에는 신성한 곳임을 알리는 붉은색의 신문(神門), 즉 홍살문을 세웠는데 궁궐의 외전으로 들어가는 출입문과 같은 역할을 하였다.

왕릉은 왕과 왕비의 시신을 모신 곳과 만남의 장소로 구별되었다. 시신을 모신 곳은 봉분 밑의 지하 석실이며, 만남의 장소는 봉분 아래쪽에 위치한 정자각(丁字閣)이었다. 정자각은 궁궐의 정전과 같았다. 높직한 대 위에 정자각을 만들고 그 아래에 좌우로 널찍한 공간을 마련하였다. 홍살문에서 정자각으로는 참도(參道)로 연결되었는데 참도의 왼쪽 한 단 높은 곳을 혼령이 다니는 신도(神道)라 하였으며, 정자각에서

12 『연려실기술』에는 왕의 남면으로 생긴 조선시대 서울 풍속에 대해 이렇게 기술하고 있다. "경복궁의 정전인 근정전이 남향이므로 6조를 비롯한 여러 관청이 모두 광화문 밖에서 동서로 향하였다. 사대부 주택의 마루도 동향 혹은 서향을 하고 감히 남향하지 못했으며, 집에 있을 때도 감히 남향으로 앉지 못하였다. 중종 이후에 기강이 해이해지고 인심이 사치해져서 분수에 넘치는 일을 하기 시작하자 주택 방향이 남향인지 북향인지 따질 겨를이 없어졌다."

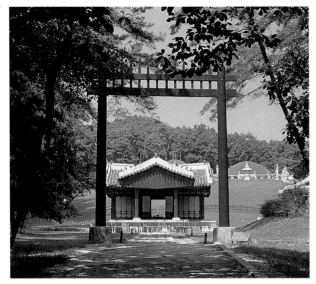

봉분으로 올라가는 길은 신교(神橋)로 연결되었다. 몸을 찾아온 혼이 홍살문을 지나 신도를 따라 정자각에 오르고, 또다시 신교를 통해 봉분 아래 지하 석실의 시신으로 찾아갈 수 있게 한 것이다.

　정자각에는 왕의 혼이 깃들 수 있는 의자를 모셔 놓았는데, 궁궐 정전의 용상과 같았다. 홍살문에서 정자각에 이르는 참도의 좌우에는 널찍한 공간을 마련해 후손과 신료들이 왕의 혼령에게 인사할 수 있도록 하였다. 정자각의 동쪽에는 비석을 모신 각을 세웠는데, 비석에는 왕릉에 묻힌 왕이나 왕비의 묘호와 일생 행적을 기록하였다. 이외에 제사에 필요한 음식을 차리는 재주(齋廚)와 제사를 지내기에 앞서 재계(齋戒)하는 재방(齋房)을 주변의 적당한 장소에 세웠다. 제사에 필요한 각종 기물을 간수하는 고방(庫房)은 석실의 남쪽 방향에 건설하였다.

　봉분으로 덮여 있어 눈에 보이지는 않지만 재궁을 모신 현궁은 왕릉의 중심 공간이었다. 이곳은 왕과 왕비가 지하에서 영원히 잠들어 있는 장소로서 궁궐의 침전에 해당하였다. 봉분 앞에는 왕과 왕비의 혼령이 노니는 혼유석(魂遊石)과 함께 문인석(文人石)과 무인석(武人石)이 있었다. 이곳은 유명을 달리한 왕과 신료들의 혼령이 만나는 곳으로 궁궐의 편전에 해당하였다.

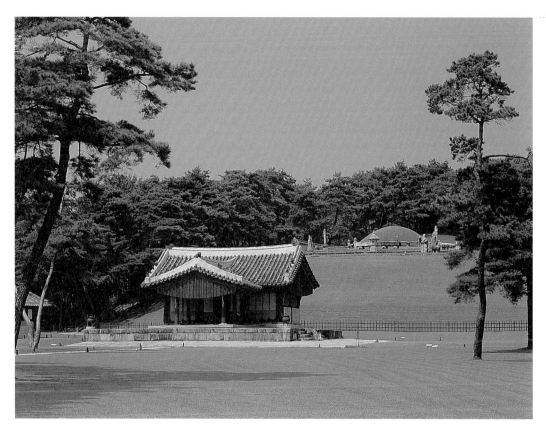

영릉(英陵) 전경 왕과 왕비의 시신은 봉분 밑의 지하 석실에 모셨다. 그 아래쪽의 정자각은 몸과 혼령이 만나는 곳이다. 세종과 소헌왕후 심씨의 능이다. 경기도 여주군 능서면 왕대리 소재. ⓒ 김성철

현궁은 석재로 축조했는데, 조선 개국 직후 많은 유학자들이 이를 반대했었다. 돌로 축조하는 일이 어렵기도 했지만, 회격(灰隔)[13]으로 되어 있는 『주자가례』에도 어긋났기 때문이다. 이에 비해 옛날과 같이 석실이어야 한다는 의견도 있어서 논의가 분분했다. 태종은 신료들의 의견이 석실과 회격으로 나뉘어 통일되지 않자 종묘에서 점을 쳐서 석실을 쓰기로 결정했고, 일반인들은 회격을 쓰도록 하였다.

현궁을 축조하기 위해서는 먼저 사각형 모양의 지하 공간인 광(壙)을 팠다. 광의 크기는 대략 가로 11m, 세로 8m, 깊이 3m였다. 이 지하 광을 둘로 구분하고 석재를 이용해 좌우 두 개의 석실을 만들었다. 죽은 자의 예법에서는 서쪽이 높은 자리이므로, 남쪽에서 바라볼 때 왕의 시신은 왼쪽, 왕비의 시신은 오른쪽 석실에 안치하였다. 좌우의 석실은 대략 두께 1m, 길이 4m, 높이 2m 정도의 격석(隔石: 중간의 판막이 돌)

13 회를 이용하여 광(壙)을 만드는 것을 말한다.

으로 구분되었고, 격석의 중간에는 창문과 같은 구멍을 여럿 뚫어 놓았다. 왕과 왕비의 혼령이 지하에서도 서로 통할 수 있도록 한 것이다.

오른쪽의 석실을 예로 들어 축조하는 방법을 살펴보면 다음과 같다. 우선 북쪽에 대략 두께 1m, 길이 3m, 높이 2m의 우석(隅石: 귀퉁이 돌)을 놓고, 오른쪽에도 비슷한 크기의 방석(傍石: 곁돌)을 이용해 축조하였다. 남쪽에는 석실의 문에 해당하는 두 개의 문비석(文扉石)과 그것을 지탱해 주는 문의석(文倚石) 하나를 설치하였다. 이 위를 덮개돌〔蓋石〕로 덮었는데, 이것은 물이 흘러내릴 수 있도록 중간이 두껍고 사방이 얇은 돌을 이용했다.

덮개돌은 좌우 석실에 각각 하나씩, 합해서 두 개를 사용했다. 본래 왕릉의 덮개돌은 고려 이래로 하나를 썼다. 그러나 길이 9m, 너비 6m, 두께 1m 정도의 거대한 돌을 채석장에서부터 왕릉까지 옮겨 오는 일은 여러 사람이 다치는 등 너무 위험했다. 이 돌을 두 개로 쪼개어 사용한 것은 태종의 결단이었다. 그러나 둘로 나눴다고 해도 대략 길이가 4.5m, 너비 3m, 두께가 1m나 되는 엄청난 크기였다. 잘못하다가는 덮는 과정에서 석실이 무너질 수 있었다. 이것을 방지하기 위하여 가마니에 흙, 모래, 자갈을 담아 좌우의 석실 안팎을 채우고 그 위를 흙으로 덮은 다음에 덮개돌을 끌어다 얹었다.

최종적으로 중간의 격석, 북쪽의 우석, 오른쪽의 방석, 남쪽의 문비석, 위쪽의 덮개돌에 의해 조성된 오른쪽 석실의 공간 크기는 길이 3.12m, 너비 1.72m, 높이 1.72m 정도였다. 왼쪽의 석실 크기도 마찬가지였다.

좌우 석실의 천장에는 유연묵(油烟墨)으로 하늘의 일월성신을 그렸다. 해는 동쪽에, 달은 서쪽에, 그리고 무수한 별과 은하수를 각각의 자리에 그렸다. 석실의 사방 벽에도 방향에 따라 좌청룡, 우백호, 북현무, 남주작의 사신도(四神圖)를 그려 넣었다.

석실 외벽과 광 사이의 빈 공간은 석회와 숯을 이용해 단단하게 쌓았다. 숯은 습기나 벌레 등을 막는 데 탁월한 효능이 있었고 석회는 세월

이 지나면서 점점 단단해졌다. 석실의 덮개돌 위에는 석회, 고운 모래, 황토를 섞어서 다진 다음 주위를 병풍석으로 둘러 밖으로 떨어져 나가지 않도록 하였다. 그리고 병풍석 위로 흙을 쌓아 봉분을 만들었다. 봉분의 높이는 약 4m이며 표면에 잔디를 심고 북, 동, 서쪽의 3면에 곡장(曲牆)을 세움으로써 왕릉을 완성하였다.

이렇게 축조된 조선시대의 왕릉은 몹시 견고하였다. 세월이 지나면서 석실 외벽과 광 사이의 공간에 바른 회격이 굳어져 석실의 바깥면이 하나의 돌덩이처럼 단단하게 된 것이다. 임진왜란 때 성종과 성종의 계비 정현왕후가 묻힌 선릉(宣陵)과 중종이 묻힌 정릉(靖陵), 두 왕릉만 도굴되고 나머지 왕릉은 무사히 보존된 것도 이 때문이었다.

영릉(寧陵) 전경 현궁을 지키고 왕의 존엄성을 상징하기 위해 봉분 주변에 문인석, 무인석, 석양, 석호, 망주석 등의 석물을 배치하였다. 효종과 인선왕후 장씨가 묻힌 영릉 중에서 효종의 능이다. ⓒ 김성철

사신도 석실의 사방 벽에 좌청룡, 우백호, 북현무, 남주작의 사신도를 그려 넣었다. 『명성황후국장도감의궤』의 부분, 서울대학교 규장각 소장.(옆면)

왕릉을 지키는 석물들

왕릉의 봉분 주변에는 여러 가지 석물이 배치되었다. 무인석(武人石), 문인석(文人石), 석마(石馬), 장명등(長明燈), 석상(石床), 망주석(望柱石), 석양(石羊), 석호(石虎), 병풍석(屛風石) 등인데 모두 돌로 만들어 석물이라 하였다. 석물은 현궁을 지키는 역할뿐 아니라 왕의 존엄성을 상징하기 위해 마련되었다.

현궁의 북·동·서쪽은 곡장으로 둘러싸여 있으며 남쪽의 널찍한 평지와 능선에 석물이 배치되었다. 현궁의 남쪽 평지는 얕은 계단으로 이루어졌는데, 이 각각의 층마다 다른 석물이 세워졌다.

가장 낮은 층에는 갑옷을 입고 두 손을 모아 장검을 짚고 서 있는 무인석이 마주보며 서 있고 그 뒤에는 석마가 각각 서 있다. 가운데 층에는 문인석과 석마, 장명등을 두었다. 문인석은 관대를 착용하고 홀(笏)을 들었다. 좌우로 마주보고 있는 문인석 중간에 불을 켜는 장명등을 세웠다. 맨 위층에는 석상과 망주석을 설치했다. 봉분의 바로 앞 중앙에 있는 석상은 혼유석(魂遊石)이라고도 하는데, 몸을 찾아온 혼이 노니는 곳이란 뜻이다. 쌍릉일 경우에는 혼유석이 둘 놓였다. 석상 좌우의 망주석은 몸을 찾아오는 혼이 멀리에서도 왕릉을 알아볼 수 있도록 높직이 세운 돌기둥이다.

곡장 안 북쪽에 두 개의 석호를 세웠는데, 곡장 쪽을 바라보고 서 있는 이 돌호랑이는 북쪽에서 각종 잡귀들을 막는 역할을 하였다. 동쪽과 서쪽에는 각각 석양 두 개를 세우고 그 사이에 석호 한 개를 배치하였다.

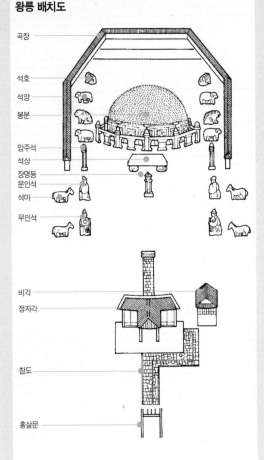

왕릉 배치도

곡장

석호
석양
봉분

망주석
석상
장명등
문인석
석마

무인석

비각
정자각

참도

홍살문

융릉(隆陵)의 석물

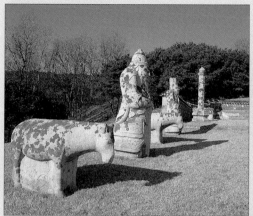

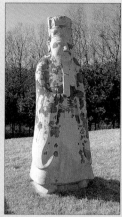

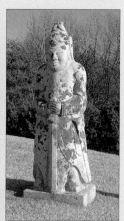

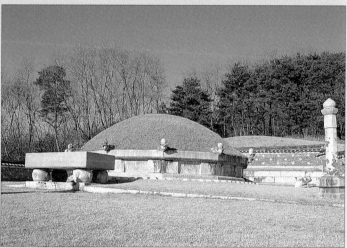

❶ 문인석, 무인석, 석마

❷ 문인석

❸ 무인석

❹ 장명등

❺ 봉분, 석상, 망주석

❻ 석양, 석호

융릉은 장조(사도세자)와 헌경왕후(혜경궁 홍씨)가 묻힌 곳이다.

ⓒ 김성철

4

왕을 보내는 마지막 길, 국장

조선시대의 국장은 국장도감에서 관할했는데 국상이 난 지 5개월이 되는 달에서 좋은 날을 골라 치렀다. 관상감(觀象監)[14]에서 장사 지내기 좋은 날 3일을 골라 왕에게 보고하면 왕이 그 중에서 하루를 장례 날짜로 정했다. 국장을 치르기 위해서는 우선 빈전을 열어야 했는데, 이 의식을 '계빈의'(啓殯儀)라 하였다. 국장 하루 전에 미리 순(輴), 대여(大輿), 윤여(輪輿)[15]를 빈전 앞에 배치하고, 혼백, 명기(明器)[16] 등을 옮겨 갈 수레도 같이 준비하였다.

왕은 빈전을 열기 전에 먼저 곡을 한 후, 혼백을 모셔 놓은 영좌에 술 석 잔을 올리고 빈전을 열게 되었음을 아뢰었다. 이어서 국장도감의 책임자인 정승이 "신 아무개는 삼가 좋은 날에 빈전을 열게 되었습니다"라고 아뢴 뒤 빈전을 열기 시작했다. 빈전에서 재궁을 대여에 옮겨 싣고 떠나기 직전에는 '조전의'(祖奠儀)[17]를 행하였다. 조전의의 '조'(祖)는 중국 황제(黃帝)의 아들 누조(纍祖)를 의미했다. 누조는 놀러 다니기를 좋아하여 길에서 죽었다고 한다. 이에 누조를 도로의 신으로 모시게 되었고 먼 길을 가는 사람들은 누조에게 제사를 올려 무사하기를 기원

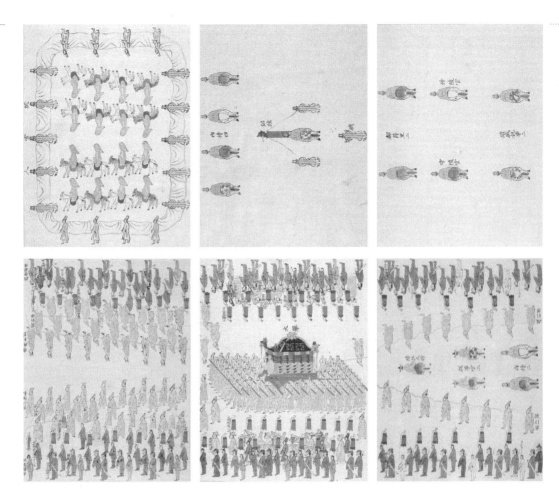

하였다. 조전의 다음에는 상여를 떠나 보내는 제사인 '견전의'(遣奠儀)를 발인 직전에 행하였다.

국장에 사용되는 큰 상여(대여)는 붉은 칠을 한 나무를 가로 세로로 엮어서 판을 만들고 이 위에 재궁을 모실 집 모양의 구조물을 설치한 것이다. 길이 11m, 너비 8m의 거대한 판 위의 구조물은 길이 4.3m, 너비 2.5m, 높이 약 1m의 집 모양으로 지붕과 벽면이 있었다. 지붕은 붉은색의 불(黻) 무늬 6개를 수놓은 청색 비단으로 덮고, 사방 벽도 붉은 꿩 무늬 72개를 수놓은 청색 비단으로 대신하였다. 지붕과 벽이 만나는 사각에는 오채색으로 장식한 용을 조각해 놓았다.

국장 행렬은 대여 앞의 호군(護軍: 정4품의 무반직)이 흔드는 탁(鐸:

명성황후의 국장 행렬 맨위 왼쪽의 곡을 담당하는 궁녀들 뒤로 명정이 나오고 그 뒤로 황후의 재궁을 실은 대여가 등장한다. 대여의 앞뒤로는 군사와 횃불을 든 사람, 대여의 끈을 메고 가는 사람들이 늘어서 있다. 『명성황후국장도감의궤』 반차도의 부분, 서울대학교 규장각 소장.

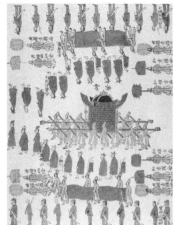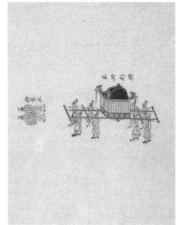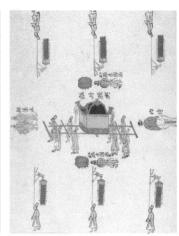

신주, 애책, 시책을 실은 가마 국장 행렬의 중심인 대여에 앞서 신주를 모신 신련(神輦)과 애책, 시책을 실은 가마가 간다.(왼쪽부터 순서대로) 『명성황후국장도감의궤』 반차도의 부분, 서울대학교 규장각 소장.

방울) 소리를 신호로 출발하였다. 조선시대 국장 행렬에는 군인, 상여꾼, 왕과 신료 등 근 1만 명의 대인원이 참여했는데, 이들은 정해진 순서와 차례에 의해 질서 정연하게 움직였다. 행렬의 맨 앞에는 800명 정도의 군사들이 세 부대로 나뉘어 섰다. 왕을 상징하는 각종 깃발을 든 150여 명의 기수들이 뒤를 이었고 고명(誥命), 시책, 시보 및 각종 만사(輓詞: 죽은 사람을 위해 지은 글)를 옮기는 210여 명의 행렬이 그 뒤를 따랐다. 그리고 국장 행렬에서 가장 중심된 명기, 애책(哀冊)[18], 순, 큰 상여, 만사 등이 바로 그 뒤를 이었다. 큰 상여를 메기 위해 800명의 상여꾼이 동원되었는데, 이들은 200명씩 4교대로 번갈아 상여를 멨다. 여기까지 동원된 인원만 해도 이미 1,300명이 넘었다.

위의 행렬 사이에는 횃불을 든 500명과 촛불을 든 500명도 있었다. 횃불을 든 사람들은 행렬 바깥쪽, 촛불을 든 사람들은 행렬 중간에 자리해서 날이 어두워지면 불을 켜서 길을 밝히고 날이 밝으면 불을 껐다. 그 뒤는 애도 인파였다. 맨 앞에는 60명이 메는 수레를 탄 왕이 가고 이어서 대군, 왕자, 종친, 백관이 말을 타고 따랐다. 행렬의 맨 뒤에는 선두와 마찬가지로 군사들과 기수대가 섰다. 국장 당일, 수도 한양에는 국장 행렬에 참여하지 못한 수많은 관료들이 뒤에 남아서 '노제'(路祭)[19]를 통해 마지막 인사를 하였다.

행렬이 왕릉에 도착하면 본격적으로 국장을 치르기 시작하였는데,

18 죽은 사람의 공덕을 찬양하고 죽음을 애도하는 글이 담긴 책.
19 국장 행렬이 지나가는 도성문 밖 길에서 지내는 제사.

이에 앞서 방상씨가 현궁 안으로 들어가 창으로 사방 모퉁이를 쳤다. 현궁 안에 숨어 있을지도 모를 잡귀들을 몰아내기 위해서이다. 왕이 마지막 하직 인사를 끝내면 국장도감의 정승이 지휘하여 재궁을 현궁의 남쪽에 만들어 놓은 연도(羨道)를 지나 석실의 문을 통해 들였는데, 이를 하현궁(下玄宮)이라고 하였다. 이때는 재궁을 옆으로 들이는 방식인 횡혈식(橫穴式)[20]을 사용하였다. 왕릉의 능선이 긴 이유는 이 횡혈식 때문이었다.

연도에서 현궁으로 재궁을 옮길 때는 윤여를 이용하였다. 윤여는 둥그런 나무들이 회전하도록 만든 바퀴 수레였다. 즉, 관을 윤여 위에 놓고 당기거나 밀면 그 위의 둥그런 나무들이 회전하여 관이 움직이는 것이었다. 바퀴의 원리를 응용한 것으로, 힘도 덜 들고 무엇보다 수레 자체가 움직이지 않으므로 관이 요동하지 않았다.

현궁에 안치한 재궁 위에는 명정을 펴놓았고, 재궁의 서쪽 앞에는 애책문, 증옥(贈玉), 증백(贈帛)을 두었다. 보삽(黼翣), 불삽(黻翣), 화삽(畵翣) 등 흉의장(凶儀仗)은 재궁의 양편에 꽂아 두었고 그외 부장품은 재궁의 좌우에 적당하게 배치하였다. 부장품은 지하에 묻힌 왕이나 왕비가 유명 세계에서 생활하는 데 필요한 곡물 저장 용구, 식기 등의 명기와 의복, 노리개 및 산 사람이 드리는 선물 등의 물건이었다. 이 부장품은 질박하게 만들었다는 점만 다를 뿐 생전의 용품이 거의 다 포함되었다. 부장품이 다 들어가지 못하면 현궁의 문밖에 따로 방을 만들어 보관했다.

작업이 모두 끝나면 현궁의 문을 닫고 국장도감의 정승이 흙을 아홉 삽 퍼서 현궁 위를 덮었다. 나머지는 역꾼들이 마무리했는데 큰 상여, 순 등은 일반인들이 혹시 사용할까 우려해 현장에서 불태워 버렸다.

윤여(輪輿) 재궁을 대여에 옮기거나 왕릉 석실에 들여놓을 때 사용하는 바퀴 수레. 『국조오례의』 「서례」에서 인용.

순(輴) 빈전에서 꺼낸 재궁을 문밖까지 실어 나르거나 대여에서 재궁을 내려 왕릉으로 옮길 때 이용하는 작은 수레. 『국조오례의』 「서례」에서 인용.

20 관을 들이는 방법 중 위에서 밑으로 내리는 방법을 수혈식(豎穴式)이라 한다. 이에 비해 횡혈식은 석실의 문을 통해 수평으로 들이는 방식이다. 횡혈식은 천자나 왕의 하관 방식이고, 수혈식은 일반인의 하관 방식이다.

죽음의 의식에 사용하는 의장물

국장 행렬의 큰 상여 주변에는 특별히 흉의장이라는 의장을 설치했다. 흉의장은 흉례를 위한 의장물로서 죽음의 의식에 사용하는 것이었다. 대표적으로 다음과 같은 흉의장이 조선시대의 국장에 사용되었다.

방상씨(方相氏) 본래 귀신을 쫓는 일을 담당하는 관직의 이름으로 『주례』에 나온다. 국장 때 4명의 방상씨가 큰 상여 앞의 수레에 올라 창과 방패를 휘둘러 귀신들을 몰아낸다. 방상씨는 귀신을 쫓기 위해 무서운 모습으로 분장하였는데 머리에 곰의 가죽을 뒤집어쓰고, 네 개의 번쩍이는 황금 눈이 있는 가면을 썼으며 손에는 창과 방패를 들었다.

시책(諡冊) 시호를 새긴 책이란 뜻으로, 왕의 시호는 옥에 새겼다. 국장 행렬에서 큰 상여 앞에 갔다.

반우우주(反虞虞主) 장례가 끝난 후 집으로 와서 사당에 부묘(祔廟)할 때까지 모시는 신주이다. 뽕나무로 만든 우주는 국장 행렬에서 큰 상여 앞에 갔다.

혼백함(魂帛函) 혼백을 모시는 함이며 큰 상여 앞에 갔다.

애책(哀冊) 죽은 사람의 공덕을 찬양함과 아울러 애도의 뜻을 표현한 글을 새긴 책으로, 큰 상여 앞에 갔다.

우보(羽葆) 수레의 덮개 가장자리에 늘어뜨리거나 나무 끝에 단 새의 깃털로서, 제후나 공신들의 장식용으로 이용되었다. 고대 중국에서 수레의 덮개를 꿩의 꽁지털로 장식하던 것에서 유래하였다. 조선시대의 국장에 이용된 우보는 흰색으로 칠한 나무자루 위에 흰 깃을 매달았다.

삽(翣) 중국 한나라 이전에는 꿩의 깃털로 만든 큰 부채를 삽이라 하였다. 관의 좌우에 세워 해를 가리거나 먼지가 끼는 것을 방지하는 데 사용하였다. 한나라 이후에는 깃털 대신 네모난 나무판자로 부채 모양을 만들고 그 위에 흰 천을 씌웠다.

삽은 흰 천에 수놓은 문양에 따라 이름을 달리했다. 도끼 문양을 수놓으면 보삽(黼翣), 궁(弓)자 모양이 서로 등을 대고 있는 문양을 수놓으면 불삽(黻翣), 구름 문양을 수놓으면 운삽(雲翣), 일명 화삽(畵翣)이

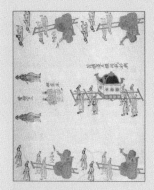

방상씨 『명성황후국장도감의궤』 반차도의 부분, 서울대학교 규장각 소장.

우보 『명성황후국장도감의궤』, 반차도의 부분, 서울대학교 규장각 소장.

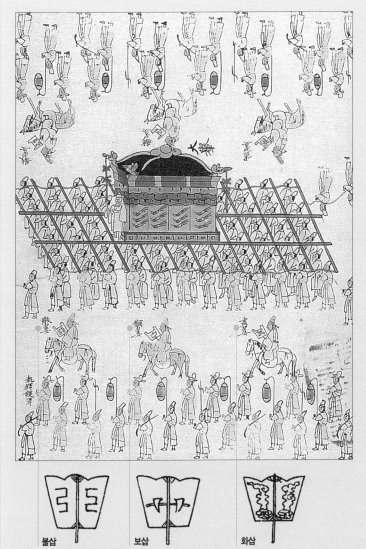

정조 국장 행렬의 대여 『정조국장도감의궤』 반차도의 부분, 서울대학교 규장각 소장. 아래의 삽은 『세종실록』, 「오례」에서 인용.

불삽 **보삽** **화삽**

라고도 하였다.

　유교 예법에서 국장 행렬에 사용하는 삽의 숫자는 신분에 따라 달랐다. 천자는 8개, 제후는 6개를 사용했는데, 제후를 자처한 조선의 왕은 보삽, 불삽, 화삽 각 2개씩 총 6개를 사용했다. 삽은 국장 행렬에서 큰 상여의 좌우에 늘어서며, 재궁을 현궁에 안치한 이후에는 재궁의 좌우에 그대로 세워 두었다.

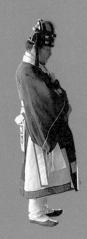

종묘제례

조선시대 종묘제례는 왕이 직접 참여하는 최고의 국가 제사였다. 종묘제에서는 조상신들을 즐겁게 하기 위해 당시 사람들이 성심을 다해 창작한 춤과 음악이 연주되었다. 신들에게 올리는 제물(祭物)도 최상의 품질이었다. 각각의 의식은 엄격한 절차에 따라 진행되었으며, 무엇보다 국왕이 직접 참석하여 제사를 지냄으로써 최고의 성의를 표했다.

제 6 부

조상신을 모시는 왕실 의례

유교에서 신분을 초월해 모든 사람에게 적용되는 예법은 삼년상이었다. 사람이 세상에 태어나면 최소한 삼 년간은 부모의 품속에서 자라므로 그만큼은 보답해야 한다는 공자의 가르침에 따른 것인데, 이는 유교의 효 윤리가 압축된 장례 의식이라고 할 수 있다.

조선시대의 국상 기간도 삼 년이었다. 이 기간 동안 왕이나 왕비의 신주는 혼령을 모신 건물, 즉 혼전(魂殿)에 모셨다. 삼년상 동안 혼전에서는 우제(虞祭), 졸곡제(卒哭祭) 등 수많은 제사를 지냈다. 아울러 선왕 또는 선후(先后)가 생존했을 때를 추모하여 매일 아침저녁으로 음식을 올렸다. 이 기간에는 중국을 비롯해 외국에서 조문 사절이 와서 애도를 표하고 제사를 드렸다.

1

왕과 왕비의 혼령을 모시는 신주

유학자들은 죽음을 혼령이 몸에서 떠나는 것이라 생각했다. 몸을 떠난 혼령이 의지할 곳이 없으면 정처없이 저승을 헤매다가 굶주려 악귀(惡鬼)가 된다고 했다. 효를 최고의 가치로 여기던 유학자들은 자신을 낳아 기른 어버이의 혼령이 구천을 떠돌며 굶주린다는 사실을 상상하는 것만으로도 두려웠을 것이다. 따라서 혼령이 의지할 수 있도록 나무로 된 상징물을 만들었는데, 그것이 바로 신주(神主)였다.

유교에서는 신주를 조상님의 혼령이 깃들여 있는 것으로 보았기 때문에 매우 신성시하였다. "신주 단지 모시듯 한다"는 말처럼, 조선시대 유교 사회에서 신주는 최고의 숭배 대상이었다. 만약 집에 불이 나거나 도적이 든다면 집의 기물 중에서 첫째로 지켜내야 할 것이 신주였고, 둘째가 조상이 남긴 문서, 셋째가 제기(祭器), 마지막이 금이나 은 같은 재물이었다. 따라서 임진왜란 때 선조는 한양을 버리고 피난을 떠나는 극단적인 상황에서도 종묘의 신주를 소중하게 모시고 갔던 것이다.

나무 신주에 혼령이 의지한다는 관념은 중국 고대부터 있었다. 중국 삼대(三代)에 토지의 신을 모신 사(社)가 있었는데, 그 지역의 토질에서

가장 잘 자라는 나무를 심어 토지의 신령이 깃들이도록 하였다. 예컨대 하(夏)나라는 소나무, 은(殷)나라는 잣나무, 주(周)나라는 밤나무를 심었다. 사에 심은 나무는 토지의 신령이 깃들인 신주라는 의미에서 전주(田主)라 하였다. 이처럼 나무에 신령이 깃들인다는 관념은 그대로 유교의 나무 신주로 발전하였다.

왕이나 왕비가 유명을 달리했을 때 만드는 신주에는 혼백(魂帛), 우주(虞主), 연주(練主), 위판(位版)이 있다. 이 신주들은 국장(國葬)의 단계에 따라 제작되었다. 일반 사대부의 신주는 혼백과 위판을 의미하지만, 왕과 왕비의 국상에는 우주와 연주가 더 포함되었다. 혼백은 국상이 난 당일에 흰색 비단으로 만들었는데, 혼령이 최초로 깃들인 신주였다. 혼백은 다른 나무 신주들과 달리 비단으로 만들었는데, 이는 죽은 자의 혼령을 불러오는 초혼(招魂) 의식인 복(復)에서 연유한다. 초혼 후에는 혼령이 옷 속으로 들어왔다고 생각하고 이 옷을 죽은 자의 몸 위에 올려놓았다. 만약 혼령이 몸으로 들어가지 않는다면, 의지할 수 있는 장소를 만들어 주어야 했는데 그 상징물이 바로 혼백이었다.

혼백은 왕이나 왕비가 임종하고 5개월이 지나 장례를 치를 때까지 신주 역할을 하였다. 시신이 들어 있는 관 앞에 붉은색 의자를 놓고 왕이나 왕비가 평상시 입던 옷과 혼백을 넣은 함을 올려놓았다. 이 붉은색 의자가 바로 혼령이 앉는 영좌(靈座)이다.[1] 장례를 치르기 전까지 중요한 국상 의식은 이 영좌를 대상으로 하였다.

새로운 신주는 재궁을 왕릉에 모시는 날에 만들었다. 시신을 땅속에 묻으면 혼백에 깃들어 있던 혼령이 방황할 것이라 생각하고, 다시 편안하게 깃들일 수 있는 나무 신주를 장례날에 새롭게 제작하였다. 이 날 만드는 신주를 우주(虞主)라 하는데, '편안한 신주'란 뜻을 담고 있다.

우주는 장례를 치르는 현장에서 재궁을 거의 다 묻었을 때 만들기 시작했다. 미리 준비한 뽕나무 판을 향료가 섞인 물에 씻은 후 그 판 위에 모호대왕(某號大王)이라고 썼다. 여기서 모호는 시호를 가리킨다. 세조의 경우에는 시호에다가 대왕(大王)을 함께 써서 '승천 체도 열문 영무

속백(束帛)과 결백(結帛) 초상이 난 직후에 혼령을 모시기 위한 혼백의 모양이다. 위의 속백은 비단을 단순하게 묶은 것이고, 아래의 결백은 사람의 형상으로 짠 것이다. 이재(李縡)가 편찬한 『가례원류』(家禮源流)에서 인용.

1 영좌 앞에는 향안(香案)을 설치하고, 좌우에 선(扇)과 개(蓋) 2개씩을 배치하여 왕의 의장물로 삼았다.

| 바닥에 까는 자리 | 내궤 | 우주 | | 바닥에 까는 자리 | 위판을 넣는 통 | 위판 |

| 외궤 | 의준 | | 덮개 | 받침대 |

우주(虞主)와 위판(位版) 왼쪽의 우주는 장례날에 만들었는데, 내궤에 우주를 넣고 외궤로 덮어 보관하였다. 의준(倚尊)은 우주를 기대 놓는 기구이다. 오른쪽의 위판은 삼년상이 끝난 뒤에 만들었으며, 사대부가의 위판과 비슷하다. 『국조오례의』 「서례」에서 인용.

지덕 융공 성신 명예 의숙 인효 대왕'(承天體道烈文英武至德隆功聖神明睿懿肅仁孝大王)이라고 썼다. 왕비의 경우에는 대왕 대신에 왕후(王后)라고 썼는데, 태종의 왕비인 경우 원경왕후(元敬王后)가 된다.

우주는 뽕나무로 만들기 때문에 상주(桑主)라고도 하였다. 뽕나무 상(桑)은 잃어버린다는 의미의 상(喪)과 음이 같은데, 몸을 땅속에 둔 혼령이 편안하게 의지하도록 뽕나무로 만든다는 뜻이다. 우주는 왕이나 왕비의 국상에만 사용했고, 일반 사대부의 장례에서는 밤나무로 만든 위판을 썼다. 우주를 만든 뒤에 신주의 기능이 정지된 혼백은 상자에 담아서 우주 뒤에 두었다.

장례가 끝나면 우주를 궁궐로 모시고 와서 연제(練祭)를 지내기 전까지 혼전(魂殿)²에 모셨고, 이 날 종묘 뒤뜰의 으슥한 곳에 혼백을 파묻었다. 연제는 상이 난 다음해에 지내는 제사를 가리키는데, 이때 후손들은 초상이 난 이래 줄곧 입고 있던 상복을 벗고 부드러운 실로 새로 지은 연복(練服)³을 입었다. 새 옷을 갈아입은 후손처럼 조상의 혼령도 새 집으로 옮긴다는 의미에서 연제를 치르는 날에 새 신주를 만들었는데, 이것이 연주(練主)이다. 연주는 밤나무⁴로 만들기 때문에 율주(栗主)라고도 하였다. 연주 역시 혼전에 모셨으며, 연주를 만드는 날에 신주 기능이 정지된 우주를 종묘 뒤뜰의 으슥한 곳에 파묻었다.

2 장례 이후 삼년상이 끝날 때까지 신주를 모시는 건물로, 혼령을 모신 곳이라는 뜻이다.
3 연포(練布)라는 삶은 베로 만든 옷을 말한다.
4 밤나무를 사용한 까닭은 공자를 비롯한 유학자들이 이상 사회로 생각한 주나라의 사(社)에 심었던 나무가 밤나무였기 때문이다.

『국조오례의』「흉례서례」(凶禮序例)에는 우주와 연주의 모양과 만드는 법이 자세히 설명되어 있다. 우선, 우주는 국상 중에 만들기 때문에 국장도감에서 만들었지만, 연주는 국장도감이 해체된 이후에 제작하므로 봉상시(奉常寺)에서 담당하였다. 뽕나무로 만드는 우주와 밤나무로 만드는 연주는 재질은 다르지만 제작 방법은 같았는데, 둘의 크기 또한 비슷해서 길이가 대략 30cm, 가로와 세로가 각각 16cm 정도였다. 일반 신주는 넓적한 나무판 모양이지만, 우주와 연주는 정사면체의 사각을 깎아 만든 팔면체의 형태였다. 윗부분은 사람의 머리와 같이 둥글게 하여 마치 사발을 엎어놓은 것과 같았다.

우주와 연주에는 위, 아래 그리고 옆에 사방으로 통하는 구멍을 뚫어 놓았다. 구멍을 뚫은 이유는 왕이나 왕비의 혼령이 쉽게 들어와 의지할 수 있게 하기 위한 배려였다. 우주와 연주는 잣나무로 만든 상자인 궤(匱)에 넣어 보관하였다. 나무 상자의 본체는 내궤(內匱)라 하고 뚜껑은 외궤(外匱)라 하는데, 궤의 안팎을 붉은 비단으로 감싸서 보관하였다.

연주에는 시호(諡號), 묘호(廟號), 생전에 받았던 존호(尊號) 등을 모두 썼다. 만약 세월이 흐른 뒤에 후손들이 왕의 업적을 재평가하고 존호 등을 더 올리면 기존 내용을 지우고 새로 썼다. 왕이나 왕비의 신주 중에서 묘호를 쓰는 것은 오직 연주뿐인데, 그것은 연주를 나중에 종묘에 모시기 때문이다. 태조 이성계의 연주를 쓸 때 하륜이 나무에 글자를 새기고 도금하자는 의견을 제시했다. 이에 대해 성석린(成石璘)이 전례가 없다는 이유를 들어 반대하였고, 태종이 그의 견해를 받아들여 조선시대 왕의 연주는 도금하지 않고 먹으로 썼다.[5]

시호는 신료들이 올린 것과 중국에서 내려 준 것을 모두 썼는데, 중국에서 내려 준 시호, 왕과 신료들이 결정한 묘호, 신료들이 올린 시호의 순으로 썼다. 만약 중국에서 시호를 늦게 보내면 추후에 다시 고쳐 썼다. 명나라가 망하기 이전에 보내 준 시호 앞에는 위대한 명나라에서 내려 주신 시호라는 의미의 '유명 증시'(有明贈諡) 네 자를 넣었다.

[5] 먹이 마르면 곧바로 광칠(光漆)을 했는데, 우주나 연주를 새로 쓰기 위해서는 광칠을 긁어내고 먹으로 쓴 글씨를 지워야 했다.

문소전(文昭殿) 배치도 조선 전기에 왕과 왕비의 위판을 모시던 문소전의 건물 배치도이다. 『국조오례의』 「서례」에서 인용.

6 태종 8년(1408)에 신의왕후 한씨의 어진을 모시던 창덕궁 인소전(仁昭殿)에 태조 어진을 함께 모시면서 문소전으로 이름을 고쳤다. 세종은 문소전을 창덕궁에서 경복궁으로 옮기고 이곳에 태조, 신의왕후 한씨, 태종, 원경왕후 민씨의 위판을 함께 모시고 원묘로 삼았다. 원묘는 돌아가신 조상을 생전의 예(禮)로 모시기 위해 궁궐 내에 별도로 세운 사당이다. 문소전에는 태조 이성계와 현왕 4대조까지의 위판이 모셔졌는데, 임란 때 불탄 이후 새로 복구되지 않았다.

7 서양의 천주교가 조선에 전래될 때 가장 큰 어려움은 조상 숭배 문제였다. 정조대에 전라도 진산에 거주하던 윤지충과 권상연은 천주교에 귀의하고 신주를 불태웠는데, 이 사건은 당시 조선을 뒤흔들었다. 정조는 윤지충과 권상연을 사형에 처하고 진산군을 현으로 강등시켰으며, 진산군수 신사원을 파직하고 유배시켰다.

그런데 병자호란 이후로 반청(反淸) 감정이 고조되어, 왕의 연주 맨 앞에 위대한 청나라에서 내려 주신 시호라는 뜻의 '유청 증시'(有淸贈諡)를 쓰는 것이 문제가 되었다. 특히 북벌을 내세운 효종이 즉위하자 자신의 생부 인조의 연주에 이 글자는 물론, 청나라에서 준 시호도 쓰지 않으려 했다. 그러나 청나라에서 압력을 가할 우려가 있었으므로 효종은 작은 글씨로 써서 잘 알아보지 못하게 하였다. 따라서 조선 후기에는 이 방법으로 왕의 연주를 만들었다.

혼전에 모셔 두었던 연주는 삼년상이 끝나는 날 종묘로 옮겼다. 이때부터 종묘의 연주에 깃들인 왕이나 왕비의 혼령은 나라와 백성의 안녕과 행복을 지켜 주는 최고의 신으로 숭배되었다.

조선 전기에는 왕이나 왕비의 신주를 모시는 시설물로 종묘 이외에 문소전(文昭殿)[6]이 있었다. 이곳을 원묘(原廟)라 하고 여기에 모시는 신주를 위판(位版)이라 하는데, 위판에는 시호만을 썼으며 삼년상이 끝나는 날에 밤나무로 제작되었다. 왕이나 왕비의 위판도 사대부의 위판과 비슷했는데 길이 34cm, 너비 13cm, 두께 2.5cm 정도였다. 위판은 두 부분으로 나누어지는데, 윗부분은 사람의 머리 모양처럼 둥글게 깎아냈고, 턱에 해당하는 아랫부분은 넓적하게 쪼개서 안과 바깥의 두 부분으로 만들었으며, 안쪽과 바깥쪽에 각각 시호를 썼다.

혼백·우주·연주·위판은 왕이나 왕비의 혼령을 모시기 위해 들인 노력이 얼마나 지극하였는지를 보여준다. 조상신을 숭배하는 조선시대 유교 문화의 정수가 바로 여기에 나타나 있다.[7]

2

삼년상의 중심 공간, 혼전

유교에서 신분을 초월해 모든 사람에게 적용되는 예법은 삼년상이었다. 사람이 세상에 태어나면 최소한 3년간은 부모의 품속에서 자라므로 그만큼은 보답해야 한다는 공자의 가르침에 따른 것인데, 이는 유교의 효 윤리가 압축된 장례 의식이라고 할 수 있다.

조선시대의 국상 기간도 3년이었다. 이 기간 동안 왕이나 왕비의 신주는 혼령을 모신 건물, 즉 혼전(魂殿)에 모셨다.[8] 삼년상 동안 혼전에서는 우제(虞祭),[9] 졸곡제(卒哭祭)[10] 등 수많은 제사를 지냈다. 아울러 선왕 또는 선후(先后)가 생존했을 때를 추모하여 매일 아침저녁으로 음식을 올렸다. 이 기간에는 중국을 비롯해 외국에서 조문 사절이 와서 애도를 표하고 제사를 드렸다. 이처럼 많은 제사를 지내고 외국의 조문객들을 맞이하려면 혼전이 왕의 처소와 가깝고 또 넓어야 했기에 조선시대 대부분의 혼전은 궁궐 안에 있었다.

혼전으로 이용할 건물은 국상이 난 직후 의논하여 결정했으며, 5일 이후에는 혼전의 이름도 정했다. 이것을 전호(殿號)라 하였고, 시호·묘호·능호를 정할 때 같이 의논하였다. 전호는 신료들이 세 가지를 정해

8 고려시대에는 신주 대신 어진(御眞)을 혼전에 모시는 경우가 많았다. 조선 초기 태조의 혼전이었던 문소전(文昭殿)과 태종의 혼전이었던 광효전(廣孝殿)에도 고려의 유풍으로 어진이 있었다. 그러나 조선에 유교화가 진전되면서 혼전에 어진을 모시는 일은 없어졌다.
9 시신을 땅에 묻은 후 몸을 잃은 혼령이 방황하지 말고 편안히 계시도록 드리는 제사.
10 칠우제(七虞祭)를 지낸 후 돌아오는 홀수 날에 지내는 제사로서, 아침저녁으로 곡하는 것을 멈춘다는 의미이다.

올리면 국왕이 그 중에서 하나를 골랐다. 두 자로 된 전호에는 생각한다는 의미의 사(思), 사모한다는 의미의 모(慕), 공경한다는 의미의 경(敬) 등 추모의 정을 표현하는 글자가 많이 사용되었다. 예컨대 성종의 혼전 전호는 영사전(永思殿), 선조는 영모전(永慕殿), 효종은 경모전(敬慕殿)이었다.

삼년상 동안 혼전에는 두 가지의 신주, 즉 우주와 연주를 모셨다. 첫번째는 왕릉에 장례를 치른 후 만든 우주였다. 혼전에 우주를 모시는 당일에는 초우제(初虞祭)를 지냈다. 일반 사가에서는 세 차례의 우제(虞祭)를 지냈지만 국상에서는 초우제, 재우제, 삼우제, 사우제, 오우제, 육우제, 칠우제라는 일곱 차례의 우제를 지냈다. 이 중 재우제·사우제·육우제는 짝수 날에, 삼우제·오우제·칠우제는 홀수 날에 지냈다.

국상 후 1년이 지나면 첫번째 제사인 연제(練祭)를 지내는데, 1년 만에 지내는 제사라 하여 소상(小祥)이라고도 하였다. 연제를 지내고 후손이 상복을 갈아입듯이 신주도 우주에서 연주로 바뀌었다.

2년째 제삿날에는 상제(祥祭)를 지냈는데, 이를 대상(大祥)이라고도 하였다. 상(祥)이란 평상시처럼 상서롭다는 의미로, 초상 이후의 슬픔과 고통이 이제 가라앉고 일상의 상서로움으로 바뀌었다는 뜻이다. 상제를 지내고 2개월째에 담제(禫祭)를 지냈다. 상이 났을 때부터 계산하면 대상이 25개월째이고 담제가 27개월째로서, 햇수로 3년째가 되었다. 담(禫)은 담담하다는 의미의 담(淡)과 통했다. 평상시의 담담한 상태로 돌아왔으므로 삼년상은 사실상 끝이 났다. 이 날에는 그동안 입었던 상복을 벗고 평상시의 옷으로 갈아입었다. 담제가 끝나면 길일을 골라 선

왕이나 선후의 신주, 즉 연주를 종묘로 옮겨 모셨다. 이때부터 혼전은 더 이상 필요하지 않았다.

왕이 세상을 떠나면 곧바로 중국에 부고(訃告)하기 위해 고부사(告訃使)를 보냈고, 아울러 시호를 청하는 청시사(請諡使)와 후계왕의 즉위를 요청하는 청승습사(請承襲使)를 같이 보냈다. 이들 사신 일행이 한양을 출발하여 중국의 북경에 도착하려면 1개월 이상이 걸렸다. 부고를 받은 중국에서는 조선에 조문 사절을 보냈다. 이들은 국상을 애도하는 제문(祭文)과 부의 물품, 조선에서 요청한 시호 및 후계왕의 즉위를 승인하는 문서를 가지고 왔다. 보통 조선에서 사신이 출발한 때부터 반년 정도가 지나야 중국의 조문 사절이 한양에 도착할 수 있었다.

중국의 조문 사절은 곧 칙사였으므로, 후계왕은 그들을 맞이하기 위해 직접 한양의 성 밖으로 영접을 나가는 등 최고의 의전으로 정성을 들였다. 이들이 혼전에서 행하는 조문 의식은 크게 두 가지였는데, 첫 번째는 중국 황제의 이름으로 선왕에게 시호를 주는 사시의(賜諡儀)이고, 두번째는 국상을 애도하며 제사를 지내는 사제의(賜祭儀)였다. 사시의와 사제의 절차는 서로 유사한데, 대략 다음과 같다.

조선의 왕은 중국의 조문 사절을 맞이하고 태평관에 머무르게 하였다. 조문 사절은 먼저 부의 물품을 전달하는 의식인 사부의(賜賻儀)를 행하였다. 부의 물품은 후계왕에게 주는 것이기 때문에 조선의 왕이 궁궐 정전에서 받았는데, 주로 옷감이었다. 일례로, 세종의 국상 때 문종이 중국으로부터 받은 것은 생견(生絹) 500필과 포(布) 500필이었다.

사시의는 부의 물품을 전한 후 길일을 골라 행하였다. 조문 사절이 혼전의 정문을 통해 들어오면 왕은 혼전의 뜰 서쪽에 서 있다가 몸을 굽혀서 맞이했다. 조문 사절은 혼전의 건물 안으로 들어가 시호가 적힌 증시고명(贈諡誥命)을 영좌 앞의 책상에 놓았다. 조선의 왕이 뜰에서 절을 네 번 하고 영좌 옆으로 올라가 꿇어앉으면 조문 사절이 증시고명을 전해 주었다. 왕은 이를 받아 영좌 앞의 책상에 놓았다. 이것이 이른바 사시의였다.

사시의가 끝나면 조문 사절은 다시 태평관으로 돌아갔다. 곧이어 왕은 혼전에서 증시고명을 한 벌 베껴 이를 읽고 불태우는 분황의(焚黃儀)를 행하였다. 증시고명의 원본은 영좌 옆의 책상에 모셔 두었다. 조문 사절은 사시의 이후에 다시 한번 길일을 골라 중국 황제가 보낸 선왕의 죽음을 애도하는 제문을 읽으며 혼전에서 제사를 드렸다.

이처럼 조선시대의 혼전은 삼년상 동안 유교의 장례 의식이 시행되는 중심 장소였다. 특히 혼전에서는 철저하게 신주를 제사 대상으로 여겼는데, 이는 고려시대와 조선 개국 직후 혼전에 어진을 모시고 행하던 불교식 제사와 대비된다. 따라서 신주를 대상으로 혼전에서 시행되던 유교식 삼년상의 의례가 불교 의례를 대체하면서 조선의 유교화를 선도했다고 평가할 수 있다.

3

국상의 종료를 알리는 부묘제

선왕의 삼년상이 끝난 후에는 혼전의 신주를 종묘로 옮겨 모셨는데, 이 의식을 부묘제(祔廟祭)라고 하였다. 부묘제는 3년간의 국상 기간이 공식적으로 끝나고, 왕과 신료들이 국상의 슬픔에서 벗어나 일상의 평화로움으로 돌아가는 전환점이었다. 아울러 종묘에 새로운 신주를 모심에 따라 종묘 정전(正殿)에 있던 신주 하나를 영녕전(永寧殿)으로 옮겨야 했다. 국상의 종료와 종묘 정전 및 영녕전에 신주를 모시는 일은 모두 조선시대 최고의 국가 전례였다.

조선시대에는 부묘에 관한 일체의 업무를 담당하는 부묘도감(祔廟都監)을 특별히 설치하였다. 부묘제를 행하는 날짜는 담제(禫祭)가 끝난 후에 길일을 골라잡았다. 아울러 부묘제를 행하기 위해서는 다음과 같은 준비가 필요했다.

첫째는 종묘에 같이 모실 배향공신(配享功臣)[11]의 선정이었다. 배향공신은 부묘하기 전에 왕과 중신들이 의논하여 결정하였다. 예컨대 태종 10년(1410) 7월 26일에 태조 이성계를 부묘하였는데, 태조의 배향공신[12]인 이화(李和), 조준(趙浚), 이지란(李之蘭), 조인옥(趙仁沃)은 약 보

11 선왕의 치세 기간 동안 선왕을 가장 잘 보필한 신하 서너 명을 선발하여 종묘에 함께 모셨다. 종묘에 배향되는 것은 조선시대 관료가 누릴 수 있는 최고의 영광이었다.

12 태조 이성계를 부묘할 때는 배향공신으로 4명만을 선정했으나, 10여 년이 지나 당시 상왕으로 있던 태종이 남은(南誾), 남재(南在), 이제(李濟) 등 3명을 추가하여 7명으로 늘어났다. 배향공신이 7명이 된 이유는 고려 태조 왕건의 배향공신이 6명이므로 이보다 많게 하려는 목적에서였다.

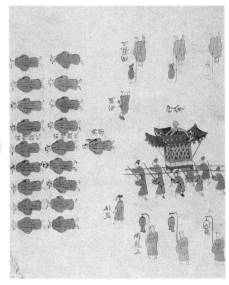

인원왕후부묘도감의궤(좌) 영조 35년 (1759) 4월부터 5월에 걸쳐 숙종의 왕비 인원왕후 김씨의 신주를 혼전에서 종묘로 옮겨 모시는 부묘 의식 과정을 기록한 의궤이다. 서울대학교 규장각 소장.

인원왕후의 신주를 모신 가마(우) 혼전에서 종묘로 옮겨 가는 인원왕후의 신주를 모신 신련(神輦)이다. 『인원왕후부묘도감의궤』 반차도의 부분, 서울대학교 규장각 소장.

름 전인 7월 12일에 결정되었다. 태종의 배향공신인 하륜(河崙), 조영무(趙英茂), 정탁(鄭擢), 이천우(李天祐), 이래(李來)의 경우엔 태종이 부묘된 세종 6년(1424) 7월 12일의 5개월 전인 2월에 미리 선정되었다.

둘째는 선후에게 시호를 더 올리는 것이었다. 만약 선후가 선왕보다 먼저 세상을 떠난 경우에는 삼년상이 지나도 종묘에 모시지 않고 혼전에 그대로 모시면서 선왕의 삼년상이 끝날 때까지 기다렸다가 함께 부묘하였는데, 이때 당연히 시호를 더 올렸다. 예컨대 태종의 왕비인 원경왕후는 세종 4년(1422)에 유명을 달리한 태종보다 2년 먼저 세상을 떠났다. 하지만 원경왕후의 삼년상이 끝난 후에도 혼전에 2년 동안 신주를 모시다가 태종의 삼년상이 끝난 세종 6년 7월에 함께 부묘하였다. 이때 원경왕후에게 "창덕 소열"(彰德昭烈)이라는 시호를 더 올렸다.

셋째는 부묘도감에서 부묘에 필요한 제반 물품을 마련하는 일이었다. 먼저 혼전에 모시고 있던 시책과 시보를 새로 만들어야 했다. 선왕의 시책과 시보에는 중국에서 내려 준 시호가 생략되어 있고, 선후의 것에도 새로 올린 시호가 빠져 있었다. 따라서 시호를 새로 첨가한 시책과 시보를 만들어야 했다. 또한 혼전에서 종묘로 신주, 시책, 시보 등을 옮기는 수레와 이를 모셔 놓을 책장(冊欌) 등 필요한 물품이 매우 많

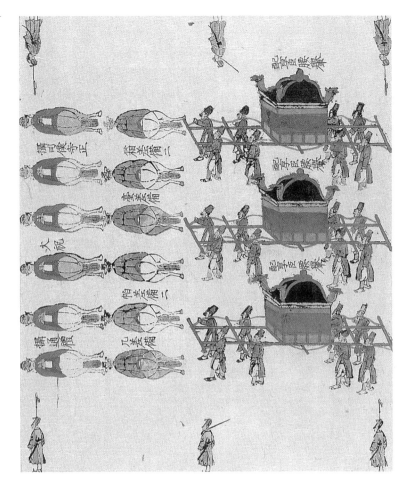

배향공신의 신주를 모신 가마 철종의 삼년상이 끝난 고종 3년(1866) 2월에 철종의 신주를 혼전인 효문전(孝文殿)에서 종묘로 옮겨 모시는 과정을 그린 『철종대왕부묘도감의궤』 반차도의 부분이다. 그림의 배향신요여(配享臣腰輿)에는 배향공신의 신주가 모셔져 있다. 서울대학교 규장각 소장.

았다. 이렇게 필요한 물품과 의식 절차, 예행 연습 등에 관한 모든 것을 부묘도감에서 미리 준비하였다.

부묘 하루 전에는 종묘와 혼전에 미리 고하고 의식에 필요한 준비를 하였다. 영녕전으로 옮겨 갈 신주를 미리 옮기고, 왕이 행차하여 머물 천막과 신주를 임시로 모실 천막, 기타 필요한 의장물들을 종묘와 혼전 앞에 설치하였다. 부묘 의식은 혼전과 종묘 양쪽에서 진행되었다.

부묘 당일에는 먼저 혼전에서 제사를 지낸 후 신주를 모시고 종묘로 행차하였다. 행차에 동원되는 의장물은 국장 행렬과 비슷했다. 선두에는 선왕과 선후의 신주를 옮기는 의장이 서고, 뒤에 후계왕과 종친·백관들이 따라갔다. 시책과 시보를 실은 가마는 선왕과 선후의 신주 앞에

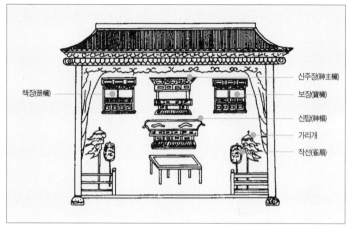

종묘 정전의 신실(좌) 왕의 신주를 서쪽에, 왕비의 신주를 동쪽에 모셨으며, 왕의 신주에는 흰색 수건을, 왕비의 신주에는 푸른색 수건을 덮었다. ⓒ 서재식

종묘의 신실도(우) 신주장에는 연주를 모셨고, 보장에는 시호를 새긴 시보(諡寶)를, 책장에는 시호를 기록한 시책(諡冊)을 모셨다. 신탑은 혼령이 앉는 평의자이고, 가리개와 작선은 의장물이다. 『종묘의궤』(宗廟儀軌)에서 인용.

갔으며, 배향공신의 신주는 도중에서 기다리다가 행렬에 합류하였다.

　선왕과 선후의 신주를 종묘에 모시려면, 이미 종묘에 계신 조상신들에게 인사를 시켜야 했다. 태조 이하 종묘에 봉안된 모든 신주들을 꺼내 놓고 부묘할 선왕과 선후의 신주를 인사할 자리에 놓았다. 인사말은 "지금 좋은 날에 모호대왕(某號大王)과 모호왕후(某號王后)가 종묘에 들어가고자 인사드리옵니다"라고 하였다. 인사가 끝나면 곧바로 선왕의 신주는 종묘 감실(龕室)의 서쪽에, 선후의 신주는 동쪽에 봉안하였다. 산 사람의 경우에는 동쪽이 상위(上位)로서 왕이 자리했지만, 저승의 경우에는 이승과 반대이기 때문이다. 이때 선왕의 신주가 들어 있는 궤는 흰색 수건, 선후의 것은 푸른색 수건으로 덮었다. 또한 신주와 함께 시책과 시보를 모셨으며, 배향공신들의 신주는 공신당(功臣堂)에 봉안하였다. 이어서 태조 이하의 신주를 대상으로 제사를 올린 후 다시 종묘 감실에 모심으로써 부묘제는 끝이 났다.

　종묘에서 행사를 마친 왕이 환궁할 때 행차의 앞뒤에서는 군악대가 음악을 연주하였다. 궁궐에 도착한 왕은 백관들로부터 하례를 받고, 이어서 삼년상이 무사히 끝났음을 백성들에게 선포하고 대사면을 내렸으며, 그동안 수고한 부묘도감 관련자들을 위해 잔치를 열었다. 부묘제를 전환점으로 조선은 다시 일상으로 돌아갔다.

4

유교 국가 최고의 신성지, 종묘

유교 사회에서 왕은 천명(天命)을 받아 나라를 세운다고 한다. 백성들의 인심이 몰리는 곳에 천명이 내리고 그것을 처음 받은 사람이 개국 시조인 태조가 된다. 종묘는 개국 시조인 태조를 모신 나라의 사당이므로 태묘(太廟)라고도 한다. 이곳은 나라의 천명과 그 명을 받은 초월적 존재자의 혼령이 머물고 있는 신성지이다. 국가 권력의 정통성을 상징하는 종묘는 국가와 운명을 같이하였다. 따라서 나라를 새로 세운 혁명 군주는 기존 왕조의 종묘를 없애고 새로이 건설하였다.

조선을 개국한 태조 이성계는 고려를 뒤엎은 혁명 군주였다. 태조는 왕위에 오른 후 곧바로 고려의 종묘를 부수고 바로 그 자리에 조선의 종묘를 새로 지었다. 고려의 종묘는 개성의 성 밖 동쪽에 있었다.

그러나 개성에서 건설되던 조선의 종묘는 완성되지 못했다. 공사 도중에 한양으로의 천도가 본격화되었기 때문이다. 태조 이성계는 재위 3년(1394) 10월에 개성에서 한양으로 수도를 옮긴 후, 그 해 11월 몸소 종묘를 건립할 땅을 살펴보았다. 그리고 같은 해 12월부터 공사를 시작하여 다음해 9월에 종묘를 완성하였다. 창건 당시 종묘의 규모를 보면

태실(太室: 정전)이 정면 7칸으로, 그 안에 석실 5칸을 마련하였고 좌우에 2칸씩의 협실(夾室)을 두었다. 당시 종묘가 위치한 곳은 좌묘우사(左廟右社: 동쪽에 종묘, 서쪽에 사직)의 유교 원칙에 따라 경복궁의 동쪽인 동부 연화방(蓮花坊)이었다.

또한, 조선 건국의 주역인 사대부들은 유교에 입각하여 국가 제도를 대대적으로 개혁해 나갔는데, 그 중심에는 유교 국가 실현의 상징인 종묘가 있었다. 종묘에서 시행되는 각종 의례, 음악, 무용 등에는 조선시대 유교 문화의 정수가 담겨 있다.

종묘에 조상신을 모시고 제사를 주관하는 후계자가 권력까지 승계하는 제도는 고대 중국에서 시작되었다. 중국에서는 은나라 이래 친족 편제의 원리였던 종법(宗法)[13]을 국가로 확대하여, 이른바 종법봉건제(宗法封建制)를 시행하였다. 통일제국을 달성한 진·한 이후로는 봉건제가 약화되었지만, 종법은 그대로 준수되었다. 종법은 적장자가 아버지의 지위와 권한 및 제사권을 상속받아 친족들을 통제하는 제도였다. 태조의 뒤를 이어 등극한 후계왕들의 정통성은 태조의 천명을 계승하는 것이었으므로, 종묘의 제사권을 행사하는 것은 왕의 정통성 및 권위와 직접적으로 연결되었다.

종법봉건제에서 종묘의 제도는 천자, 제후, 대부, 사, 일반인에 따라 각각 달랐다. 천자는 7묘, 제후는 5묘, 대부는 3묘, 사는 1묘였으며, 일반인은 종묘 없이 살림집에서 제사를 올렸다. 천자와 제후는 국가 권력을 쥐고 있는 최고 권력자들이었다. 이들의 종묘에는 개국 시조의 신주를 모셨는데, 이는 국가 및 왕권의 확립과 밀접한 관련이 있었다.

우리나라에서도 종묘의 건립은 국가의 형성 및 왕권의 강화와 그 궤를 같이한다. 우리나라의 종묘는 고대 국가가 형성되는 삼국시대부터 시작되었다. 고구려, 백제, 신라는 고대 국가로 성장하는 과정에서 각각 시조묘를 세우고 제사를 지냈는데, 이들 시조묘도 일종의 종묘라 할 수 있다. 고구려에서는 시조 주몽의 신상(神像)인 고등신(高等神)을 시조묘에 모시고 제사를 올렸고, 백제 역시 구태(仇台: 고이왕)인지 동명

13 종족 간의 편제와 가계 계승의 원리. 적장자가 종족의 중심 인물이 되어 종족을 통솔하는 것이 주된 내용이다.

성왕인지 의견이 분분하지만 시조묘를 세우고 제사를 올린 것은 분명했다. 신라는 제2대 남해왕이 시조 박혁거세를 모신 사당을 세우고 제사를 올렸다. 신라의 왕위가 김씨에게 독점된 이후로는 박혁거세 외에도 김씨로서 처음으로 왕위에 오른 미추왕을 신궁(神宮)에 모시고 따로 제사를 지냈다. 이는 왕권을 장악한 김씨 집단이 자신들의 특별한 지위를 부각시키고 종족 결합을 강화하려는 노력의 결과였다.

제후국 체제의 5묘제는 통일신라시대인 신문왕 7년(687)에 처음으로 나타났다. 이때 종묘에는 미추왕을 비롯하여 신문왕의 직계 4대인 진지왕, 문흥대왕, 태종무열왕, 문무왕의 신주를 모셨다. 당시 신라는 삼국을 통일하고 당나라의 문물을 대거 수용하였으므로, 이때 중국식의 종묘 제도가 전래되었던 것이다. 고려시대에는 성종 때에 종묘가 건축되었는데 이것 역시 5묘제였고, 조선도 명나라에 대하여 제후국을 자처하였으므로 당연히 5묘제를 시행하였다.

조선시대 종묘 제도는 서쪽을 상위로 하여 차례대로 신주를 모신다는 주자의 영향을 받아, 태조 이성계의 신위를 서쪽에 놓고 그 이하의 왕들을 동쪽으로 차례대로 놓았다. 그런데 종묘에 모셔야 할 신주가 계속 늘어남으로써 연이어 건물을 증축해야 했는데, 그 결과 창건 당시 정면 7칸이었던 종묘의 정전은 현재 19칸까지 늘어나 기다란 一자 형태를 갖추었다. 종묘에는 선왕과 선후의 신주만 모시는 것이 아니라 배향공신과 칠사(七祀)의 신주도 함께 모셨는데, 각각 공신당과 칠사당에 모셨다.

칠사는 조선시대에 국가적으로 일곱 귀신에게 드리던 제사를 말하는데, 이들은 왕의 운명과 직결된 신들이다. 칠사의 신은 사명지신(司命之神), 사호지신(司戶之神), 사조지신(司竈之神), 중류지신(中霤之神), 국문지신(國門之神), 공려지신(公厲之神), 국행지신(國行之神)이었다. 사명지신은 인간의 운명을 관장하는 신이고, 사호지신은 인간이 거주하는 집의 문을 관장하는 신이다. 사조지신은 부엌의 아궁이를 관장하는 신이며, 중류지신은 지붕의 신이다. 국문지신은 나라의 문, 즉 성문

종묘 정전 당시 재위하던 왕의 4대조와 역대 왕 가운데 공덕이 있는 왕과 왕비의 신주를 모시고 제사하던 곳이다. 선왕에게 제사 지내는 곳인 만큼 장중함과 경건함이 느껴진다. ⓒ 정의득

을 관장하는 신이며, 공려지신은 사형을, 국행지신은 여행을 관장하는 신이다. 칠사의 신들은 집, 음식, 여행, 죽음, 운명 등을 관장함으로써 작게는 왕의 개인적 운명을 지배하고, 크게는 나라 사람들의 운명을 좌우하였다. 인간의 운명을 좌우하는 칠사의 신들을 종묘에 함께 모시고 제사를 드림으로써 왕실의 운명을 복되게 하려는 것이었다.

종묘의 북쪽 건물인 정전에는 선왕과 선후의 신주를 봉안하였다. 그리고 동쪽의 공신당에는 배향공신의 신주를, 서쪽의 칠사당에는 칠사의 신주를 모셨다. 이렇게 북쪽, 동쪽, 서쪽에 건물을 배치함으로써 종묘는 품(品)자형의 구조를 이루었다.

북쪽 건물에 모셔진 선왕과 선후의 신주는 남향이었다. 살아 생전 남면하는 지존이었으므로 조상신이 되어서도 남향을 하였다. 이에 비해

동쪽에 모셔진 배향공신의 신주는 서향을
하고, 서쪽에 모셔진 칠사의 신주는 동향
을 하였다. 마치 조회할 때의 동반(東班)
과 서반(西班)처럼, 배향공신과 칠사의 신
들은 선왕과 선후를 모시는 것이다.

배향공신은 왕대별로 봉안하였는데 각
각 줄을 세웠다. 서열은 품계석과 마찬가
지로 북쪽에 있는 신주가 상위였다. 따라
서 맨 앞줄에 태조의 배향공신, 둘째 줄에
정종의 배향공신, 셋째 줄에 태종의 배향
공신 등의 순서로 모셨다. 칠사의 신주도
북쪽을 상위로 하여 줄을 세웠는데 사명지
신, 사호지신, 국문지신, 사조지신, 중류지
신, 공려지신, 국행지신의 순이었다.

종묘는 임진왜란 때 궁궐과 함께 불탔
지만 신주는 온전하였다. 선조가 피난을
가면서도 종묘의 신주는 가지고 갔기 때

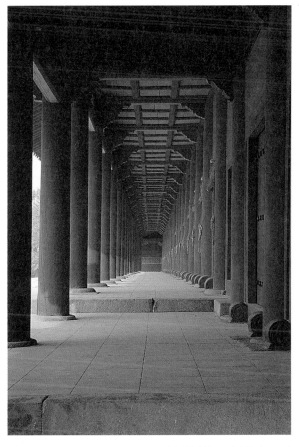

정전 신실의 복도 신실 문 밖으로 1칸
의 툇간을 더 마련하였는데, 제사 때 향
을 피우는 탁자를 두는 곳이다. 열을 지
어 늘어선 기둥들이 공간의 깊이를 더
해 주고 있어 엄숙함을 느끼게 한다.
ⓒ 정의득

문이다. 임란이 끝난 후에는 곧바로 종묘를 다시 짓고 신주를 봉안하였
다. 조선시대에는 종묘를 관리하기 위해 국가적인 노력을 기울여서 임
란 때를 제외하고 종묘 전체가 불타는 일은 없었다. 그러나 임란 이후
수백 년의 세월이 지나면서 종묘도 자연적으로 노화가 진행되었고, 벼
락이나 폭풍으로 인해 건물 일부가 훼손되기도 하였다. 그래서 종묘의
보수를 담당하는 종묘수리도감(宗廟修理都監), 종묘영녕전증수도감(宗
廟永寧殿增修都監) 등이 여러 차례에 걸쳐 설치되었으며, 늘어나는 신
주를 모시기 위해 증축 공사도 몇 차례 있었다.

조선시대의 종묘는 유교 국가의 최고 의례가 시행되는 신성지이며,
동시에 조선을 뒤흔들던 정치 격변의 현장이었다. 정치적으로 중요한
사건은 모두 종묘에 알렸고, 종묘에 모시는 선왕이나 배향공신은 당대

종묘 전도 창건 당시 7칸이었던 태실이 11칸까지 늘어난 현종 때의 모습이다. 현재는 19칸까지 늘어나 있다. 월대 아래로 동쪽이 배향공신을 모시는 공신당이고, 서쪽이 칠사당이다. 『종묘의궤』의 부분, 서울대학교 규장각 소장.

의 정치사를 상징하였다. 또한 종묘에 봉안되었던 배향공신이나 선후가 축출되는 사건, 반대로 종묘에 들어갈 처지가 아닌데도 사후의 정치 변화에 의해 모셔지는 추향(追享) 사건 등은 모두 조선을 뒤흔들던 대사건들이었다.

조선시대에는 단종, 연산군, 광해군이 왕으로 있다가 쫓겨났는데, 이 중 단종은 숙종대에 복위되어 종묘에 봉안되었지만, 연산군과 광해군은 끝까지 종묘에 모셔지지 않았다. 당시 왕이 쫓겨나거나 다시 복위되는 사건은 정치적인 문제뿐만 아니라 종묘와 관련하여 복잡한 의례 논쟁을 불러일으켰다. 그 예로 광해군이 쫓겨나자 종묘에 봉안된 광해군의 생모 김씨를 출향(黜享)하였으며, 단종을 복위하면서는 단종과 왕비 정순왕후의 신주를 종묘에 모셨다.

실제 왕이 아니었는데도 종묘에 모셔진 추존왕들, 이른바 덕종(성종의 생부)·원종(인조의 생부)·진종(효장세자)·장조(정조의 생부)·문조(헌종의 생부) 등도 종묘에 봉안되기 위해 치열한 논쟁을 거쳤다. 또 당파 투쟁이 격렬했던 조선 후기에는 당파 간의 세력 판도에 따라 종묘에 배향되었던 공신이 출향되거나 다시 추향되는 일도 있었다.

종묘에 신주가 봉안되느냐 나가느냐의 문제는 단순히 의례 논쟁으로 그치지 않았다. 오히려 격렬한 권력 투쟁이 종묘 의례 논쟁으로 표출되었다. 왕과 신료들의 입장에서 보면 종묘는 정통성과 권력의 향배가 결정되는 현장이었다. 조선시대의 종묘는 당시 유교 문화와 정치사의 결정체였던 것이다.

조상신을 위한 별도의 사당, 영녕전

조선시대의 종묘는 본질적으로 개국 시조와 현재 왕의 4대 조상을 모시는 곳이다. 그런데 태조 이성계는 자신의 4대 조상인 목조(穆祖), 익조(翼祖), 도조(度祖), 환조(桓祖)를 왕으로 추존하여 종묘에 그 신주를 모셨다. 개국의 영광을 함께하기 위해 4대 조상을 종묘에 모셨지만, 세월이 지나면서 문제가 발생하였다.

세종 원년(1419)에 정종이 사망하자 추존 4왕을 종묘에 모신 것이 문제로 제기되었다. 왜냐하면 종묘에는 이미 추존 4왕과 태조 이성계의 신주를 봉안하고 있었으므로, 더 이상 신주를 봉안할 공간이 마련되어 있지 않았다. 이런 상황에서 정종을 종묘에 모시려면 누군가의 신주를 내보내야 했다.

예조에서는 이 문제를 해결하기 위해 역대의 사례를 조사했으나 나라와 시대마다 서로 달라 적당한 대안을 내기가 어려웠다. 예컨대 고려의 태조 왕건은 조상 중에서 오직 아버지만을 세조(世祖)로 추존하였으며, 세조의 신주를 모신 별도의 건물 없이 왕릉에서 제사를 지냈다. 태조 이성계는 4명의 조상을 추존하였으므로 고려의 사례는 참조하기가

영녕전 세종 3년(1421) 정종의 신주를 종묘에 모실 때 지은 별묘이다. 가운데 4칸의 본전에는 추존 4왕과 왕비들의 신주를 모셨고, 나머지 협실에는 정전에 계속 모실 수 없는 신주들을 옮겨와 모셨다. ⓒ 정의득

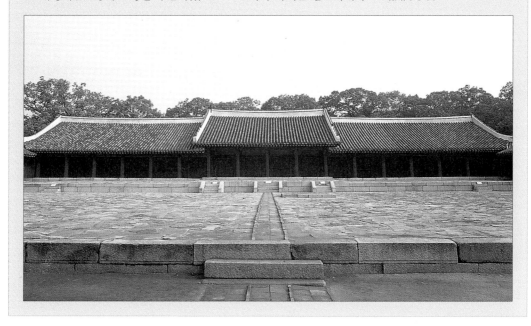

영녕전 전도 창건 당시 영녕전은 4칸의 본전을 중심으로 양쪽 협실이 각 1칸이었으나, 신주가 계속 늘어나면서 현재는 협실이 각 6칸까지 늘어나 있다. 이 전도는 여러 차례 증축을 거쳐 협실이 각 4칸까지 늘어난 현종 때의 모습이다. 『종묘의궤』의 부분, 서울대학교 규장각 소장.

곤란했다. 마침 중국 송나라의 영종(寧宗)이 추존 4왕을 모시기 위해 종묘 서쪽에 별묘(別廟)를 세운 사례가 있었다.

세종은 이를 본받아 종묘 서쪽에 추존 4왕을 옮겨 와 모실 별묘를 세우기로 하였는데, 서쪽 어디로 할 것인지에 대해 약간의 논란이 있었다. 당시 좌의정 박은(朴訔)은 별묘를 종묘에서 멀리 떨어진 서대문 부근에 세우자고 하였다. 종묘에 봉안된 태조 이하의 왕들은 추존 4왕의 후손인데, 종묘의 혼령들이 별묘보다 자주 큰 제사를 받는 것이 도리에 어긋난다는 것이었다.

그러나 당시의 상왕 태종이 "혼령에게 거리의 멀고 가까움이 무슨 문제이겠는가?" 하여, 종묘 정전의 바로 서쪽에 짓도록 하였다. 아울러 건물 이름도 영녕전(永寧殿)으로 정하였다. '영녕' 이란 조상과 후손이 함께 영원토록 평안하라는 의미를 담고 있다. 결국 조선의 영녕전 자리와 이름은 태종이 결정한 것이라 할 수 있다.

영녕전은 종묘의 정전 이외에 별도로 지은 사당으로, 정전에서 옮겨 온 신주를 모시기 위한 건물이다. 영녕전 역시 별도의 사당이라는 의미에서 별묘(別廟)라고 했으며, 정전에서 옮겨 온 신주를 모셨다고 하여 조묘(祧廟)라고도 하였는데, 조(祧)는 옮긴다는 뜻이다.

세종 3년(1421)에 창건된 영녕전의 건물 구조는 종묘와 약간 차이가 난다. 창건 당시 영녕전은 중앙의 본전(本殿)이 4칸이고, 좌우로 협실이 1칸씩 있었다. 그런데 정전에는 一자형의 기다란 건물에 선왕과 선후의 신주를 왼쪽부터 차례로 모신 데 비해, 영녕전에는 중앙 본전에 추존 4왕과 왕비를 모시고, 좌우 협실에 종묘에서 옮겨 온 왕과 왕비들을 모셨다. 건물의 구조도 추존 4왕을 모신 건물이 협실에 비해 더 컸다. 추존 4왕은 서쪽의 목조를 시작으로 익조·도조·환조의 순서로 봉안되었는데, 목조를 서쪽에 모신 이유는 서쪽을 상위(上位)로 한다는 주자의 사당 제도 때문이다. 서쪽 협실에는 정종·문종·단종·덕종·예종·인종과 왕비들을 모셨고, 동쪽 협실에는 명종·원종·경종·진종·장조와 왕비들, 그리고 영왕을 모셨다.

5

영원히 추앙되는 조상신, 불천위

조선시대 양반 사대부의 사당에는 4대 봉사(奉祀)를 원칙으로 고조, 증조, 조, 부를 모셨다. 이에 비해 나라의 사당인 종묘에는 건국 시조인 태조를 더 모심으로써 5묘제(五廟制)가 되었다. 유교 예법에 따르면 천자로부터 일반인에 이르기까지 지위에 따라 제사의 대수를 구별하여 신분적 차별을 정당화하였다.

조선시대의 헌법인 『경국대전』에도 신분에 따라 사당에서 모시는 제사 대수가 달랐다. 6품 이상은 3대, 7품에서 9품까지는 2대, 일반인은 1대까지만 제사하도록 하였다. 그러나 조선시대 양반들은 품계에 관계없이 모두 4대까지 제사를 드렸는데, 이는 관혼상제를 규정했던 『주자가례』에 따랐기 때문이다.

하지만 종묘에는 나라를 건국한 태조와 현재 왕의 직계 4대를 합쳐 5대를 모시도록 하였다. 태조는 천명을 받아 나라를 세웠기 때문에 아무리 대수가 멀어져도 종묘에서 옮기지 않았다. 이렇게 옮기지 않는 신주를 불천위(不遷位) 또는 부조위(不祧位), 부조묘(不祧廟)라 하였고, 대대로 있다고 하여 세실(世室)이라고도 불렀다. 그외 신주는 4대를 벗어

나면 영녕전으로 옮겨야 했으므로, 기본적으로 종묘에는 태조를 포함해서 5명의 왕과 왕비들의 신주만을 모셨다. 그러나 현재 종묘에 모셔진 왕은 태조를 비롯하여 태종, 세종, 세조 등 19명에 이른다. 이것은 4대가 넘어도 옮기지 않은 신주들, 즉 불천위가 있기 때문이다.

불천위는 고대 중국의 분봉제(分封制)에서 나타났다. 진시황의 통일 이전에 중국은 각지의 제후들에게 토지를 나누어 주고 이를 세습시켰다. 당시 최초로 토지를 받고 제후에 봉해진 사람을 태조로 삼아 종묘에 모시고 불천위로 삼았다. 불천위는 후계자들의 정통성 또는 권위의 상징이었다. 또 후계왕들 중에서도 탁월한 공덕을 세운 사람을 불천위로 하여 그 공덕을 기리게 했다.

중국에서 자신의 공덕으로 불천위가 된 첫번째 사례는 문왕(文王)과 무왕(武王)이었다. 문왕의 덕과 무왕의 공이 합쳐져서 이상 국가인 주(周)나라를 세웠다고 하여 이들이 불천위가 되었다. 즉 주나라의 불천위는 건국 시조 후직(后稷)과 함께 문왕과 무왕처럼 공덕이 탁월한 후계왕이 그 대상이었다. 이와 같은 중국의 불천위 제도는 유교 문화권의 동양 각국에 그대로 전파되어, 문왕이나 무왕의 공덕에 비견되는 왕이 곧 불천위가 되었다.

삼국시대부터 종묘가 있었던 우리나라에서도 당연히 불천위가 있었다. 예컨대 신라의 종묘에는 삼국통일의 대업을 이룬 태종무열왕 김춘추가 불천위로 모셔졌고, 고려시대에는 건국 시조인 태조 왕건을 비롯해 개국 직후 나라의 기틀을 잡은 혜종과 거란의 침략을 물리친 현종이 불천위로 모셔졌다.

조선시대의 종묘에는 유난히 불천위가 많았다. 태조를 제외하고도 고종 이전에 이미 15명의 불천위가 있었다.[14] 본래 불천위는 현재 왕의 5대가 되어 정전에서 영녕전으로 신주를 옮겨야 할 차례가 되었을 때, 조정 신료들의 공론에 의해 결정되었다. 대체로 예조나 신료들이 해당 왕의 공덕을 찬양하고 불천위로 할 것을 왕에게 요청하면, 왕이 대신과 백관들에게 상의하였다. 이들이 모두 동의하면 해당 왕은 불천위가 되

14 태종·세종·세조·성종·중종·선조·인조·효종·현종·숙종·영조·정조·순조·문조·헌종 등이 모두 불천위였다.

었다. 반면 왕이 먼저 불천위로 만들 의지를 가지고 신료들의 의견을 물어보는 경우도 많았다. 조선 후기에 이르러 불천위의 결정은 다분히 의례적인 행사로 변질되었고, 후계왕이 즉위하자마자 자신의 아버지나 할아버지를 불천위로 결정해 버리기도 했다.

불천위로 결정되면 이 사실을 종묘에 고하였다. 인조 13년(1635)에 인조의 생부인 원종을 추숭하여 종묘에 모시게 되자, 성종이 인조의 5대 조상이 되어 영녕전으로 옮길 차례가 되었다. 이때 인조가 성종을 불천위로 결정한 후 종묘에 고한 제문을 보면 다음과 같다.

넓고도 넓으신 성덕(聖德)이여, 조선 중엽을 태평성대로 이끄셨도다. 지난 날 세조께서 크나큰 흥업을 막 이루어 놓았는데, 우리 임금께서 이를 물려받으시어 불안한 정국을 고이 안정시켰도다. 사랑으로 보살펴 주고 의리로 무마하시어, 정치는 공평하고 형벌은 간소하였도다. 안팎이 모두 안정되고 평화로웠으며, 예의가 갖추어지고 음악이 완성되었도다. 우리 유학 또한 크게 진작시켰으니, 참으로 태평성대를 이룩하셨도다. 사방이 온통 태평가를 부르고 많은 사람들이 모두 올바른 길을 찾았도다. 이승을 버리고 승하하시던 날, 산도 울고 물도 슬퍼하였도다. 깊은 그 은택과 높은 그 공적은 어린아이까지도 사모하고 있도다. 종묘 사직이 그 은공에 힘입어, 형세가 확립되고 기반이 다져졌도다. 중국을 살펴보아도 덕과 공이 있는 임금은 세실(世室)로 하였어라. 세실로 모시는 예절을 결정함에 논의의 시작부터 의견이 일치하였도다. 소자(小子)는 외람되이 이 지위를 이어받았기에 유업을 잘 계승할 것을 골똘히 생각하였네. 처음 부묘(祔廟)하는 때를 당해서 세실에 모시기로 결정을 보았어라. 백세(百世)토록 조천(祧遷)을 하지 않고 영원히 정갈한 제사를 받들리라. 아름다운 이 예식은 모두 공론을 따른 것입니다. 추모하며 감격한 나머지 이에 삼가 고유(告由)를 하옵니다.

『인조실록』 권31, 인조 13년 3월 병진조

조선시대에는 양반 사대부의 가문에도 불천위가 있었다. 4대 봉사를 하던 양반 가문에 불천위가 있게 되면 5묘제가 되기 때문에 별도의 사당을 세워 따로 모셨다. 그러므로 불천위를 둔 양반 가문에는 불천위를 모신 사당과 4대 조상을 모신 사당, 두 개가 있었다.

불천위가 되는 것은 왕이라 해도 쉽지 않았는데, 하물며 양반에게 불천위는 그야말로 하늘의 별따기였다. 관료로서 불천위가 되기 위해서는 왕을 보필하여 훌륭한 정치를 하도록 보좌한 공덕이 인정되어 종묘에 왕과 함께 배향되어야 했다.

또한 학자로서 불천위가 되려면 성균관에 배향되어야 했다. 성균관은 유교의 교주인 공자를 모신 신전(神殿)이라 할 수 있는데, 유학의 학통을 계승하여 훌륭한 학문 업적을 남긴 학자를 이곳에 모셨다.[15] 이른바 문묘 배향공신(文廟配享功臣)이라 불리는 이들이었다. 이외에 개국공신, 정사공신(定社功臣)[16] 등 나라를 위기에서 구한 영웅으로 인정되는 역대의 공신들이 불천위가 되었다.

조선시대 양반 중에서 불천위가 된 사람들은 종묘 배향공신, 문묘 배향공신 등 모두 공신으로 불렸다. 이들은 나라와 백성에게 영원한 은덕을 베푼 것으로 간주되어 종묘, 문묘, 가묘(家廟)에서 후손들의 제향(祭享)을 영원히 받았다.

15 성균관에는 신라의 최치원을 비롯해 조선의 이황, 이이 등 모두 18명의 우리나라 사람을 모셨는데, 이들을 통상 동방(東方) 18현(賢)이라 하였다.
16 1차 왕자의 난 이후에 책봉된 공신을 말한다.

최고의 국가 제사, 종묘제례

조선시대 종묘제례는 왕이 직접 참여하는 최고의 국가 제사였다. 종묘제에서는 조상신들을 즐겁게 하기 위해 당시 사람들이 성심을 다해 창작한 춤과 음악이 연주되었다. 신들에게 올리는 제물(祭物)도 최상의 품질이었다. 각각의 의식은 엄격한 절차에 따라 진행되었으며, 무엇보다 국왕이 직접 참석하여 제사를 지냄으로써 최고의 성의를 표했다.

왕이 종묘에서 올리는 제사 의식은 다음과 같았다. 왕은 제사를 올리기 전에 7일간 재계(齋戒)를 행하는데, 이 기간에는 문병이나 문상을 하지 않으며 주색을 끊고 오직 제사에 관한 일만 생각해야 한다. 정결한 몸과 마음으로 신을 대하려는 정성인 것이다.

제사 당일에 왕은 최고의 예복인 면류관과 구장복을 입고 종묘로 행차한다. 행차의 규모는 조선시대 최고의 어가 행렬인 대가(大駕)이다. 국왕이 행차할 때 동원할 수 있는 최고의 의장기와 의장물들을 세우고, 조정의 문무백관을 대동한 채 종묘로 간다. 최고의 신을 만나러 가는 행차인 만큼 최고의 품위를 갖추고 가는 것이다.

종묘의 정전에서는 미리 감실에서 신주를 꺼내 놓는데, 뜰의 동쪽에 배향공신의 신주를, 서쪽에 칠사의 신주를 배치한다.

왕이 종묘에 도착하면 제1실에 모셔진 태조의 신위부터 차례대로 제례를 올리기 시작한다. 이때는 보태평(保太平)과 정대업(定大業)의 음악을 연주하고 춤을 추어 신을 기쁘게 한다. 보태평과 정대업은 종묘에 모셔진 선왕과 선후의 공과 덕을 찬양한 노래와 춤이다. 보태평은 주로 덕을 찬양하였으므로 문무(文舞)라 하고, 정대업은 공을 찬양하였기에 무무(武舞)라 한다. 문무와 무무를 합하여 두 가지의 춤곡이란 뜻에서 이무(二舞)라고도 한다. 보태평과 정대업은 세종 때 용비어천가와 함께 종묘에 제사하면서 연주하기 위해 창작되었다.

보태평은 "대저 천명을 받기는 쉽지 않으나 덕이 있으면 흥하도다. 높으신 우리 성군님들께서 천명을 받으시어 신령하신 계획과 거룩하신 공업이 크게 나타나고 계승되도다. 운수에 응하여서 태평을 이루시고 지극한 사랑으로 만백성을 기르시며, 우리의 뒷세대를 열어 주고 도우

시매 억만 대 영원까지 이어가고 이어가리라. 이렇듯 장한 일을 무엇으로 나타낼 수 있을까? 마땅히 노래하고 찬양하여 올리리라" 하는 가사로 시작된다. 뒷부분은 종묘 각 실에 봉안된 선왕의 공덕을 개별적으로 찬양하는 내용이 이어진다. 보태평의 음악이 연주되면 보태평의 춤을 추고, 정대업의 음악이 연주되면 정대업의 춤을 춘다.

왕은 종묘에서 몸소 진향(進香), 진찬(進瓚), 전폐(奠幣)를 순서대로 거행한다. 진향은 하늘에 있는 혼(魂)을 불러오기 위해 향을 피우는 것인데, 세 번에 걸쳐 한다. 진찬은 땅속에 있는 혼백[魄]을 부르기 위해 옥으로 만든 술잔에 미리 따라 놓은 술을 땅에 붓는 의식이다. 이때 사용하는 술을 울창주(鬱鬯酒)라 하는데, 울창주는 검은색 기장을 사용하여 만든 창주(鬯酒)에다 울금초(鬱金草)를 섞어서 제조한 것이다. 울금초는 난초와 비슷한 향기 나는 풀인데, 제사에 앞서 이 풀을 다져 세 발 달린 솥에 넣고 달이다가 제사 때 이것을 창주에 섞는다. 보통 울창주와 맹물인 현주(玄酒)를 같이 올렸다. 전폐는 비단을 묶은 폐백(幣帛)을 신에게 예물로 올리는 의식이다. 진향에서 전폐는 새벽에 신을 불러오는 의식으로, 이를 신관례(晨祼禮)라 하였다. 이 다음으로 음식을 올렸는데 이를 진찬(進饌)이라 하며, 제수(祭需)로는 쇠고기, 양고기, 돼지고기를 사용했다.

다음으로 왕이 초헌관(初獻官)이 되어 제1실부터 차례대로 술을 석 잔 올리는 초헌례(初獻禮)를 행한다. 초헌례 때에도 보태평의 음악을 연주하고 춤을 춘다. 초헌례에 사용하는 술은 예제(醴齊)인데, 지금의 단술과 유사하다. 이어서 고위 관료 중 아헌관(亞獻官)과 종헌관(終獻官)으로 선발된 사람이 각 신실에 술을 올리는 아헌례(亞獻禮)와 종헌례(終獻禮)를 거행한다. 아헌례와 종헌례도 의식 절차는 초헌례와 동일하였다. 보통 아헌관은 영의정, 종헌관은 좌의정이 맡았다. 만약 세자가 아헌관이 된다면 영의정이 종헌관을 맡았다.

삼헌례가 끝나면 왕이 음복을 하는 음복례를 거행하였다. 음복은 조상이 내려 주는 복을 마신다는 의미로, 제사에 사용한 술과 안주를 먹는 절차였다. 음복 이후에는 종묘의 서쪽 계단에 구덩이를 파고 제사에 이용한 폐백과 축문 등을 묻었다. 왕은 이것을 지켜보았는데, 이 절차가 망예(望瘞)였다. 망예 이후 왕이 환궁함으로써 종묘제는 끝이 났다.

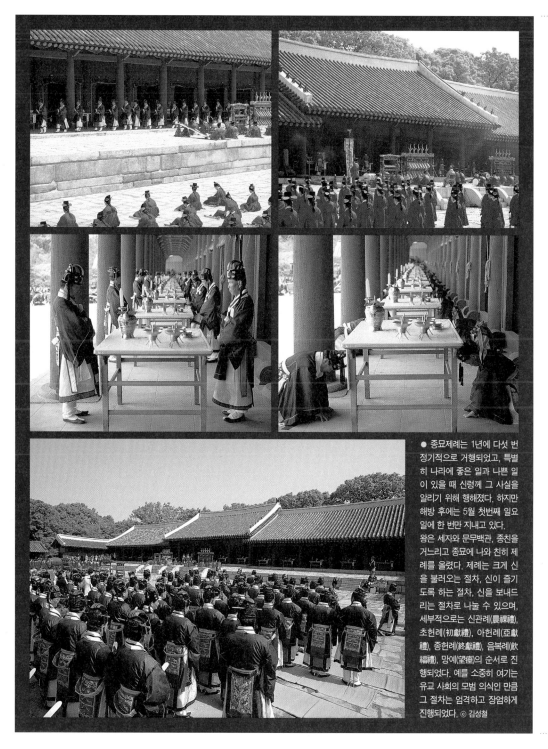

● 종묘제례는 1년에 다섯 번 정기적으로 거행되었고, 특별히 나라에 좋은 일과 나쁜 일이 있을 때 신령께 그 사실을 알리기 위해 행해졌다. 하지만 해방 후에는 5월 첫번째 일요일에 한 번만 지내고 있다.

왕은 세자와 문무백관, 종친을 거느리고 종묘에 나와 친히 제례를 올렸다. 제례는 크게 신을 불러오는 절차, 신이 즐기도록 하는 절차, 신을 보내드리는 절차로 나눌 수 있으며, 세부적으로는 신관례(晨祼禮), 초헌례(初獻禮), 아헌례(亞獻禮), 종헌례(終獻禮), 음복례(飲福禮), 망예(望瘞)의 순서로 진행되었다. 예를 소중히 여기는 유교 사회의 모범 의식인 만큼 그 절차는 엄격하고 장엄하게 진행되었다. ⓒ 김성철

왕의 일기

『일성록』은 왕의 일기로부터 시작되었다. 『일성록』을 기록하기 시작한 왕은 정조였는데, 그는 세손(世孫) 시절부터 일기를 썼고, 즉위한 후 자신이 써오던 일기를 공식적인 국가 기록으로 확대하여 후대에 남기고자 하였다. 『승정원일기』와 구별하여 『일성록』이라 이름 붙였는데, 이는 하루에 세 차례씩 스스로 반성한다는 "일일삼성"(一日三省)에서 따온 것이다.

왕과 왕실의 기록 문화

제 7 부

반차도(班次圖)는 행사에 참여하는 사람들과 의장물의 수, 위치, 등을 정해 놓은 배치도로, 일종의 행사 일수록 진행을 위한 계획도였다. 행사를 거행하기 위해서는 이 반차도가 반드시 필요했다. 중요한 행사일수록 참여하는 사람과 동원되는 의장물의 수가 많아서 반차도의 길이가 몇 미터가 되기도 했다. 왕을 비롯한 참석자들은 행사 전에 반차도에 따라 몇 차례 예행 연습을 하였다. 반차도는 대개 채색으로 자세하게 그려졌으므로, 글로 된 복잡한 설명보다 훨씬 일목요연하게 행사 전반을 파악할 수 있다는 장점이 있었다. 현재의 입장에서 보면, 행사에 참여한 사람들의 복식, 의장물의 색과 모양, 당시의 화풍 등을 실증적으로 확인할 수 있는 주요 자료이다.

1

실록 편찬의 꽃, 조선왕조실록

왕의 통치 행위는 모두 실록에 기록되었다. 실록은 왕의 재위 기간 중
일어난 일들을 연월일 순서에 따라 사실 그대로 기록한 역사책이다. 왕
의 통치 행위를 공정하고 객관적으로 기록하기 위해 실록은 국가에서
편찬하였고, 이런 점에서 개인이 편찬하는 야사(野史)와 구별되었다.

실록은 유교 문화의 산물이었다. 내세(來世) 관념이 없는 유학자들은
역사의 기록을 통해 자신의 이름과 업적이 영원히 전해짐으로써 불후
의 존재가 될 수 있다고 생각했다. 조선시대의 대표적인 역사 기록인
실록도 왕의 언행과 통치 행위를 있는 그대로 기록하여 후세에 영원히
전하기 위해 편찬되었다.

실록 편찬은 중국에서 시작되었다. 중국은 고대부터 황제의 언행을
기록하는 사관(史官)을 두었고, 이들의 기록을 토대로 실록을 편찬하였
는데, 당나라 때의 실록이 지금까지 전하고 있다. 중국 영향을 받은 동
양 각국에서도 실록을 편찬하였다. 일본에서는 고대 율령제(律令制)가
정착된 뒤 9세기 말에 실록이 잠시 편찬되었다가 무사 지배가 정착되
면서 중단되었다. 베트남에서는 19세기에 이르러 실록이 편찬되었다.

세종실록 단종 2년(1454)에 간행된 실록이다. 기존에는 실록을 필사하여 간행했으나 이때부터 처음으로 활자를 사용하여 인쇄, 편찬하였다. 인쇄한 후 밀랍(蜜蠟)을 입혀 방충, 방수 등 보존에 만전을 기하였다. 서울대학교 규장각 소장.

실록 편찬의 꽃은 조선에서 피어났다. 조선의 실록은 그 양의 방대함이나 내용의 상세함에서 다른 나라의 실록이 따라올 수 없을 정도여서, 현재 국보 151호로 지정되어 있을 뿐만 아니라 세계기록문화유산으로 지정되어 인류의 문화를 대표하고 있다.

조선의 실록은 왕조가 망하기 전에 편찬된 실록과 왕조 멸망 이후에 편찬된 것으로 크게 나눌 수 있다. 조선 왕조는 1392년 태조 이성계에 의해 건국된 후 1910년 순종대에 일제에 강제 병합될 때까지 518년간 존속하였다. 그렇지만 강제 병합 당시 고종이 생존해 있었으므로 망국 이전의 실록은 태조부터 철종까지 25대 472년간의 기록을 말한다. 이 기간에 편찬된 실록은 『태조실록』부터 『철종실록』까지 총 1,893권 888책에 이른다. 『고종실록』과 『순종실록』은 일제강점기 이왕직(李王職)[1]에서 1938년에 편찬하였는데, 『고종실록』이 52권 52책, 『순종실록』이 22권 8책이었다.

조선시대 최초의 실록은 『태조실록』이다. 태종 8년(1408)에 태조가 세상을 떠나자 태종은 곧바로 『태조실록』의 편찬에 착수하였다. 당시

1 대한제국기의 궁내부(宮內府)를 계승하여 일제시대 왕실 업무를 전담하던 기관이다. 고종, 순종 등 이왕가 사람들의 인적 사항을 비롯하여 궁궐, 왕릉, 종묘 등 이왕가와 관련된 시설들을 관리하였다.

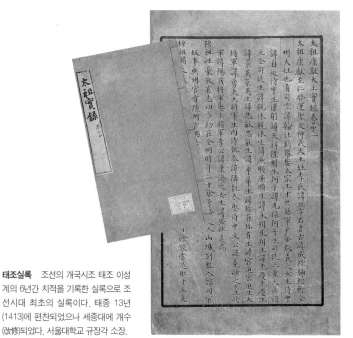

태조실록 조선의 개국시조 태조 이성계의 6년간 치적을 기록한 실록으로 조선시대 최초의 실록이다. 태종 13년 (1413)에 편찬되었으나 세종대에 개수(改修)되었다. 서울대학교 규장각 소장.

많은 신료들이 태종대에 곧바로 『태조실록』을 편찬하는 것은 불합리하다고 반대하였다. 왜냐하면 태조대에 활동하던 당사자들이 많이 살아 있었고, 그들의 잘잘못을 있는 그대로 기록한다는 것은 쉽지 않은 일이었기 때문이다. 그러나 태종과 하륜은 멀지 않은 과거의 사실을 더 정확하게 기록할 수 있다는 이유를 들어 실록 편찬에 착수하였고, 이것이 실록 편찬의 전형이 되어 선왕이 승하한 후 곧바로 후계왕이 실록을 편찬하게 되었다.

이러한 실록 편찬 방식은 태종대에 『태조실록』 편찬을 반대한 사람들의 우려대로 객관적 사실을 보장하기가 어려웠다. 선왕의 통치 활동에 참여했던 당사자들이 살아 있었고, 후계왕도 선왕의 잘못을 노골적으로 기록하는 것을 좋아하지 않았기 때문이다. 이는 실록이 바로 당대 역사의 기록이라는 점에서 발생하는 문제였다. 그럼에도 불구하고 조선의 실록은 놀라울 정도의 객관성과 정확성을 담고 있는데, 이는 실록을 객관적으로 편찬하려는 국가적인 노력과 함께 실록을 담당했던 사관들이 목숨을 걸고 노력한 결과였다.

조선시대의 사관은 대궐의 정전, 편전은 물론 경연장, 연회장, 사냥터, 온천 등 왕이 가는 곳이면 어디든지 따라가 왕과 신료들의 언행을 자세하게 기록하였다. 왕과 신료들이 사관을 꺼려 몰래 만나려고 하면 사관은 수단과 방법을 가리지 않고 현장으로 찾아갔다. 따라서 사관은 학식이 풍부할 뿐만 강직한 성품을 지녀야 했으므로, 문과 합격자 중에서 가문과 기개가 뛰어난 사람을 골라 선발했다.

사관은 언제나 왕 가까이에 있어야 했다. 세종 이전까지는 왕이 대궐 정전이나 편전에 있을 경우 사관은 건물 밖에 있었지만, 세종대부터는 건물 안으로 들어갈 수 있었다. 사관은 왕의 비서인 승지와 함께 왕 가까이 자리하여 왕의 육성을 직접 들으면서 기록하였다. 또한 세종 7년 (1425)부터는 정확한 기록을 위하여 왕의 좌우에 2명의 사관을 배치하였다. 이들은 왕과 신료들의 대화 내용을 현장에서 속기로 기록하였는데, 문자는 당연히 한문이었고, 빠른 속도로 썼으므로 흘림체 초서(草書)인 난초(亂草) 또는 비초(飛草)였다. 이렇게 사관이 현장에서 처음 기록한 문서를 사초(史草)라고 하였다.

사관은 퇴근하면서 근무 중에 기록한 사초를 춘추관에 납입하였고, 춘추관은 사초와 관련 자료를 모아 한 달 단위로 묶어서 시정기(時政記)를 만들었다. 이 시정기가 실록을 편찬할 때 기본 자료로 이용되었다. 퇴근 후에 사관은 집에서 다시 기억을 더듬으며 자신의 논평과 해설을 첨부한 사초를 작성하였다. 이처럼 사관이 집에서 작성, 보관하는 사초를 가장사초(家藏史草)라고 하였다.

조선시대에는 왕이 세상을 떠난 직후 실록을 편찬하기 위해 실록청이라는 임시 기구를 설치하고 관련 자료를 수집하였다. 의정부의 삼정

인조무인사초　인조 16년(1638, 무인)의 사관이 작성하여 집에 보관하였던 가장사초(家藏史草)의 원본이다. 가장사초는 퇴근한 사관이 집에서 차분히 기억을 더듬으며 기록한 것으로, 중간 중간에 자신의 논평을 사론(史論)으로 싣기도 하였다. 서울대학교 규장각 소장.

태백산 사고 조선시대 실록과 왕실 족보 등을 보관하던 경상북도 봉화 태백산 사고의 1920년대 모습이다. 이 사고는 선조 39년(1606)에 새로 인쇄한 실록을 보관하기 위해 건립되었다. 『조선고적도보』의 부분.

승 중에서 한 명이 총책임자인 총재관(總裁官)이 되었고, 그 이하의 당상관(堂上官)은 총재관을 보좌하여 업무를 협의하였으며, 낭청(郎廳)은 실무를 담당하였다. 실록청은 총재관 등이 근무하는 도청(都廳)과 몇 개의 부서로 구성되었다. 도청 밑에는 일방, 이방, 삼방이라는 3개의 방(房)을 두어 편찬 업무를 분장(分掌)하도록 하였다.[2]

실록 편찬에 필요한 1차 원고는 각 방에서 작성하였고, 이 원고를 모아 도청에서 다시 2차 원고를 만들었으며, 총재관과 당상관들이 이것을 검토하여 잘못된 내용을 바로잡고 체제와 문장을 통일하여 최종 원고를 만들었다. 실록 편찬을 위해 작성하는 1차 원고를 초초(初草), 2차 원고를 중초(中草), 최종 원고를 정초(正草)라고 하였다. 실록은 정초 원고를 대본으로 삼아 금속 활자로 인쇄하였고, 시대에 따라 4부 또는 5부를 만들었다.[3] 인쇄 후에는 세검정(洗劍亭)에서 원고를 세초(洗草: 물로 종이의 글씨를 씻어 냄)하여 재생지로 이용하였다.

완성된 실록은 궐내의 춘추관을 비롯하여 전국에 설치한 사고(史庫)에 봉안하였다. 춘추관은 내사고(內史庫), 지방의 사고는 외사고(外史庫)라 하였다. 임란 이전의 외사고는 충청도 충주, 경상도 성주, 전라도 전주 세 곳에 있었으나 임란 이후에 강화도 마니산, 경상도 봉화 태백산, 평안도 영변 묘향산[4], 강원도 평창 오대산의 네 곳으로 늘어났다. 실록을 여러 곳에 분산하여 보관함으로써 혹시 다른 곳의 실록이 사라지더라도 역사의 기록을 보존하여 다시 작성할 수 있었다. 현재의 실록도 임란 때 춘추관, 충주, 성주의 사고가 불탔지만 전주 사고의 실록이 보존됨으로써 전해질 수 있었다.

실록의 명칭은 해당 왕의 묘호와 시호를 붙여서 불렀다. 예컨대 『태조실록』의 정식 명칭은 『태조강헌대왕실록』(太祖康獻大王實錄)으로, 태조는 묘호이고 강헌은 시호였다. 『세종실록』의 본이름인 『세종장헌

2 실록의 양을 대략 3등분하여 3개의 방에서 한 부분씩 담당하였다. 『인조실록』을 편찬할 때는 인조 27년의 재위 기간을 9년씩 3등분하여 각각 담당하였다.
3 4사고 체제였던 조선 전기에는 4부, 5사고 체제였던 조선 후기에는 5부를 제작하였다.
4 광해군 이후 후금과의 관계가 악화되면서 남쪽으로 사고를 옮겨야 했는데, 이때 묘향산 사고를 전라도 무주 적상산으로 옮겼다.

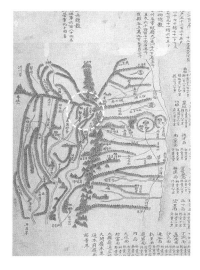

대왕실록』(世宗莊憲大王實錄)도 묘호와 시호를 합친 것이었다. 이를 줄
여 『태조실록』, 『세종실록』이라 부르는 것이다.

실록에는 『노산군일기』, 『연산군일기』, 『광해군일기』 등의 일기도 함
께 들어 있다. 엄밀히 이야기하면 이것은 실록이 아니라 일기이다. 노
산군, 즉 단종은 세조에 의해 쫓겨났고 연산군과 광해군은 반정으로 밀
려났으므로 그 치세의 기록이 실록으로 인정받지 못했으나, 치세 중의
기록은 여타의 실록과 다를 바가 없었다. 『노산군일기』는 숙종대에 단
종이 복위되면서 숙종 30년(1704)에 『단종대왕실록』으로 정식 실록이
되었다.

이외에 당파 간의 갈등으로 실록이 개정되기도 하였는데, 이때는 이
전의 실록 내용을 고치는 것이 아니라 새로운 실록을 편찬하였다. 이것
을 '수정실록'이라 하며 『선조수정실록』, 『현종개수실록』, 『숙종실록보
궐정오』, 『경종수정실록』의 네 종류가 있다. 수정실록이 만들어진 시기
는 모두 당쟁이 치열하던 시기였다.

후계왕이 편찬, 정리하는 선왕의 기록들

조선시대 왕이 승하한 이후 후계왕이 편찬, 정리하는 선왕의 기록물에는 실록 외에도 『국조보감』(國朝寶鑑), 어제(御製), 어필(御筆)이 있었다. 『국조보감』은 선왕의 훌륭한 업적을 중심으로 편찬된 것이고, 어제는 왕의 시나 문장·그림 등의 작품이며, 어필은 왕이 살아 생전에 썼던 글씨이다.

실록은 후계왕이 볼 수 없었으므로, 후계왕으로서 긍지를 갖고 좋은 정치를 행할 수 있도록 실록 중에서 좋은 내용만 골라 『국조보감』을 편찬하였다. 후계왕은 이것을 신료들과 함께 돌려 가면서 읽었다. 조선시대 최초의 『국조보감』은 세종 때 처음으로 편찬되기 시작하였으나 완성은 세조대에 이루어졌다. 『태조보감』, 『태종보감』, 『세종보감』, 『문종보감』의 4조 보감이 그것이다. 이후 여러 차례에 걸쳐 『국조보감』이 편찬되었다.

『국조보감』을 편찬할 때는 실록청과 같은 큰 기구를 만들지 않고, 홍문관 문신이나 실록을 담당했던 신료들이 그대로 편찬하였다. 정조는 종묘와 창덕궁 봉모당(奉謀堂: 왕의 어제를 모아 놓은 건물)에 『국조보감』을 보관했으며, 수십 부를 찍어 신료들에게 나누어 주기도 하였다.

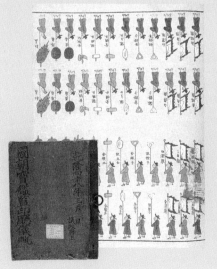

국조보감감인청의궤 정조 6년(1782)에 간행된 『국조보감』의 편찬 및 간행 과정과 관련된 의식을 기록한 의궤이다. 『국조보감』은 역대 왕의 업적 가운데 선정(善政)만을 모아 편찬한 사서이다. 옆의 반차도는 『국조보감』을 봉안하기 위해 종묘로 가는 의장 행렬이다. 서울대학교 규장각 소장.

후계왕은 실록과 『국조보감』을 편찬하면서 선왕의 어제와 어필을 함께 수집, 정리하여 대궐에 보관하였다. 이는 선왕의 치적과 학문을 세상에 드러내는 한편, 후손으로서 조상의 흔적을 길이 간직하겠다는 의미였다. 역대 왕의 어제를 모아 놓은 것을 열성어제(列聖御製)라 하는데, 영조대 이후부터는 어제 중에서 시문 등을 골라 국왕 문집을 편찬하기도 하였다.

조선시대의 왕은 살아 생전 유교 정치 문화의 기반 속에서 우러나온 시(詩)·서(書)·화(畵) 등의 작품을 많이 남겼다. 또한 세자 시절의 서연(書筵)이나 즉위 후의 경연을 통해 유교 경전과 역사를 공부하면서 자신이 읽은 책의 목록, 터득한 지식, 비판 의견 등을 남겨 놓기도 하였다.

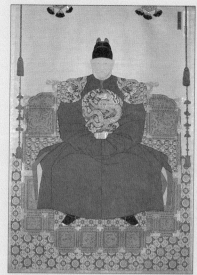

❶ 태조 어진　고종 9년에 전주 경기전(慶基殿)에서 받들던 어진을 새롭게 교체하기 위해 영희전(永禧殿)에서 봉안하던 것을 토대로 당대 최고 화원들이 이모(移模)한 것이다. 전주 경기전 소장.

❷ 효종 어필　효종이 쓴 4통의 편지와 물목(物目), 중국의 전기소설인 『홍선전』(紅線傳) 등을 묶어 만든 어필첩에 실린 글이다. 여기에 실린 편지는 효종이 봉림대군 시절 병자호란으로 중국 심양에 잡혀갔을 때 능성부원군댁에 보낸 것으로, 볼모로 잡혀 있는 애닯은 심정을 표현하였다. 서울대학교 규장각 소장.

❸ 선조 어필　선조가 중국 문인들의 한시를 써서 의창군에게 내린 것을 의창군이 1630년에 목판으로 찍어 낸 어필첩에 실린 글이다. 당나라의 한유(韓愈)가 아들에게 독서를 권장하기 위해 쓴 '부독서성남' (符讀書城南)이란 시를 해서(楷書)로 쓴 것이다. 서울대학교 규장각 소장.

❹ 영조 어필　영조가 쓴 시구를 1776년에 찍어 이최중(李最中)에게 하사한 어필첩에 실린 글이다. 눈이 내려 내년 농사가 잘 될 것이라는 내용의 글 가운데 '서설'(瑞雪) 두 자이다. 서울대학교 규장각 소장.

❺ 숙종 어필　숙종이 공주, 왕자, 신하들에게 내린 친필 시문을 음각하여 간행한 어필첩에 실린 글이다. 오른쪽은 1699년 숙명공주에게 준 오언율시이고, 왼쪽은 연잉군(후의 영조)의 질병이 나은 것을 축하하는 글이다. 서울대학교 규장각 소장.

통치 과정에서 반포한 수많은 교서(敎書), 윤음(綸音: 임금의 말씀) 등도 스스로 지은 경우라면 왕의 작품이라 할 수 있다. 또 왕은 가족, 신료들과 어울려 연시(聯詩)를 짓기도 했으며, 대비 등 왕실 어른의 만수무강을 기원하는 문장도 수없이 지었다. 이외에 신료들이나 친인척에게 편지를 쓰고 건물의 편액(扁額)을 손수 쓰기도 하였다. 왕의 작품 중 상당수는 제문(祭文)이었는데, 원로대신들이 세상을 떠나거나 왕족의 어른이 유명을 달리한 경우에 왕이 제문을 지어서 내렸기 때문이다.

어진(御眞)은 왕의 초상화이다. 조상 숭배가 팽배했던 조선시대에 선왕의 초상화는 조상님으로 인식되어 존숭되었다. 특히 고려시대에는 신주보다 오히려 어진에 대한 숭배가 깊었다. 고려시대 왕과 왕비의 어진은 왕릉 옆에 세운 원찰(願刹)이나 궁궐 안의 경령전(景靈殿) 또는 혼전에 모셔졌다. 원찰이나 궁궐에서 진영(眞影)이나 어진을 모신 건물을 진전(眞殿)이라 하는데, 이는 부처의 모습을 그리고 숭배하는 불교 신앙과 관련이 있었다.

조선 초기에도 고려의 유풍이 남아 있어 어진에 대한 숭배가 심했다. 태조 이성계는 생부인 환조의 어진을 흥천사의 계성전(啓聖殿)에 모셨고, 자신의 두 왕비인 신의왕후와 신덕왕후를 위해서도 각각 왕릉 옆에 절을 짓고 어진을 봉안했다. 태종은 원찰에 흩어져 있던 어진을 궁중 안에 모았다. 자신의 생모 신의왕후의 어진을 창덕궁에 모셨는데, 이 건물이 인소전(仁昭殿)이다. 태조 이성계가 세상을 떠난 후에는 태조의 어진을 이곳에 함께 모시고 문소전(文昭殿)이라 하였다.

세종은 문소전을 경복궁으로 옮기고 그곳에 태조, 신의왕후, 태종, 원경왕후의 어진을 함께 모셨다. 그리고 문소전에 봉안된 어진 외에 다른 어진들은 선원전(璿源殿)에 모셨다. 계성전에 모셨던 환조의 어진도 선원전으로 옮겨 모셨는데, 이곳은 조선시대 내내 선왕과 선후의 어진을 봉안하는 건물로 이용되었다. 명종 당시의 선원전에는 태조 어진만 26축(軸)이 있는 등 수많은 어진이 봉안되어 있었다. 조선 성종대 이전까지는 왕과 왕비가 살아 있을 때 어진을 그렸으나, 그 이후에는 돌아가신 후 생전의 모습을 추모하면서 그리는 경우가 많았다. 이는 살아생전에 어진을 그리는 것이 고려의 유풍으로 인식되었기 때문이다.

2

승정원일기와 일성록

조선시대를 연구하는 학자들이 공통적으로 이용하는 4대 자료가 있는데 바로 『조선왕조실록』, 『승정원일기』(承政院日記), 『일성록』(日省錄), 『비변사등록』(備邊司謄錄)이다. 이 중에서 『비변사등록』을 제외한 3대 자료는 국왕의 통치 기록이라는 공통점이 있다.

『승정원일기』는 조선시대 왕의 비서 기관인 승정원의 업무 일지라 할 수 있다. 조선시대 왕에게 보고되는 모든 공문서는 승정원을 통해 올라갔으며, 왕의 명령도 이곳을 통해 전달되었다. 승정원의 주서(注書)는 나날이 처리한 공문서와 상소문, 사건 등을 매일매일 정리하여 한 달 치를 한 책으로 엮어 왕에게 보고하였고, 왕의 결재를 받은 다음 자신이 근무하는 승정원 건물에 보관하였다. 이 일기가 바로 『승정원일기』이다. 승정원을 줄여서 정원이라 하여 『정원일기』라고도 하고, 주서가 담당했다고 하여 주서의 옛 이름인 당후(堂後)를 붙여 『당후일기』라고도 하였다.

승정원은 보통 대궐 정전이나 편전 주변에 위치하였고, 승정원에서 처리한 업무는 당시 최고의 국가 기밀이었으므로, 『승정원일기』에는

중앙과 지방에서 수집된 주요한 정보와 긴급한 국정 사항이 생생하게 기록되었다. 『승정원일기』가 왕의 통치 기록으로서 주요한 자리를 차지할 수 있었던 것은 조선의 국가 통치 구조와 관련이 있다. 조선은 모든 국가 조직이 왕을 중심으로 짜여져 있는 중앙집권제 국가였다. 국가 조직은 크게 여섯 개의 분야로 나뉘었는데, 이를 담당한 행정 조직이 이(吏), 호(戶), 예(禮), 병(兵), 형(刑), 공(工)의 육조(六曹)였다. 중앙과 지방의 모든 국정 업무는 육조를 통해 수합되었고, 육조는 이를 다시 승정원 승지에게 보고하였다. 해당 승지는 이를 다시 왕에게 보고하였고, 왕의 명령이 내려지면 담당 승지가 받아 해당 부서에 전하였다. 승정원도 육조에 맞추어 육방(六房)으로 구성되었고, 승지 한 명이 하나의 행정 부서를 담당하였다.

승정원에 보고되는 육조의 모든 공문서는 승정원의 주서가 받아서 기록하였는데, 상소문이나 탄원서 등의 문서도 마찬가지였다. 만약 사헌부, 사간원, 홍문관의 삼사에서 특정 관료나 사안에 대해 비판할 때도 우선 주서가 그 내용을 기록하였다. 또한 주서는 왕과 신료가 만나 국정을 논의하거나 경연을 행할 때, 반드시 참석하여 그 대화 내용을 일일이 기록하는 등 사관의 역할도 겸하였다. 주서는 하루 일과가 끝나

면 승정원에서 처리된 공문서, 상소문을 비롯하여 자신이 입시(入侍)하여 기록한 사초까지 정리하여 『승정원일기』를 작성하였다. 이때 사용하는 속기는 사초와 마찬가지로 난초나 비초 등의 초서였다.

『승정원일기』는 오직 한 부만 작성되었으므로 궁궐의 화재로 인해 원본 자체가 소실되는 비운을 겪기도 했다. 임진왜란 때 승정원은 경복궁 근정전 서남쪽에 위치하였는데, 전란으로 경복궁이 불타면서 『승정원일기』도 함께 소실되었다.

임진왜란 이후에도 여러 차례 궁궐에 화재가 발생했다. 영조 23년(1747)에는 창덕궁에 불이 나 『승정원일기』가 거의 타버렸으나 화재가 진압된 이후 영조가 복원을 했다. 하지만 인조대부터 영조 23년까지의 것만 복원되었으므로 소략한 부분이 적지 않다. 그러나 그 이후의 기록은 매우 자세하여 『승정원일기』의 진면목을 유감없이 보여주고 있다.

『승정원일기』에는 승정원에서 처리한 수많은 공문서와 상소문, 주서의 사초가 기록됨으로써 그 양이 『조선왕조실록』보다 훨씬 많았으나, 여러 차례의 화재로 인해 현재는 인조 원년(1623)부터 순종 4년(1910)까지의 것만 남아 있다. 그러나 이 양만 해도 『조선왕조실록』의 약 5배에 이른다.[5]

『승정원일기』는 질과 양뿐만 아니라 1차 원전 자료로서의 가치도 크다. 사초와 기타 자료를 바탕으로 몇 차례의 수정을 거쳐 완성된 『조선왕조실록』에 비해 『승정원일기』는 애초의 기록 그대로이기 때문이다. 실제로 『조선왕조실록』을 편찬할 때에도 『승정원일기』가 중요한 원본 자료로 이용되었다. 이런 점에서 『승정원일기』는 『조선왕조실록』보다 오히려 더 근본적인 자료라 할 수 있다. 또한 조선시대 왕은 실록을 볼 수 없었으므로 국정에 참여하기 위해 『승정원일기』를 자주 이용하였다. 『승정원일기』의 원본은 현재 서울대학교 규장각에 소장되어 있으며, 국보 303호로 지정되었다.

주요한 국왕의 통치 기록으로 『일성록』을 빼놓을 수 없다. 『일성록』은 왕의 일기로부터 시작되었다. 『일성록』을 기록하기 시작한 왕은 정

5 단순히 양으로 비교하면 『승정원일기』가 3,245책이고 『조선왕조실록』이 888책이다. 만약 조선 500년간의 『승정원일기』가 모두 남아 있다면 그 양은 실록의 10배가 넘을 것이다.

조였는데, 세손(世孫) 시절부터 일기를 썼던 정조는 즉위한 후 자신이 써오던 일기를 공식적인 국가 기록으로 확대하여 후대에 남기고자 하였다. 『승정원일기』와 구별하여 『일성록』이라 이름 붙였는데, 이는 하루에 세 차례씩 스스로 반성한다는 "일일삼성"(一日三省)에서 따온 것이다.

『일성록』은 규장각에서 담당하였다. 정조는 규장각을 중심으로 자신의 친위 세력을 양성하였고 문화 사업도 추진하였다. 『일성록』과 규장각에는 기존 『승정원일기』와 승정원이 다루지 못했던 개혁 정치를 시도하려는 정조의 의도가 반영되어 있었다. 특히 규장각의 관리들은 정조의 개혁 정책을 『일성록』에 상세하게 기록함으로써 이를 지원하였다. 정조 이후로도 규장각에서 『일성록』을 계속 담당하였다.

『일성록』의 작성 방법은 일기 형식이라는 점에서는 『승정원일기』와 유사하였지만, 왕이 자신의 하루를 반성하고 통치 활동에 참고하기 위해 주제를 나누어 요점 중심으로 분류, 기록했다는 점에서 『승정원일기』와 달랐다. 『일성록』은 정조가 세손으로 있던 영조 28년(1752)부터 순종 4년(1910)까지 기록되었으며, 그 양도 방대하여 총 2,327책에 이른다. 현재 서울대학교 규장각에 원본이 소장되어 있으며, 국보 153호로 지정되었다.

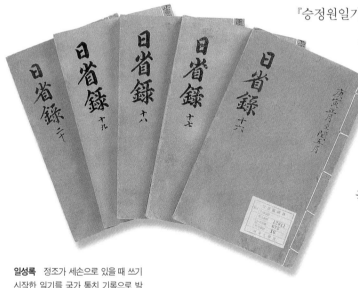

일성록 정조가 세손으로 있을 때 쓰기 시작한 일기를 국가 통치 기록으로 발전시킨 책이다. 영조 28년(1752)부터 순종 4년(1910)까지 국정에 관한 제반 사항을 기록하여 왕의 통치 과정에 참고 자료로 이용되었다. 서울대학교 규장각 소장.

3

왕실 행사의 기록, 의궤

조선시대 왕과 왕비를 비롯한 왕실 사람들은 일생을 살아가면서 관혼상제 등과 관련된 수많은 행사를 치러야 했다. 왕실 행사는 백성들에게 모범이 되는 동시에 훗날의 전례가 되므로 국가적으로 그 내용을 자세하게 기록하였다. 조선시대 왕실 행사를 비롯하여 국가적 행사의 전말을 상세하게 기록한 대표적인 기록물이 바로 의궤(儀軌)이다.

왕실 행사를 주관하는 임시 기구를 도감(都監)[6]이라고 하는데, 이는 행사 전반을 총감독하는 본부라는 의미였다. 도감은 담당 행사의 종류에 따라 이름이 달라졌다. 예컨대 왕실 가례를 주관하면 가례도감, 왕세자·왕비 등의 책봉이면 책례도감(册禮都監), 존호를 올리는 일이면 진호도감(進號都監), 국장(國葬)이면 국장도감, 산릉(山陵: 왕릉)이면 산릉도감, 혼전(魂殿)이면 혼전도감, 부묘(祔廟)면 부묘도감 등등이었다.

도감은 행사를 효율적으로 처리하기 위하여 본부와 하위 조직으로 구분되었다. 본부는 도청(都廳)이라 하며, 이곳에는 도감의 최고 책임자인 도제조(都提調)가 근무하였다. 도제조는 정승 중에서 임명되었고, 도제조를 보좌하기 위하여 당상관이 배속되었다. 도감의 업무는 도청

6 도감은 일제시대에 주감(主監)으로 명칭이 바뀌었다. 주감의 조직은 도감과 유사하나 규모가 작았다. 일제시대에는 왕실 행사의 명칭도 바뀌었는데, 국장(國葬)은 어장(御葬)으로 바뀌어 국장도감을 어장주감(御葬主監)이라 하였다.

에서 총괄하여 추진하였다. 도청 아래에는 3개의 방(房)을 두어 행사 업무를 분담하였고, 각 방에는 업무를 추진하는 실무자인 낭청과 이들을 지원하는 보조원들이 배속되었다.

도감에는 도청과 각 방 이외에도 행사 종류에 따라 몇 가지 조직이 더 추가되기도 하였다. 예컨대 가례나 부묘를 할 때 행사에 필요한 시설을 설치하고 또 별궁이나 종묘를 수리해야 했는데, 이럴 경우 행사에 필요한 부대 시설을 담당하는 별공작(別工作)을 두고, 수리를 전담하는 수리소(修理所)를 더 두었다. 행사 진행 중에 도청과 각 방, 그리고 별공작이나 수리소에서는 자신들의 업무를 낱낱이 기록하였는데, 이들의 업무 일지를 등록(謄錄)이라고 하였다. 일지의 성격상 매일 간지순으로 업무 내용이 기록된 등록은 담당 부서명을 따서 「도청등록」(都廳謄錄), 「일방등록」(一房謄錄), 「이방등록」(二房謄錄), 「별공작등록」(別工作謄錄) 등으로 불렀다.

등록과 함께 행사 중에 작성되는 중요한 기록이 반차도(班次圖)이다. 이것은 행사에 참여하는 사람들과 의장물의 수, 위치 등을 정해 놓은 배치도로, 일종의 행사 진행을 위한 계획도였다. 행사를 거행하기 위해서는 이 반차도가 반드시 필요했다. 중요한 행사일수록 참여하는 사람과 동원되는 의장물의 수가 많아서 반차도의 길이가 몇 미터가 되기도 했다.

왕을 비롯한 참석자들은 행사 전에 반차도에 따라 몇 차례 예행 연습을 하였다. 반차도는 대개 채색으로 자세하게 그려졌으므로, 글로 된 복잡한 설명보다 훨씬 일목

원행을묘정리의궤 정조 19년(1795) 윤2월에 정조가 혜경궁 홍씨를 모시고 자신의 생부 사도세자의 무덤이 있는 화성에 행차했던 배경과 경위, 행사 절차 등을 기록한 의궤이다. 조선 왕실의 의궤 중에서 가장 자세한 기록을 남기고 있다. 서울대학교 규장각 소장.

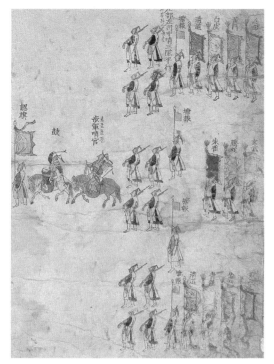
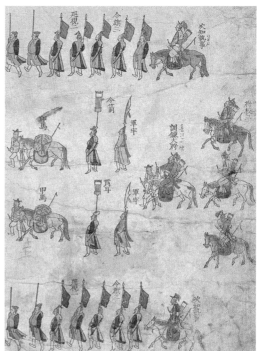

정조의 화성 행차를 그린 반차도 힘차게 행진하는 군대와 의장 행렬의 모습이다. 당시 행렬에 동원된 실제 인원은 대략 6천여 명에 달했다고 한다. 『정리의궤첩』(整理儀軌帖)의 부분, 개인 소장.

요연하게 행사 전반을 파악할 수 있다는 장점이 있었다. 현재의 입장에서 보면 행사에 참여한 사람들의 복식, 의장물의 색과 모양, 당시의 화풍 등을 실증적으로 확인할 수 있는 주요 자료이다.

행사가 완료되면 도감은 바로 해체되어 의궤청(儀軌廳)이라는 기구로 바뀌었다. 의궤청은 도감에서 주관한 행사 전반을 정리하여 의궤를 작성하는 기구로, 행사 전반을 총괄한 도청 담당자들이 의궤청에 그대로 임명되는 것이 상례였다. 의궤청은 도감에서 행사 중에 작성한 등록과 반차도를 입수하여 의궤를 작성하였다. 초서로 씌어진 등록은 1부였으나, 의궤는 주제별로 내용을 재편집하고 아울러 글씨를 잘 쓰는 전문가가 반듯하게 썼으며, 보통 6~8부를 만들었다. 이 의궤 중 하나는 왕에게 보고하고, 나머지 5~7부는 관련 부서와 사고에 보관하였다. 왕에게 보고되는 어람용(御覽用) 의궤는 최고의 정성을 들여 고급스럽게 만들었다. 의궤가 보관되는 부서는 대체로 예조, 종묘, 춘추관이었는데 예조와 종묘는 왕실 의례와 직접 관련된 곳이고, 춘추관은 관련 기록을

명성황후국장도감의궤(좌) 을미사변 때 살해된 고종의 비 민씨를 1897년 명성황후로 추봉하고 홍릉(洪陵)으로 이장하는 국장 절차를 기록한 의궤이다. 서울대학교 규장각 소장.

영조정순후가례도감의궤(우) 1759년 6월에 있었던 영조와 정순왕후 김씨의 결혼식 과정을 기록한 의궤이다. 왕실 결혼의 구체적인 절차가 자세히 담겨 있다. 서울대학교 규장각 소장.

7 왕이나 왕비의 국상이 나면 빈전을 관리하는 빈전도감, 왕릉을 조성하는 산릉도감, 국장을 관장하는 국장도감의 3도감이 설치되었다. 그런데 빈전(殯殿)의 '전'(殿), 산릉(山陵)의 '릉'(陵), 국장(國葬)의 '국'(國)은 왕이나 왕비, 대비를 대상으로 하는 글자였다. 따라서 왕세자, 세자빈, 후궁 등의 상사(喪事)인 경우 차별을 두어 빈전을 빈궁(殯宮), 산릉을 묘소(墓所), 국장을 예장(禮葬)이라고 하였다. 이에 관한 의궤 역시 『빈궁도감의궤』, 『묘소도감의궤』, 『예장도감의궤』라고 하였다.

수집해 실록을 편찬하는 기구였기 때문이다.

현존하는 대부분의 의궤는 서울대학교 규장각과 한국정신문화연구원 장서각, 그리고 프랑스에 보관되어 있다. 규장각에는 예조와 오대산, 태백산 등의 사고에 있던 의궤가 수집되어 가장 많은 양이 보관되어 있다. 장서각에는 전라도 무주의 적상산 사고와 종묘에 보관되던 의궤가 수집되었다. 프랑스에 넘어간 의궤는 병인양요 때 프랑스군이 강화도 사고의 의궤를 약탈해 간 것이다. 조선 후기의 어람용 의궤는 대부분 강화도 사고에 봉안되어 있었으므로, 프랑스에 약탈당한 것은 최고급 의궤라 할 수 있다.

의궤 이름은 도감의 명칭을 그대로 사용했다. 예컨대 가례도감이면 『가례도감의궤』(嘉禮都監儀軌), 국장도감이면 『국장도감의궤』(國葬都監儀軌), 산릉도감이면 『산릉도감의궤』(山陵都監儀軌), 부묘도감이면 『부묘도감의궤』(祔廟都監儀軌) 등등이었다.[7] 의궤는 하나의 명칭으로 되어 있지만, 그 내용과 체제는 도감의 조직을 반영하고 있다. 따라서 대부분의 의궤 순서는 「도청의궤」, 「일방의궤」, 「이방의궤」, 「삼방의궤」, 「별공작의궤」, 「수리소의궤」 등으로 되어 있다. 이는 도감의 각 조직별로 작성한 등록을 각 조직의 의궤로 정리하여 합쳤기 때문이다.

의궤에는 도감에서 실제 수행한 준비 사항과 행사 내용을 구체적이

면서 실증적으로 기록하였는데, 행사에 쓰인 물자의 수량, 가격, 동원된 인원의 수는 물론 의식 절차 하나하나까지 자세하게 기록하였다. 작은 물건 하나를 만들어도 이용된 재질과 제작한 기술자, 제작 방법 등 세세한 부분까지 모두 적었고, 의식의 절차에서는 참석자들의 신분, 복장, 위치 등 구체적인 부분을 담고 있다.

또한 대부분의 의궤에는 반차도가 함께 수록되어 왕실 행사를 눈앞에서 직접 보듯이 생생하게 전해주고 있다. 반차도는 따로 전해지기도 하지만 대부분 의궤에 함께 수록되었는데, 특히 어람용으로 작성된 의궤의 반차도는 채색을 하여 화려한 활동 사진 같은 느낌을 준다. 이러한 반차도는 일종의 궁중기록화(宮中記錄畵)로 회화사, 풍속사 등의 연구에 매우 귀중한 자료이다.

4

왕실 족보

왕실 족보는 국가에서 관리하는 왕의 친인척에 관한 인적 사항을 조사, 기록한 것이다. 왕의 친척은 특정 왕의 남녀 후손을 대상으로 하였으므로 친손과 외손이 모두 포함되었지만, 왕의 인척은 왕비의 외척 가문을 대상으로 하였다. 조선은 각 왕의 후손들과 왕비 가문의 사람들을 파악하여 관리하는 한편, 예우해 주었다.

조선시대 왕실 족보는 일반적인 의미의 족보와는 성격이 매우 달랐다. 족보는 본래 친족간에 서로 알기 위해 작성하는 것이지만, 왕실 족보는 친족 상호간에는 볼 수 없었고 왕의 친인척을 담당하는 국가 기관에서 인사 파악 용도로만 이용하였으므로, 오히려 인사 기록물이라 할 수 있다. 그럼에도 이것을 족보라고 하는 것은 기본적으로 친족을 기록하였고, 형식이나 내용이 일반적인 족보와 유사하기 때문이다.

왕실 족보는 새로 출생하거나 사망한 왕의 친인척들을 정확하게 파악하기 위해 3년마다 수정, 작성되었다. 이 결과 조선시대의 왕실 족보는 세계에서 유래를 찾을 수 없을 정도로 방대한 양을 갖게 되었다. 현재 왕실 족보는 한국정신문화연구원 장서각에 5,400여 책, 서울대학교

규장각에 4,400여 책이 있으며, 모두 합해 1만 책 가까이 된다.

왕의 친척, 즉 왕의 남녀 후손을 기록한 족보에는 보통 선원(璿源)이라는 용어가 들어갔다. 선(璿)이란 아름다운 옥이란 의미이며, 선원은 왕을 상징하는 선으로부터 파생되어 나온 후손이란 뜻이다. 왕의 내외 후손들을 선파(璿派)라고도 하였는데 역시 같은 의미였다. 전통시대 왕은 옥, 금 등에 비유되었고, 왕의 후손들을 지칭할 때 금지옥엽(金枝玉葉)이란 용어를 사용하기도 했는데, 금 가지나 옥 잎은 선원(璿源) 또는 선파(璿派)와 마찬가지로 왕의 후손을 의미하였다.

조선시대 왕의 남녀 후손은 종부시(宗簿寺)[8]에서 관리하였다. 종부시에서 작성한 족보에는 다양한 종류가 있었지만 모두가 왕의 내외 후손을 대상으로 한다는 점에서 선원록류(璿源錄類)라 할 수 있다. 선원록류가 작성되기 시작한 것은 태종대부터였다. 이전의 왕실 족보는 조상과 후손을 모두 기록하였는데, 태종은 이를 개국 이전의 전주 이씨, 왕의 아들, 딸로 각각 분할하여 작성토록 하였다. 이는 당시의 정치적 상황과 밀접한 관련이 있었다.

태종은 기존의 왕실 족보에 이원계, 이화 등 태조 이성계의 이복 형제들이 수록된 것을 문제삼았다. 혹시라도 이들의 후손이 왕위 계승 경쟁에 가세할까 염려되었기 때문이다. 태종은 왕위에 오르는 과정에서 자신의 이복 형제 및 친형제들과 필사적인 경쟁을 했던 경험이 있었기에 사후에라도 왕위 계승 경쟁이 다시 돌발될 것을 우려하였다.

당시 혈통을 내세워 왕위 계승 경쟁에 뛰어들 가능성이 있는 사람들은 태종의 아들들 외에도 많았다. 조선 개국에 지대한 공헌을 하였고 혈연적으로 태조의 이복 형제인 이화와 이원계의 많은 자손들이 있었으며, 태종에게 왕위를 물려준 정종도 비록 적자는 아니지만 많은 아들을 두고 있었다. 그런데 공교롭게도 이화, 이원계의 자손들과 정종의 아들들은 모두 서출로 지목될 수 있는 처지에 있었고, 태종은 이를 최대한 이용하여 왕위 계승에서 배제시키려 하였다.

태종 8년에 이성계가 사망하자 이듬해에 『태조실록』을 편찬하게 되

[8] 왕실의 계보인 『선원보첩』을 편집, 기록하고 종실의 잘못을 조사, 규탄하는 임무를 맡아보던 관청.

선원계보기략 숙종 5년(1679)부터 순종 2년(1908)까지 왕의 내외 후손을 기록한 왕실 족보이다. 서울대학교 규장각 소장. ⓒ 유남해

9 철종은 1860년에 전주 이씨들의 건의를 받아들여, 친족의 친목을 돈독히 한다는 명분 아래 족보 간행을 시작하였다. 명칭은 『선원계보기략』을 연속하여 만든 족보라는 뜻에서 『선원속보』(璿源續報)라 하였고, 각 파별로 파보를 만들고 이를 종합하는 대동보(大同普)의 형태를 취하였다. 수록 범위는 전주 이씨 전체로 하되, 각 파별로 파조(派祖)가 되는 대군이나 군 이하부터 당시 생존하는 사람들까지 모두 포함되었다. 고종 4년(1867)에 완성된 『선원속보』의 양은 총 350권에 이르며, 현재 서울대학교 규장각과 한국정신문화원 장서각에 보관되어 있다.

었다. 이때 조선 왕실의 세계(世系)를 어떻게 정리할지가 중요 사안으로 대두되었다. 태종은 이화, 이원계 등의 기록을 의도적으로 『태조실록』에서 생략하였고, 부득이 기록해야 할 경우에는 반드시 천출(賤出)이라는 사실을 밝혀 서출임을 강조하였다. 더 나아가 그는 기존 왕실 족보를 개작하고 여기에서 이화, 이원계 등을 삭제시키는 한편 정종의 자손들을 서얼로 분리하였다.

태종이 이전 족보를 개작하여 새로 분리, 작성한 왕실 족보는 『선원록』(璿源錄), 『종친록』(宗親錄), 『유부록』(類附錄) 세 가지였다. 『선원록』에는 시조인 이한(李翰)부터 태종 자신까지의 직계만을 수록하였다. 왕의 아들 중에서 적자만을 대상으로 하는 『종친록』에는 태조 이성계와 자신의 아들만을, 『유부록』에는 딸들과 서얼들을 수록하였다. 따라서 새로 작성된 왕실 족보에는 이화, 이원계의 후손이 끼어들 여지가 없었다. 따라서 이들은 모두 왕실 족보에서 빠지게 되었고, 이는 같은 왕족으로 인정하지 않겠다는 의미였다. 정종의 자손들은 서얼이라는 이유로 모두 『유부록』에 수록되었으며, 적서 차별의 심화로 자연히 왕위 계승에서 멀어졌다. 이런 사실은 자연스럽게 왕위 계승 대상자가 태종 자신의 적자만으로 축소되는 효과를 가져왔다.

그러나 태종 이후 어느 순간부터 『종친록』에는 적서 구분 없이 왕의 아들 모두를, 『유부록』에는 딸들만을 기록하였다. 이는 태종의 후손만으로 조선 왕실이 정착되고 안정되었다는 점을 반영하는 것이다. 숙종 대에는 기존의 『선원록』, 『종친록』, 『유부록』을 종합하는 『선원계보기략』(璿源系譜記略)이 작성되기 시작하였고, 여기에는 왕의 내외 후손 모두 동일하게 6대까지 조사, 기록되었다. 이것이 조선 후기의 왕실 족보를 대표하였다. 『선원계보기략』은 숙종 5년(1679)부터 망국 직전인 1908년까지, 230년에 걸쳐 막대한 양이 작성되었다. 현재 남아 있는 조선 왕실 족보의 많은 부분은 『선원계보기략』이 차지하고 있는데, 이들 선원록류는 왕실 족보이자 국가의 족보로 인식되어 사고(史庫)에 보관되었다.

왕의 인척을 기록한 왕실 족보는 왕비 가문을 관리하던 곳이 돈녕부(敦寧府)였기 때문에 『돈녕보첩』(敦寧譜牒)이라고 하였다. 『돈녕보첩』도 선원록류와 마찬가지로 3년마다 대상자들을 조사하여 새로 작성하였는데, 왕비의 친정 9대까지 기록하였다.[10]

『돈녕보첩』 이외에도 왕비 가문을 기록한 족보에는 『왕비세보』(王妃世譜)가 있었다. 숙종 7년(1681)에 처음 작성되기 시작하여 일제강점기인 1933년에 이르기까지 여러 번에 걸쳐 수정된 『왕비세보』는 일반 족보류와 달리 각 왕비의 부모부터 시작하여 조부모, 증조부모 등을 거쳐 시조에 이르는 직계를 수록하였다.[11] 왕비의 부모에 관해서는 묘비명(墓碑銘)이나 신도비문(神道碑文)[12] 등을 첨부하고, 나머지 인물들은 성명, 직함, 생졸년, 과거 합격 연도, 무덤 위치 등 중요한 정보만 수록하였다. 이것은 왕비 가문의 후손들을 파악하기 위한 것이 아니라, 그 집안의 내력을 확인하기 위한 참고 자료로 이용되었다.

조선시대 왕실 족보는 당시의 왕족 의식과 함께 그들의 인적 사항을 자세하게 보여주는 중요한 기록이다. 아울러 왕의 친인척들을 체계적으로 관리하기 위한 국가적인 노력을 보여주는 사례이기도 하다.

10 이 책은 전량이 한국정신문화연구원 장서각에 소장되어 있는데, 그 양이 380여 권에 달한다.
11 현재 『왕비세보』는 한국정신문화연구원 장서각에 79권, 서울대학교 규장각에 35권이 소장되어 있다.
12 종2품 이상 관원의 무덤 근처 큰 길가에 세우던 비석에 새긴 글.

부록

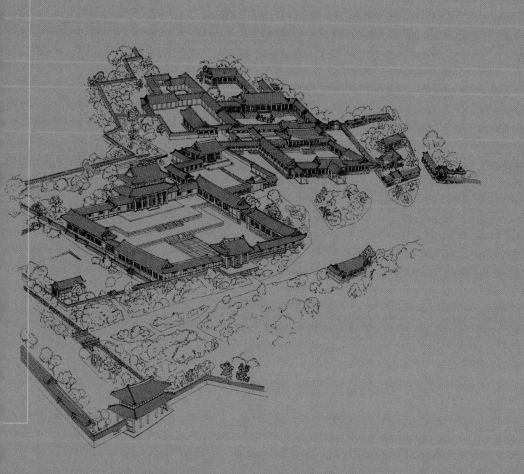

경복궁 배치도

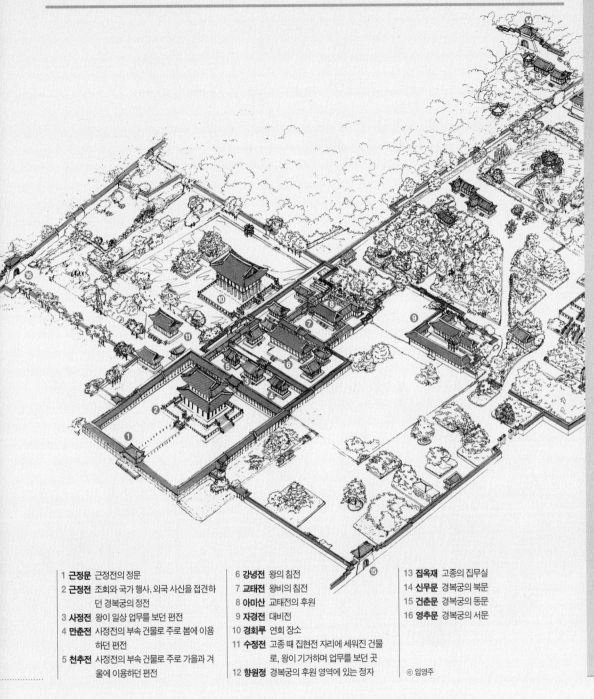

1 **근정문** 근정전의 정문
2 **근정전** 조회와 국가 행사, 외국 사신을 접견하던 경복궁의 정전
3 **사정전** 왕이 일상 업무를 보던 편전
4 **만춘전** 사정전의 부속 건물로 주로 봄에 이용하던 편전
5 **천추전** 사정전의 부속 건물로 주로 가을과 겨울에 이용하던 편전
6 **강녕전** 왕의 침전
7 **교태전** 왕비의 침전
8 **아미산** 교태전의 후원
9 **자경전** 대비전
10 **경회루** 연회 장소
11 **수정전** 고종 때 집현전 자리에 세워진 건물로, 왕이 기거하며 업무를 보던 곳
12 **향원정** 경복궁의 후원 영역에 있는 정자
13 **집옥재** 고종의 집무실
14 **신무문** 경복궁의 북문
15 **건춘문** 경복궁의 동문
16 **영추문** 경복궁의 서문

ⓒ 임영주

창덕궁 배치도

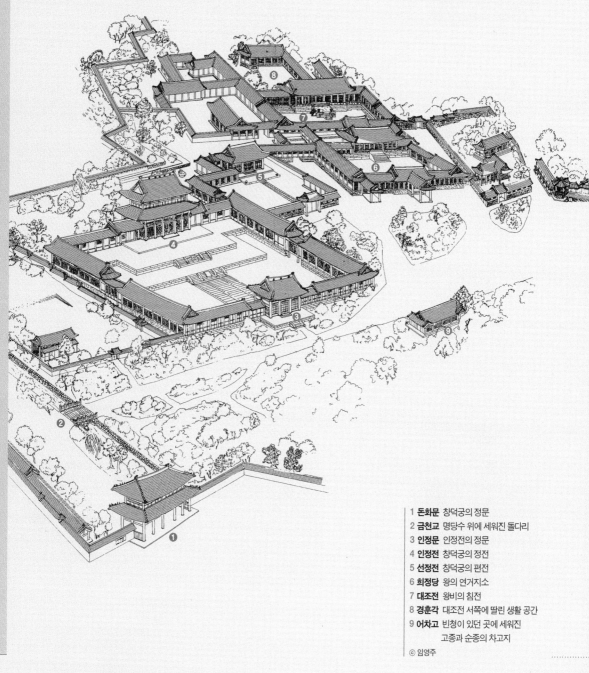

1 **돈화문** 창덕궁의 정문
2 **금천교** 명당수 위에 세워진 돌다리
3 **인정문** 인정전의 정문
4 **인정전** 창덕궁의 정전
5 **선정전** 창덕궁의 편전
6 **희정당** 왕의 연거지소
7 **대조전** 왕비의 침전
8 **경훈각** 대조전 서쪽에 딸린 생활 공간
9 **어차고** 빈청이 있던 곳에 세워진
　　　　　고종과 순종의 차고지

ⓒ 임영주

조선 왕실 가계도

제1대 태조

신의왕후 한씨
진안대군
영안대군: 제2대 정종❶
익안대군
회안대군
정안대군: 제3대 태종
덕안대군
경신공주
경선공주

신덕왕후 강씨
무안대군
의안대군(폐세자)
경순공주

후궁
의녕옹주
숙신옹주

자는 중결(仲潔)
1335년 출생
58세(1392)에 즉위
6년 2개월 재위
74세(1408)에 사망
자손 8남 5녀

태조 어진

❶ 태조의 적장자인 진안대군 방우는 태조가 조선을 건국하기 전에 세상을 떠났다. 태조는 신덕왕후의 소생인 의안대군

방석을 세자로 삼았는데, 이에 불만을 품은 정안대군 방원이 정변을 일으켜 무안대군과 의안대군을 살해하였다. 이것이 이른바 1차 왕자의 난이다. 이후 정안대군은 왕위를 찬탈하려 정변을 일으켰다는 혐의를 피하기 위해 둘째 형인 영안대군 방과가 왕위를 계승토록 하였는데, 이 분이 바로 정종이다. 정안대군은 왕위를 놓고 다시 자신의 형인 회안대군 방간과 유혈정변을 일으키는데, 이것이 2차 왕자의 난이다. 이 결과 정종은 정안대군에게 왕위를 물려주었다.

제2대 정종

정안왕후 김씨
자손 없음

성빈 지씨
덕천군
도평군

숙의 지씨
의평군
선성군
임성군
함양옹주

숙의 기씨
순평군
금평군
정석군
무림군
숙신옹주

숙의 문씨
종의군

숙의 윤씨
수도군
임언군
석보군

장천군
인천옹주

시의 이씨
진남군

후궁
덕천옹주
고성옹주
상원옹주
전산옹주
함안옹주

자는 광원(光遠)
1357년 출생
42세(1398)에 즉위
2년 2개월 재위
63세(1419)에 사망
자손 15남 8녀

제3대 태종

원경왕후 민씨
양녕대군(폐세자)
효령대군
충녕대군: 제4대 세종❷
성녕대군
정순공주
경정공주
경안공주
정선공주

효빈 김씨
경녕군

신빈 신씨
성녕군
온녕군
근녕군
정신옹주
정정옹주
숙정옹주

숙녕옹주
숙경옹주
숙근옹주

선빈 안씨
익녕군

의빈 권씨
정혜옹주

소빈 노씨
숙혜옹주

숙의 최씨
희령군

안씨
혜령군
소숙옹주
경신옹주

최씨
후령군

김씨
숙안옹주

이씨
숙순옹주

후궁
소선옹주

자는 유덕(遺德)
1367년 출생
34세(1400)에 즉위
17년 9개월 재위
(상왕 3년 9개월)
56세(1422)에 사망
자손 12남 17녀

❷ 태종의 적장자인 양녕대군은 세자로 책봉되었으나 행실이 불량하여 태종에게

폐세자되었다. 태종은 학문과 인격이 훌륭한 셋째 아들 충녕대군을 후계자로 삼았는데 이 분이 세종이다.

제4대 세종

소헌왕후 심씨
제5대 문종
수양대군: 제7대 세조❸
안평대군
임영대군
광평대군
금성대군
평원대군
영응대군
정소공주
정의공주

영빈 강씨
화의군

신빈 김씨
계양군
의창군
밀성군
익현군
영해군
담양군

혜빈 양씨
한남군
수춘군
영풍군

숙원 이씨
정안옹주

상침 송씨
정현옹주

자는 원정(元正)
1397년 출생
22세(1418)에 즉위
31년 6개월 재위
54세(1450)에 사망
자손 18남 4녀

세종대의 훈민정음

❸ 세종의 둘째 아들 수양대군은 서열상 왕이 될 수 없는 입장이었다. 문종은 단종에게 왕위를 물려주면서 친동생인 수양대군과 김종서, 황보인 등에게 단종의 보필을 부탁하였으나, 이들은 어린 단종을 사이에 놓고 치열한 권력 투쟁을 벌였다. 이 와중에 수양대군이 김종서를 살해하는 계유정난이 일어나고, 이후 단종은 수양대군에게 왕위를 물려준 뒤 상왕이 되었다가 다시 노산대군으로 강등되었다. 이후 영월로 귀양을 갔다가 죽임을 당한다.

제5대 문종

현덕왕후 권씨
제6대 단종
경혜공주

사칙 양씨
경숙옹주

자는 휘지(輝之)
1414년 출생
37세(1450)에 즉위
2년 3개월 재위
39세(1452)에 사망
자손 1남 2녀

제6대 단종

정순왕후 송씨
자손 없음

자는 확인 안됨
1441년 출생
12세(1452)에 즉위
3년 2개월 재위(상왕 2년)
17세(1457)에 사망
자손 없음

제7대 세조

정희왕후 윤씨
의경세자: 덕종(추존왕)
해양대군: 제8대 예종❹
의숙공주

근빈 박씨
덕원군
창원군

자는 수지(粹之)
1417년 출생
39세(1455)에 즉위
13년 3개월 재위
52세(1468)에 사망
자손 4남 1녀

세조의 광릉

❹ 세조의 적장자인 의경세자(추존왕 덕종)는 세조보다 먼저 세상을 떠났다. 이에 세조의 둘째 아들이 제8대 왕 예종이 되었다.

덕종(추존왕)

소혜왕후 한씨
월산대군
자산대군: 제9대 성종❺
명숙공주

자는 원명(原明)

1438년 출생
20세(1457)에 사망
자손 2남 1녀

❺ 성종보다 월산대군이 왕위 서열에서 앞섰으나, 예종이 승하한 후 세조의 비 정희대비가 한명회의 사위인 자산대군을 왕으로 지명하여 제9대 왕 성종이 되었다.

제8대 예종

장순왕후 한씨
인성대군

안순왕후 한씨
제안대군
현숙공주

자는 명조(明照)
1450년 출생
19세(1468)에 즉위
1년 2개월 재위
20세(1469)에 사망
자손 2남 1녀

예종의 창릉

제9대 성종

공혜왕후 한씨
자손 없음

폐비 윤씨
제10대 연산군

정현왕후 윤씨
진성대군: 제11대 중종❻
신숙공주

명빈 김씨
 무산군

귀인 정씨
 안양군
 봉안군
 정혜옹주

귀인 권씨
 전성군

귀인 엄씨
 공신옹주

숙의 하씨
 계성군

숙의 홍씨
 완원군
 회산군
 견성군
 익양군
 경명군
 운천군
 양원군
 혜숙옹주
 정순옹주
 정숙옹주

숙의 김씨
 휘숙옹주
 경숙옹주
 휘정옹주

숙용 심씨
 이성군
 영산군
 경순옹주
 숙혜옹주

숙용 권씨
 경휘옹주

자는 확인 안됨
1457년 출생
13세(1469)에 즉위
25년 1개월 재위

38세(1494)에 사망
자손 16남 12녀

성종의 어필

❻ 거듭되는 사화(士禍)와 폭정으로 인심을 잃은 연산군을 왕위에서 내쫓은 중종 반정의 주모자는 박원종·유순정·성희안 등으로, 이들을 반정 3대장이라 한다. 이들은 연산군을 제외한 성종의 유일한 적자 진성대군을 왕으로 추대하였는데, 이분이 후일의 중종이다.

제10대 연산군

폐비 신씨
폐세자
폐대군(창녕대군)
 1녀

후궁
 2남
 1녀

자는 확인 안됨
1476년 출생
19세(1494)에 즉위
11년 9개월 재위
31세(1506)에 사망
자손 4남 2녀

제11대 중종

단경왕후 신씨
 자손 없음

장경왕후 윤씨
 제12대 인종
 효혜공주

문정왕후 윤씨
 제13대 명종❼
 의혜공주
 효순공주
 경현공주
 인순공주

경빈 박씨
 복성군
 혜순옹주
 혜정옹주

희빈 홍씨
 금원군
 봉성군

창빈 안씨
 영양군
 덕흥대원군
 ㄴ 하성군: 제14대 선조❽
 정신옹주

숙의 홍씨
 해안군

숙의 이씨
 덕양군

숙원 이씨
 정순옹주
 효정옹주

숙원 김씨
 숙정옹주

자는 낙천(樂天)
1488년 출생
19세(1506)에 즉위
38년 2개월 재위
57세(1544)에 사망
자손 9남 11녀

❼ 인종이 후손 없이 세상을 떠나자 문정왕후의 아들이 명종이 되었다.

❽ 명종의 적장자 순회세자가 일찍 세상을 떠난 후 더 이상 소생이 없자 명종의 왕

비 인순왕후는 중종의 막내 아들인 덕흥대원군의 셋째 아들 하성군을 양자로 맞이하여 왕위를 잇게 하였다.

중종실록

제12대 인종

인성왕후 박씨
 자손 없음

자는 확인 안됨
1515년 출생
30세(1544)에 즉위
8개월 재위
31세(1545)에 사망
자손 없음

제13대 명종

인순왕후 심씨
 순회세자(조졸)
 하성군(양자): 제14대 선조

자는 대양(對陽)
1534년 출생
12세(1545)에 즉위
21년 11개월 재위
34세(1567)에 사망
자손 1남

제14대 선조

의인왕후 박씨
 자손 없음

인목왕후 김씨
영창대군
정명공주

공빈 김씨
임해군
제15대 광해군❾

인빈 김씨
의안군
신성군
정원군 : 원종(추존왕)
의창군
정신옹주
정혜옹주
정숙옹주
정안옹주
정휘옹주

순빈 김씨
순화군

정빈 민씨
인성군
인흥군
정인옹주
정선옹주
정근옹주

정빈 홍씨
경창군
정정옹주

온빈 한씨
흥안군
경평군
영성군
정화옹주

자는 확인 안됨
1552년 출생
16세(1567)에 즉위
40년 7개월 재위
57세(1608)에 사망
자손 14남 11녀

선조의 난죽도

❾ 선조의 적장자 영창대군이 출생하기
전에 임진왜란이 발생하였는데, 당시 가
장 인심을 많이 얻었던 광해군이 선조의
후계자로 지명되었다. 광해군은 왕위에
오른 후 자신보다 왕위 계승 서열이 앞서
는 영창대군과 임해군을 살해하였고, 자
신의 적모 인목대비를 서궁에 유폐하여
인심을 극도로 잃었다. 정원군(추존왕 원
종)의 첫째 아들 능양대군(후일의 인조)은
광해군이 인륜을 저버렸다는 명분을 내
걸고 자신의 친인척과 서인들을 동원하
여 군사정변을 일으켜 왕위를 차지했는
데, 이 사건이 이른바 인조반정이다.

제15대 광해군

폐비 유씨
폐세자

폐숙의 유씨
1녀

자는 확인 안됨
1575년 출생
34세(1608)에 즉위
15년 1개월 재위
67세(1641)에 사망
자손 1남 1녀

원종(추존왕)

인헌왕후 구씨
능양군 : 제16대 인조
능원대군
능창대군

김씨

능풍군

자는 확인 안됨
1580년 출생
40세(1619)에 사망
자손 4남

제16대 인조

인렬왕후 한씨
소현세자(의문사)
봉림대군 : 제17대 효종❿
인평대군
용성대군
5남(조졸)

장렬왕후 조씨
자손 없음

폐귀인 조씨
숭선군
낙선군
효명옹주

자는 화백(和伯)
1595년 출생
29세(1623)에 즉위
26년 2개월 재위
55세(1649)에 사망
자손 7남 1녀

❿ 소현세자는 병자호란 이후 청나라에
인질로 잡혀갔다. 소현세자는 귀국 후에
의문의 죽음을 당하고, 인조는 둘째 아들
봉림대군을 후계자로 지명하였다.

제17대 효종

인선왕후 장씨
제18대 현종
숙신공주
숙안공주
숙명공주
숙휘공주
숙정공주

숙경공주

안빈 이씨
숙녕옹주

자는 정연(靜淵)
1619년 출생
31세(1649)에 즉위
10년 재위
41세(1659)에 사망
자손 1남 7녀

효종의 어필

제18대 현종

명성왕후 김씨
제19대 숙종
명선공주
명혜공주
명안공주

자는 경직(景直)
1641년 출생
19세(1659)에 즉위
15년 3개월 재위
34세(1674)에 사망
자손 1남 3녀

제19대 숙종

인경왕후 김씨
1녀(조졸)
2녀(조졸)

인현왕후 민씨
자손 없음

인원왕후 김씨

자손 없음

옥산부대빈 장씨
제20대 경종
2남(조졸)

육상궁 숙빈 최씨
1남(조졸)
연잉군: 제21대 영조⑪
3남(소졸)

명빈 박씨
연령군

자는 명보(明普)
1661년 출생
14세(1674)에 즉위
45년 10개월 재위
60세(1720)에 사망
자손 6남 2녀

숙종의 어필

⑪ 숙종의 적장자였던 경종이 후손이 없는 상황에서 연잉군이 노론의 지지를 받아 경종의 후계자로 지명되었다.

제20대 경종

단의왕후 심씨
자손 없음

선의왕후 어씨
자손 없음

자는 휘서(輝瑞)
1688년 출생
33세(1720)에 즉위
4년 2개월 재위
37세(1724)에 사망
자손 없음

제21대 영조

정성왕후 서씨
자손 없음

정순왕후 김씨
자손 없음

연우궁 정빈 이씨
효장세자(조졸): 진종(추존왕)
1녀(조졸)
화순옹주

선희궁 영빈 이씨
사도세자: 장조(추존왕)
화평옹주
2녀(조졸)
3녀(조졸)
4녀(조졸)
화협옹주
화완옹주

귀인 조씨
1녀(조졸)
화유옹주

폐숙의 문씨
화령옹주
화길옹주

자는 광숙(光叔)
1694년 출생
31세(1724)에 즉위
51년 7개월 재위
83세(1776)에 사망
자손 2남 12녀

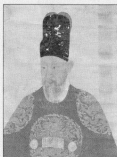
영조 어진

⑫ 영조의 왕비들은 아들을 낳지 못하여 정빈 이씨 소생이 효장세자가 되었으나

진종(추존왕)

효순왕후 조씨
자손 없음

자는 성경(聖敬)
1719년 출생
10세(1728)에 사망
자손 없음

장조(추존왕)

헌경왕후 홍씨(혜경궁 홍씨)
의소세손(조졸)
제22대 정조⑬
청연공주
청선공주

숙빈 임씨
은언군
　└ 전계대원군
　　　└ 덕완군: 제25대 철종⑬
은신군
　└ 남연군(양자)
　　　└ 흥선대원군
　　　　　└ 익성군: 제26대 고종⑭

경빈 박씨
은전군
청근옹주

자는 윤관(允寬)
1735년 출생
28세(1762)에 사망
자손 5남 3녀

장조의 어필

어려서 세상을 떠나고, 영빈 이씨 소생이 사도세자가 되었다. 사도세자가 뒤주에 갇혀 죽는 비극이 일어난 뒤, 그의 아들 정조가 효장세자(추존왕 진종)의 양자로 입적되어 영조의 뒤를 이어 왕위에 올랐다.

⑬ 헌종이 후손 없이 세상을 떠나자, 장조의 아들 은언군의 셋째 아들 전계대원군의 후손 중 덕완군이 왕위를 계승하여 철종이 되었다.

⑭ 철종이 후손 없이 세상을 떠나고, 장조의 아들 은신군의 양자로 들어온 남연군의 넷째 아들이 흥선대원군이었는데, 그의 둘째 아들 익성군이 왕위를 계승하여 고종이 되었다.

제22대 정조

효의왕후 김씨
자손 없음

의빈 성씨
문효세자(조졸)
1녀(조졸)

가순궁 수빈 박씨
제23대 순조
숙선옹주

자는 형운(亨運)
1752년 출생
25세(1776)에 즉위
24년 3개월 재위
49세(1800)에 사망
자손 2남 2녀

정조의 들국화

제23대 순조

순원왕후 김씨
효명세자(의문사): 문조(익종,
추존왕)

2남(조졸)
명온공주
복온공주
덕온공주

숙의 박씨
영온옹주

자는 공보(公寶)
1790년 출생
11세(1800)에 즉위
34년 4개월 재위
45세(1834)에 사망
자손 2남 4녀

문조(익종, 추존왕)

신정왕후 조씨
제24대 헌종

자는 덕인(德寅)
1809년 출생
22세(1830)에 사망
자손 1남

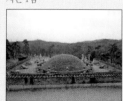
문조의 수릉

제24대 헌종

효현왕후 김씨
자손 없음

효정왕후 홍씨
자손 없음

숙의 김씨
1녀(조졸)

자는 문응(文應)
1827년 출생
8세(1834)에 즉위
14년 7개월 재위
23세(1849)에 사망
자손 1녀

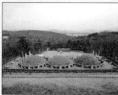
헌종과 효현·효정왕후의 경릉

제25대 철종

철인왕후 김씨
원자(조졸)

귀인 박씨
1남(조졸)

귀인 조씨
1남(조졸)
2남(조졸)

숙의 방씨
1녀(조졸)
2녀(조졸)

숙의 김씨
1녀(조졸)

숙의 범씨
영혜옹주

궁인 이씨
1남(조졸)
1녀(조졸)

궁인 박씨
1녀(조졸)

자는 도승(道升)
1831년 출생
19세(1849)에 즉위
14년 6개월 재위
33세(1863)에 사망
자손 5남 6녀

철종의 초상

제26대 고종

명성황후 민씨
원자(조졸)
제27대 순종
3남(조졸)
4남(조졸)
1녀(조졸)

귀비 엄씨
영친왕

귀인 이씨
완친왕
2남(조졸)
1녀(조졸)
2녀(조졸)

귀인 장씨
의친왕

귀인 정씨
1남(조졸)

귀인 양씨
덕혜옹주

자는 성림(聖臨)
1852년 출생
12세(1863)에 즉위

43년 7개월 재위
68세(1919)에 사망
자손 9남 4녀

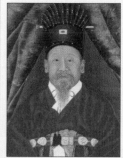
고종 어진

제27대 순종

순명황후 민씨
자손 없음

순정황후 윤씨
자손 없음

자는 군방(君邦)
1874년 출생
34세(1907)에 즉위
3년 2개월 재위
53세(1926)에 사망
자손 없음

● 이 가계도는 조선 태조 이후 왕족의 가계(家系)를 엮은 책인 『국조어첩』(國朝御牒)과 『국조보첩』(國朝譜牒)을 토대로 작성되었다. 1대부터 27대까지 왕을 중심으로 왕비와 후궁을 나열하였고, 자손은 아들과 딸의 순서로 하되 출생순으로 하였다. 어려서 죽은 자손은 '조졸'(早卒)로 표시하였다. 왕비는 책봉순으로 하고, 후궁은 자손을 먼저 출산한 사람을 앞으로 하였다. 고종과 순종의 비만 황후로 표시하고 그외는 왕후로 통일하였으며, 왕의 배우자가 불분명한 경우 '후궁'으로만 표시하였다.

조선의 왕릉

왕·왕후	능호	소재지
태조	건원릉(健元陵)	경기도 구리시 인창동(동구릉)
신의왕후	제릉(齊陵)	경기도 개성시 판문군 상도리(북한)
신덕왕후	정릉(貞陵)	서울시 성북구 정릉동
정종, 정안왕후	후릉(厚陵)	경기도 개성시 판문군 영정리(북한)
태종, 원경왕후	헌릉(獻陵)	서울시 서초구 내곡동(헌인릉)
세종, 소헌왕후	영릉(英陵)	경기도 여주군 능서면 왕대리(영녕릉)
문종, 현덕왕후	현릉(顯陵)	경기도 구리시 인창동(동구릉)
단종	장릉(莊陵)	강원도 영월군 영월읍 영흥리
정순왕후	사릉(思陵)	경기도 남양주시 진건읍 사릉리
세조, 정희왕후	광릉(光陵)	경기도 남양주시 진접읍 부평리
덕종(추존왕), 소혜왕후	경릉(敬陵)	경기도 고양시 신도동(서오릉)
예종, 안순왕후	창릉(昌陵)	경기도 고양시 신도동(서오릉)
장순왕후	공릉(恭陵)	경기도 파주시 조리면 봉일천리(공순영릉)
성종, 정현왕후	선릉(宣陵)	서울시 강남구 삼성동(선정릉)
공혜왕후	순릉(順陵)	경기도 파주시 조리면 봉일천리(공순영릉)
연산군, 폐비 신씨	연산군묘	서울시 도봉구 방학동
중종	정릉(靖陵)	서울 강남구 삼성동(선정릉)
단경왕후	온릉(溫陵)	경기도 양주군 장흥면 일영리
장경왕후	희릉(禧陵)	경기도 고양시 덕양구 원당동(서삼릉)
문정왕후	태릉(泰陵)	서울시 노원구 공릉동(태강릉)
인종, 인성왕후	효릉(孝陵)	경기도 고양시 덕양구 원당동(서삼릉)
명종, 인순왕후	강릉(康陵)	서울시 노원구 공릉동(태강릉)
선조, 인목왕후	목릉(穆陵)	경기도 구리시 인창동(동구릉)
의인왕후	목릉(穆陵)	경기도 구리시 인창동(동구릉)
광해군, 폐비 유씨	광해군묘	경기도 남양주시 진건읍 송릉리
원종(추존왕), 인헌왕후	장릉(章陵)	경기도 김포시 김포읍 풍무리
인조, 인렬왕후	장릉(長陵)	경기도 파주시 탄현면 갈현리
장렬왕후	휘릉(徽陵)	경기도 구리시 인창동(동구릉)
효종, 인선왕후	영릉(寧陵)	경기도 여주군 능서면 왕대리(영녕릉)
현종, 명성왕후	숭릉(崇陵)	경기도 구리시 인창동(동구릉)
숙종, 인현·인원왕후	명릉(明陵)	경기도 고양시 신도동(서오릉)
인경왕후	익릉(翼陵)	경기도 고양시 신도동(서오릉)
경종, 선의왕후	의릉(懿陵)	서울시 성북구 석관동
단의왕후	혜릉(惠陵)	경기도 구리시 인창동(동구릉)
영조, 정순왕후	원릉(元陵)	경기도 구리시 인창동(동구릉)
정성왕후	홍릉(弘陵)	경기도 고양시 신도동(서오릉)
진종(추존왕), 효순왕후	영릉(永陵)	경기도 파주시 조리면 봉일천리(공순영릉)
장조(추존왕), 헌경왕후	융릉(隆陵)	경기도 화성시 태안읍 안녕리(융건릉)
정조, 효의왕후	건릉(健陵)	경기도 화성시 태안읍 안녕리(융건릉)
순조, 순원왕후	인릉(仁陵)	서울시 서초구 내곡동(헌인릉)
문조(추존왕), 신정왕후	수릉(綏陵)	경기도 구리시 인창동(동구릉)
헌종, 효현·효정왕후	경릉(景陵)	경기도 구리시 인창동(동구릉)
철종, 철인왕후	예릉(睿陵)	경기도 고양시 덕양구 원당동(서삼릉)
고종, 명성황후	홍릉(洪陵)	경기도 남양주시 금곡동(홍유릉)
순종, 순명·순정황후	유릉(裕陵)	경기도 남양주시 금곡동(홍유릉)

이밖에 더 읽을 만한 책들

『조선의 왕』─조선시대 왕과 왕실 문화

왕 개인에 초점을 맞추어 조선시대 왕이란 존재가 무엇이었는지를 해명하고 있다. 이 책은 필자가 『조선 왕실의 의례와 생활, 궁중 문화』를 쓰게 된 근본적인 계기를 부여했는데, 왕을 종합적으로 이해하기 위해서는 왕뿐 아니라 왕비, 왕족, 궁궐, 왕릉, 종묘, 왕실 기록 문화 등 궁중 문화를 입체적으로 연구해야 할 필요를 절감했기 때문이다. 이 책은 왕실의 주인공인 왕이 어떠한 존재였는가를 이해하는 데 도움을 줄 것이다. (신명호, 가람기획, 1998)

『조선조 궁중풍속연구』

무엇보다도 조선시대 마지막 궁녀들의 증언을 토대로 궁녀, 궁중어, 왕의 침전, 왕실의 혼속(婚俗)과 산속(産俗) 및 복식 등을 구체적으로 서술하였다는 점에서 매우 가치 있는 책이다. 궁중 문화 중에서도 특히 궁녀들의 생활, 궁중어 등에 관심을 갖는 독자들에게 일독을 권한다. (김용숙, 일지사, 1987)

『우리 궁궐 이야기』

경복궁, 경운궁(덕수궁), 경희궁, 창경궁, 창덕궁 등 조선시대 5대 궁궐을 법궁(法宮)과 이궁(離宮)이라는 개념으로써 그 형성과 변화를 고찰하였다. 특히 저자의 풍부한 현장 경험과 역사적 식견이 드러나는 이 책은 조선시대 5대 궁궐의 과거와 현재를 일목요연하게 보여준다. 본서의 궁궐 부분은 『우리 궁궐 이야기』와 함께 읽으면 많은 도움이 될 것이다. (홍순민, 청년사, 1999)

『조선왕조실록 어떤 책인가』

실록의 편찬과 보관, 실록의 오늘과 내일 등 조선시대의 대표적 기록 문화인 실록에 관한 종합적인 연구서이다. 이 책은 『조선왕조실록』의 구체적인 내용부터 역사적 의미 등을 깊이 있게 알고자 하는 독자들의 기대를 저버리지 않을 것이다. (이성무, 동방미디어, 1999)

『정조의 화성행차, 그 8일』

정조가 1795년에 생모 혜경궁 홍씨를 모시고 화성에 행차한 전말을 기록한 『원행을묘정리의궤』를 이용하여 저술한 책이다. 의궤의 반차도를 컬러 도판으로 싣고, 화성 행차 전 과정을 날짜별로 친절하게 설명해 줌으로써 조선시대 왕의 행차, 의궤, 반차도 등에 대해 더욱 세밀한 내용을 알고자 하는 독자들에게 매우 유용한 정보를 준다. (한영우, 효형출판, 1998)

이 책을 만드는 데 도움을 받은 문헌들

원사료

● 여기에 소개된 원사료와 의궤, 왕실 족보는 모두 한국정신문화연구원 장서
각의 소장 자료를 참고로 하였다.

『가체신금사목』(加髢申禁事目)
『간택단자』(揀擇單子)
『건릉지』(健陵誌)
『낙점』(落點)
『대군공주어탄생의 제』(大君公主御誕生의 制)
『대왕대비전윤발』(大王大妃殿綸綍)
『문조익황제상존호보문』(文祖翼皇帝上尊號寶文)
『북궐도형』(北闕圖形)
『상소』(上疏)
『시민당도』(時敏堂圖)
『시법총기』(諡法總記)
『시호망』(諡號望)
『어사획기』(御射畵記)
『어제수성윤음』(御製守成綸音)
『열성어제』(列聖御製)
『영묘어필낙점』(英廟御筆落點)
『인조대왕행장』(仁祖大王行狀)
『임오일기』(壬午日記)
『제청급석물조성시등록』(祭廳及石物造成時謄錄)
『태봉』(胎封)
『호산청소일기』(護産廳小日記)
『호산청일기』(護産廳日記)

의궤

『가례도감의궤』(嘉禮都監儀軌)
『각릉의궤』(各陵儀軌)
『고종태황제명성태황후부묘주감의궤』(高宗太皇帝明聖太皇后祔廟主監儀軌)
『고종태황제빈전혼전주감의궤』(高宗太皇帝殯殿魂殿主監儀軌)
『고종태황제어장주감의궤』(高宗太皇帝御葬主監儀軌)
『단경왕후복위의궤』(端敬王后復位儀軌)
『대례의궤』(大禮儀軌)
『명성왕후국휼의궤』(明聖王后國恤儀軌)
『묘소도감의궤』(墓所都監儀軌)
『묘호도감의궤』(廟號都監儀軌)

『보인소의궤』(寶印所儀軌)
『부묘도감청의궤』(祔廟都監都廳儀軌)
『사직의궤』(社稷儀軌)
『산릉도감의궤』(山陵都監儀軌)
『상호도감의궤』(上號都監儀軌)
『서궐영건도감의궤』(西闕營建都監儀軌)
『순원왕후부묘도감의궤』(純元王后祔廟都監儀軌)
『영정모사도감의궤』(影幀模寫都監儀軌)
『원행을묘정리의궤』(園行乙卯整理儀軌)
『의왕영왕책봉의궤』(義王英王册封儀軌)
『인정전중수의궤』(仁政殿重修儀軌)
『종묘영녕전증수도감의궤』(宗廟永寧殿增修都監儀軌)
『종묘의궤』(宗廟儀軌)
『진작의궤』(進爵儀軌)
『진찬의궤』(進饌儀軌)
『책례도감도청의궤』(册禮都監都廳儀軌)
『청근현주가례의궤』(淸瑾縣主嘉禮儀軌)
『추봉책봉의궤』(追封册封儀軌)
『추존시의궤』(追尊時儀軌)
『친경의궤』(親耕儀軌)
『친잠의궤』(親蠶儀軌)
『헌경혜빈부궁도감의궤』(獻敬惠嬪祔宮都監儀軌)
『효명세자입묘도감의궤』(孝明世子入廟都監儀軌)

왕실 족보

『가현록』(加現錄)
『국조어첩』(國朝御牒)
『국조보첩』(國朝譜牒)
『돈녕보첩』(敦寧譜牒)
『선원계보기략』(璿源系譜紀略)
『선원록』(璿源錄)
『선원보략』(璿源譜略)
『선원속보』(璿源續報)
『세자빈보첩』(世子嬪譜牒)
『열성왕비세보』(列聖王妃世譜)
『유부록』(類附錄)
『종친록』(宗親錄)
『팔고조도』(八高祖圖)

영인 자료

『가례원류』(家禮源流)
『가례집람도설』(家禮輯覽圖說)
『결송유취』(詞訟類聚)
『결송유취보』(詞訟類聚補)
『경국대전』(經國大典)
『경국대전주해』(經國大典註解)
『계축일기』(癸丑日記)
『고려사』(高麗史)
『고려사절요』(高麗史節要)
『구양문충공집』(歐陽文忠公集)
『국조보감』(國朝寶鑑)
『국조속오례의』(國朝續五禮儀)
『국조오례의』(國朝五禮儀)
『규합총서』(閨閤叢書)
『당률소의』(唐律疏議)
『대명률』(大明律)
『대명률직해』(大明律直解)
『대전속록』(大典續錄)
『대전통편』(大典通編)
『대전회통』(大典會通)
『대전후속록』(大典後續錄)
『만기요람』(萬機要覽)
『무예도보통지』(武藝圖譜通志)
『문헌비고』(文獻備考)
『문헌통고』(文獻通考)
『비변사등록』(備邊司謄錄)
『사서집주』(四書集註)
『삼국사기』(三國史記)
『삼국유사』(三國遺事)
『삼례도』(三禮圖)
『삼례도집주』(三禮圖集注)
『삼재도회』(三才圖會)
『서운관지』(書雲觀志)
『속대전』(續大典)
『수교집록』(受教輯錄)
『승정원일기』(承政院日記)
『십삼경주소』(十三經注疏)
『어청흠휼전칙』(御定欽恤典則)
『여훈언해』(女訓諺解)
『예서』(禮書)
『용비어천가』(龍飛御天歌)

『용재총화』(慵齋叢話)
『육전조례』(六典條例)
『은대조례』(銀臺條例)
『의례도』(儀禮圖)
『의례방통도』(儀禮旁通圖)
『이십오사』(二十五史)
『이왕가궁중의례』(李王家宮中儀禮)
『전율통보』(典律通補)
『조선경국전』(朝鮮經國典)
『조선사료집진』(朝鮮史料集眞)
『조선왕조실록』(朝鮮王朝實錄)
『주례도설』(周禮圖說)
『주례정의』(周禮正義)
『주자가례』(朱子家禮)
『춘관지』(春官志)
『한중록』(閑中錄)
한국정신문화연구원 장서각 국학팀, 『고문서집성』 12~52
선원보감편찬위원회, 『선원보감』(璿源寶鑑) 1~3, 계명사, 1988
　~1989

도록

『국보도감』(제1집), 국립중앙박물관, 1957
『궁중유물도록』, 문화재관리국, 1986
『궁중현판』, 문화재청, 1999
『규장각명품도록』, 서울대학교 규장각, 2000
『기증유물도록』, 궁중유물전시관, 1997
『경남대학교 데라우치문고 서울특별전』, 궁중유물전시관, 1996
『동궐도』, 문화재관리국, 1991
『문화재대관: 사적편』(증보), 문화재관리국, 1991
『박물관도록: 고문서』, 전북대학교 박물관, 1999
『奉使圖』, 遼寧民族出版社, 1999
『어필로 보는 조선 500년』, 한솔종이박물관, 2001
『오얏꽃 황실생활유물』, 궁중유물전시관, 1997
『정조, 그 시대와 문화』, 서울대학교 규장각, 2000
『조선어보!: 500년 종실의 상징』, 궁중유물전시관, 1995
『조선왕실그림』, 궁중유물전시관, 1996

단행본

강관식, 『조선 후기 궁중화원 연구』 상·하, 돌베개, 2001
고려대학교 민족문화연구소, 『한국민속대관』 2, 고대민족문화
　연구소출판부, 1980

喬偉, 『唐律硏究』, 山東人民出版社, 1985

김경수, 『언론이 조선왕조 500년을 일구었다』, 가람기획, 2000

김기덕, 『고려시대 봉작제 연구』, 청년사, 1999

김돈, 『조선전기 군신권력관계 연구』, 서울대학교출판부, 1997

김두헌, 『한국가족제도연구』, 서울대학교출판부, 1969

김말애, 『한·중·일 궁중무용의 변천사』, 경희대학교출판부, 1996

김성준, 『한국중세정치법제사연구』, 일조각, 1985

김영숙, 『조선조 말기 왕실복식』, 민족문화문고간행회, 1987

김용숙, 『조선조 궁중풍속연구』, 일지사, 1987

김용숙, 『한국여속사』, 민음사, 1989

김종수, 『조선시대 궁중연향과 여악연구』, 민속원, 2001

김태영, 『조선전기 토지제도사연구』, 지식산업사, 1988

多賀秋五郎, 『中國宗譜の 硏究』, 日本學術振興會, 1981

동양사학회, 『동아사상의 왕권』, 한울, 1993

민현구, 『조선초기의 군사제도와 정치』, 한국연구원, 1983

박정혜, 『조선시대 궁중기록화연구』, 일지사, 2000

박홍갑, 『사관 위에는 하늘이 있소이다』, 가람기획, 1999

백영자, 『조선시대의 어가행렬』, 한국방송대학교출판부, 1994

守本順一郎 著, 김수길 역, 『동양정치사상사연구』, 동녘, 1985

송수환, 『조선전기 왕실재정연구』, 집문당, 2000

신명호, 『조선의 왕』, 가람기획, 1998

신병주, 『66세의 영조, 15세 신부를 맞이하다』, 효형출판, 2001

오갑균, 『조선시대 사법제도연구』, 삼영사, 1995

유희경, 『조선시대 궁중복식』, 문화재관리국, 1981

유희경, 『한국복식사연구』, 이화여자대학교출판부, 1975

육군사관학교 한국군사연구실, 『한국군제사』(근세조선전기편), 육군본부, 1968

이근호 외, 『조선후기의 수도방위체제』, 서울시립대학교부설 서울학연구소, 1998

이능화, 『조선무속고』, 계명구락부, 1937

이능화, 『조선여속고』, 한남서림, 1927

이민원, 『한국의 황제』, 대원사, 2001

이성무, 『조선의 사회와 사상』, 일조각, 1999

이성무, 『조선초기양반연구』, 일조각, 1980

이성무, 『한국의 과거제도』, 집문당, 1994

이성무, 『조선왕조실록 어떤 책인가』, 동방미디어, 1999

이영춘, 『차례와 제사』, 대원사, 1994

이영훈, 『조선후기 사회경제사』, 한길사, 1988

이은순, 『조선후기 당쟁사연구』, 일조각, 1988

임동권, 『한·일 궁중의례의 연구』, 중앙대학교출판부, 1995

이재숙, 『조선조 궁중의 의례와 음악』, 서울대학교출판부, 1998

이태진 편, 『조선시대 정치사의 재조명』, 범조사, 1985

이태진, 『조선후기의 정치와 군영제 변천』(제53집), 한국연구원, 1985

이해경, 『나의 아버지 의친왕』, 도서출판 진, 1997

仁井田陞, 『支那身分法史』, 東方文化學院, 1942

장병인, 『조선전기 혼인제와 성차별』, 일지사, 1997

전봉덕, 『경제육전습유』, 아세아문화사, 1989

전주이씨 대동종약원, 『조선의 태실』 1~3, 1999

정두희, 『조선초기 정치지배세력연구』, 일조각, 1983

정병완 편저, 『한국족보구보서집』, 아세아문화사, 1987

정용숙, 『고려시대의 후비』, 민음사, 1992

정용숙, 『고려왕실족내혼 연구』, 새문사, 1988

조선시대사학회, 『한·중·일 삼국의 왕권과 관료제』(제1회 조선시대사학회 국제학술회의 발표논문집), 1997

조선사회연구회, 『조선시대의 사회와 사상』, 1998

지두환, 『인조대왕과 친인척』, 역사문화, 2000

지두환, 『정종대왕과 친인척』, 역사문화, 1999

지두환, 『중종대왕과 친인척』, 역사문화, 2001

지두환, 『태조대왕과 친인척』, 역사문화, 1999

지두환, 『효종대왕과 친인척』, 역사문화, 2001

최봉영, 『조선시대 유교문화』, 사계절, 1997

최재석, 『한국가족제도사연구』, 일지사, 1983

충남발전연구원, 『조선전기 무과전시의 고증연구』, 1998

한국정신문화연구원 역사실편, 『역주경국대전』(번역편), 한국정신문화연구원, 1985

한국정신문화연구원 역사실편, 『역주경국대전』(주석편), 한국정신문화연구원, 1986

허흥식, 『한국중세불교사연구』, 일조각, 1994

황선영, 『고려초기 왕권연구』, 동아대학교출판부, 1988

한국정신문화연구원 장서각 국학진흥팀, 『장서각도서해제』 1, 1995

한국정신문화연구원 장서각 국학진흥팀, 『장서각도서해제』 2, 1997

한국정신문화연구원 장서각 국학진흥팀, 『장서각』 1~5, 1995 ~2001

한영우, 『명성황후와 대한제국』, 효형출판, 2001

한영우, 『정조대왕 화성행행 반차도』, 효형출판, 2001

한영우, 『정조의 화성차, 그 8일』, 효형출판, 1998

허흥식, 『고려불교사연구』, 일조각, 1992

홍순민, 『우리 궁궐 이야기』, 청년사, 1999

도판 목록

- 종묘 정전의 신실 서재식
- 종묘의 신실도 『종묘의궤』(宗廟儀軌)

4. 유교 국가 최고의 신성지, 종묘
- 종묘 정전 정의득
- 정전 신실의 복도 정의득
- 종묘 전도 『종묘의궤』, 서울대학교 규장각 소장
- | sb | 조상신을 위한 별도의 사당, 영녕전
- 영녕전 정의득
- 영녕전 전도 『종묘의궤』, 서울대학교 규장각 소장

5. 영원히 추앙되는 조상신, 불천위
- | sb | 최고의 국가 제사, 종묘제례
- 종묘제례 김성철

제7부 | 왕과 왕실의 기록 문화

1. 실록 편찬의 꽃, 조선왕조실록
- 세종실록 서울대학교 규장각 소장
- 태조실록 서울대학교 규장각 소장
- 인조무인사초 서울대학교 규장각 소장
- 태백산 사고 『조선고적도보』
- 〈해동지도〉(海東地圖)의 오대산 사고 서울대학교 규장각 소장
- 〈해동지도〉의 태백산 사고 서울대학교 규장각 소장
- | sb | 후계왕이 편찬, 정리하는 선왕의 기록들
- 국조보감감인청의궤 감인청 편, 1783년, 1책, 필사본, 46×35cm, 서울대학교 규장각 소장
- 태조 어진 박기준 외, 1872년 이모(移模), 비단채색, 218×150cm, 전주 경기전 소장
- 효종 어필 효종, 1첩, 필사본, 33×19.2cm, 서울대학교 규장각 소장
- 선조 어필 선조, 1630년, 1첩, 목판본, 49.4×31.6cm, 서울대학교 규장각 소장
- 영조 어필 영조, 1776년, 1책, 목판본, 52.5×37cm, 서울대학교 규장각 소장
- 숙종 어필 숙종, 1첩, 목판본, 47.4×31cm, 서울대학교 규장각 소장

2. 승정원일기와 일성록
- 승정원일기 서울대학교 규장각 소장
- 일성록 서울대학교 규장각 소장

3. 왕실 행사의 기록, 의궤
- 원행을묘정리의궤 1798년, 8책, 활자본, 33.8×21.8cm, 서울대학교 규장각 소장

- 정조의 화성 행차를 그린 반차도 『정리의궤첩』(整理儀軌帖), 개인 소장
- 명성황후국장도감의궤 국장도감 편, 1898년, 5책, 필사본, 45.4×31cm, 서울대학교 규장각 소장
- 영조정순후가례도감의궤 가례도감 편, 1759년, 2책, 필사본, 45.8×33cm, 서울대학교 규장각 소장

4. 왕실 족보
- 선원계보기략(璿源系譜記略) 서울대학교 규장각 소장, 유남해

◉ 이 책의 저자와 도서출판 돌베개는 모든 사진과 그림 자료의 출처 및 저작권을 찾고, 정상적인 절차를 밟아 사용하기 위해 최선을 다했습니다. 일부 빠진 것이 있거나 착오가 있다면 다음 쇄를 찍을 때 수정하도록 하겠습니다.

찾아보기